名筆

# 王鐸名筆

上海辭書出版社藝術中心 編

上海辭書出版社

# 王鐸

(1592—1652) 明末清初書法家。字覺斯，一字覺之，號十樵、嵩樵，又號癡庵、癡僊道人，別署煙潭漁叟。孟津（今河南孟津）人。天啓進士，授編修。歷任禮部右侍郎兼翰林院侍讀學士、經筵講官、教習館員等職。弘光朝官禮部尚書、東閣大學士。降清，順治朝歷任禮部尚書、禮部左侍郎、少保。好古博學，詩文書畫皆有成就，尤其書法獨具特色，世稱『神筆王鐸』。其書與董其昌齊名，明末有『南董北王』之稱。工行草書，多得力於顔真卿、米芾二家。筆法大氣，勁健灑脱，淋灕痛快。用筆以中鋒爲主，八面出鋒。在圓轉中回鋒轉折，注意含蓄，同時又參入折鋒。用墨濃、淡、乾、濕變化無窮，用筆律動感極强，作品空間分割有『疏者自疏，密者自密』之章法。行筆輕重、書寫疾徐、綫條曲直、點畫斷連、排列參差、字組錯落、行間疏密都用力頗深，形成獨特的個人風格，對清以後書壇産生了深遠的影響。其書法在日本、韓國、新加坡等地深受歡迎，日本對王鐸的書法極其欣賞，並因此衍發成一派别，稱爲『明清調』。傳世墨蹟甚多，有《擬山園帖》《琅華館帖》集刻其法書。

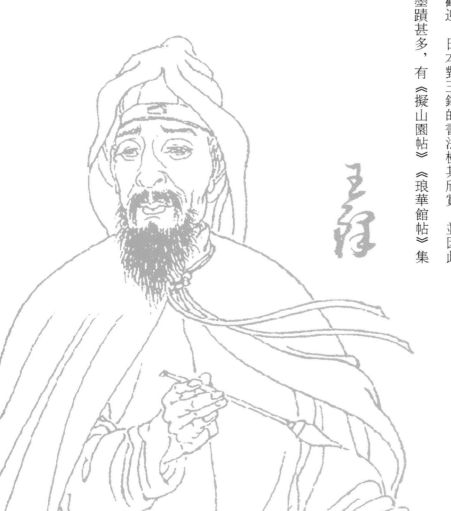

# 歷代集評

清·戴明皋

元章狂草尤講法，覺斯則全講勢，魏晉之風軌掃地矣。然魄力之大，非趙、董輩所能及也。《王鐸草書詩卷跋》

清·姜紹書

行草書宗山陰父子（王羲之、王獻之），正書出鍾元常，雖模範鍾、王，亦能自出胸臆。《無聲詩史》

清·張庚

余於睢州蔣郎中泰家見所藏覺斯爲袁石愚寫大楷一卷，法兼篆、隸，筆筆可喜。明季之書者推趙文敏。文敏之風神瀟灑，一時固無所及者。若據此卷之險勁沉着，有錐沙印泥之妙，文敏尚遜一籌。《畫徵錄》

清·梁巘

書得執筆法，學米南宮之蒼老勁健，全以力勝。

明季書學競尚柔媚，王（鐸）、張（瑞圖）二家力矯積習，獨標氣骨，雖未入神，自是不朽。《評書帖》

清·吳修

鐸書宗魏晉，名重當代，與董文敏並稱。《昭代名人尺牘小傳》

清·吳德旋

張果亭、王覺斯人品頹喪，而作字居然有北宋大家之風，豈得以其人而廢之。《初月樓論書隨筆》

清·梁章鉅

每觀張二水瑞圖、王覺斯鐸字，輒賞其神駿，而未嘗不心非其恣肆。《退庵隨筆》

清·郭尚先

觀《擬山園帖》，乃知孟津相國於古法耽翫之功亦自不少，其詣力與祝希哲相同。《芳堅館題跋》

清·秦祖永

王覺斯鐸，魄力沉雄，丘壑峻偉。筆墨外別有一種英姿卓犖之概，始力勝於韻者。《梧陰論畫》

清·康有爲

宋人講意態，故行草甚工，米書得之；後世能學者，惟王覺斯耳。

元康里子山、明王覺斯，筆鼓宕而勢峻密，真元、明之後勁。《廣藝舟雙楫》

清·鄭孝胥

行草推覺斯，米老鋒猶銳。《海藏書法抉微》

清·張之屛

宋、元、明代，書家跌出，風采之勝，標新領異。若夫天機高朗，骨格清蒼，足以橫絕古今者，當以王覺斯爲第一。

《書法真詮》

清·王潛剛

覺斯書熟於『二王』，深於《閣帖》，又深於《聖教序》。其書《交河堤碑》用《聖教序》字體，直如懷仁集字，可見其平日摹古之功。中年乃以漫仕爲本，而會通古今，極力變化，自成一家，絕不取元人一筆，所以勝香光處在此。

《清人書評》

清·吳昌碩

有明書法推第一，屈指四敵空坤維。《缶廬集》

歸前突兀山險峨，文安健筆蟠蛟螭。

民國·馬宗霍

明人草書，無不縱而取勢者，覺斯則縱而能斂，故不極勢而勢若不近，非力有餘，未易語此。《霋岳樓筆談》

# 目録

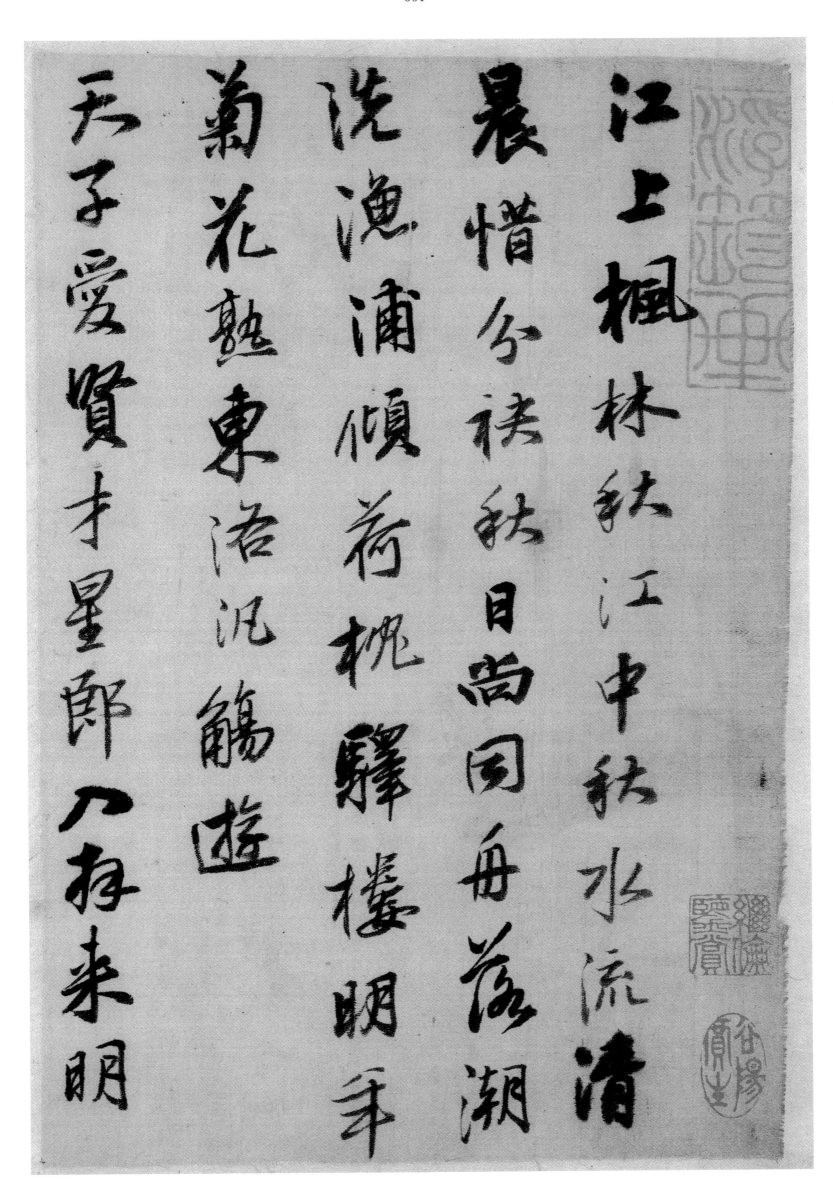

江上楓林秋江中秋水流清

晨惜今禊秋日尚同舟莅潮

洗漁浦傾荷槐驛樓明年

菊花熟東洛況鶺遊

天子愛賢才星郎乃存来明

光朝金下達禮直初迴名筆

含香裛裛文隨綺幕閑披雲

自有鏡從此眺偉臺

鳳閣鷲黃閣之獨妙年

蛟龍得雲雨鵬鵠在秋天

容禮容珠放官曹可接聰

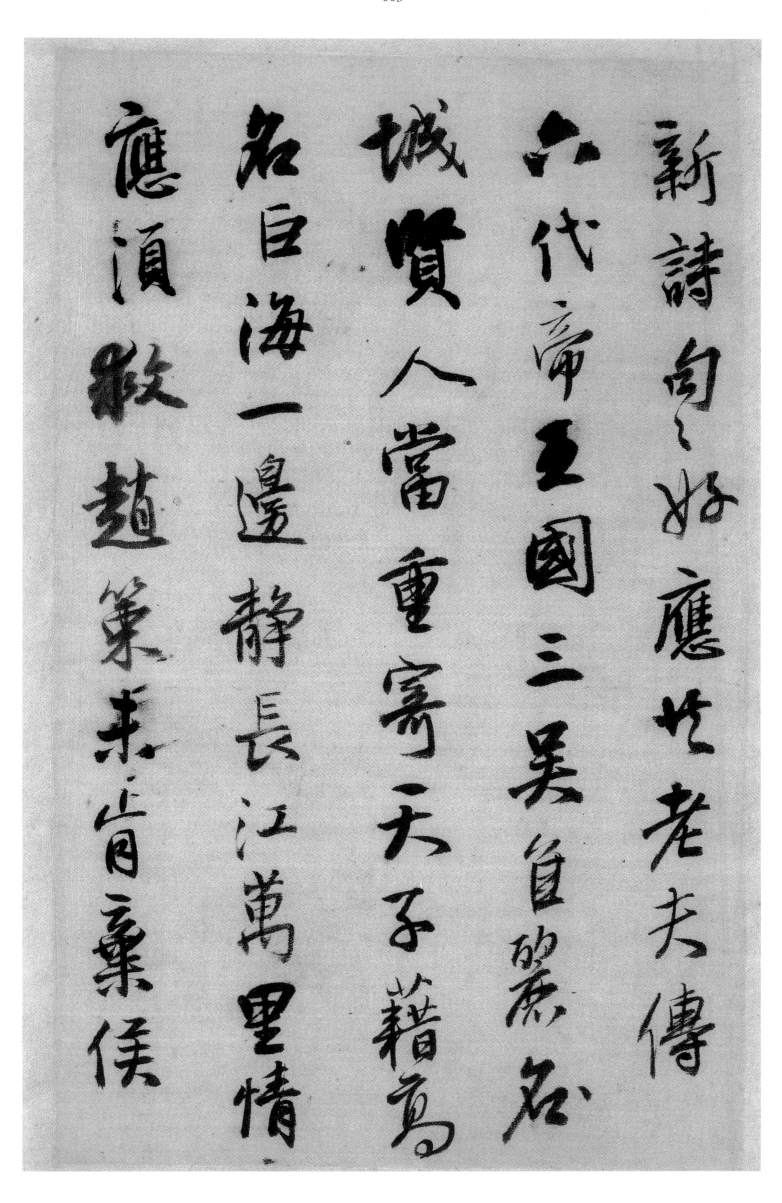

新詩句之好應世老夫傳
六代帝王國三吳自古名
城賢人當重寄天子藉為
名自海一邊靜長江萬里情
應須敬趙策來省棄侯

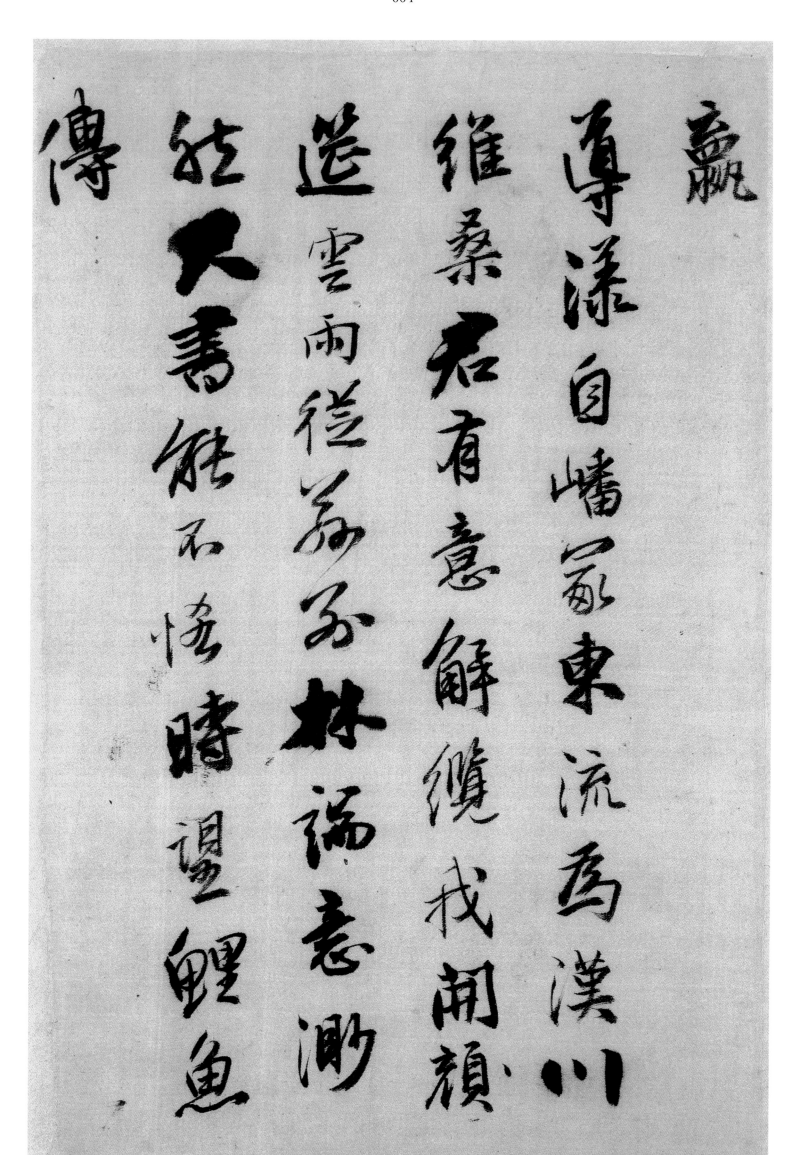

嬴導漾自嶓冢，東流為漢川。

維桑君有意，解纜我開顏。

迢遞經荊門，逶迤望楚山。

遠雲雨從來，林藹意渺渺。

姓大壽能不惜，時望鯉魚傳

行子對飛蓬 金鞭指鐵驄

功名萬里外 心事一杯中

障遮支北秦城大白東雄魂

莫惆悵看取寶刀雄

行李戀遺南乘輅振綠

衣南鶖捐吳眠北走出秦蔽

玄國夏雲防還鄉秋鴈飛

旋閒郡計入東更有俟臣歸

漢室有漢臺英臺荀家寵

俊才九卿朝已入王子暮同來

不授綸為一草還司鼎同梅

兩者氣主者宅駟馬日應迴

朱綬語秦望皇華趨洛橋

文章南渡越書奏北歸朝

樹入江雲盡城銜海月色

秋風將客思川上晚萋萋

雲雨陽臺阼　　　驛騎

巡勸農司夢士悁隱惠

荊人樓迥吟黃鶴江長望

白蘋巖觀風布明詔更遠

漢南春

郊外亭皋遠野中岐路分

苑门临渭水山翠杂春云

秦阁多遗典吴臺访阙文

君王思梜理莫滞清江濱

聖作西山頌君其出使年勒

碑懸日月驅傳挨雲烟

寒盡函關路春歸洛水邊

別離能幾許朝暮玉壺前

無計留君住意須伴馬歸

紅亭莫惜醉白日眼看低

解帶憐高柳移林愛小松

谿此來相見少王事匆東西

風靜楊柳無者花叉別離

幾年園在此今且共驅馳峻嶺

裏崗猿伴山頭是月時態態

一樽酒珍重歳寒婆

風昔渚黃綬羌池漢瑣闈

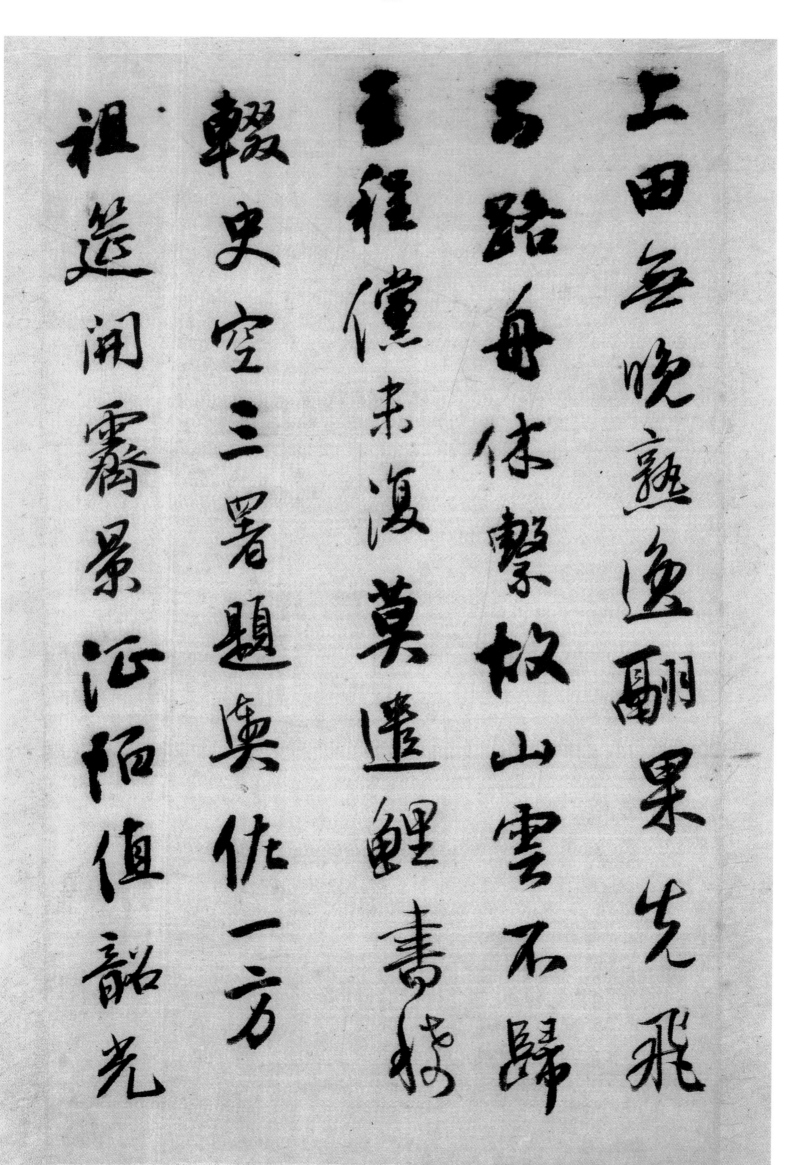

上田無晚蕪逐翻果先飛

方路毋休繫故山雲不歸

玉程儻未復莫遣鯉書稀

轂史空三署題輿佐一方

祖筵閒霽景江陌值韶光

水陸風煙兩秦吳道隻長
儒閒數著政邦國詠惟康
花綬倩腰新閩東縣粉春
殘書厭科斗舊閣別韻詩
虞坂話官舍條山映吏人
看君多知已坦腹向平津

故人嗟此別相�] 出煙垌桃

色分官路荷香入水亭離佳

歌末盡曲酌酒興忘形把手

河橋上孤山日暮青

錢長玉筆元菅學三輔浮

綾便將贈以下里事如儀縣

歎段書馳竟無暇緝報�(言)

平頭麈除簾然㷊抡唐作

濬之藤蔓卷曲纏累畫

堅吾知愧矣用以當三疊攜

玉兔轄度又枞可力昔李獻

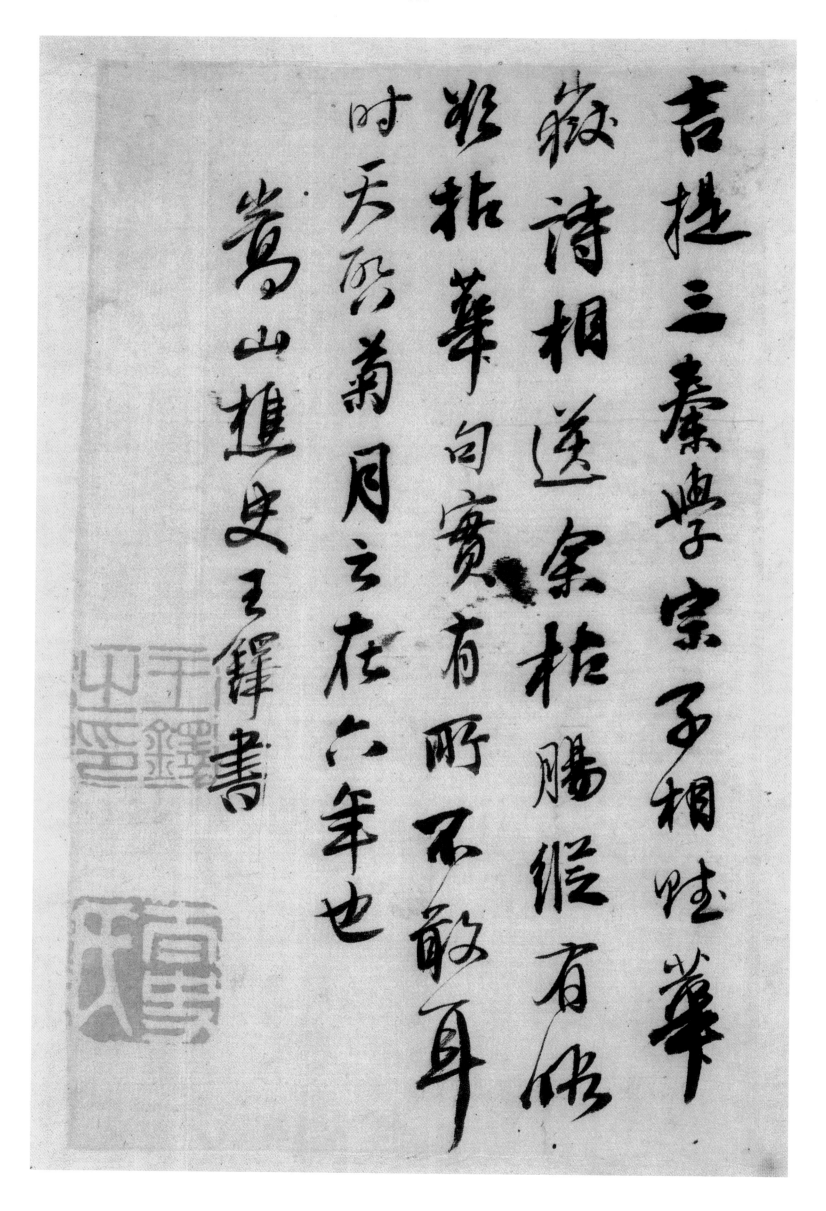

吉梵三秦與宗子相�華

敵詩相送宗栝膽經有做

批萃句實有所不敢耳

时天啟菊月立在六年也

篙山雄史王鐸書

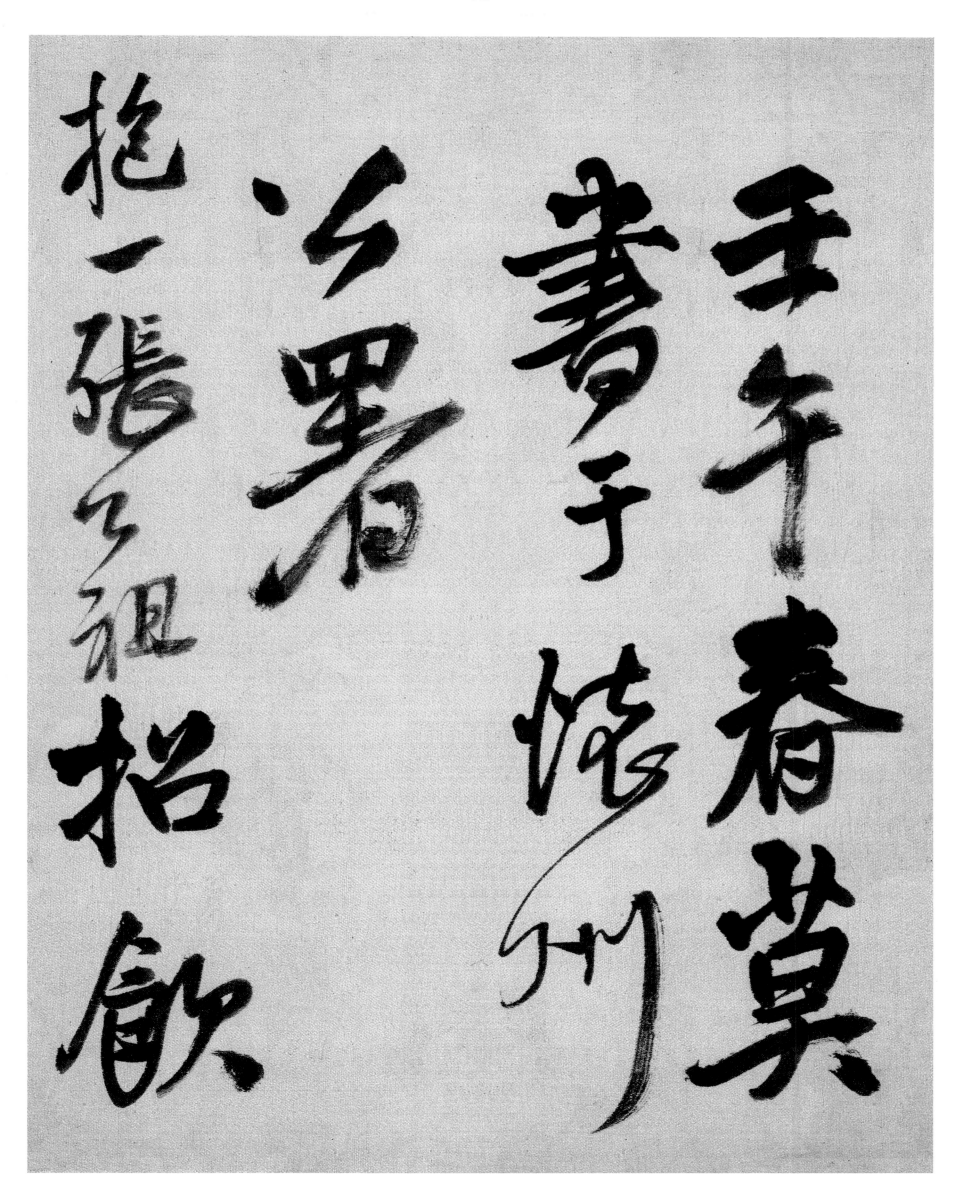

壬午春暮書于懷州
治署招一張之祖招飲

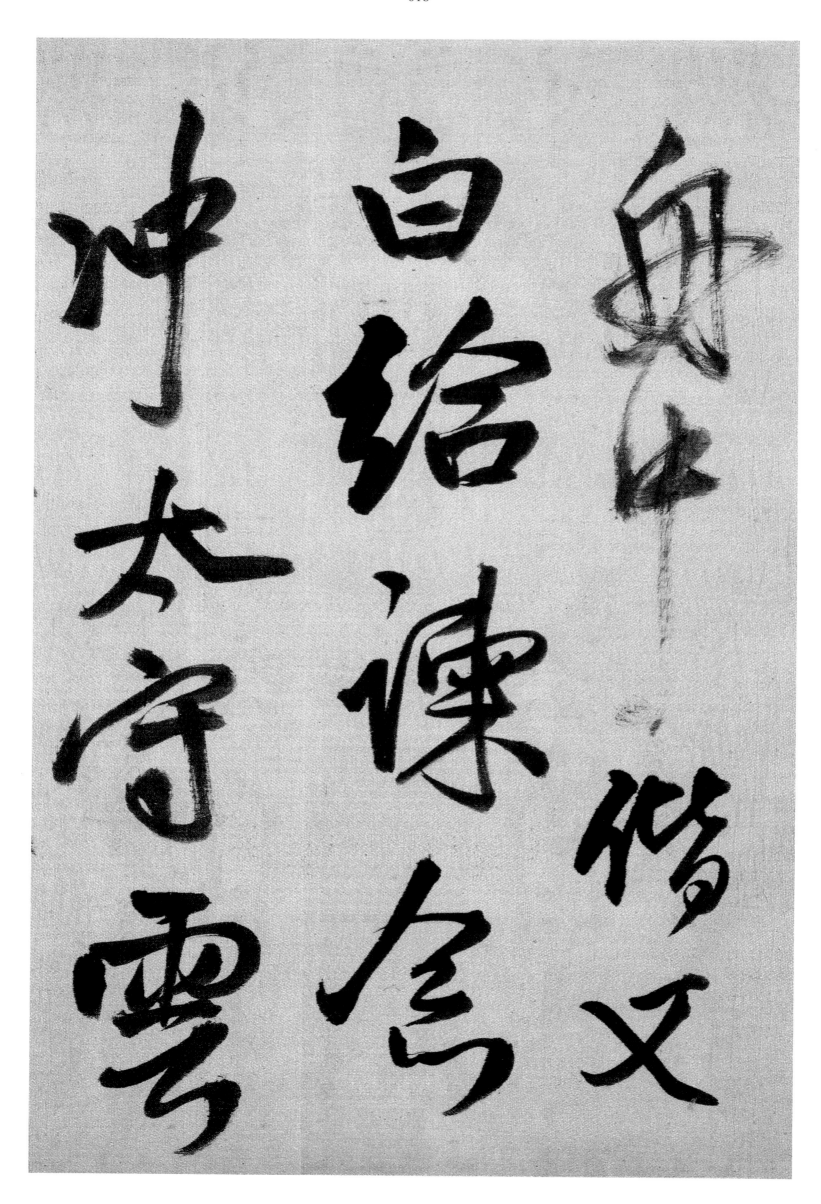

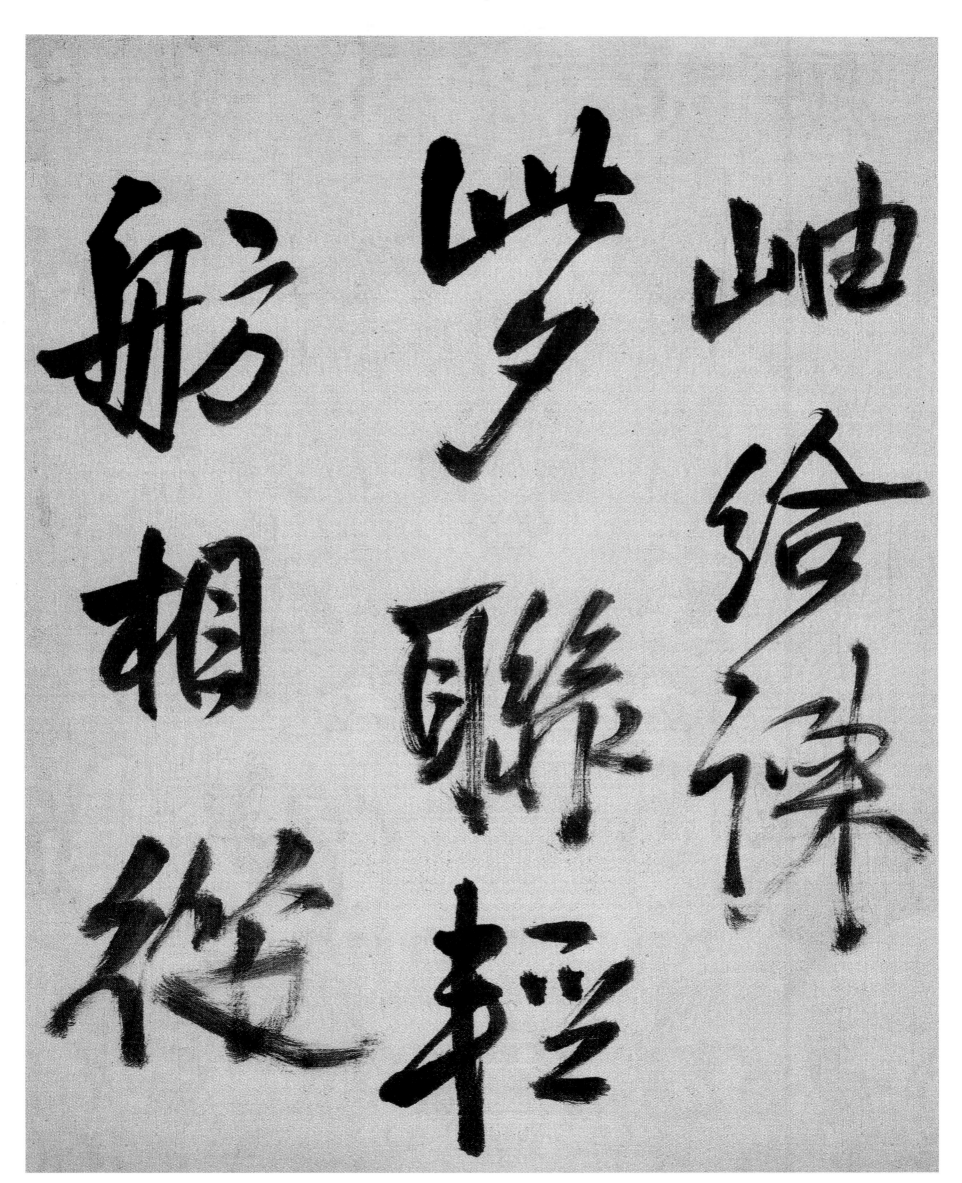

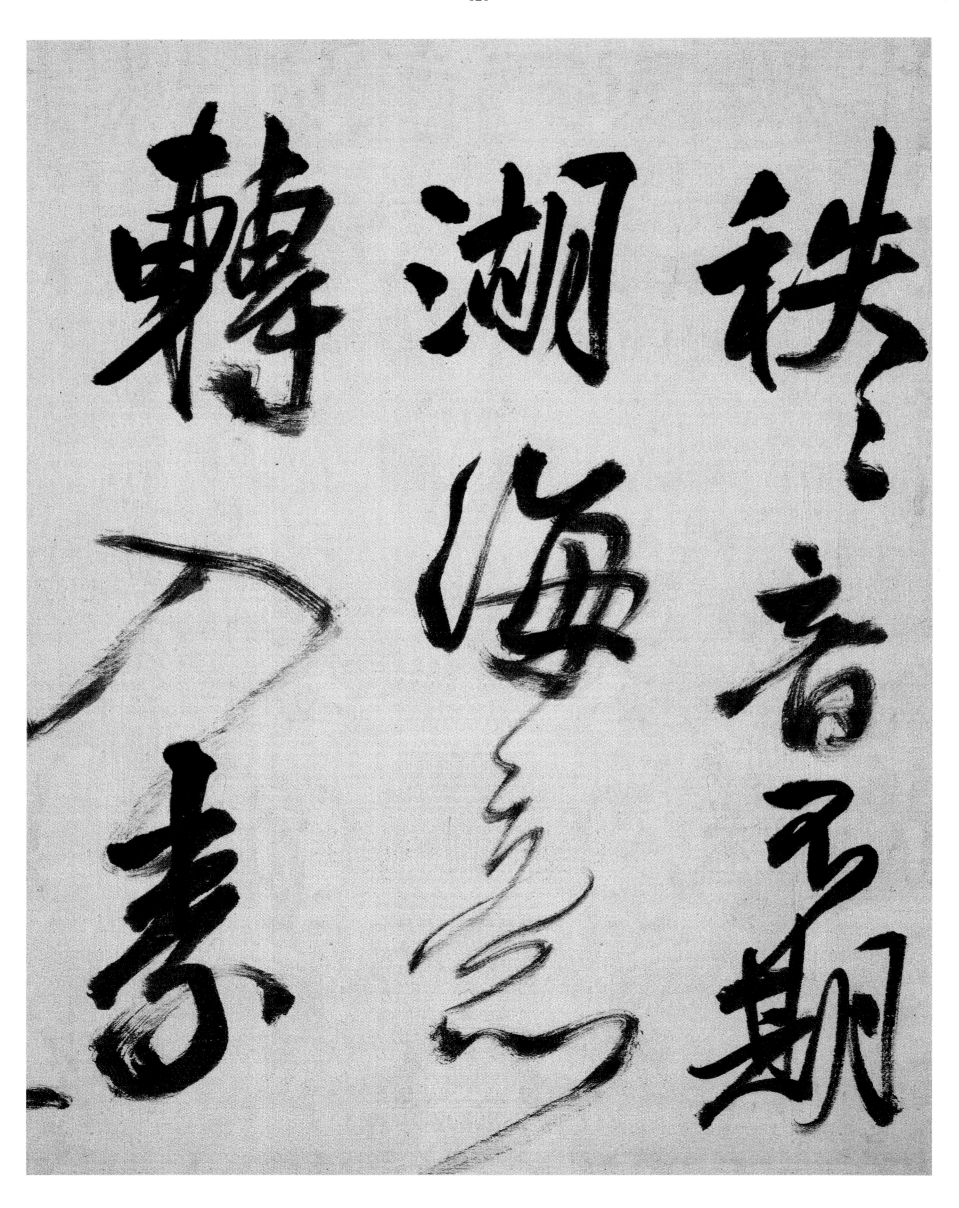

轉湖海音

鐵□期素□

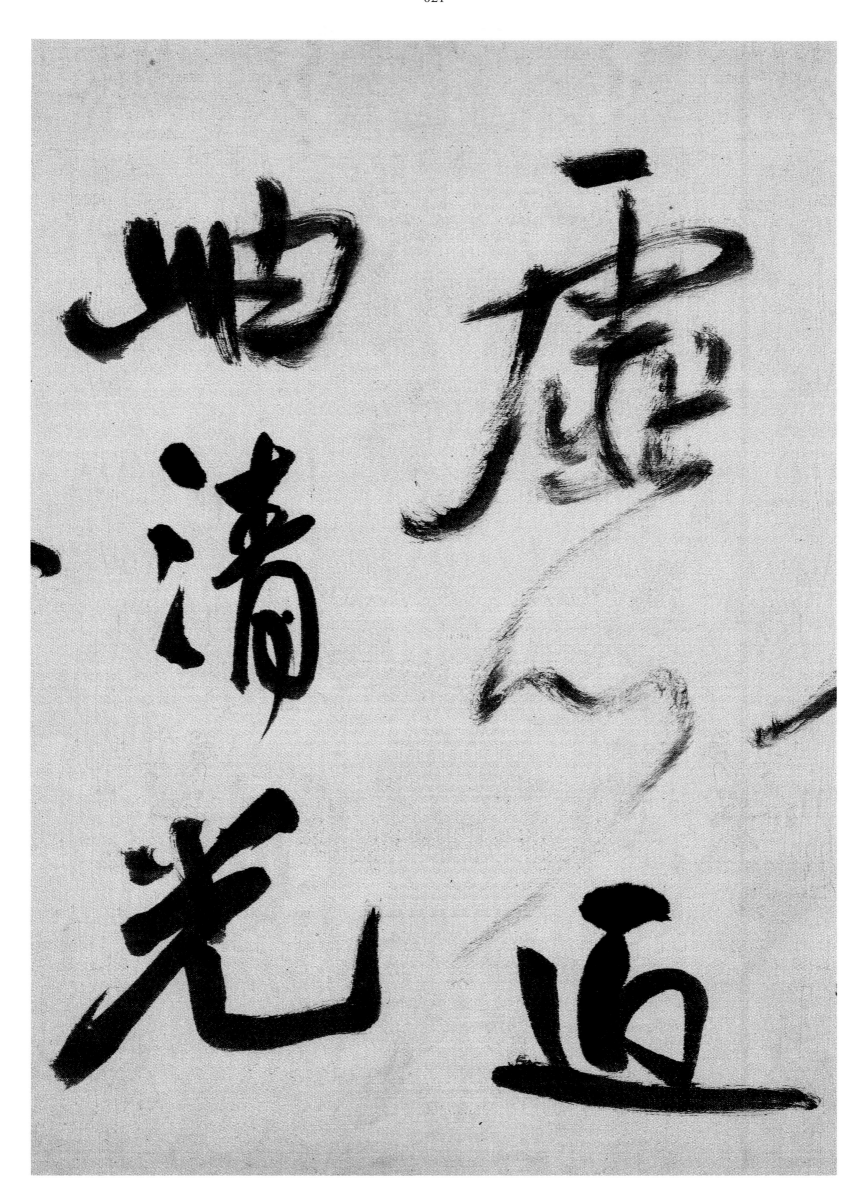

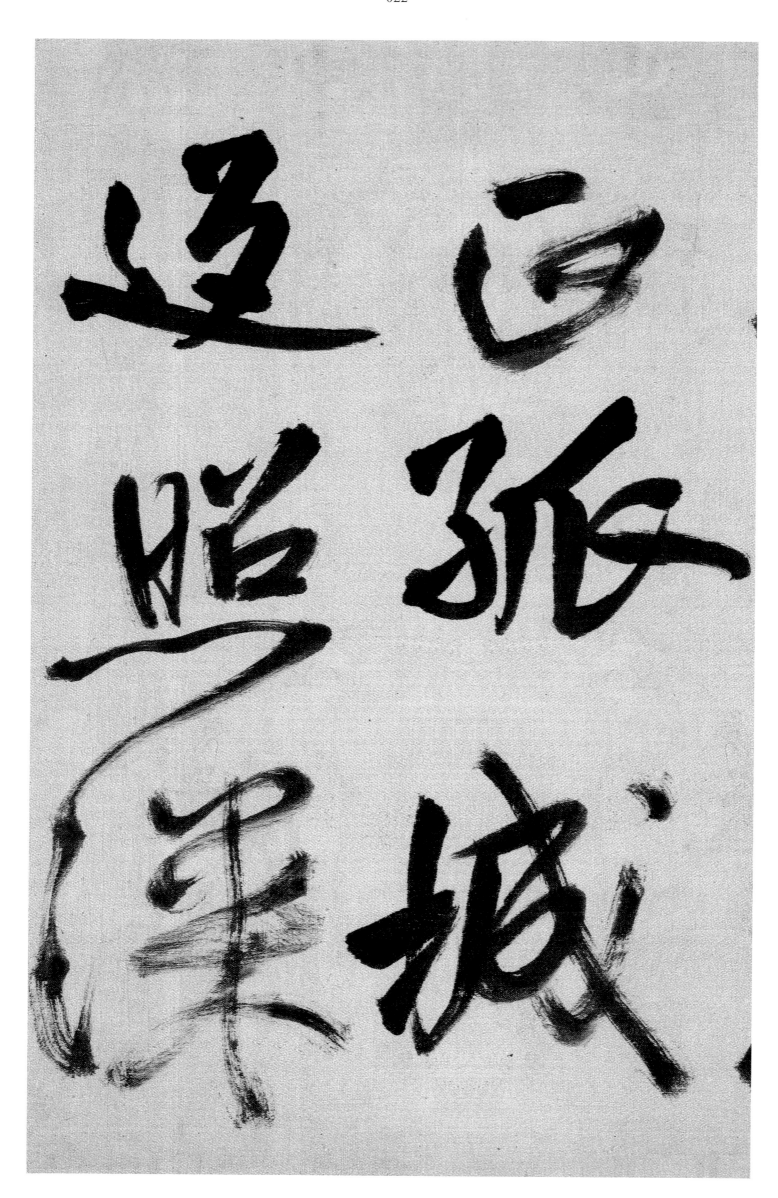

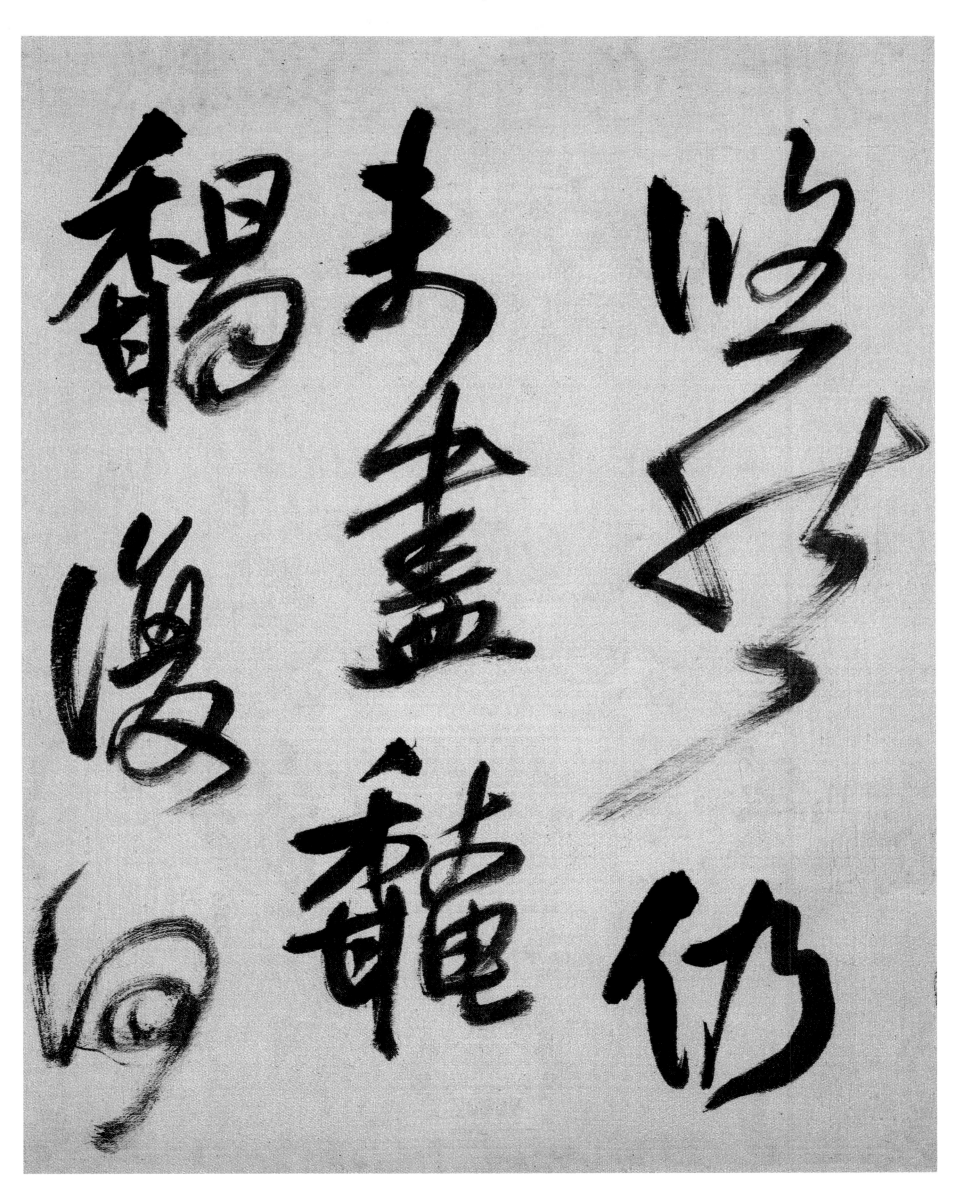

行書五言律詩卷

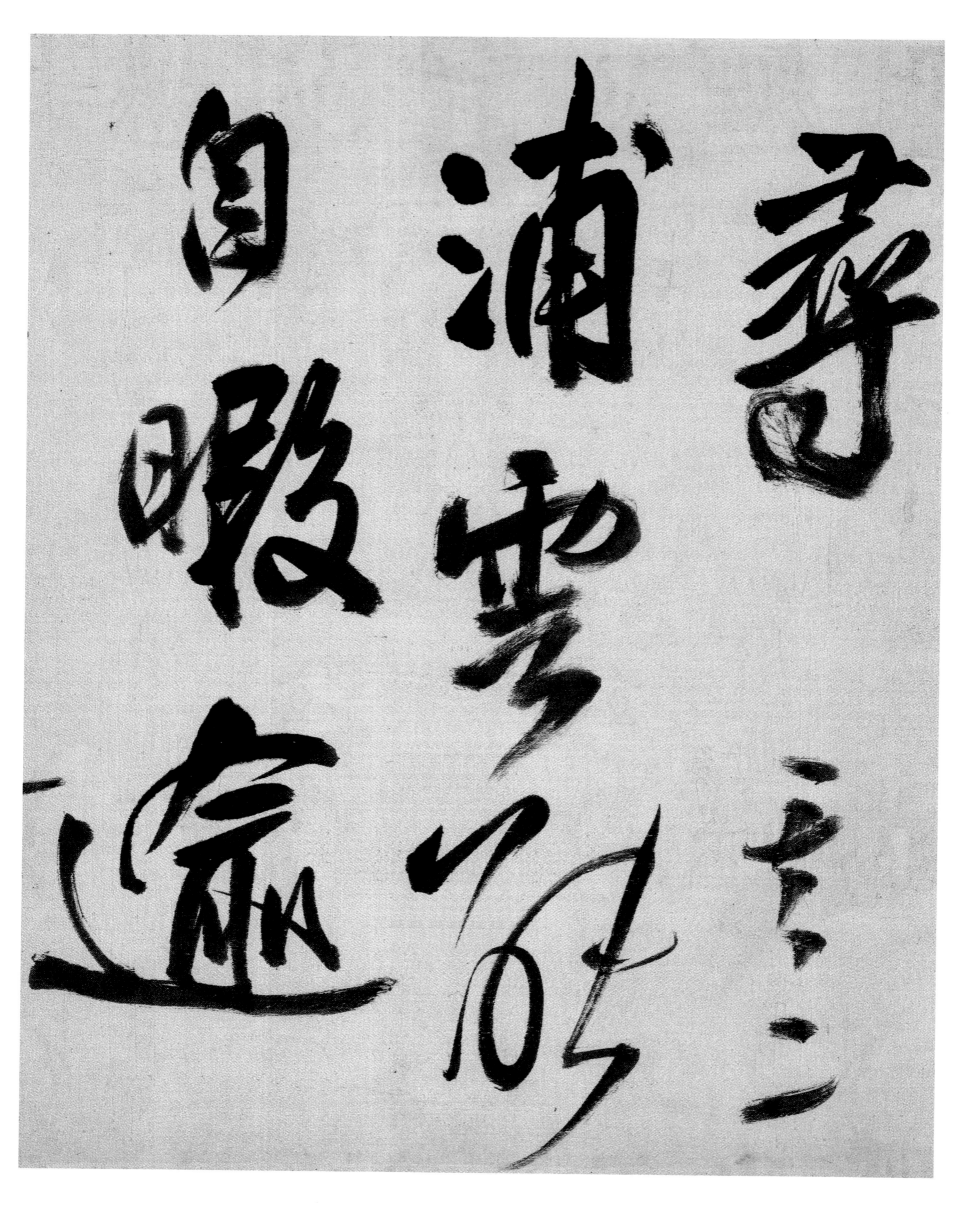

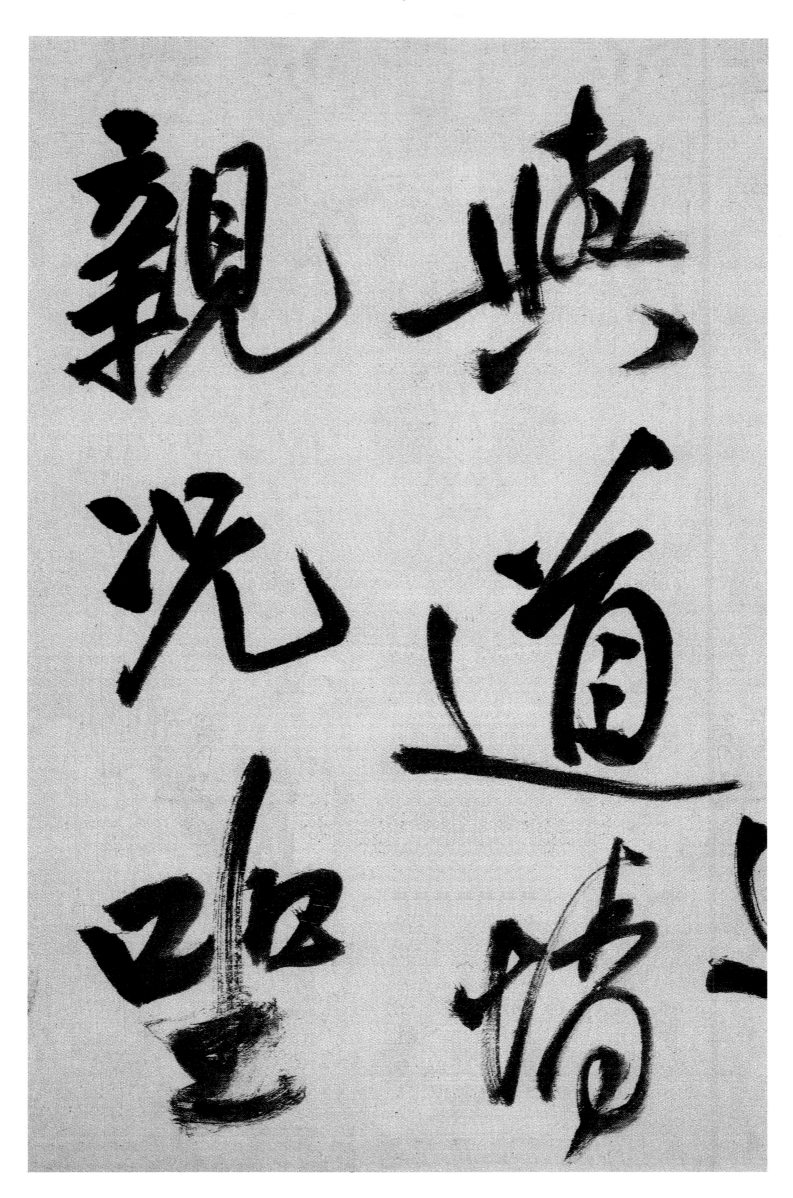

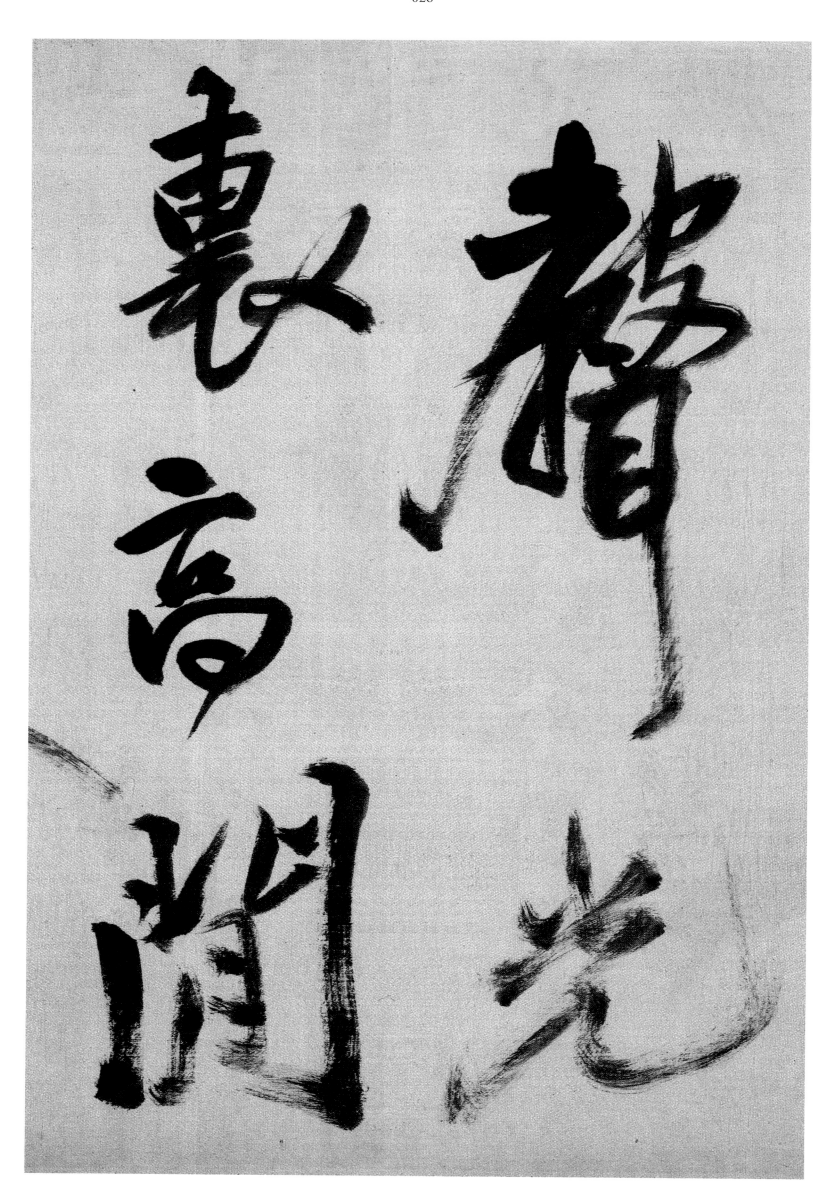

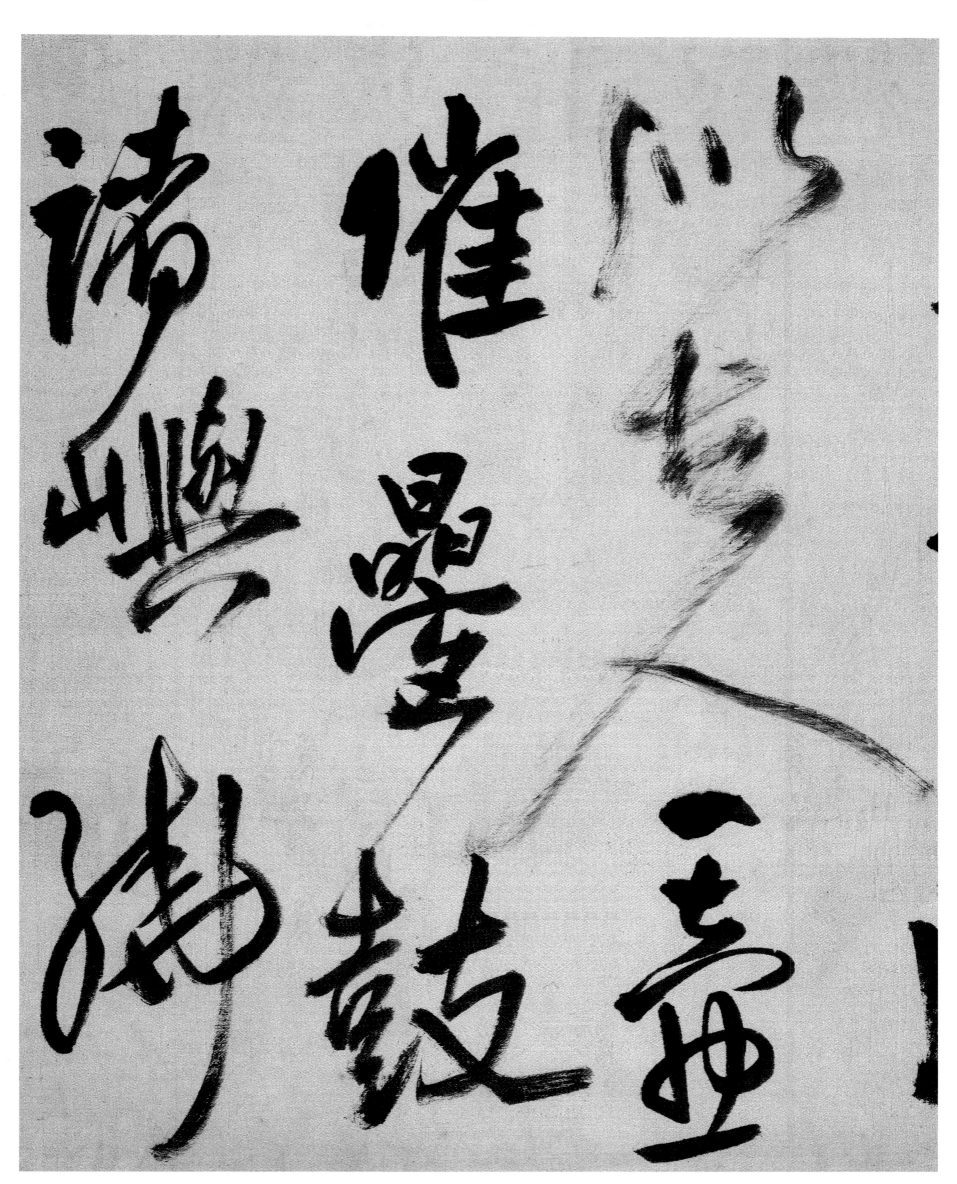

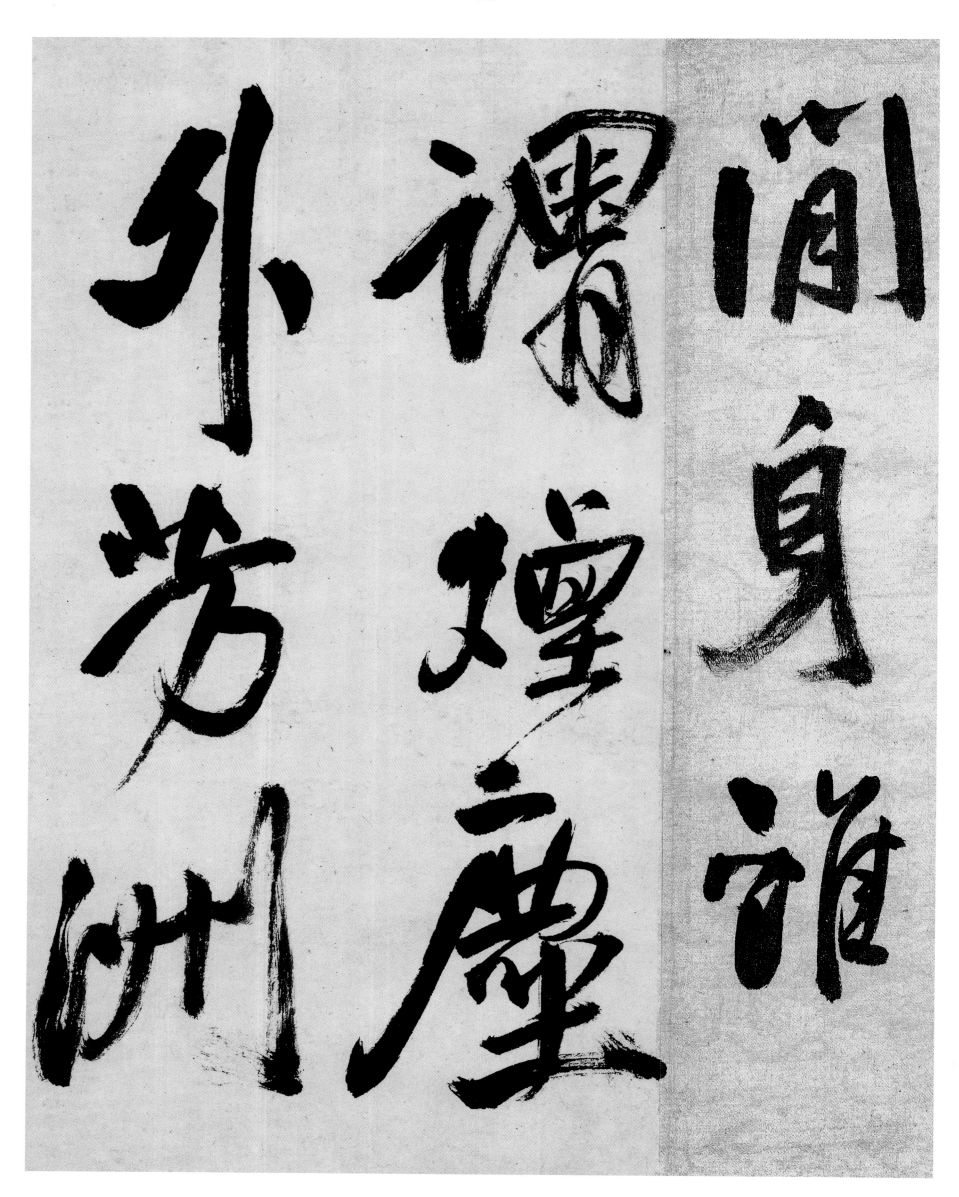

外芳洲　　還壗塵　　澗負誰

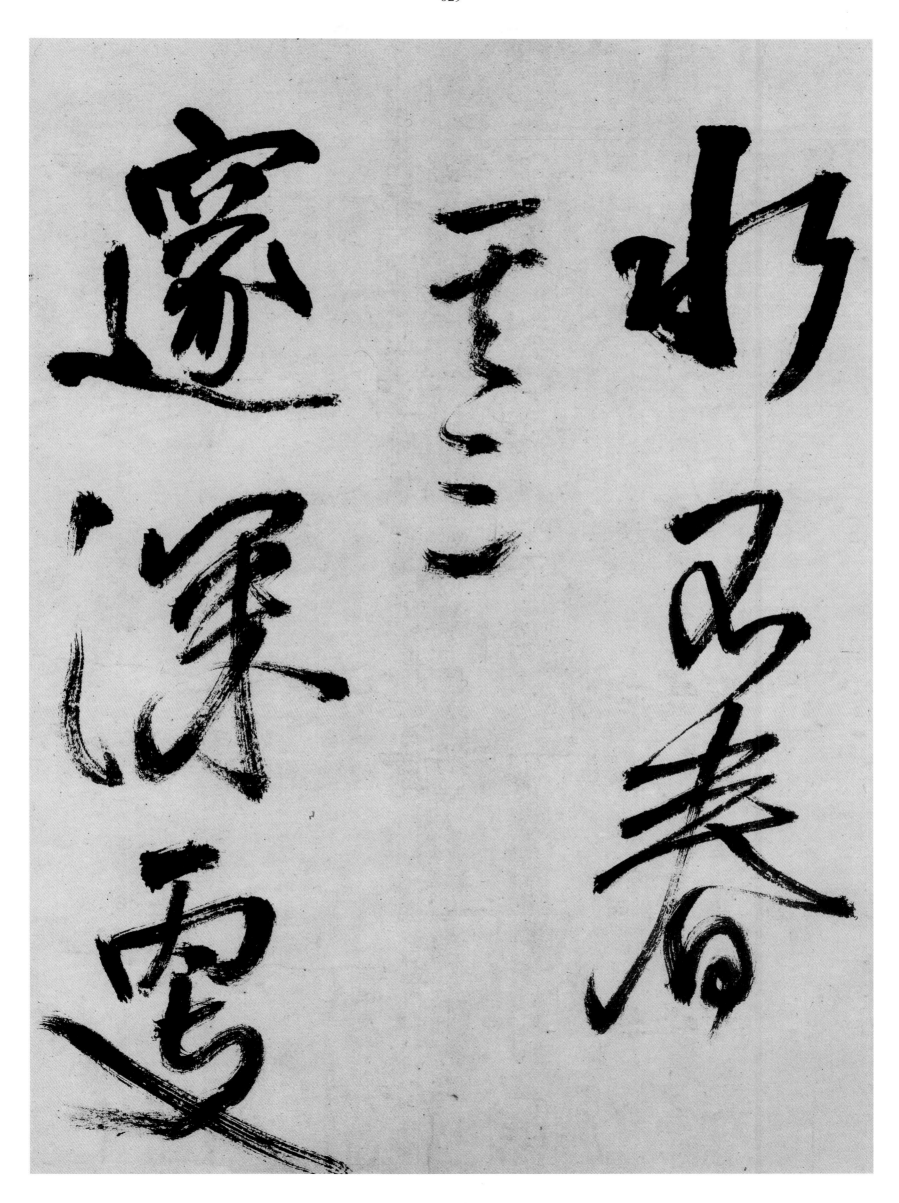

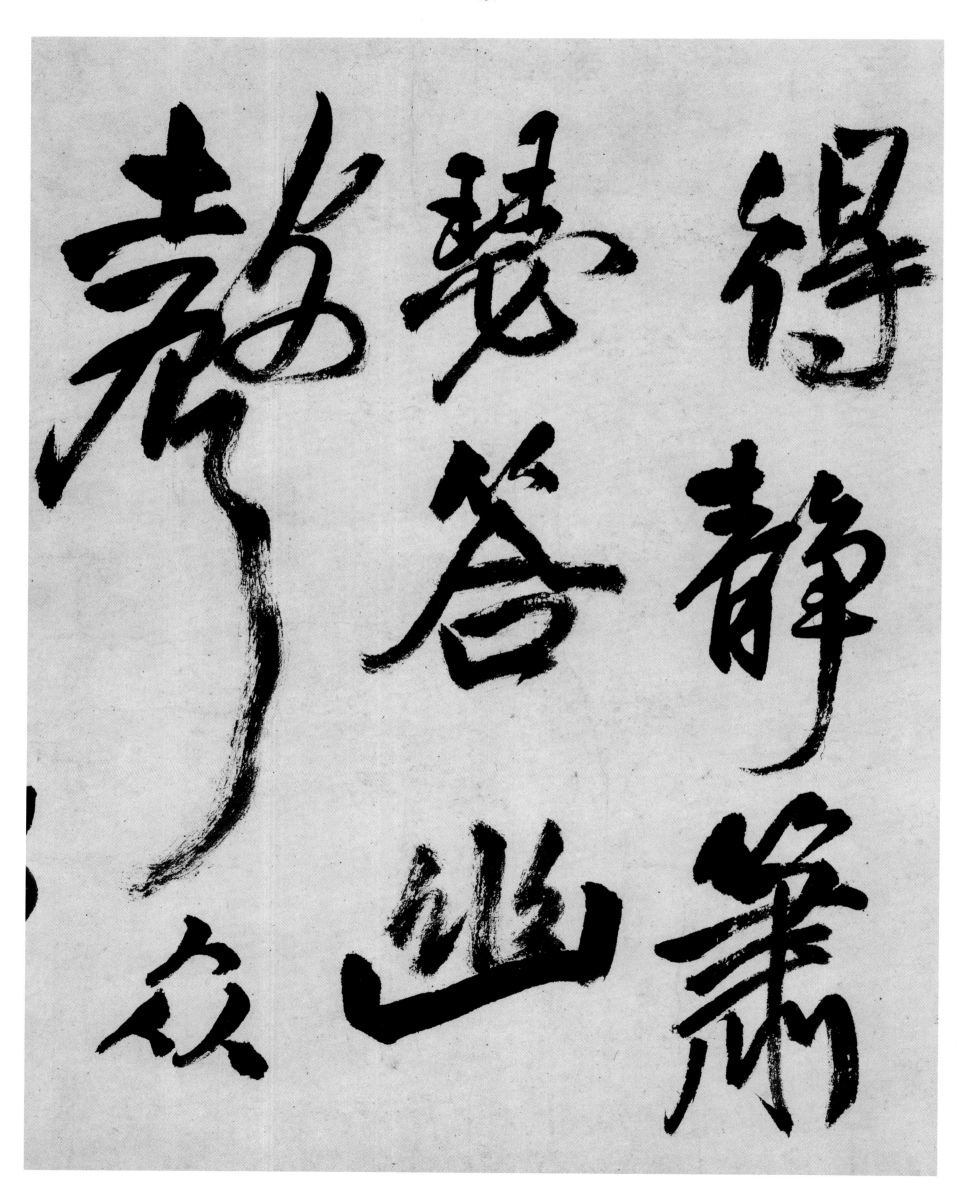

得

靜

蕭

琴

答

幽

眾

敖

袁

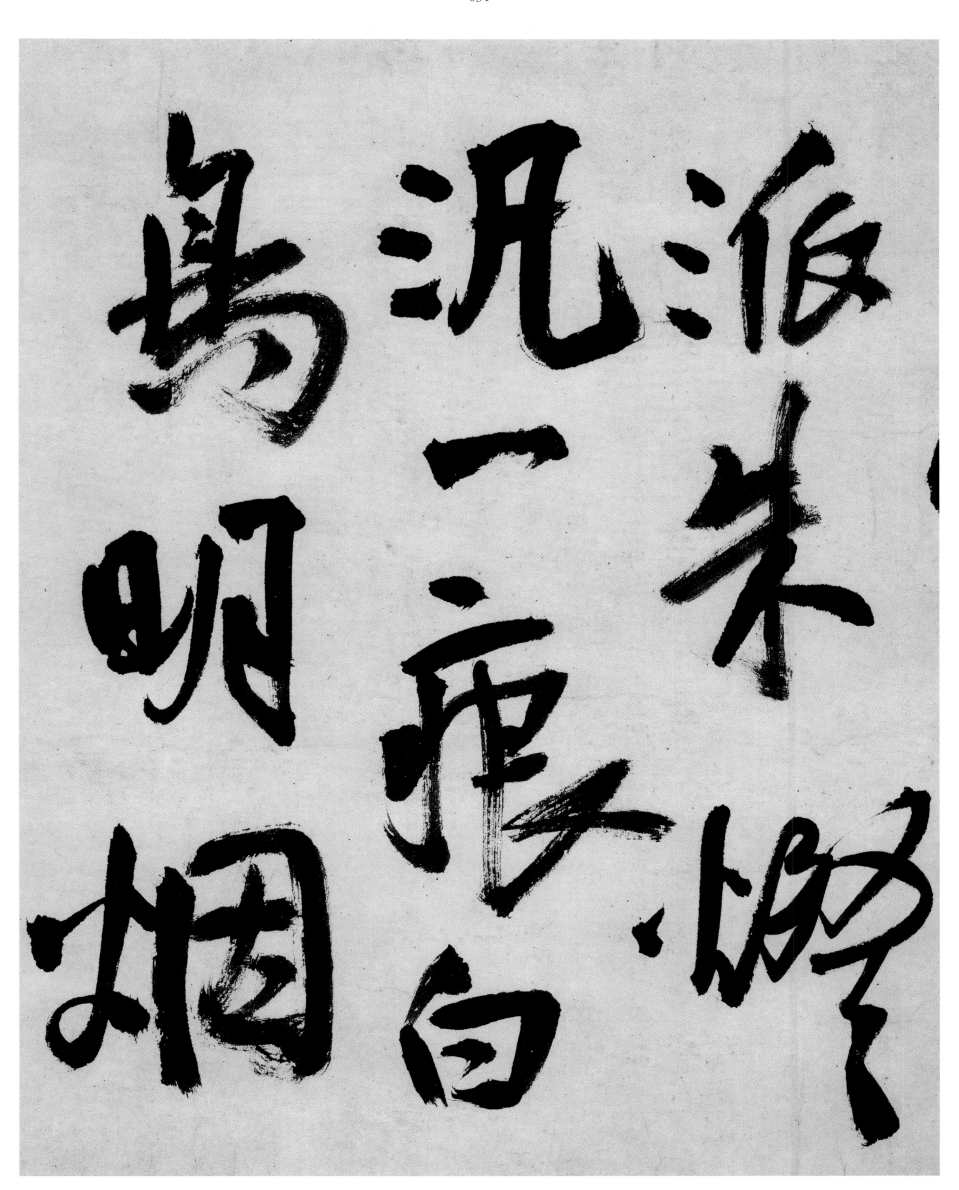

派朱
沉一坐自
鳥明煙

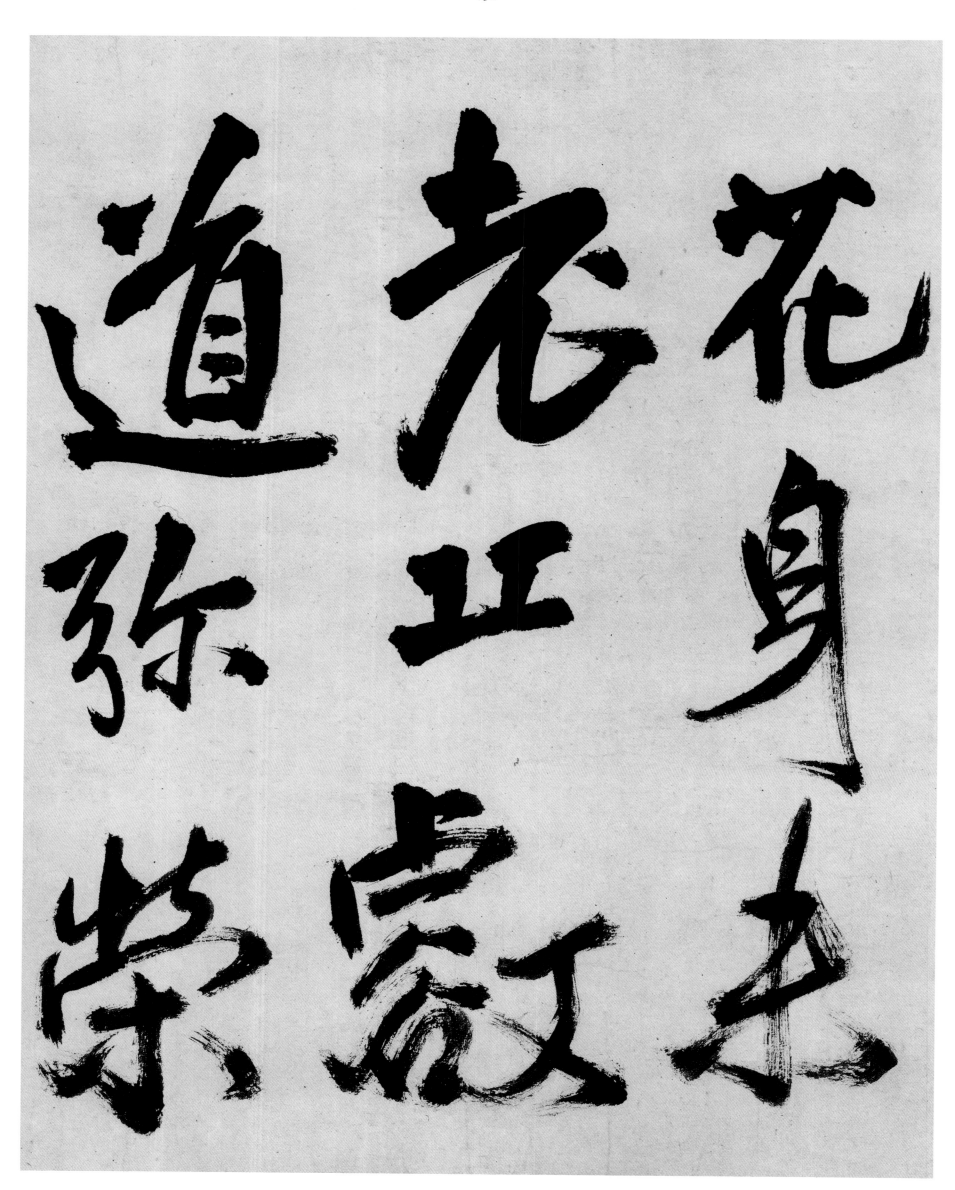

花身自道弥花老正虚紫

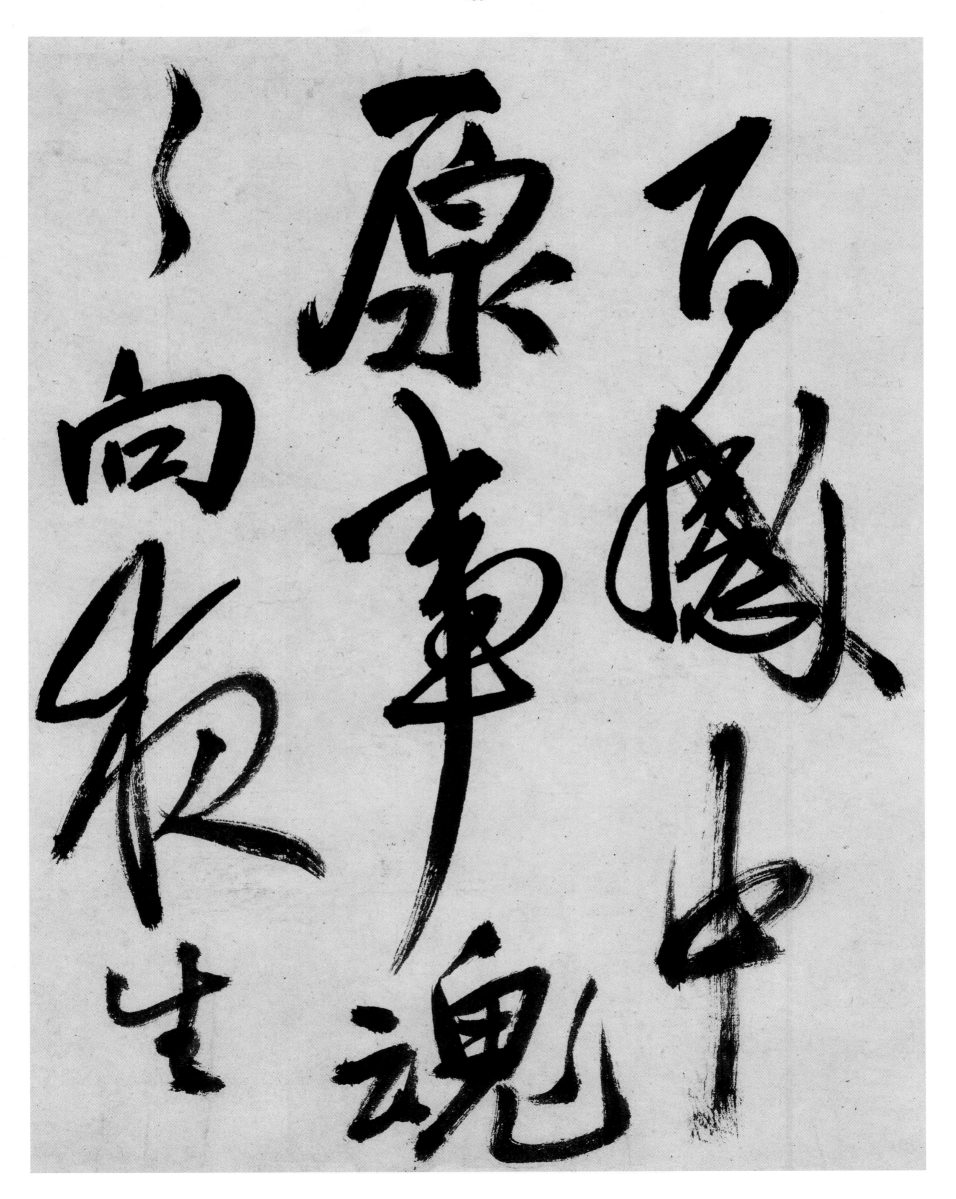

白日依山盡，黄河入海流。欲窮千里目，更上一層樓。

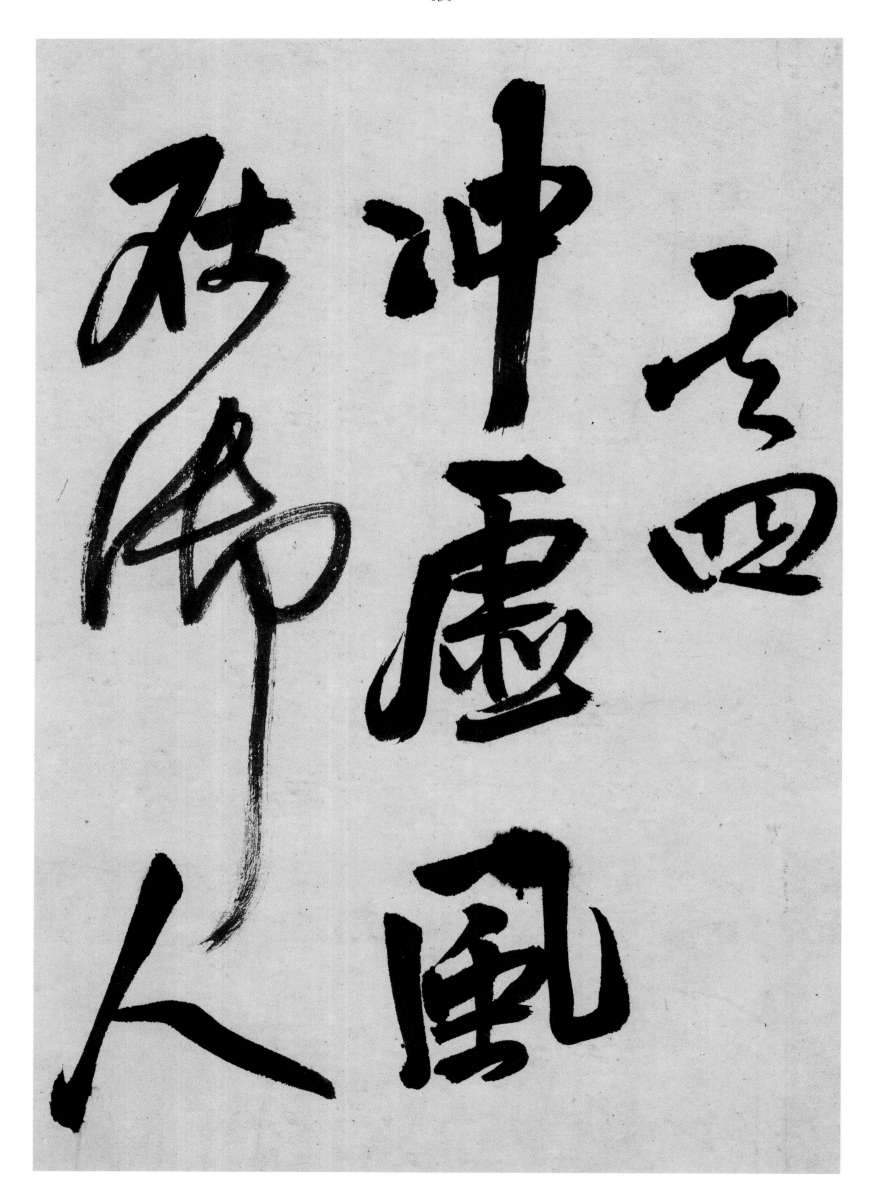

言四

神虚風

破絕命

人

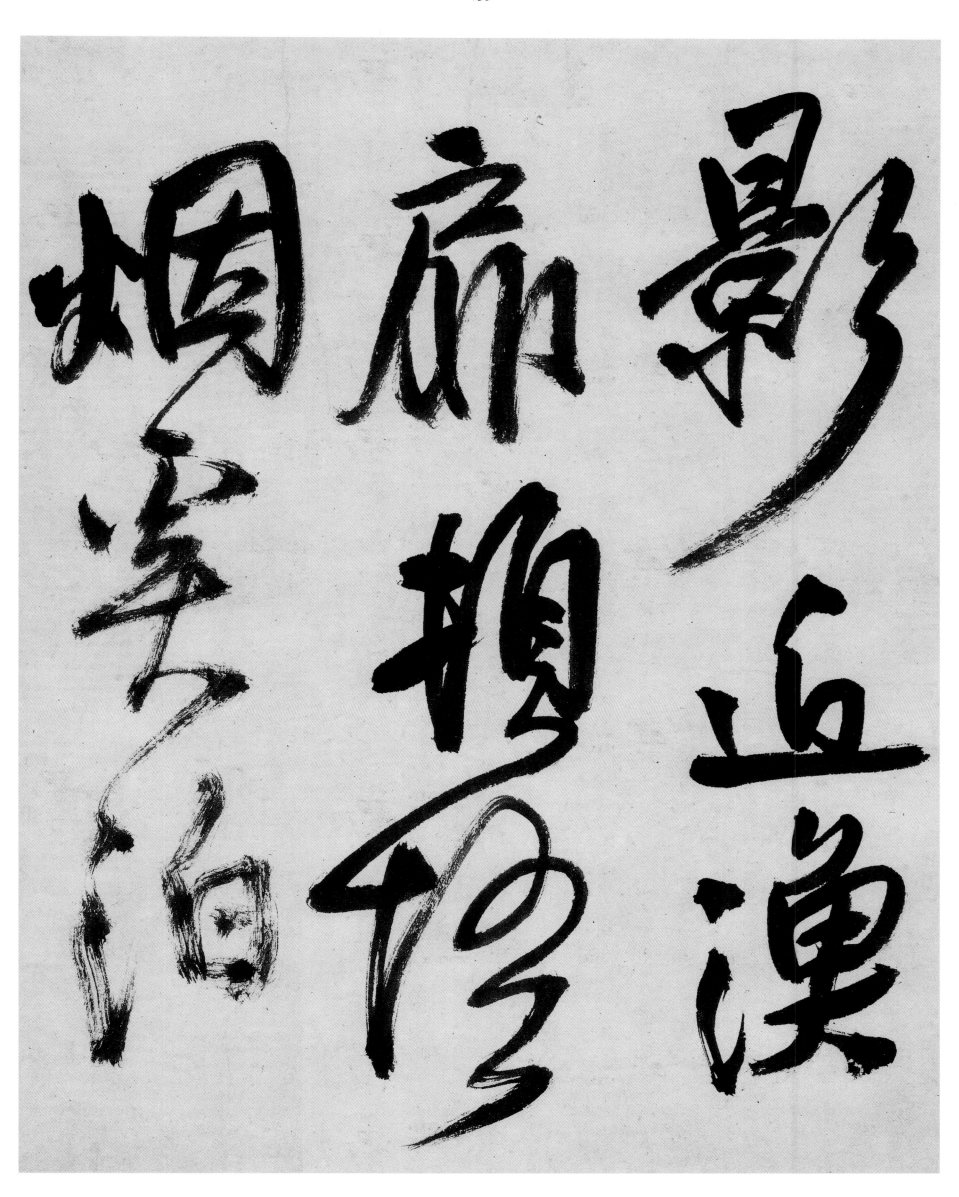

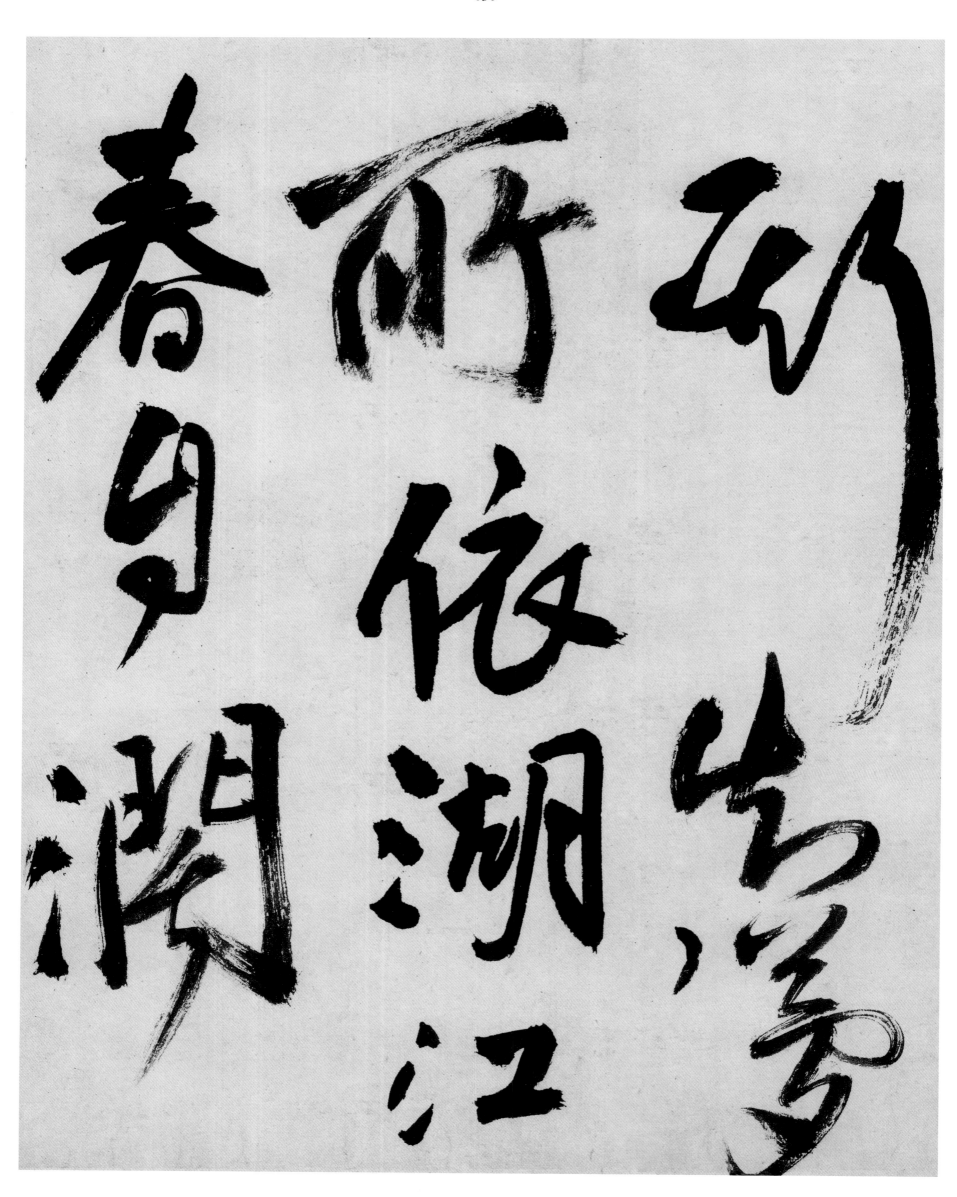

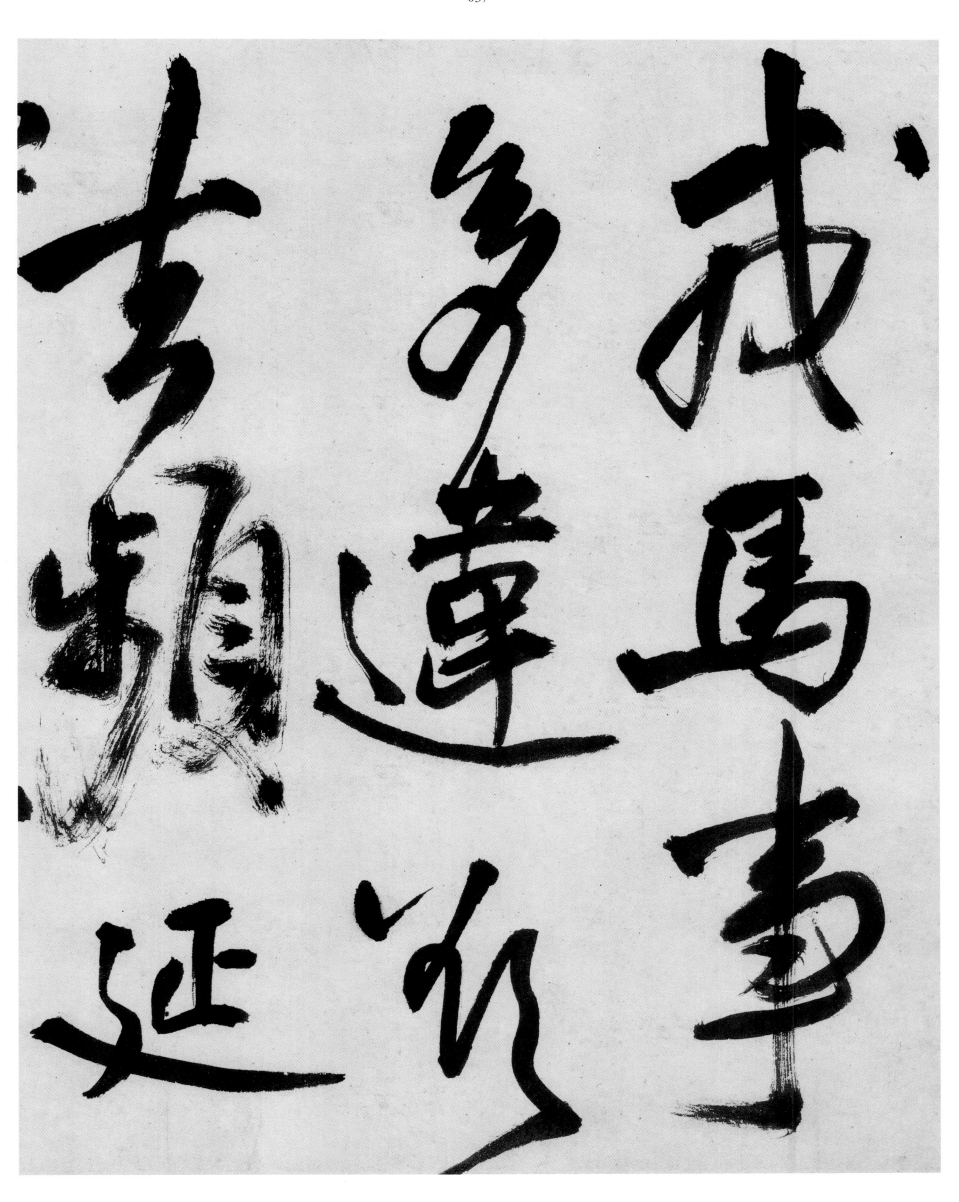

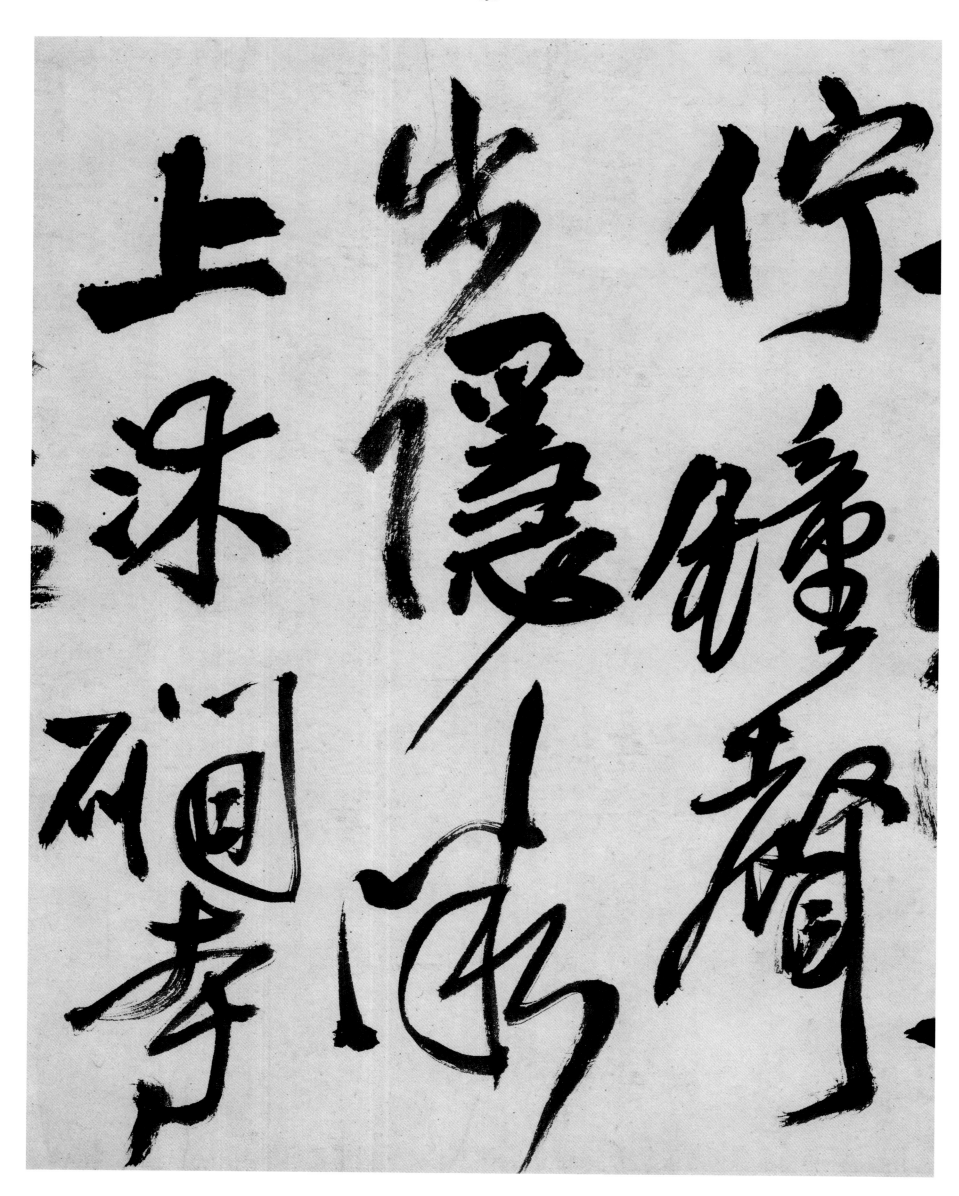

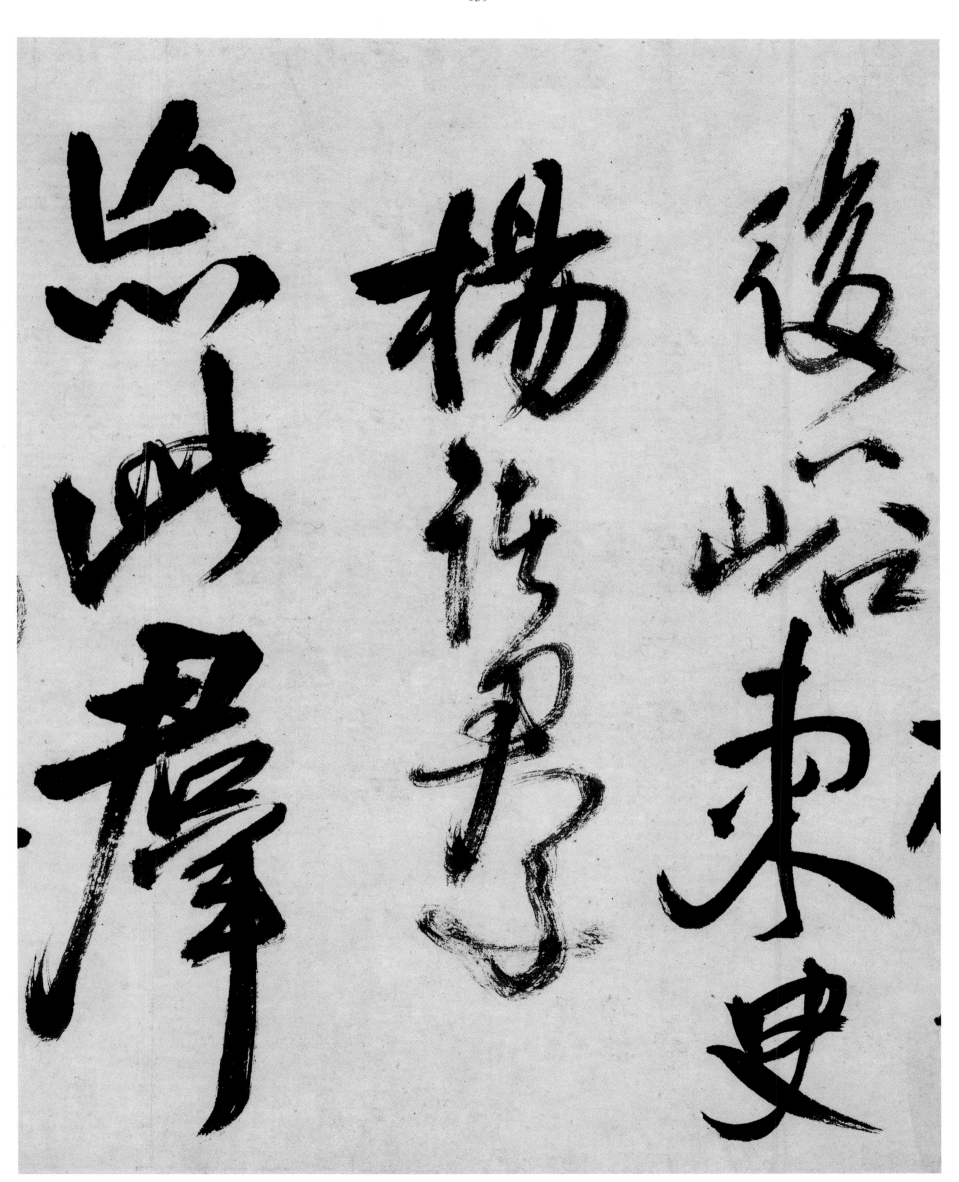

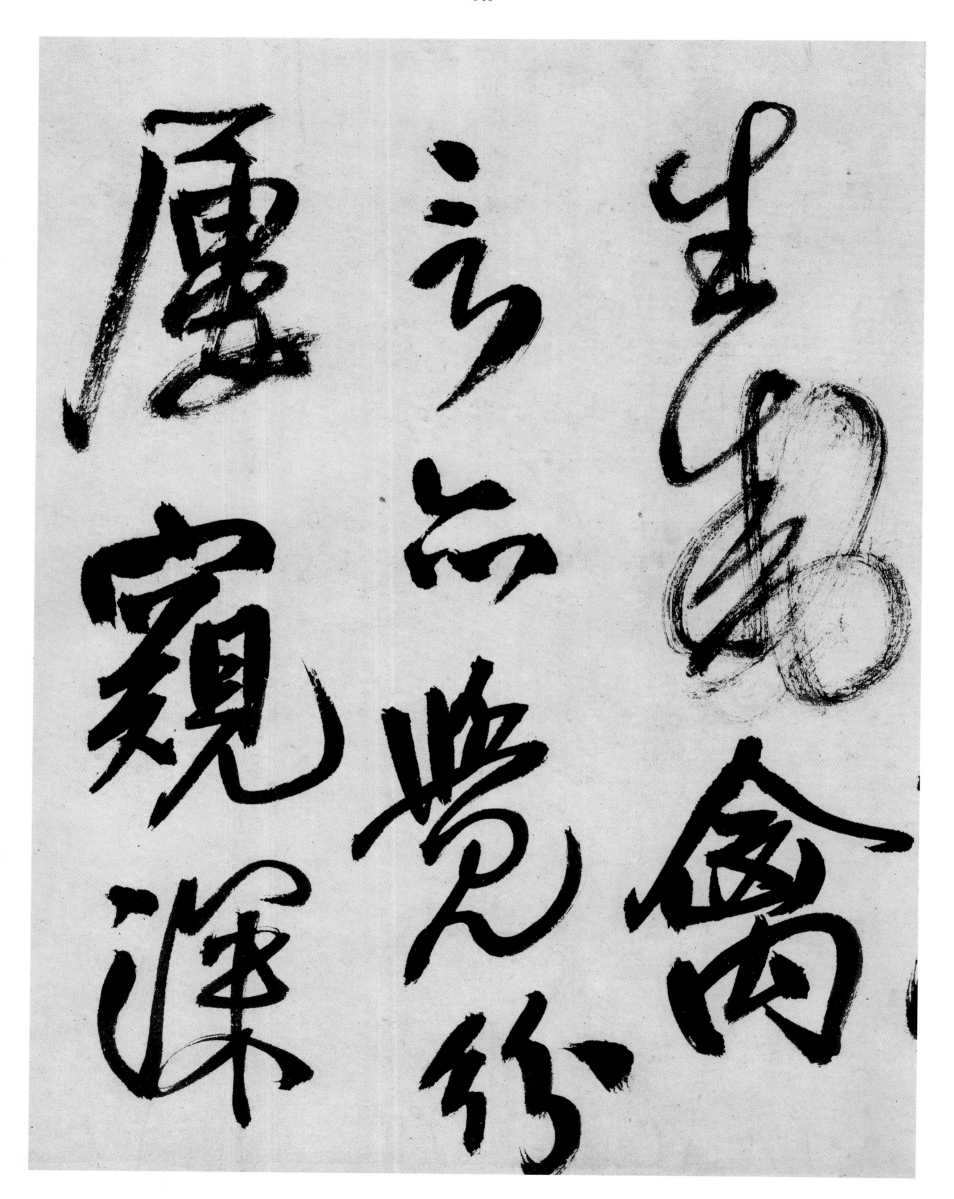

厚窺漢言云覽行生禽

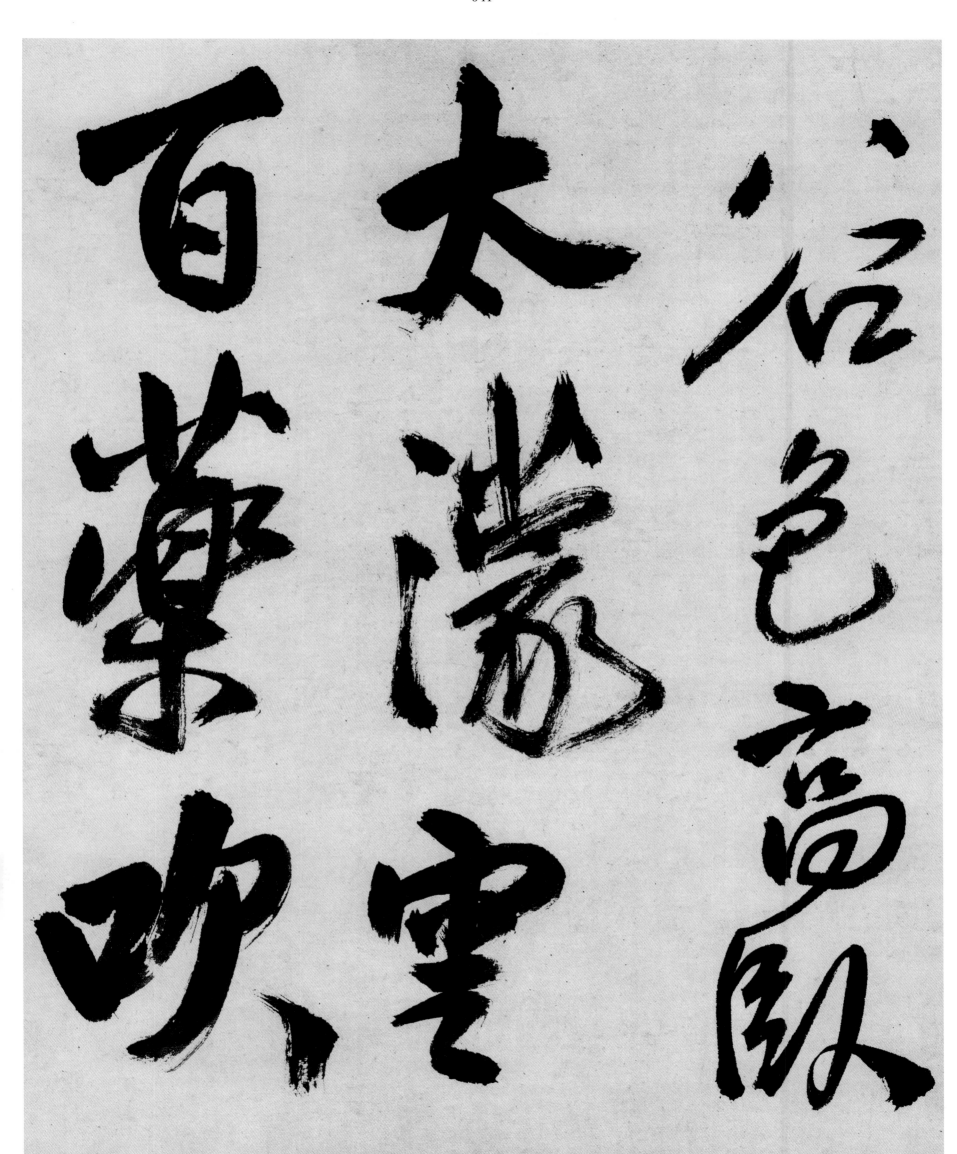

百藥吹

太蕩雲

泛色高臥

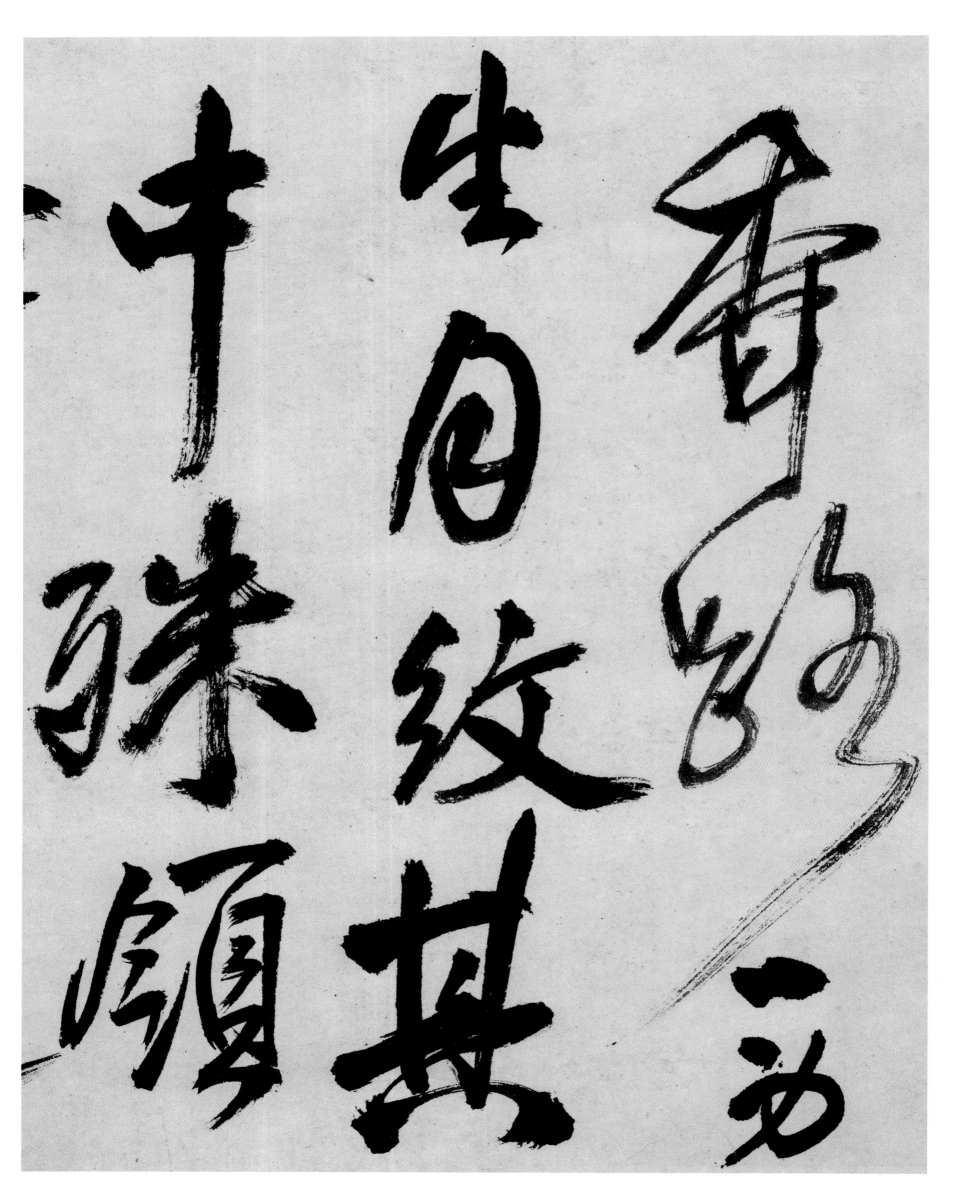

牛珠頃　生自後其　香

略抱盦
勇氣
一覽
張盦
老

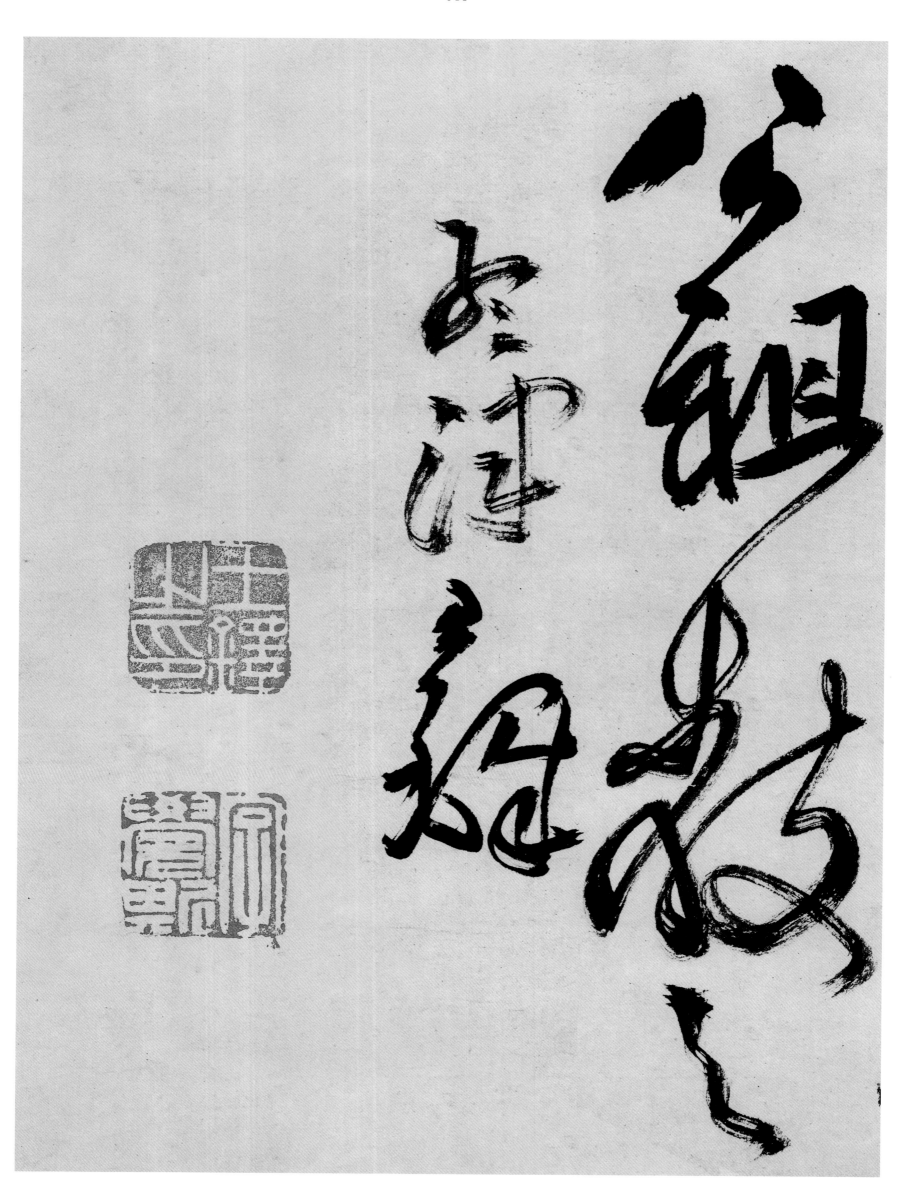

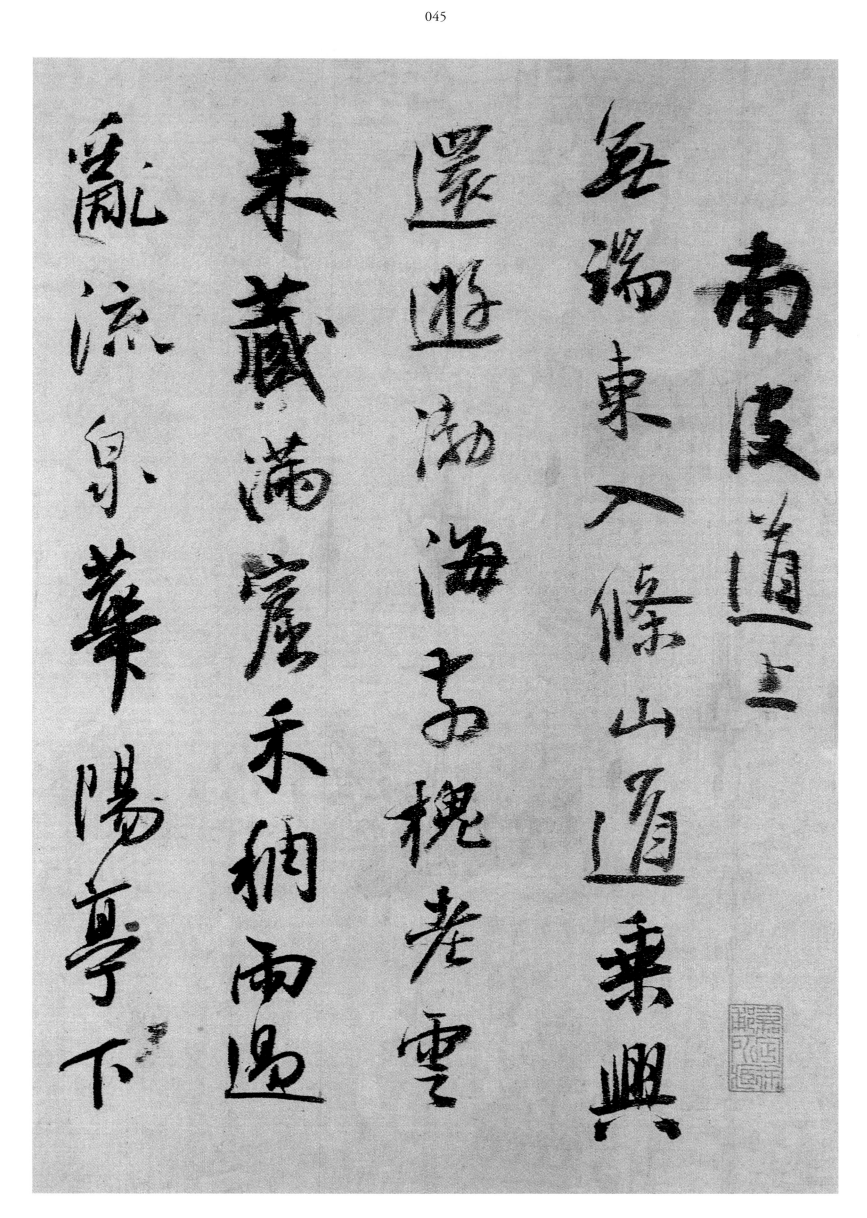

無端東入條山遊乘興

還遊澗海吞槐老雲

來藏滿窟禾納兩遇

亂流泉藥陽亭下

南渡道上

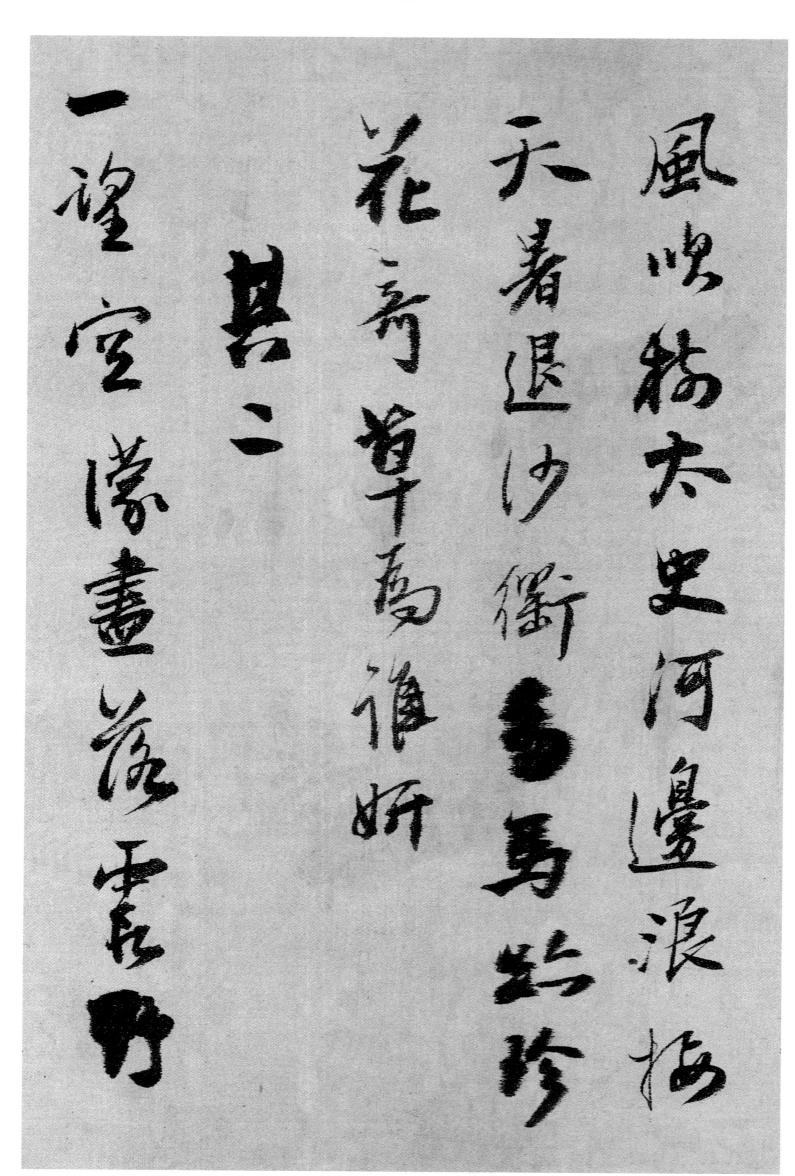

風吹梅夫里河邊浪梅

天著退沙衙為點珍

花齊草為雄妍

其二

一望空濛盡篷雲野

人指臨出蒹葭仲宿
流落偏多益逼此歌尚

酒家鴟篙枯楊啼雨

景暇浸流水發山花郷

徊感帆徑無棕紗帽

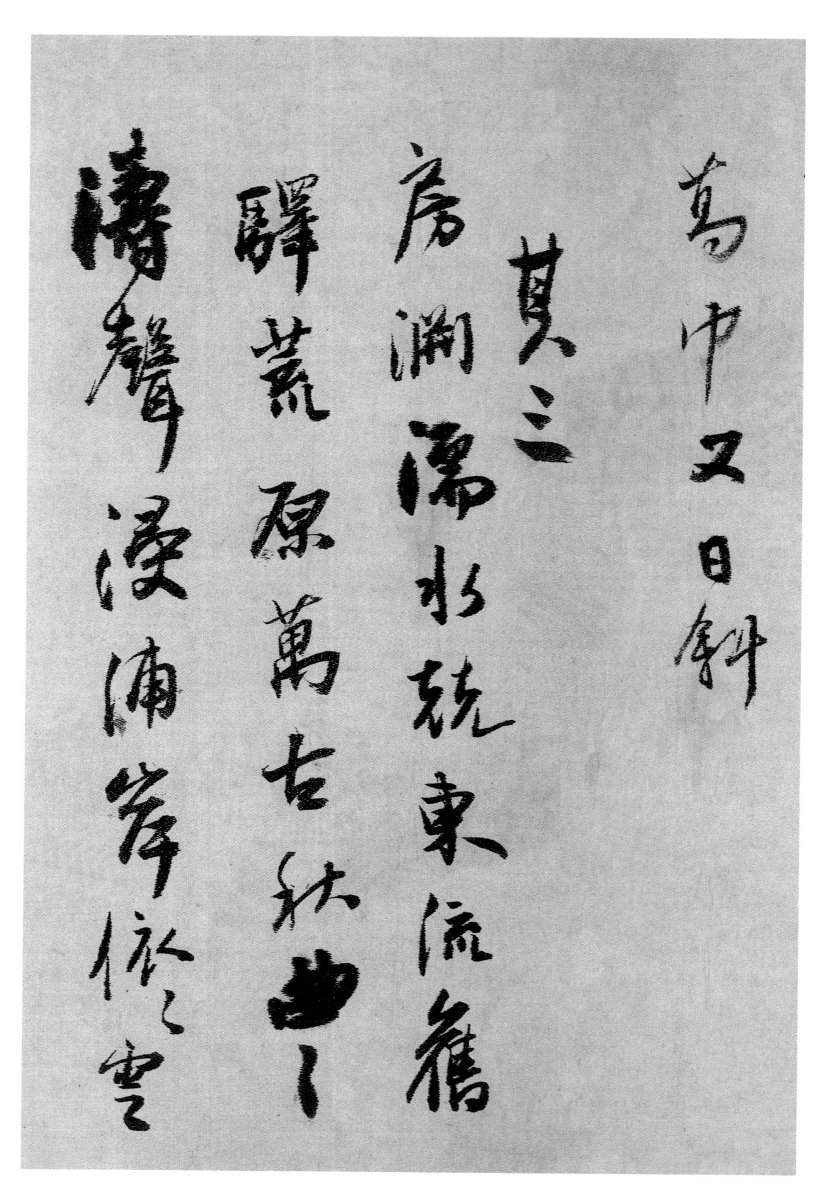

高中又日斜

其三

房淵濡水就東流舊

驛荒原萬古秋出

濤聲漫浦崖依之雲

物繞城樓碧闌生風

吹鐵瓦亭花俯月射

金鈎龍遂孝綱名尚

著清輝帝盖暮煙浮

東阿弔陳思王塚

雲罩山頭問去津荒丕

古渡靜無隣霸圖文

蕭瑟潭水才子風流怨

澹神落日紅尊深雕馬

東都芳草正愁人蜀年

幽憤情行限澗石黏花

舟窶春

兗州

勝暑高雲泗水前董風

軟憶儂汀田富上野店白

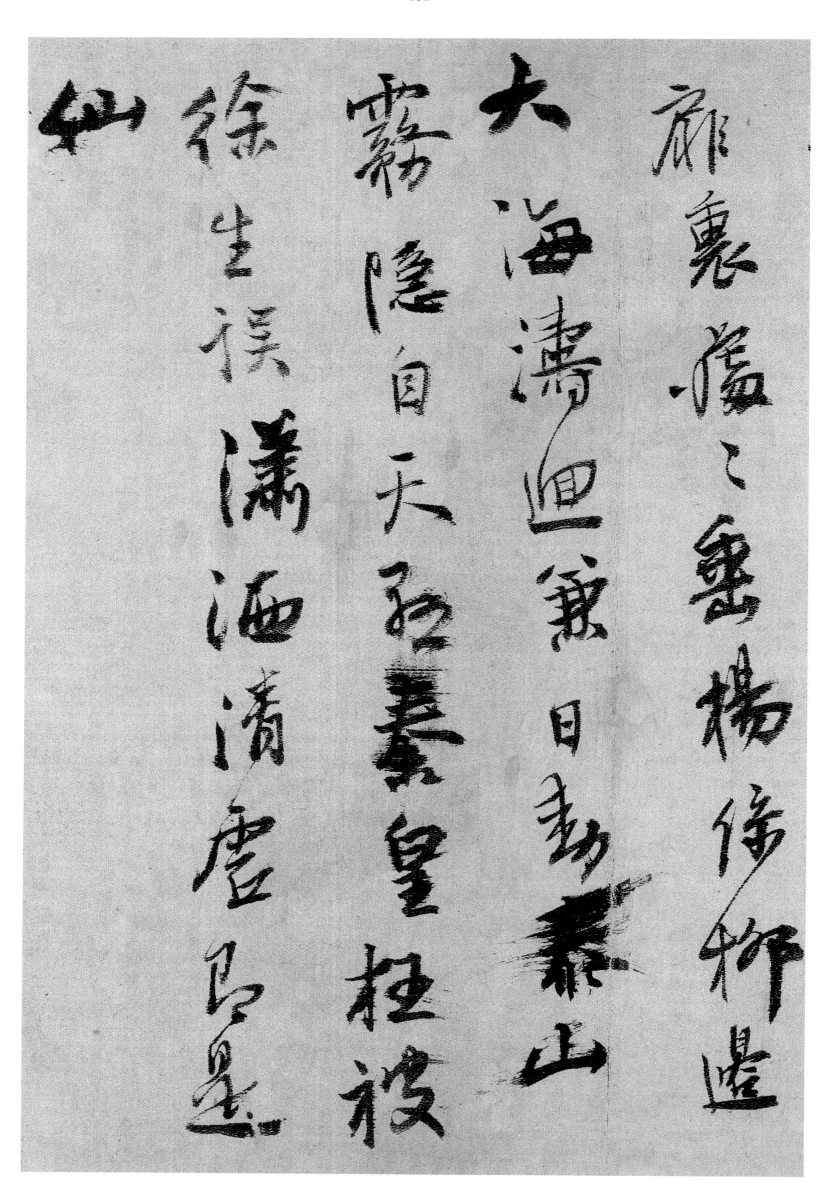

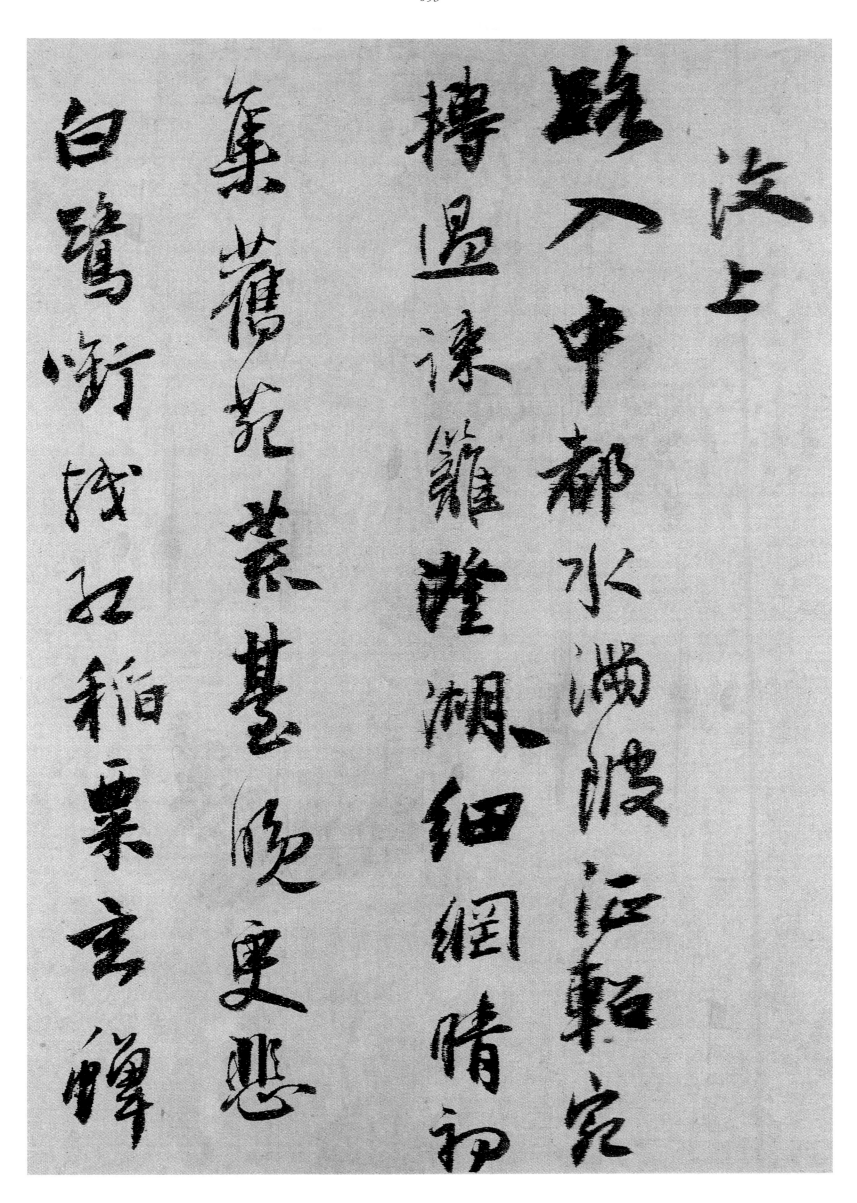

没上
臨入中都水滿陂汪轉家
樽遏諫籬灘湖細網晴初
集舊花葉甚堂愙更悲
白鷺啣殘紅稻粟雲鞾

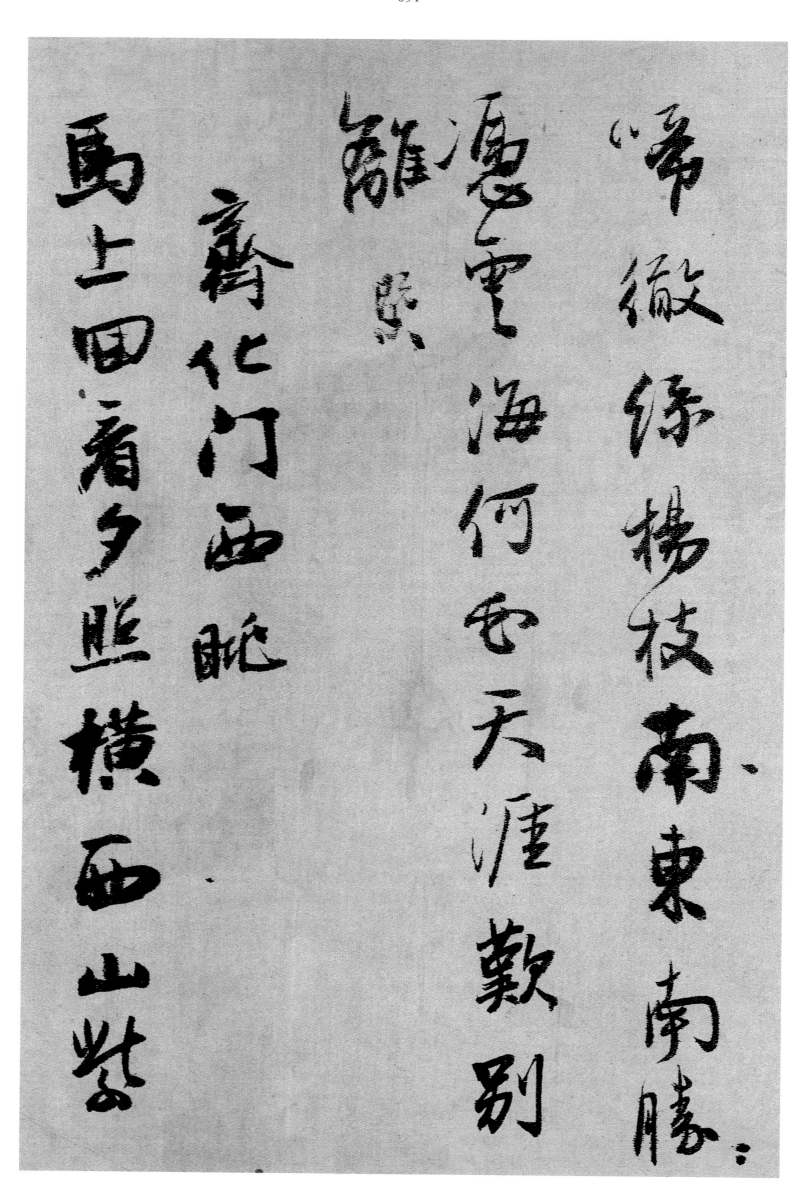

帝城微綠楊枝南、東、南勝：

憑雲海何必天涯歎別

離照深、

齊化門西眺

馬上回看夕照橫西山紫

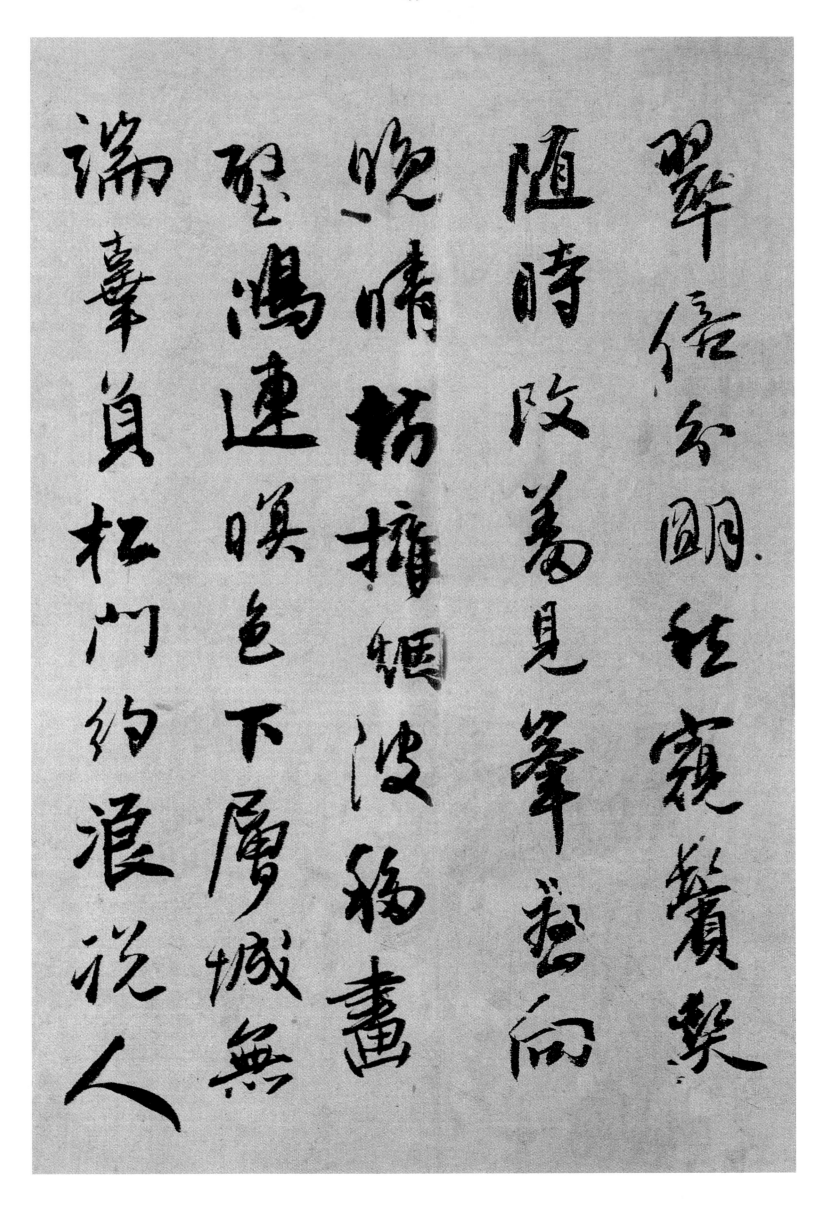

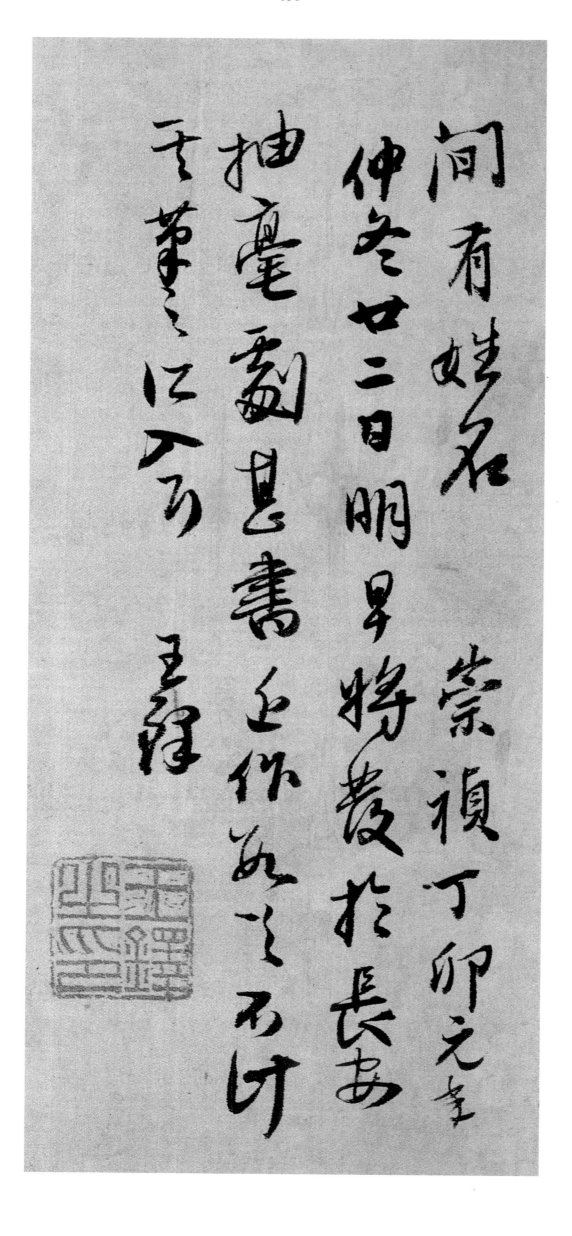

間有姓名

仲冬廿二日明早將發於長安

抽毫劇且書正作如飛不計

千萬之江人勺

崇禎丁卯元旦

王鐸

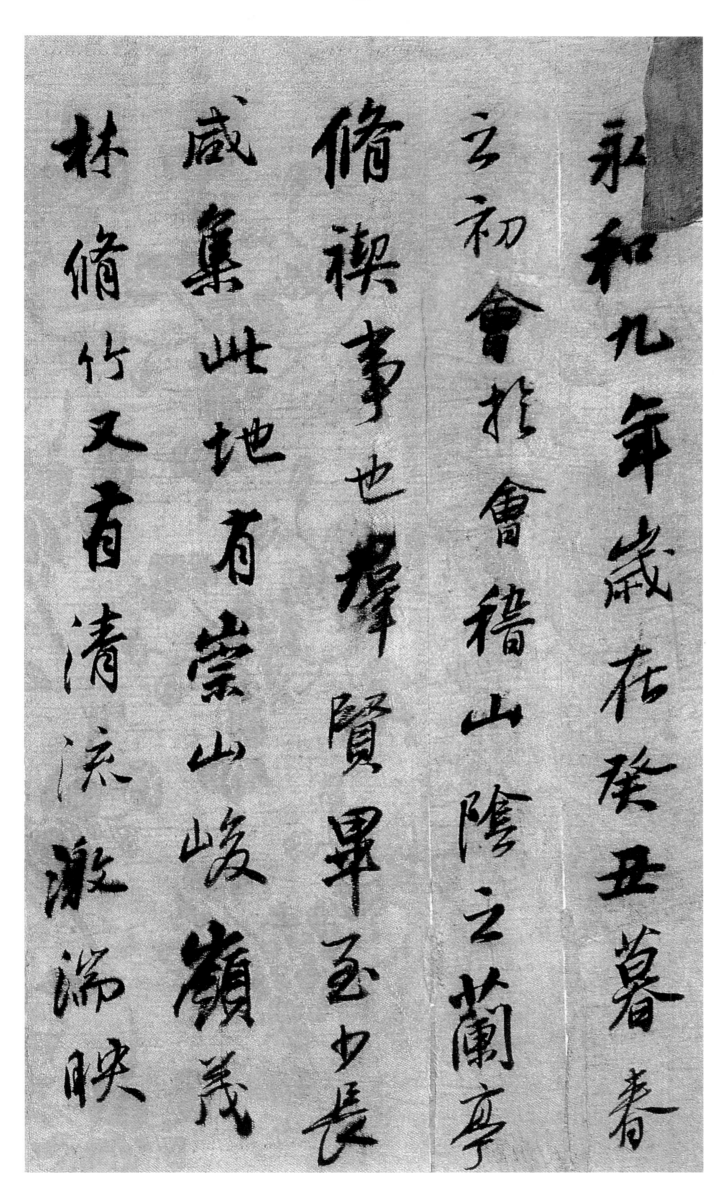

永和九年歲在癸丑暮春
之初會於會稽山陰之蘭亭
脩禊事也羣賢畢至少長
咸集此地有崇山峻嶺茂
林脩竹又有清流激湍映

帶左右引以為流觴曲水

列坐其次雖無絲竹管弦

之盛一觴一詠亦足以暢敍

幽情是日也天朗氣清惠

風和暢仰觀宇宙之大俯

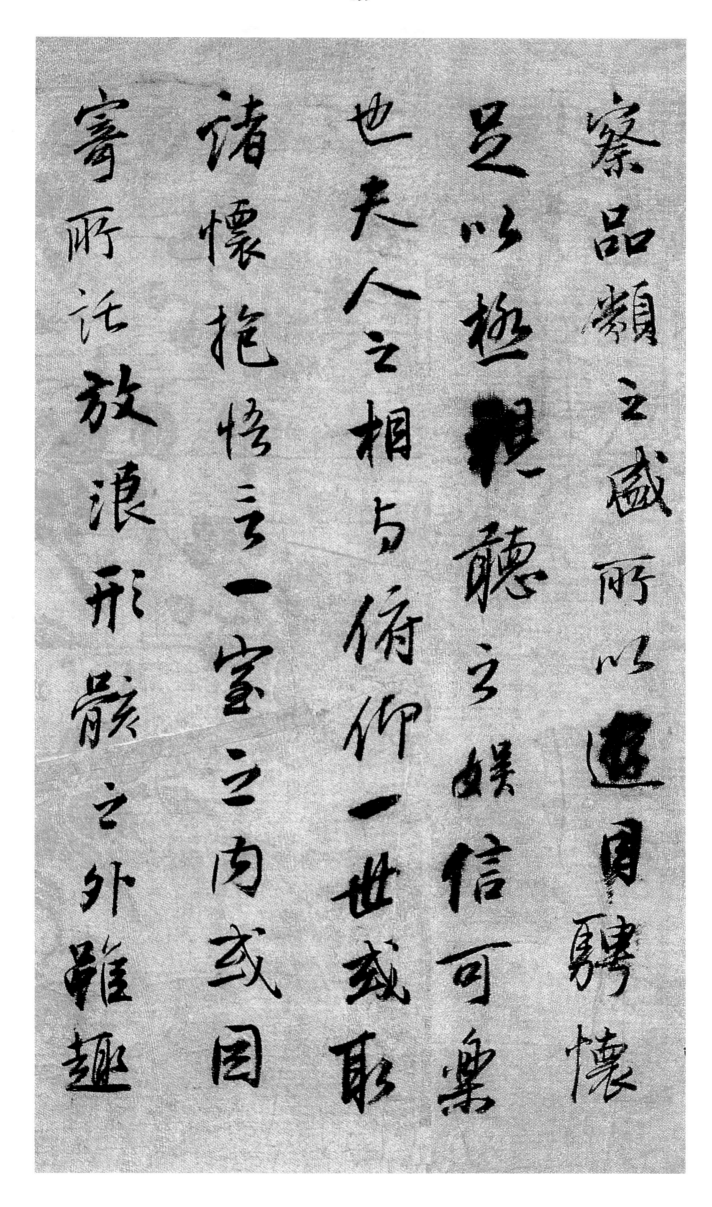

察品類之盛所以遊目騁懷

足以極視聽之娛信可樂

也夫人之相與俯仰一世或因

諸懷抱悟言一室之內或因

寄所託放浪形骸之外雖趣

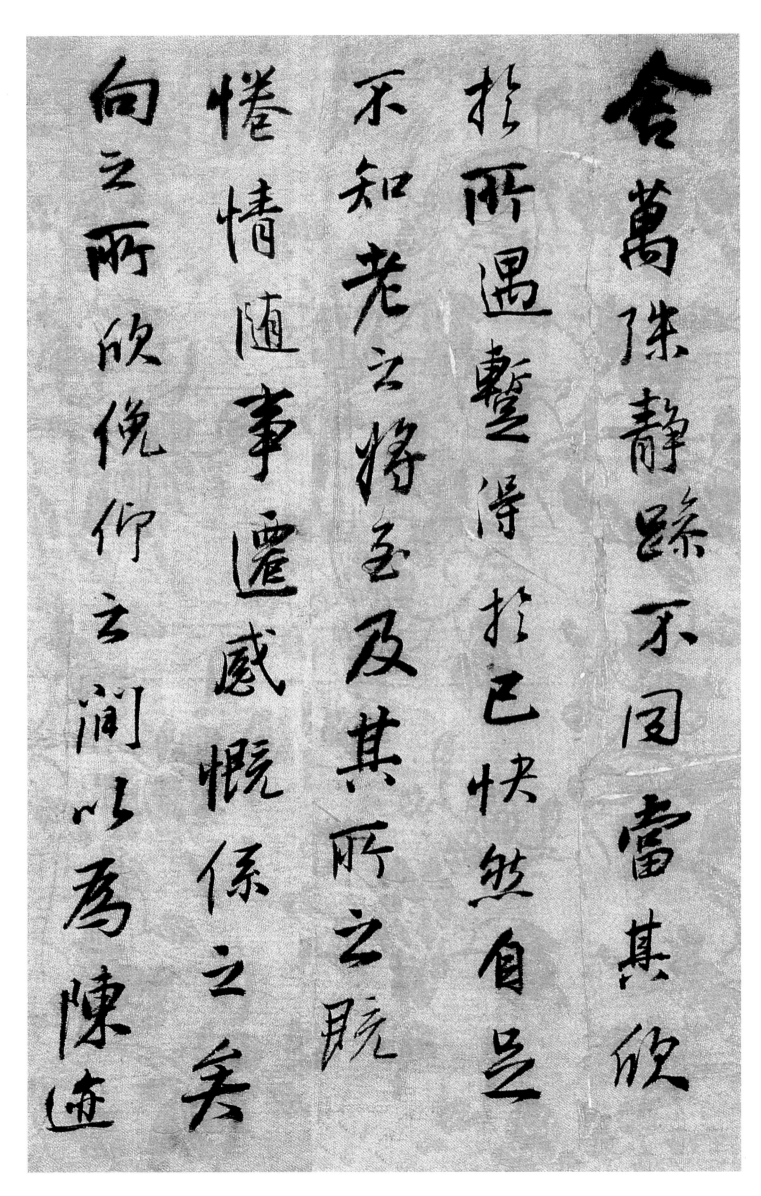

含萬殊靜躁不同當其欣
於所遇暫得於己快然自足
不知老之將至及其所之既惓
惓情隨事遷感慨係之矣
向之所欣俛仰之間以為陳迹

猶不能不以之興懷況脩短
隨化終期於盡古人云死生
亦大矣豈不痛哉每攬昔
人興感之由若合一契未嘗
不臨文嗟悼不能喻之於

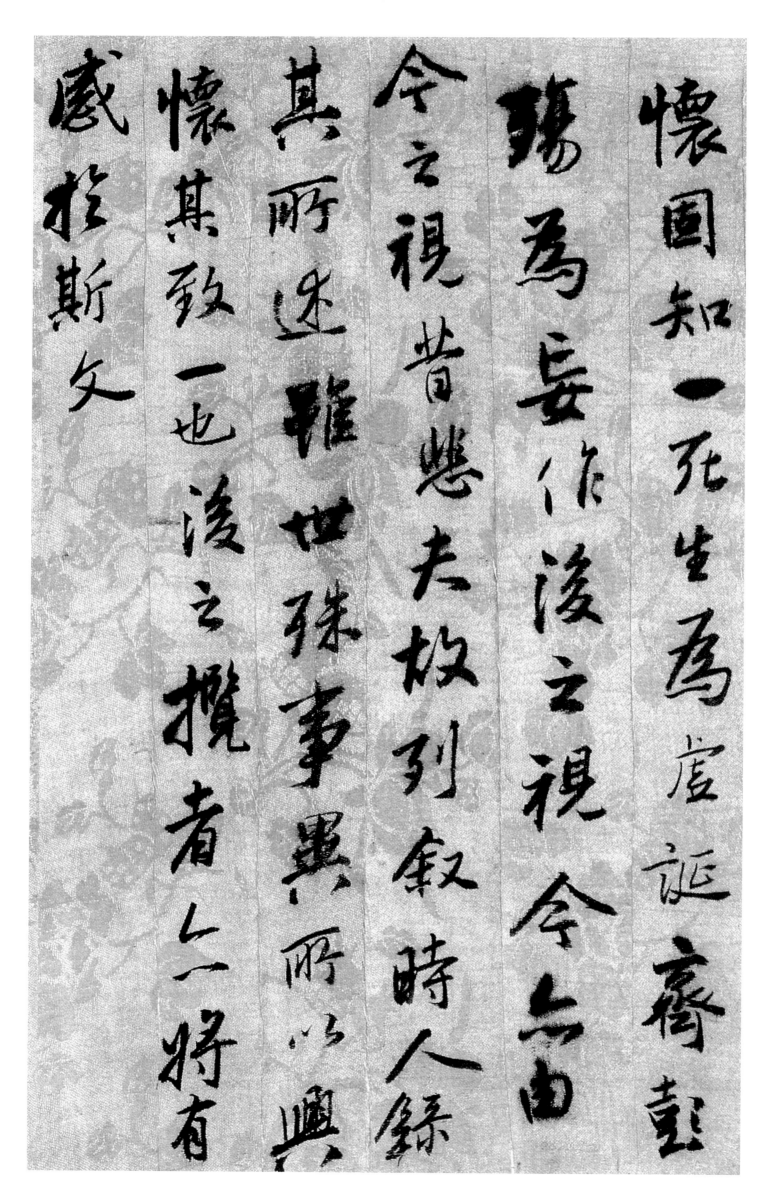

懷固知一死生為虚誔齊彭
殤為妄作後之視今亦猶
今之視昔懸夫故列叙時人錄
其所述雖世殊事異所以興
懷其致一也後之攬者亦將有
感柊斯文矣

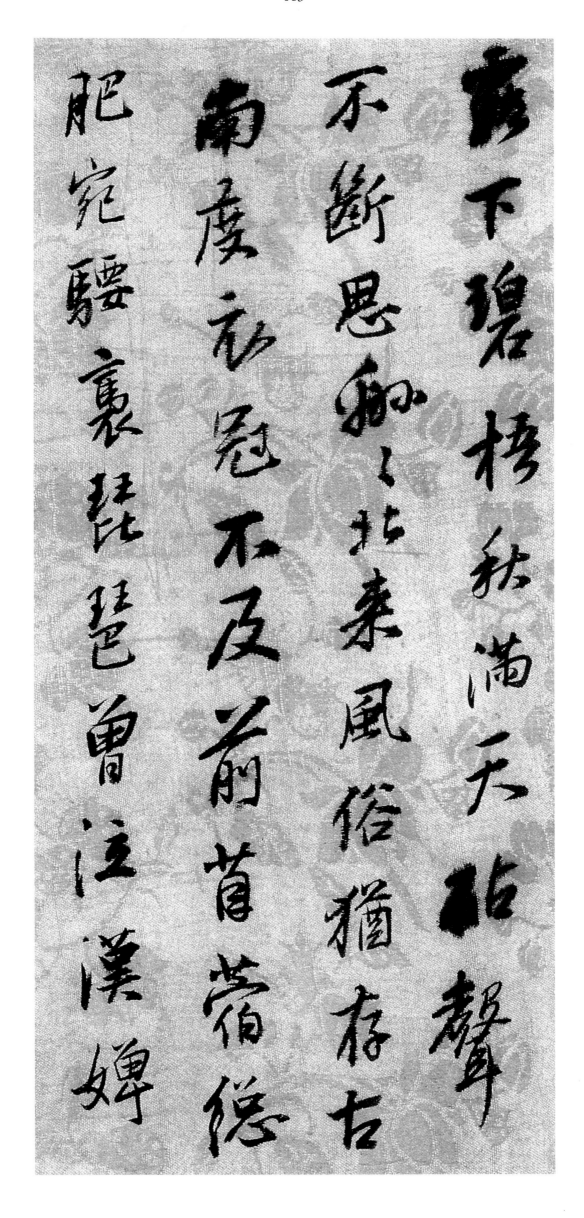

露下碧梧秋滿天玷聲
不斷愁邨之北來風俗獨存
古南廣欣冠不及前首營總
肥宛驪裏琵琶曾泣漢嬋

始人間俯仰成今昔個待他
年始怏怏
溪上東風吹柳花溪頭春水
淨無淨沙白鷗自信無機事
方鳥猶知有歲華錦纜牙

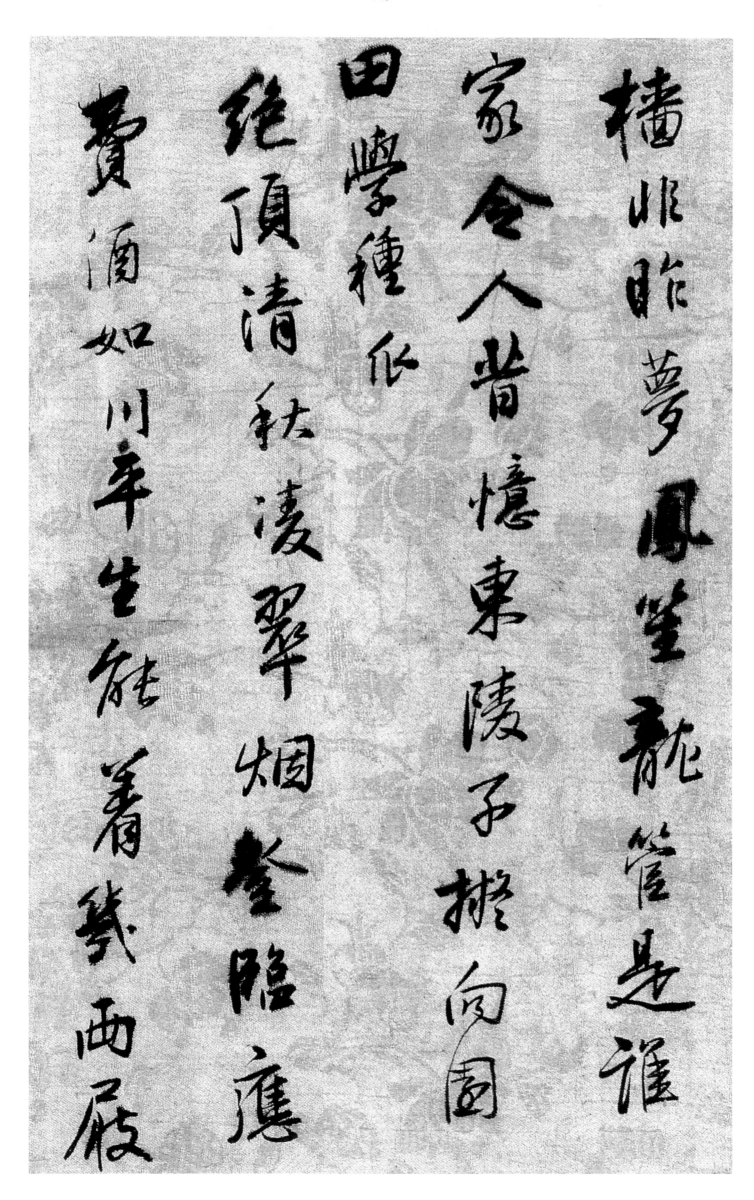

墻唯眈夢鳳筆龍管是誰

家令人普憶東陵子撥向圍

田學種瓜

絕頂清秋凌翠烟登臨應

費須如川平生能簫鼓西嚴

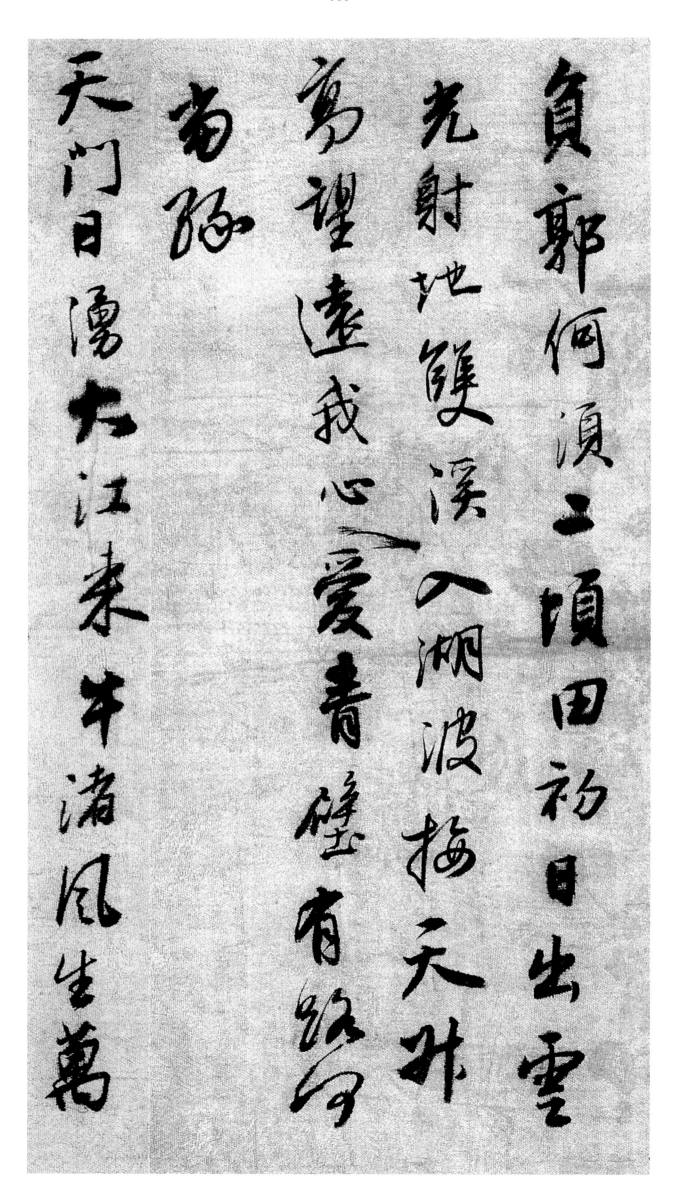

負郭何須二頃田 初日出雲

光射地雙溪入湖波 梅天外

高望遠我心愛青璧有驗

當路

天門日湧大江來 牛渚風生萬

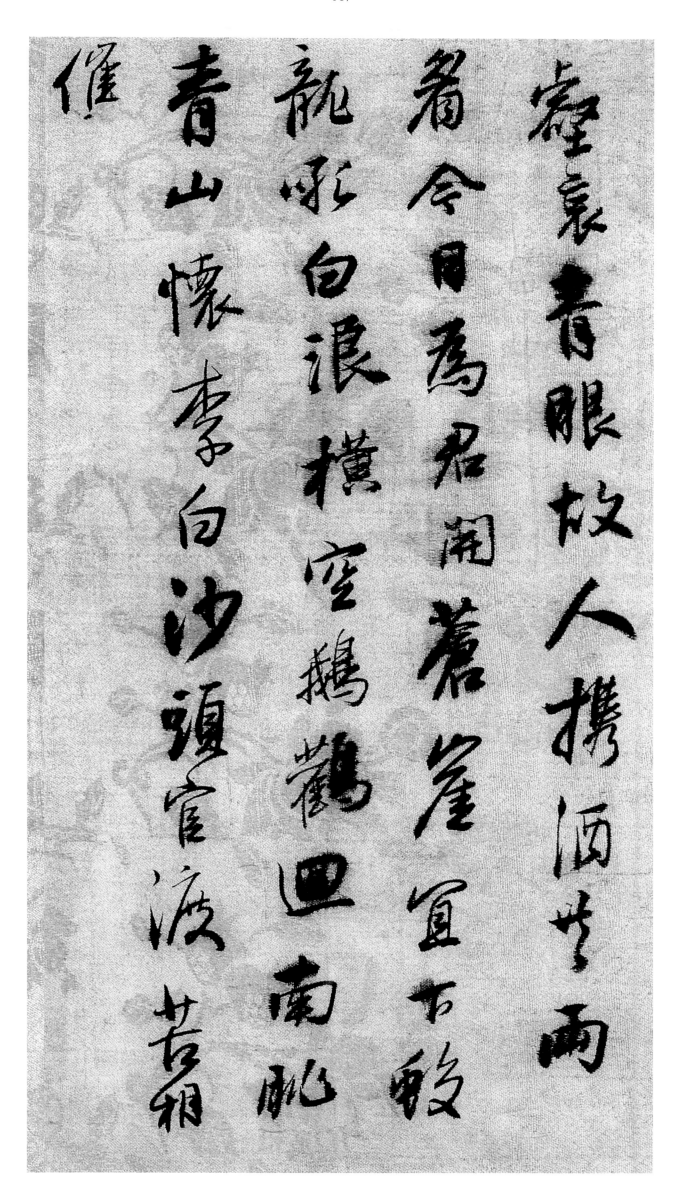

崖宸青眼故人攜酒卅兩

督令日為君開蓽崖宜古

龍承白浪橫空鵝鸛迴南

青山懷李白沙頭官渡若

催

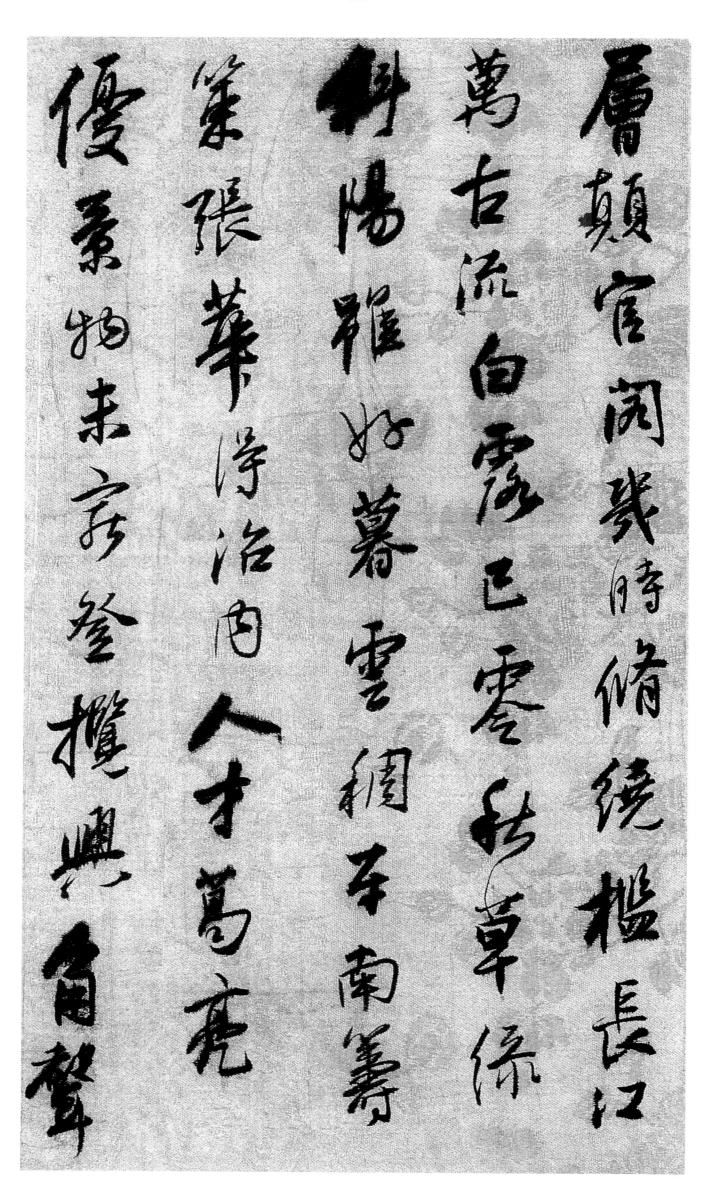

層顛官閣幾時脩鏡檻長江
萬古流白雲正零亂草綠
斜陽雜好暮雲綢不南籌
筆張華浮治內人才萬竟
優蒙物來京登攬與自聲

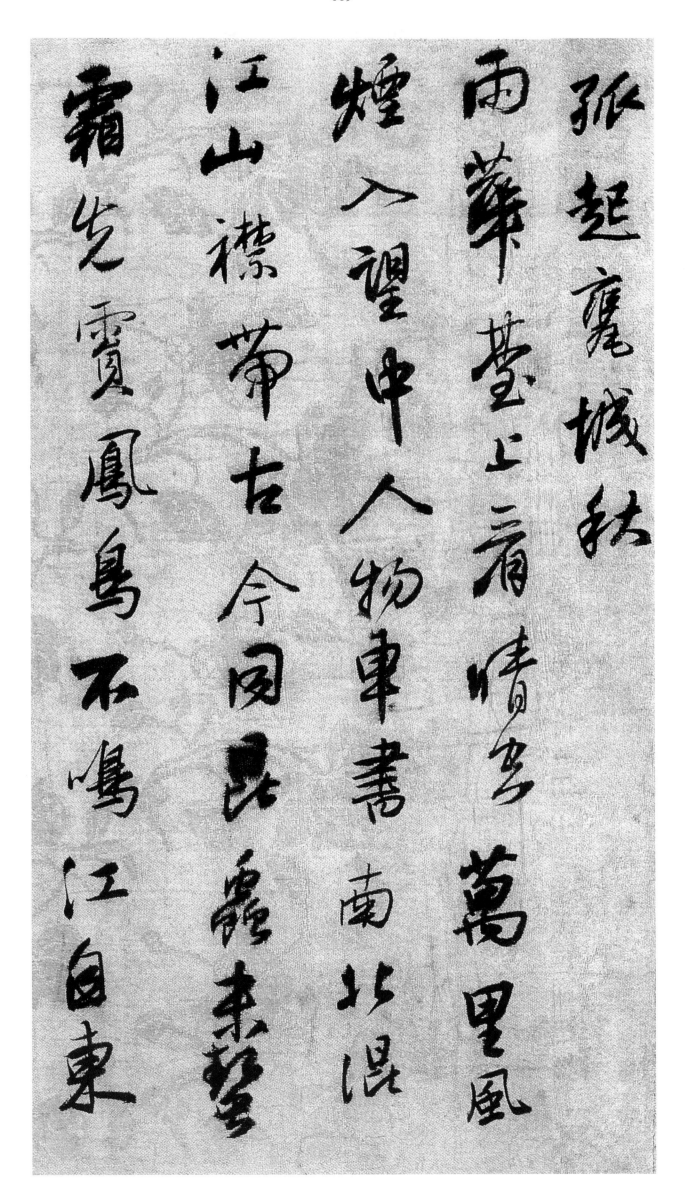

孤起庭城秋

雨華臺上看情雲萬里風

煙入望中人物車書南北混

江山襟帶古今同民露東聲

霜先賣鳳鳥不鳴江自東

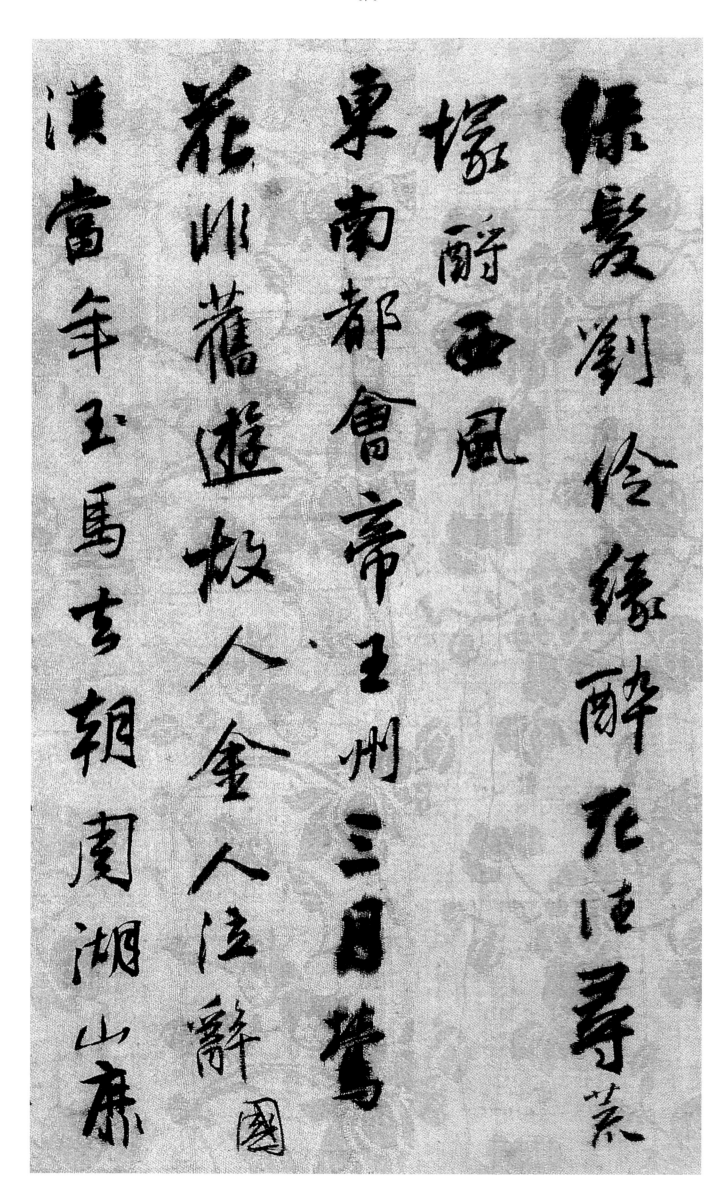

綠髮劉伶伶綠醉花怪尋菜

堪醉西風

東南都會帝王州三月鶯

花非舊遊般人金人位辭國

漢當年玉馬吉朝周湖山康

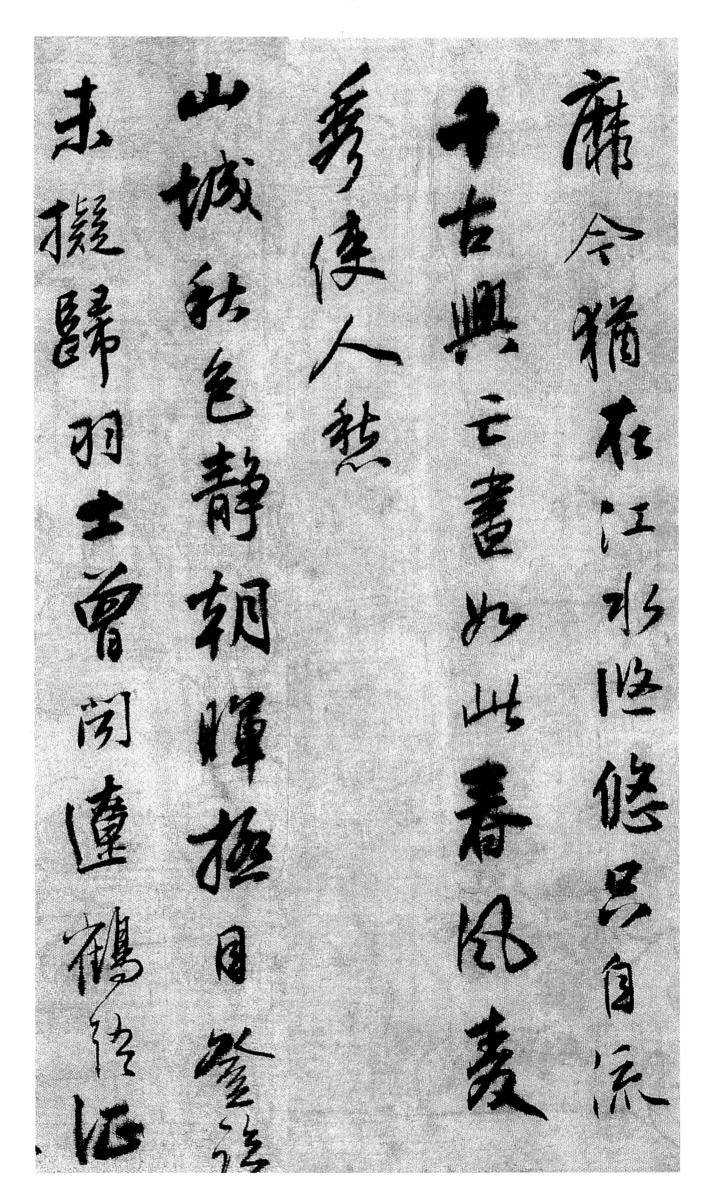

廉令猶在江水暗悠呈自流
千古興云畫如此春風麦
秀使人愁
山城秋色靜朝暉極目鑒語
未擬歸羽士曾閒邊鶴往還

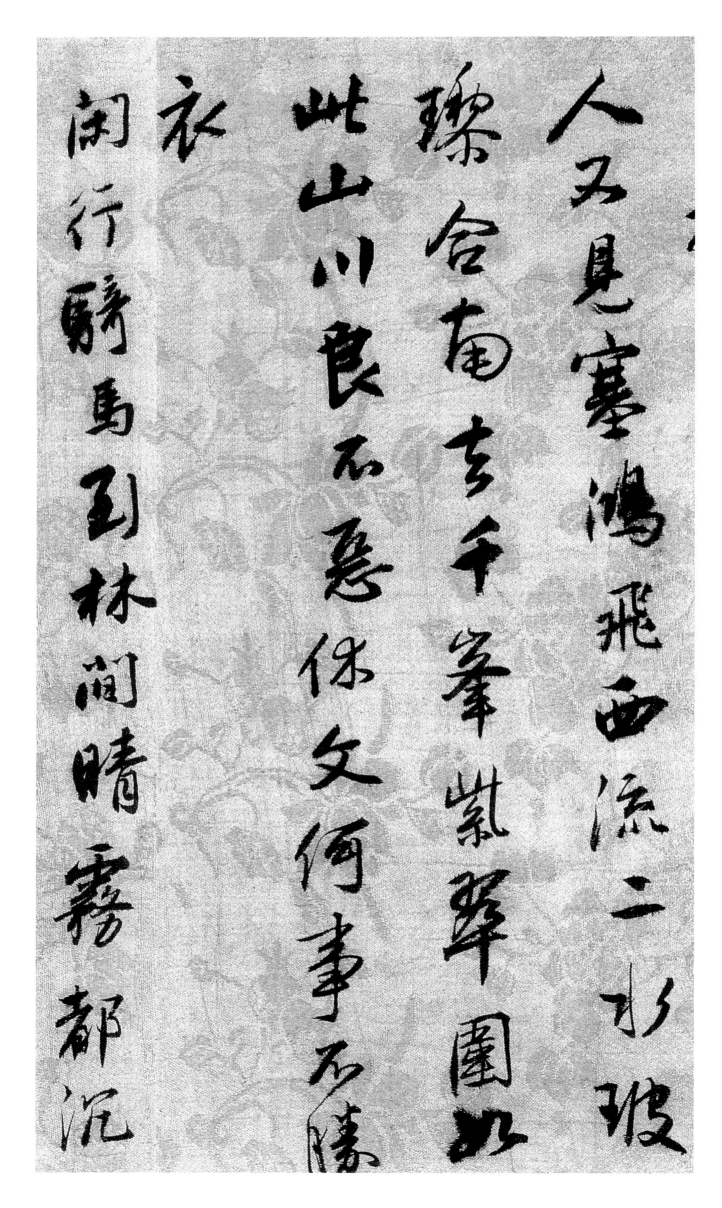

人又見塞鴻飛西流二杉玻
璨合南玄千峯紫翠圍
岐山川良而惡休文何事不勝
衣闲行驕馬玉林間晴霧都沉

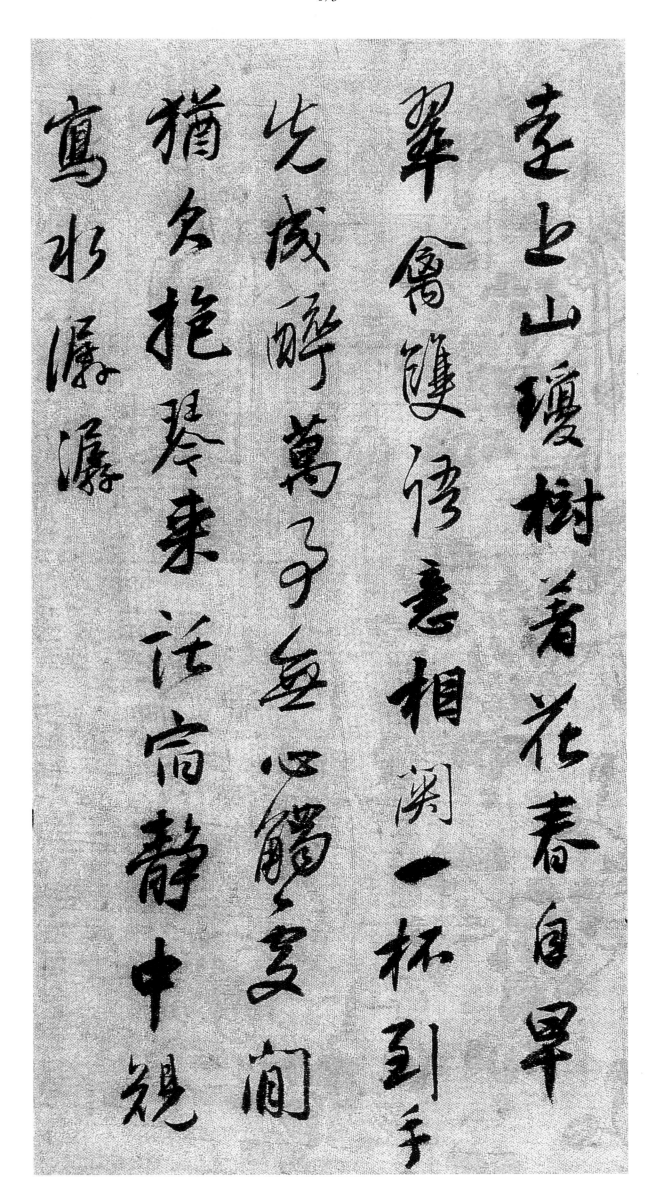

堂上山環樹著花春自旱
翠禽雙語意相關一杯到手
先成醉萬事無心體更閒
猶欠抱琴来活宿靜中観
寫水瀝瀝

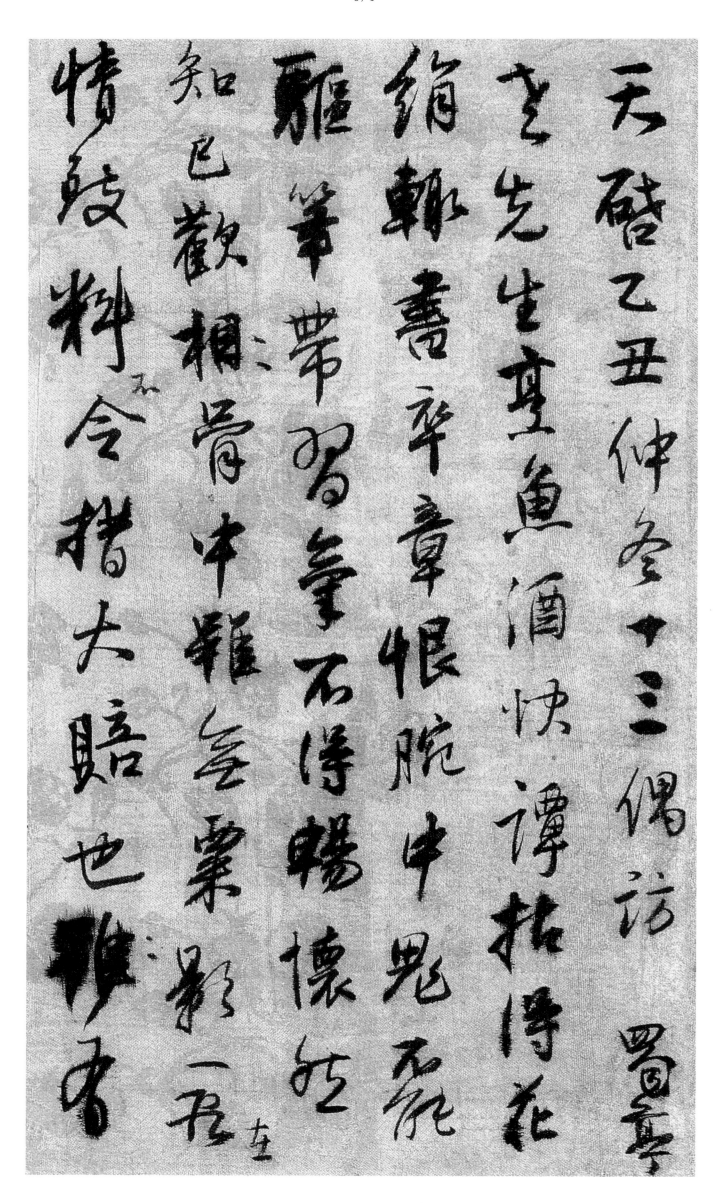

天啟乙丑仲冬十三偶訪
之先生立魚酒快譚桄得花
縮軸壽卒章恨腕中鬼龍
雕筆帶習氣不得暢懷於
知巳歡相骨中難無棄一程
情致料合措大賠也難

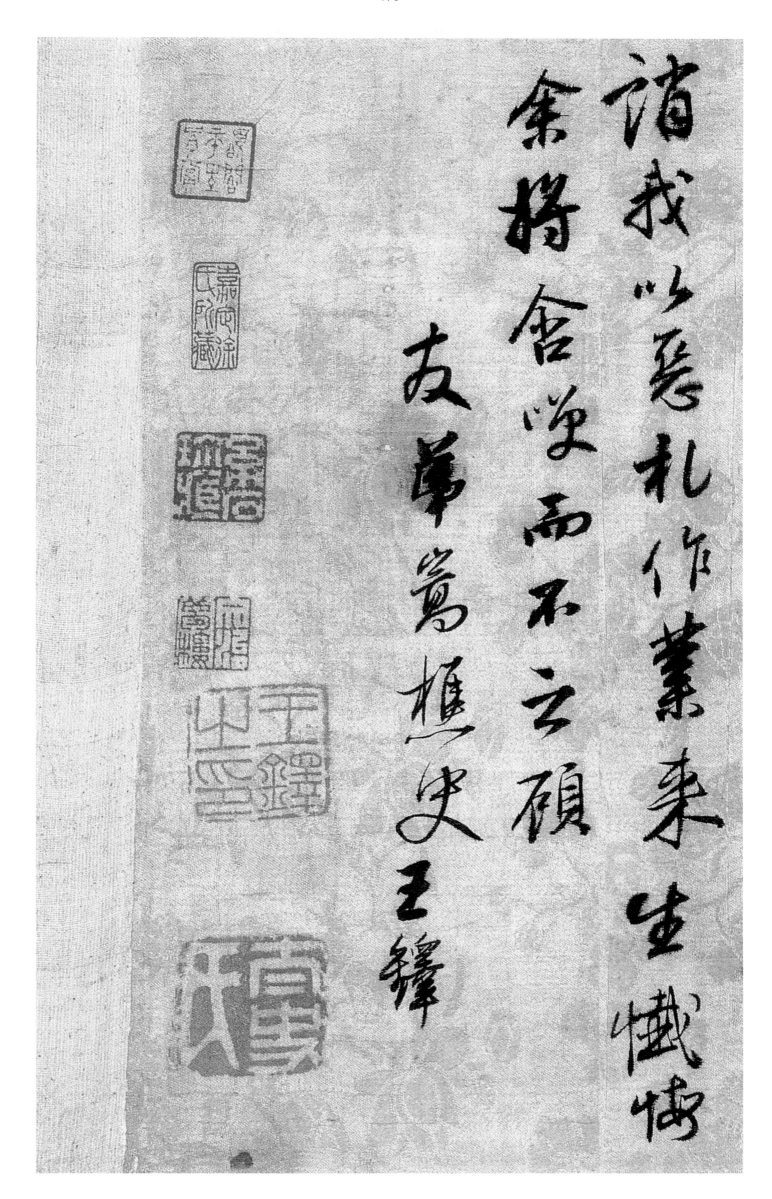

諸我以慧札作業乘生懺悔

余將舍此而不云頗

友弟嘗摧史王鐸

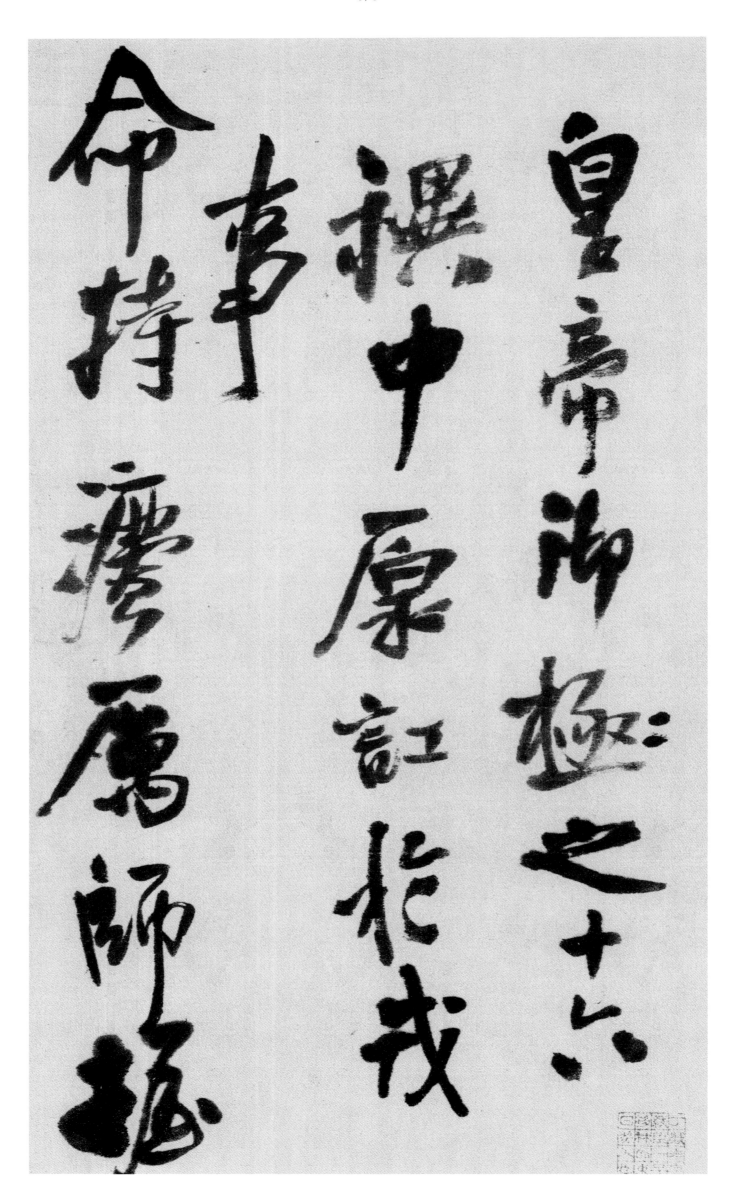

皇帝御極之十六

禩中原記於我

專事持

命持虜為師振

命

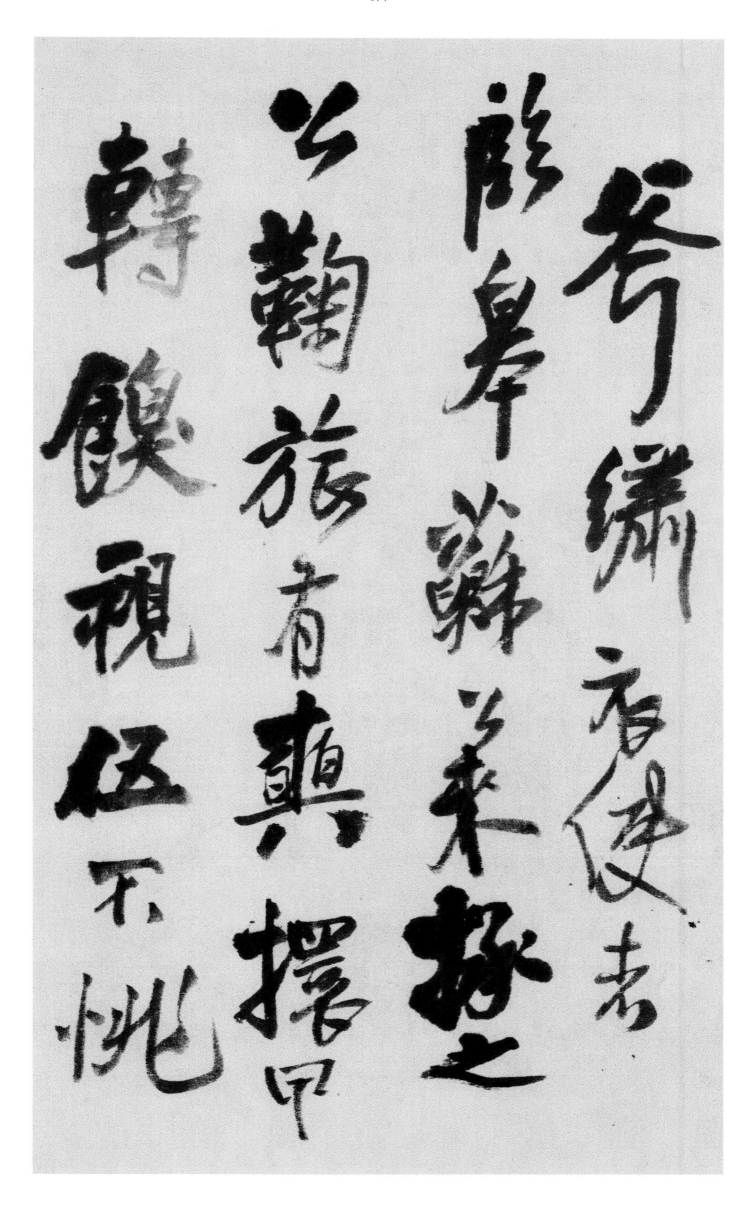

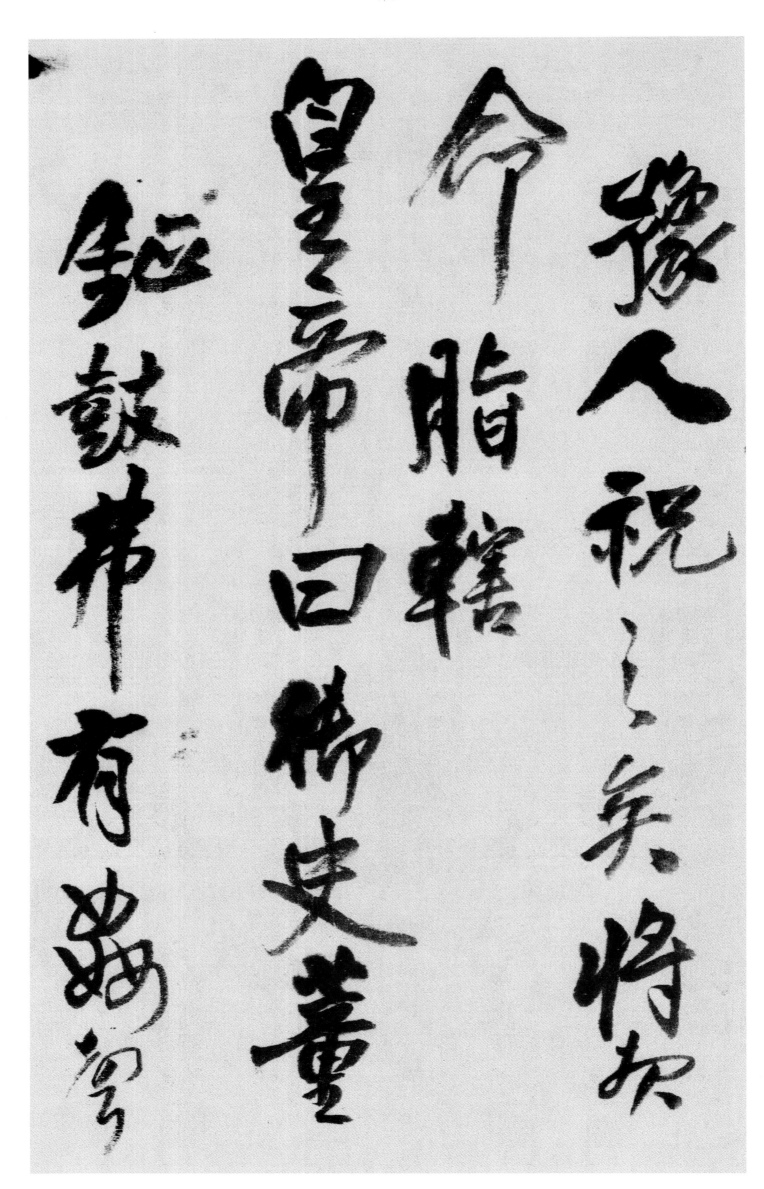

豫人祝之矣將欲

令脂轄

皇帝曰楠史董

鈕鼓市有幽妍

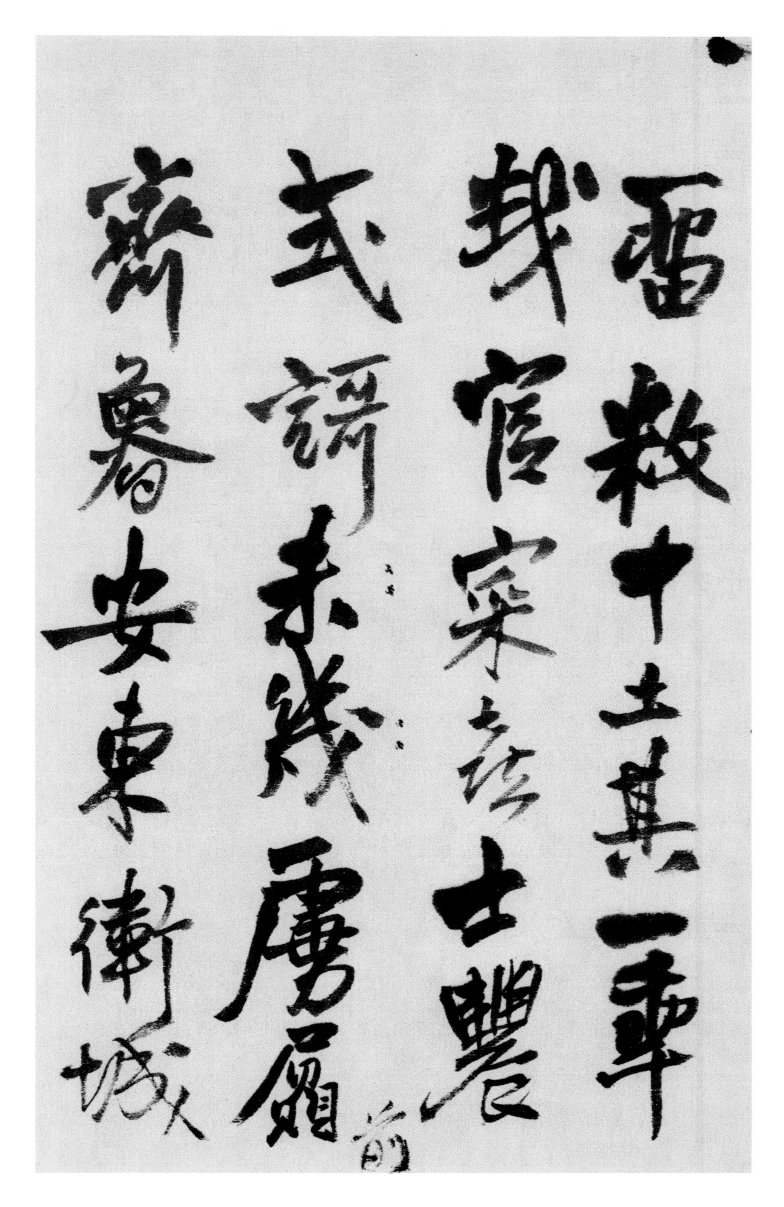

雷敷中土其一乘

我官家之吏士豐

武謂未幾虜願

密魯安東衛城人

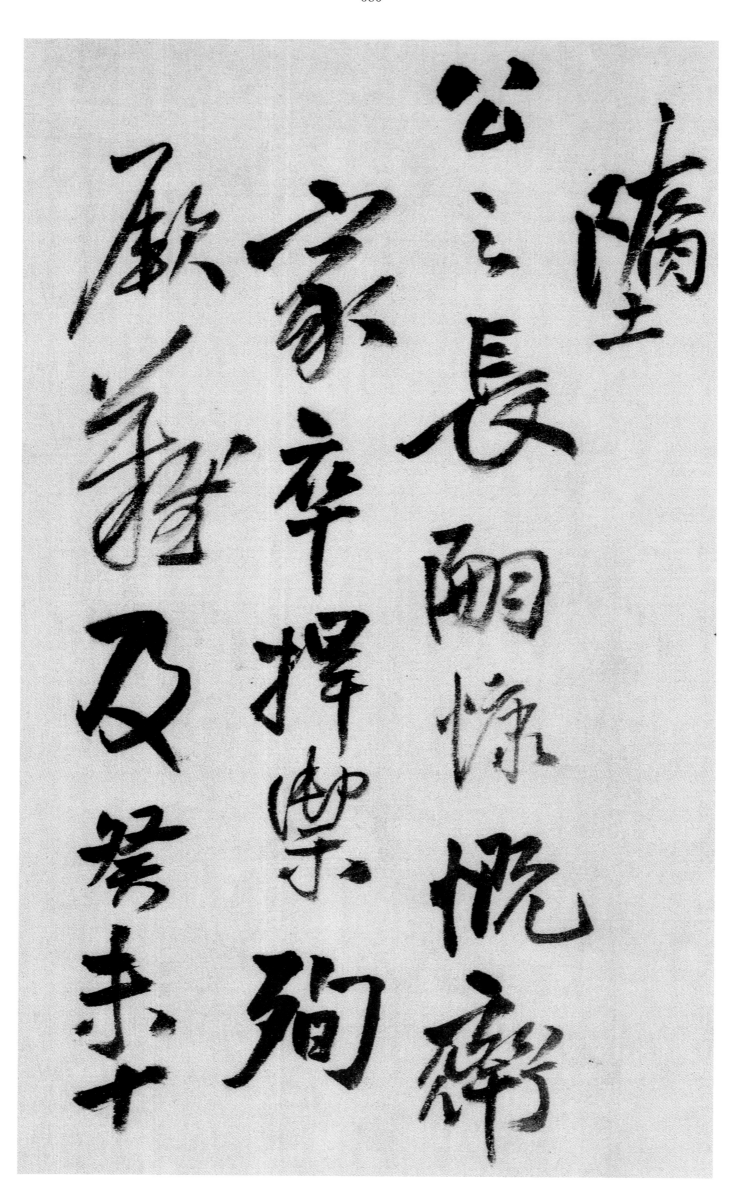

墮

公之長兩慄慨辟

家家卒揮樂殉

厭輦及琴末

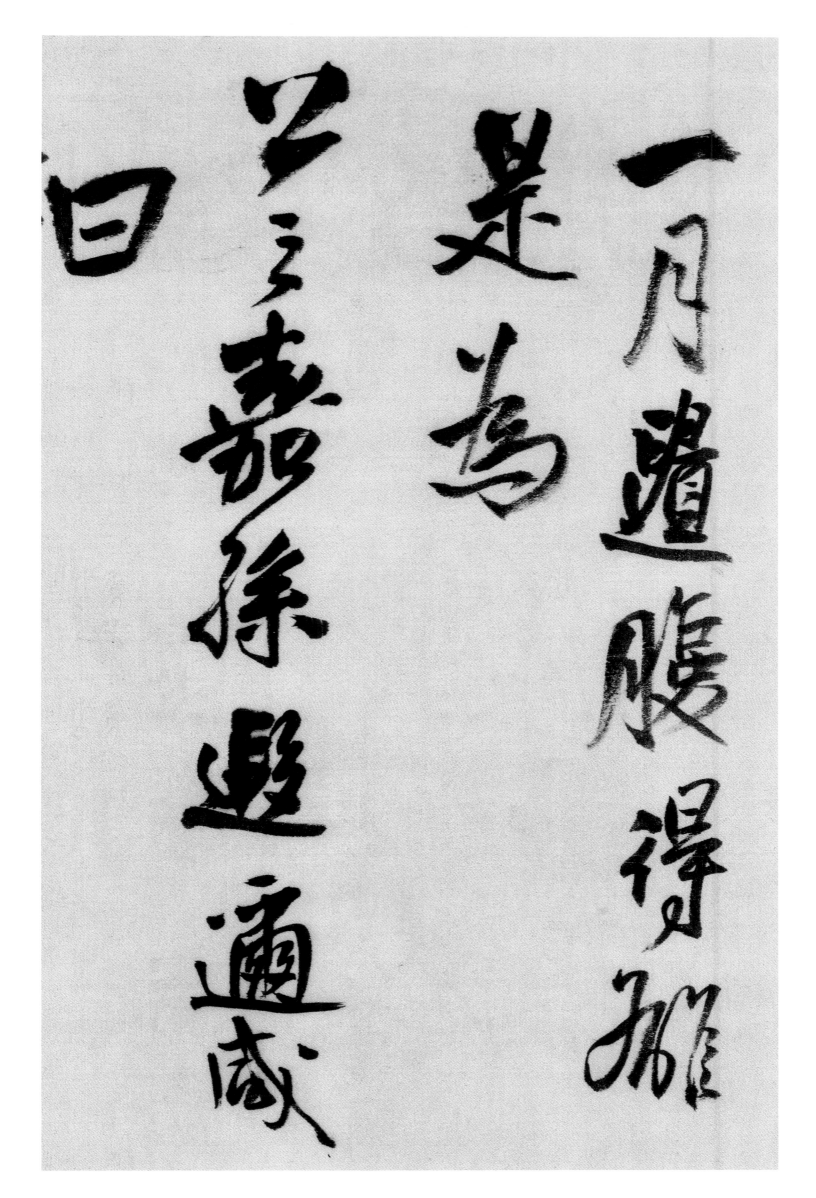

一月遺腹得雍

是為

足之壽孫遲通藏

曰

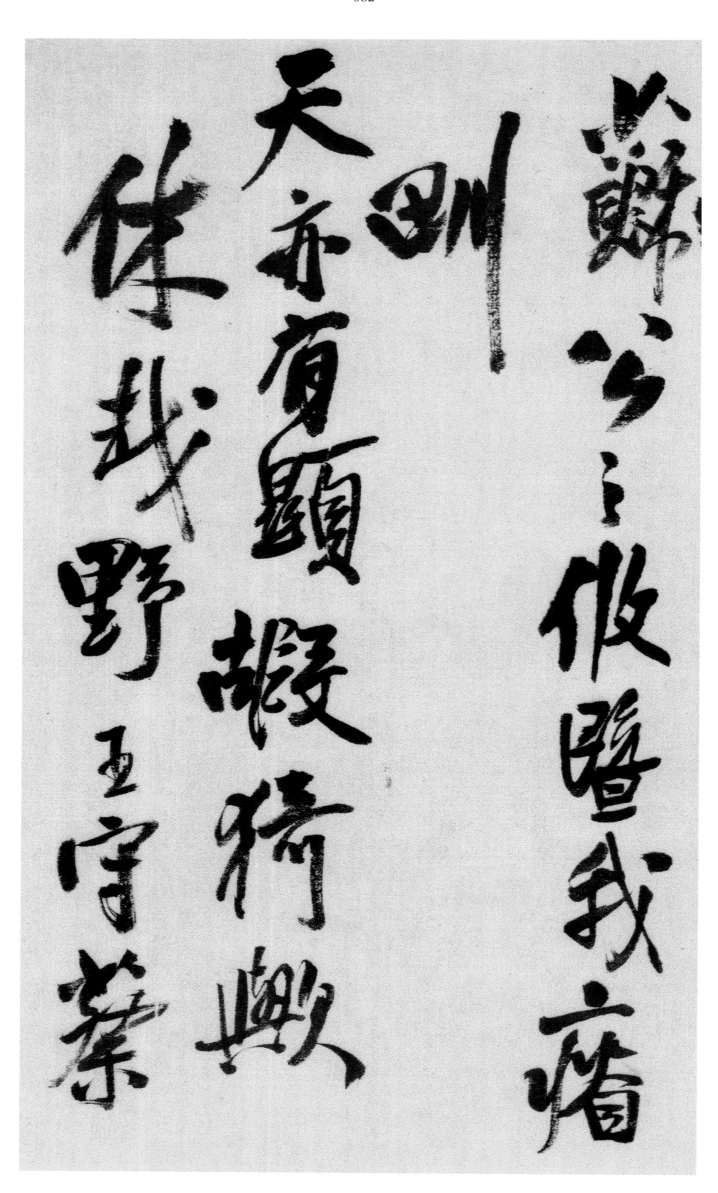

蘇公心以取暨我庵
則倣
天亦頂顧設矯蠍
休栽野王宇萊

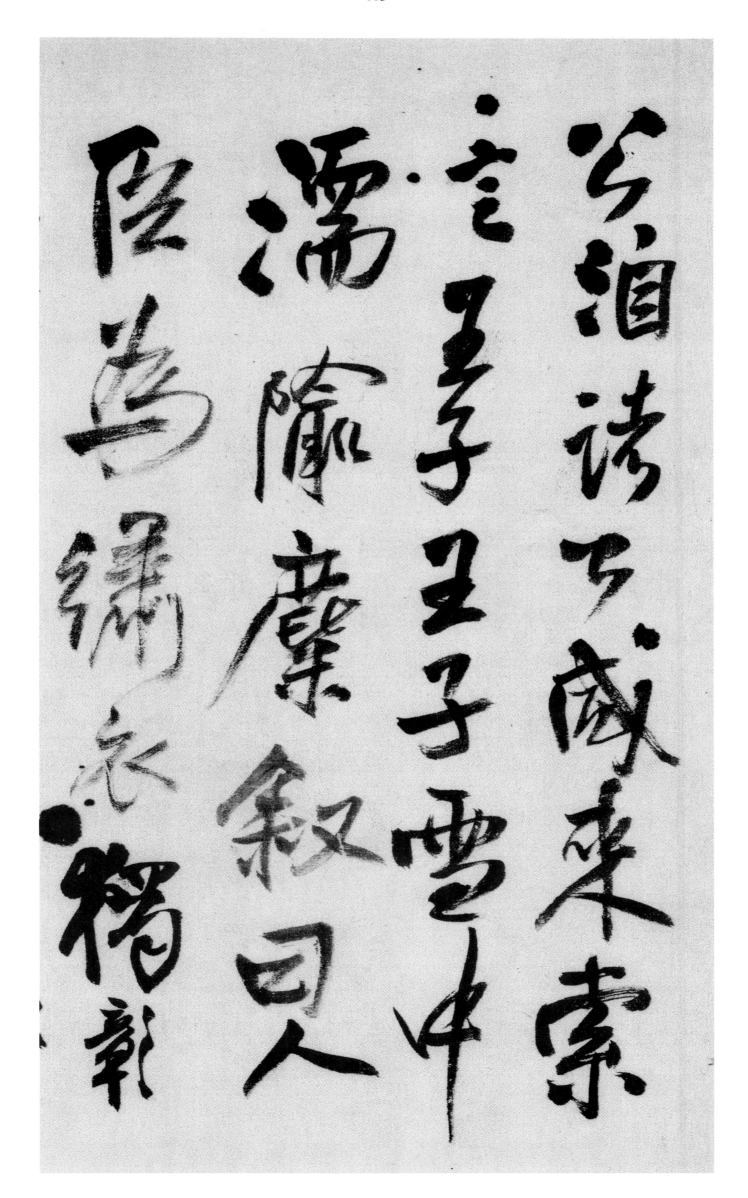

言子王子雲中
濡隙廉余叙曰人
陛為錫永辱乾

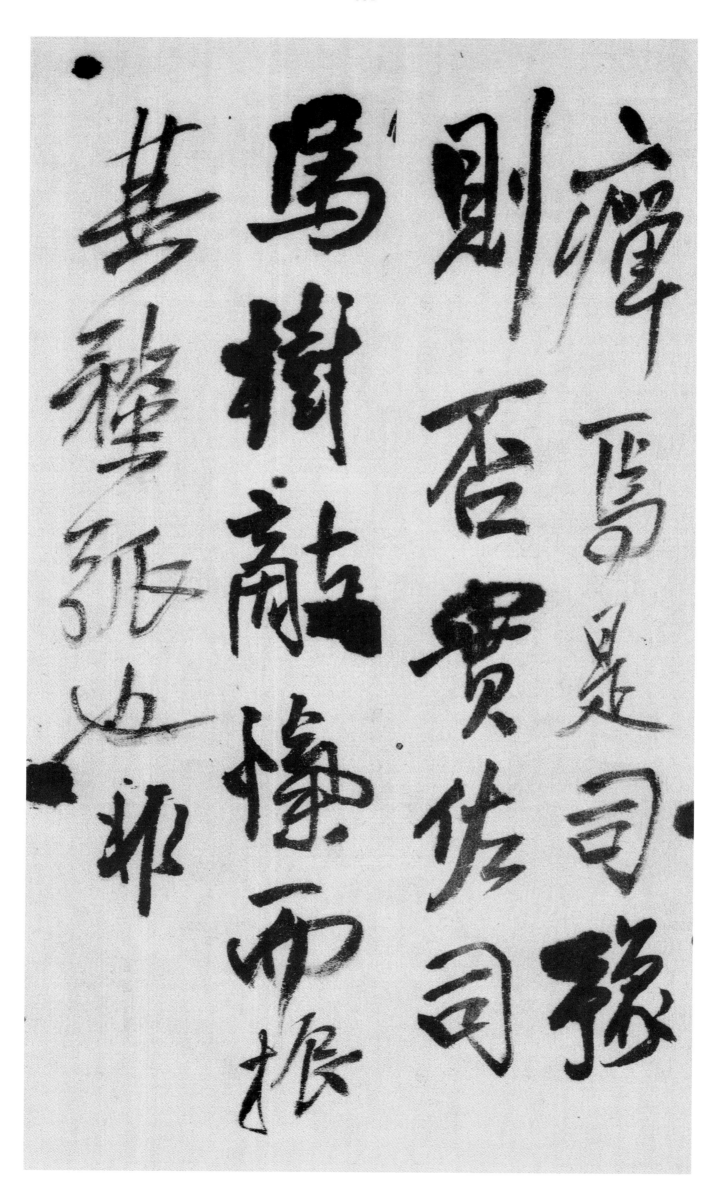

渾寫是司稼
則否賈佐司
馬樹離楡而根
甚鐾張也邦

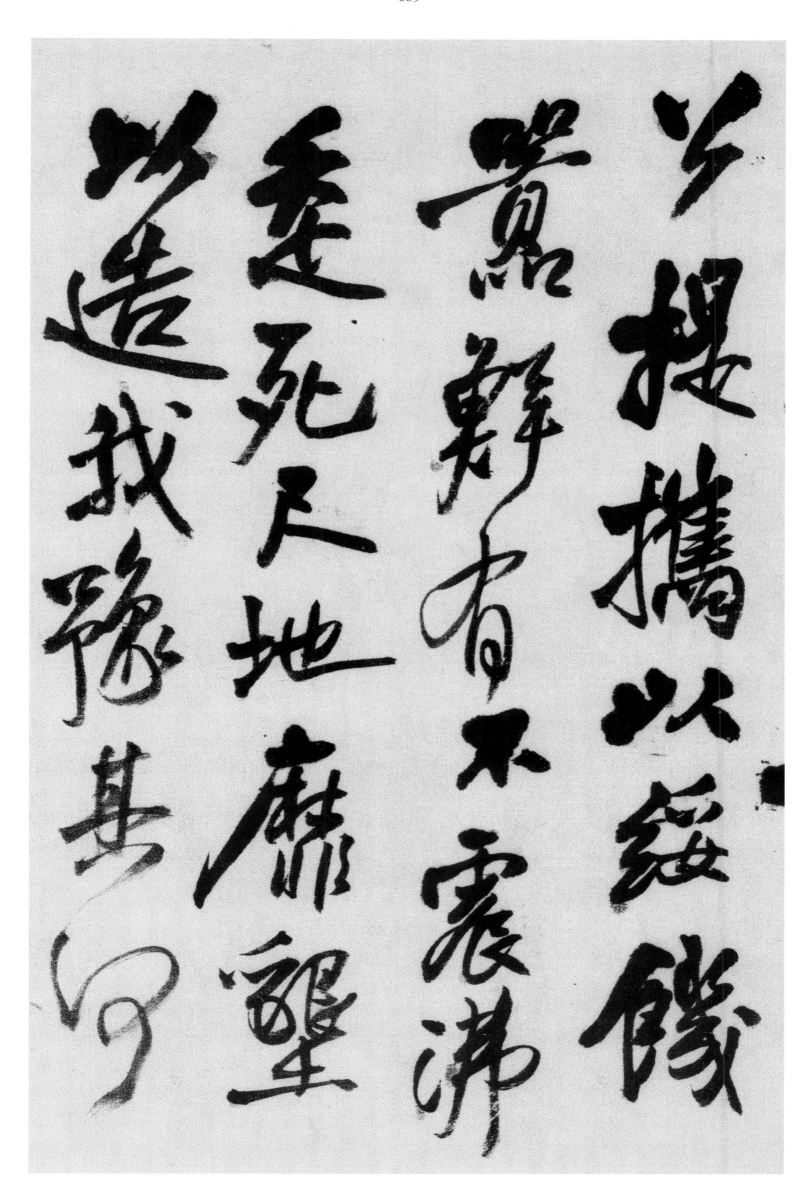

少提攜以綏餘
贊群有不震沸
委延死尺地靡壁
以迷我豫其

目寧是故兩則亡

兰之孫之誕彌不恒惕

惟蓋躬不

故繩孫枝將

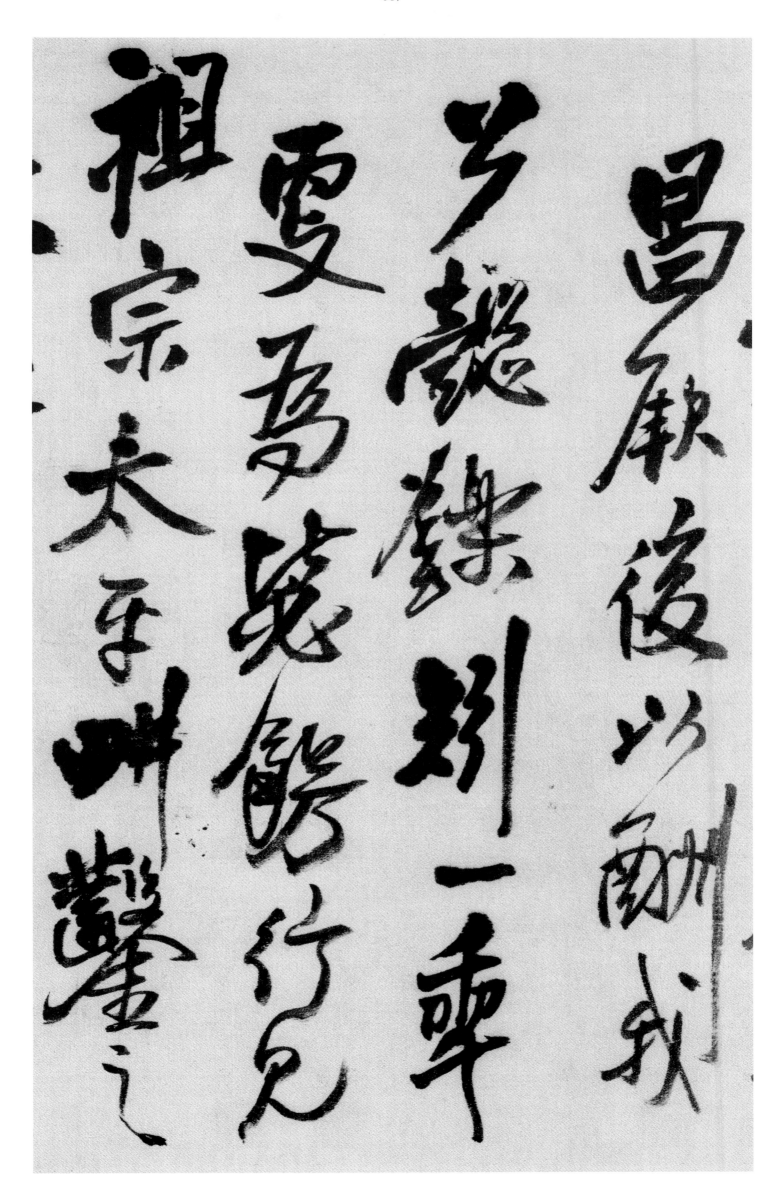

昌獻後以酬我

芳龍鎌別一乘

雪文為竟行見

祖宗夫子叫鑿之

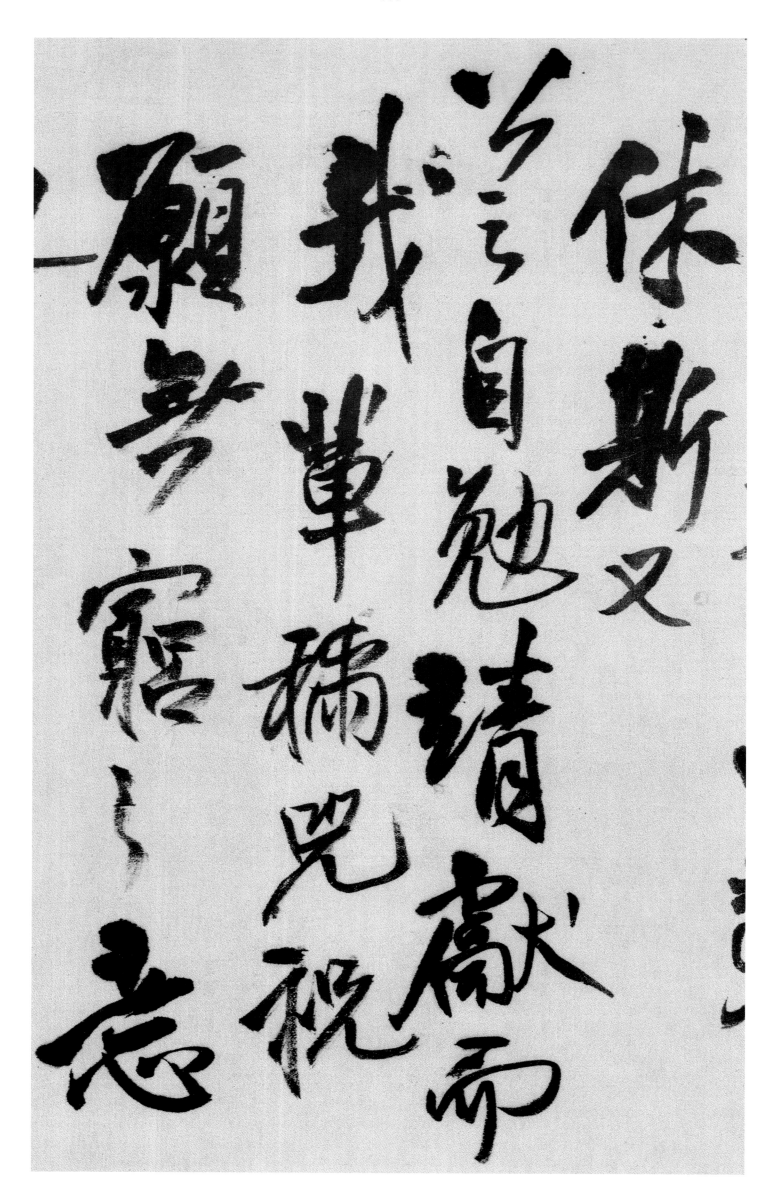

依新又等自勉諸當獻而我單稱兒祝願等窟忘

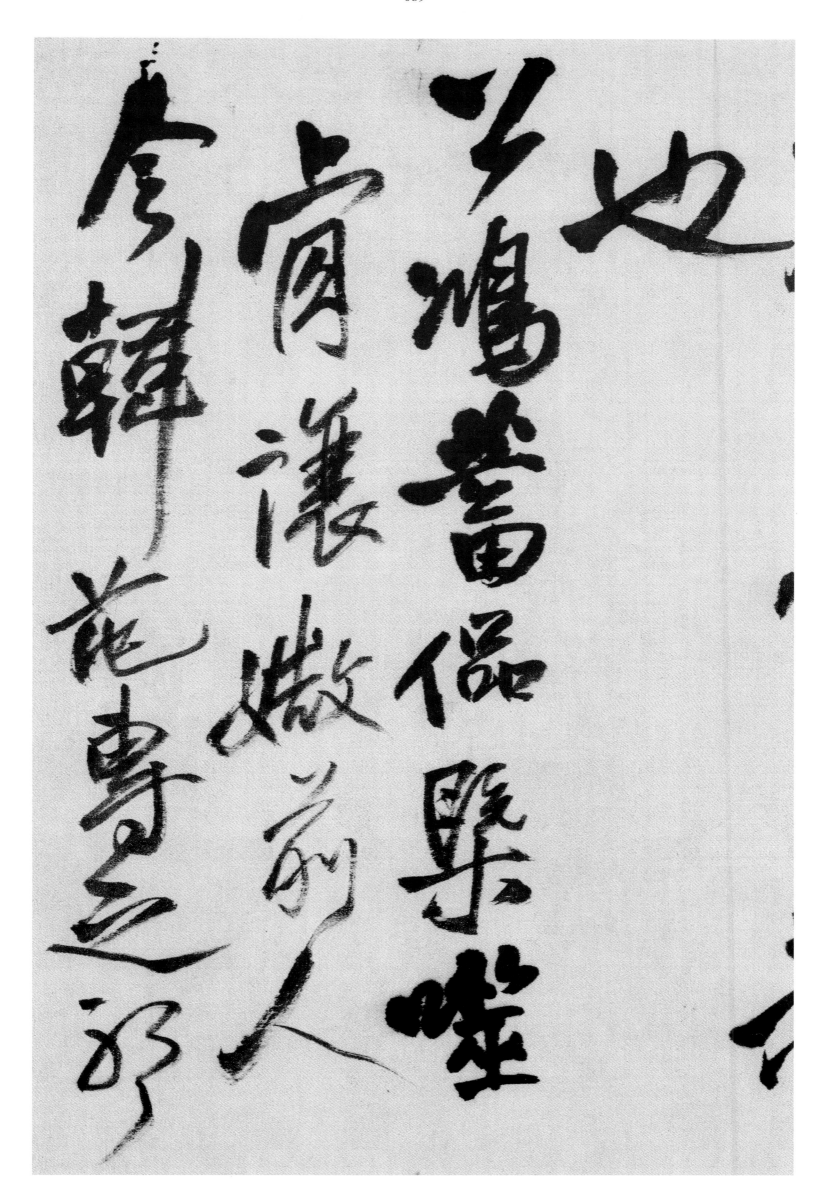

也鴻當偶聚嘩

賓肉讓嫩前人

今韓范壽之郎

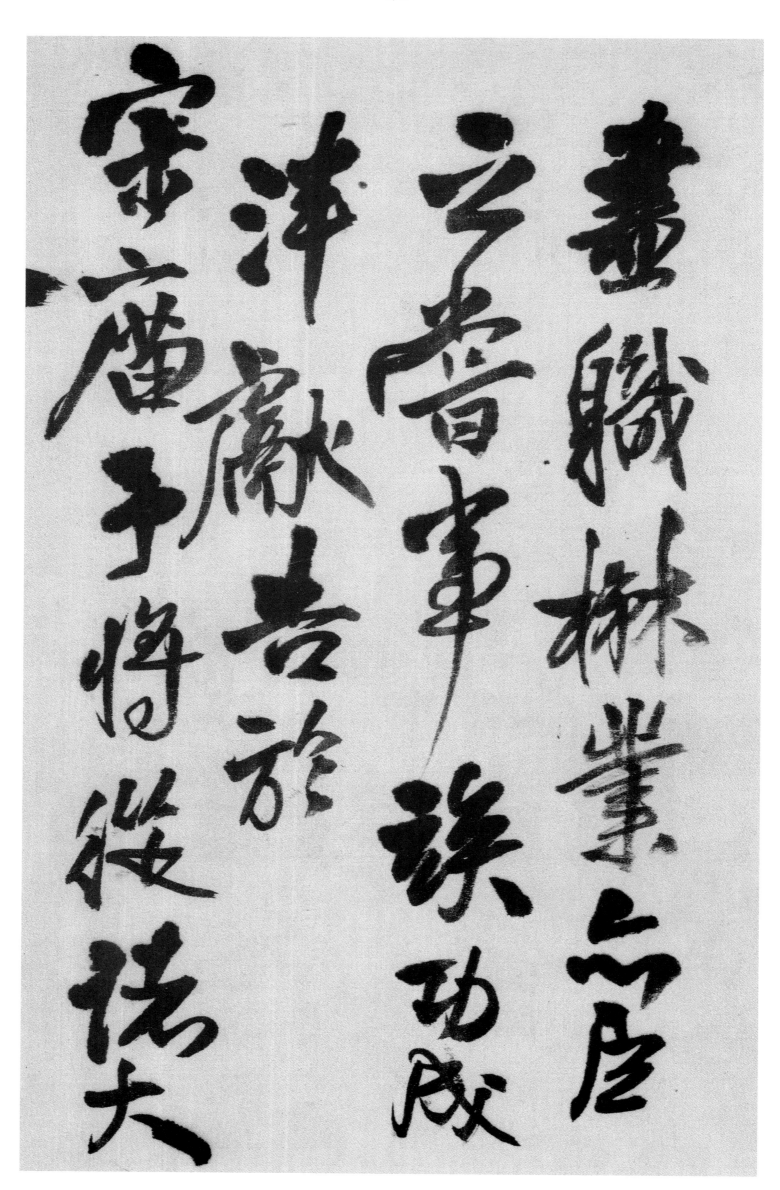

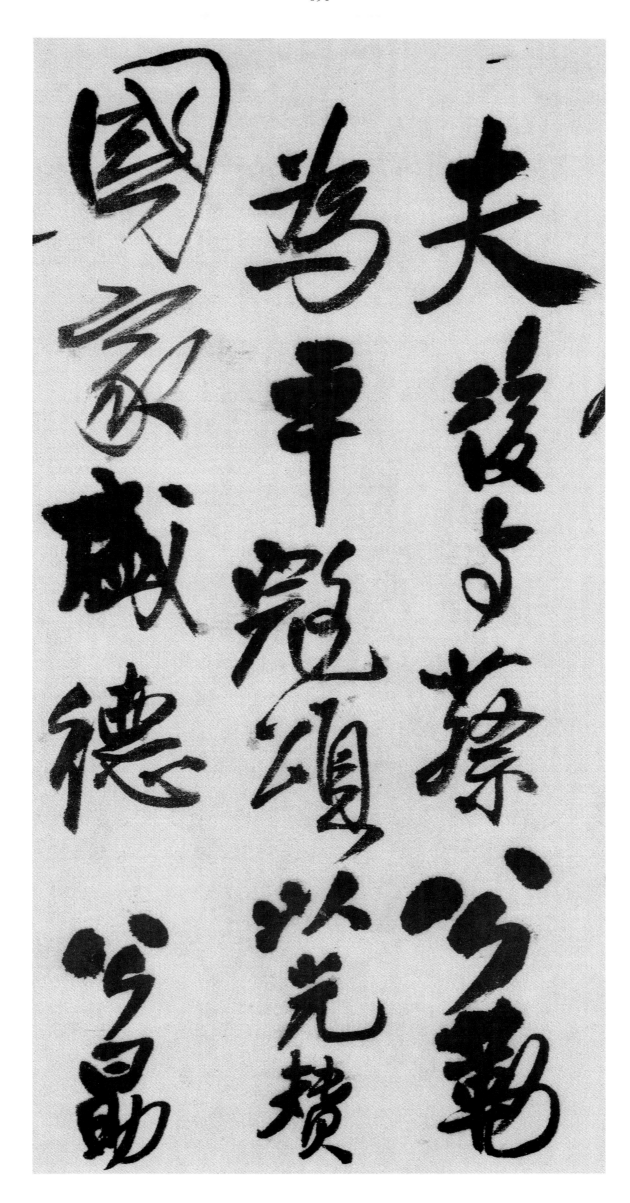

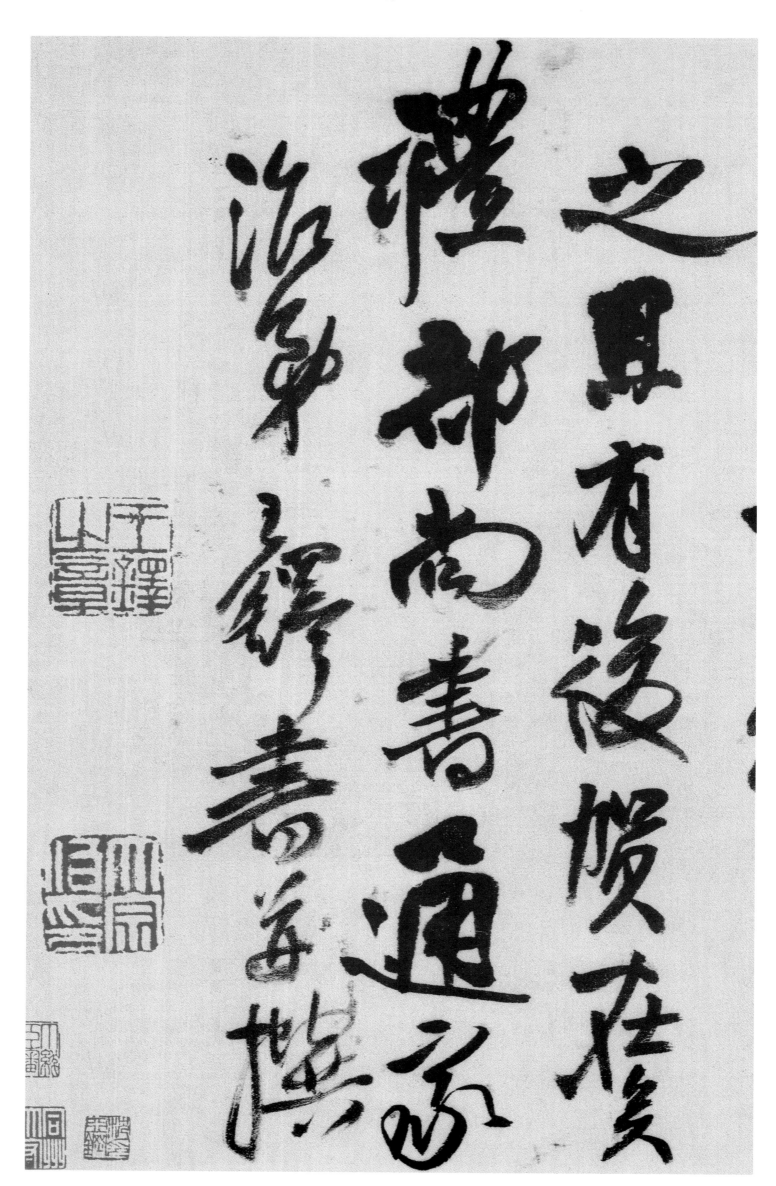

之具有後慨在後
禮部尚書通家
涵義鋪書為然

趙看西周神裏晝　許由隱處
鶴影孤飛不還東郊
有意傲人間我来還看浮雲拄老木蒼蒼過滿山江南初松
樹陰々天未晴春花春水鳥啼金簾花片々催人去知是
松邊且止船　江中　春風几此美人桂畫舟天邊江水流
日暮孤帆西西泊自泉山遠我過瓜州　順聼孤船悅家口野
蕭開江裏孤帆風浪惶還邵重笛浮玉真眠兆刮
廣陵来寄吳興　高雲漠々遠天遠別後龍摩夢雲

溪鐵當戲　江水綠教人怕張舟閩西舘陶

雁邊高卯市葉蕭蕭雨未休萬里孤舟獨作郊

令又逢穐晚雨解縱何時到白波桃花綠漲獨峰遊

萬岳晴初休舟艇秋風雨西風入夜多興君別

後車擻物學畫黃簽邨帳圖天目流雲先出袤

人幅帳浦西湖遊西山不得行鴉山橋青天幾筆里渾河不盡

訝雜通不放君云遂新雨流花多事紅恨病龜脉枯

不覺雞鳴白曉候賊作霜晴閣到城西調褪馬闌邊

拄筇過盡昌平　其二　金盡池上坐欲沸燕子低飛近復

斜野牧村農還依舊畦邊又縱半壟花　西湖寄祠

雲山頭斜暈籠歡聞子玉花日西光鴉歸　古墻八

拂雲里鬼忠家　其二　聲縷古井山光動去氣從白龍營　花

不鞋茶物懶死天目雲飛書伏春園夢尋

山中禱日音青鞋栗杖最花當閒不比偷春城

市裏隔牆先過枝来雨長夜竹谿花籠在坡林

夜深聽雨動鄉心旦暇假寐遊行雲錯迎風香

是誰借渡扁舟江洲栽杜蘅早朝遠事关人情似

時一掬英雄淚借与紅龍作雨舞　報國寺長寧地

僧舍

青松龍尾賴乾坤情薄者餘經走僧间引看碑

石頂巋然鶴暮天　用三攤柑寧如比我長攀

用三朝之劉士助

依藉浮身无觏知身上皆為夢

籠燈寺明統上凌朧鐙正林鄉一載鐙市朝心遊

彈琴了

賊言況是何窗月滿瀟湘櫃水深來馬來馬當雲去

殿荒宮宮流水音餘其西行南馬一麗月軒櫓聲

觀過巷卿調宮朱戶深沉閏歲露朴光幻主看

溢河雜源見君王面伏枕依賊立夢中城煙去梨

園殷

調面夢日痕一病夫當年曾是霍家奴遲乃今又

重相見淚盈盈春風唱鷓鴣廟遠重

舊騎何神董河月負

半窗寒枕聽秋山

破鐘聲起暮鴉潮 太陽

蓋作匠材目是太陽多積碎

來作畫者青山明稼且為犀好工何以尚未聞發穀

馮驪邊鄉重書坊橫書畫看君誼勸賣曾吃班

內金華誰不及即中嶂古琴備今同時逢賣亦勸

他收起懂笑心

壬辰之歲夜觀之竊幸頗無
滯相而未免率爾爾子尔孫可
看不可學慎之之覺斷諸

庚寅吟月錄舊作七律
罕音舊子陶弟覽時在
龜龍館彌日三教兄鑑

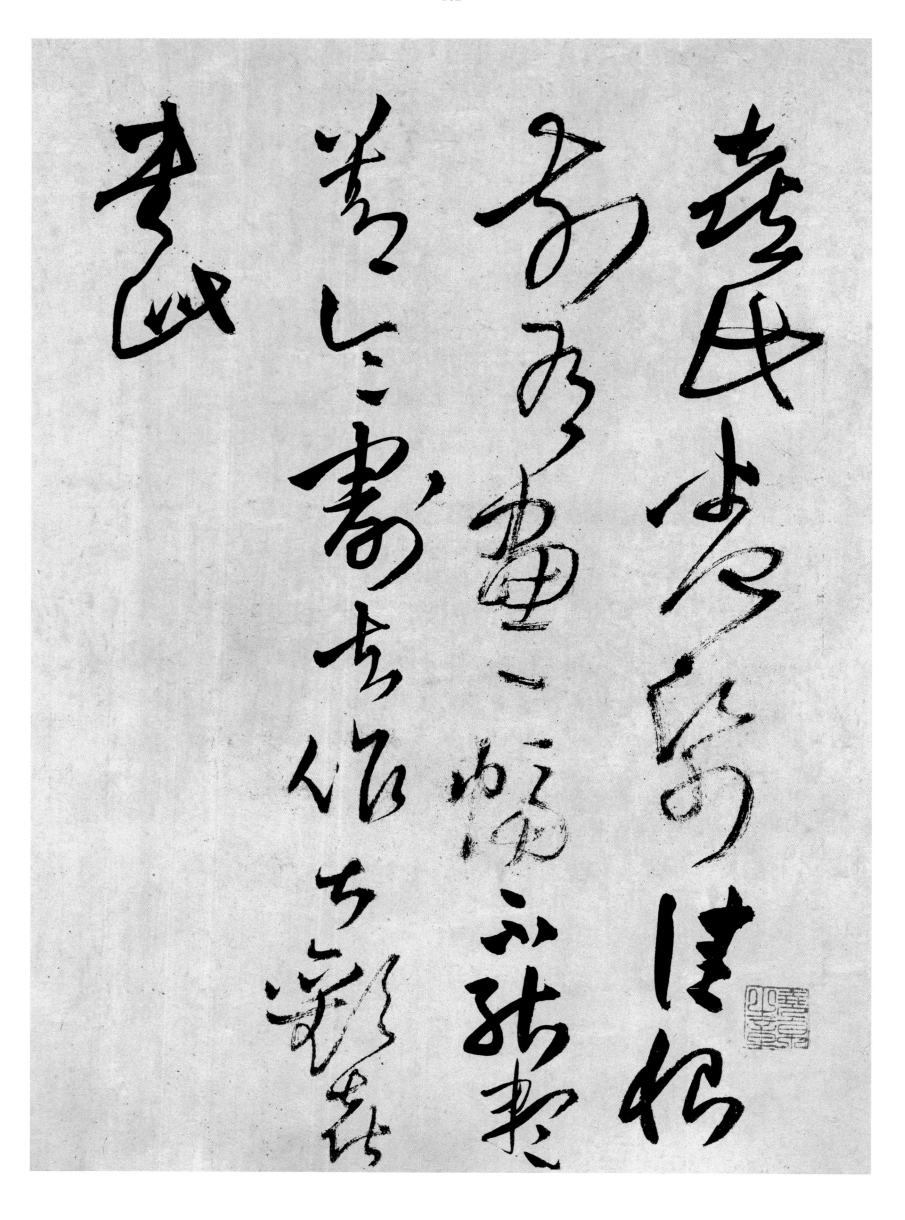

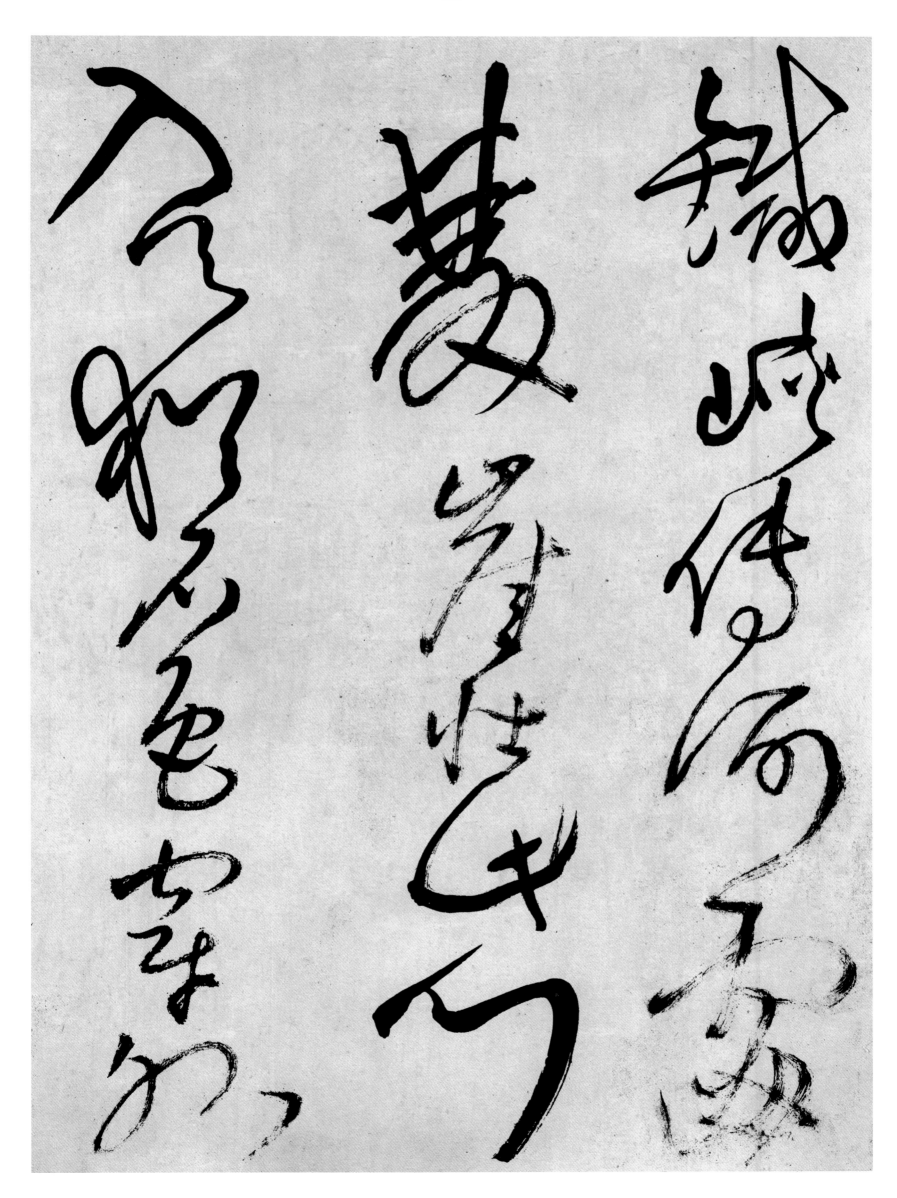

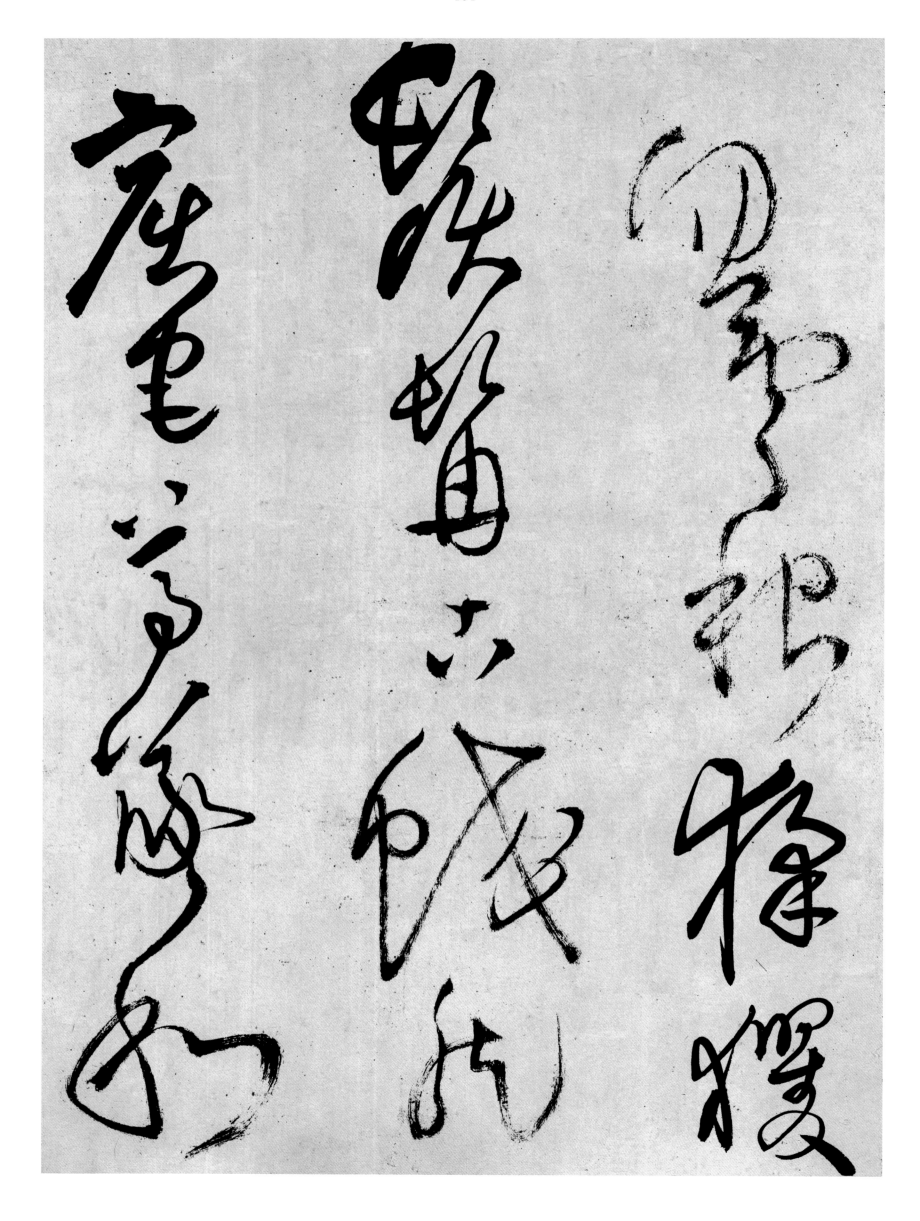

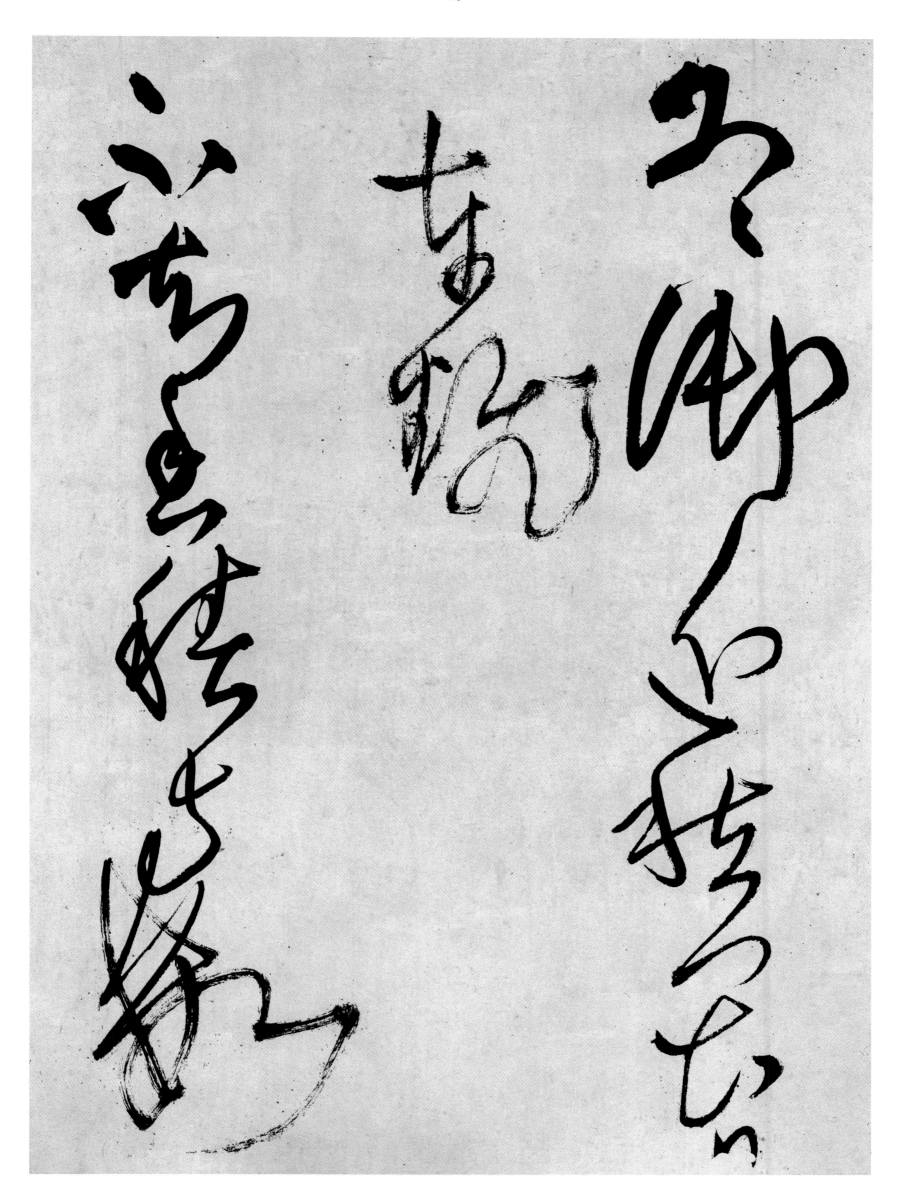

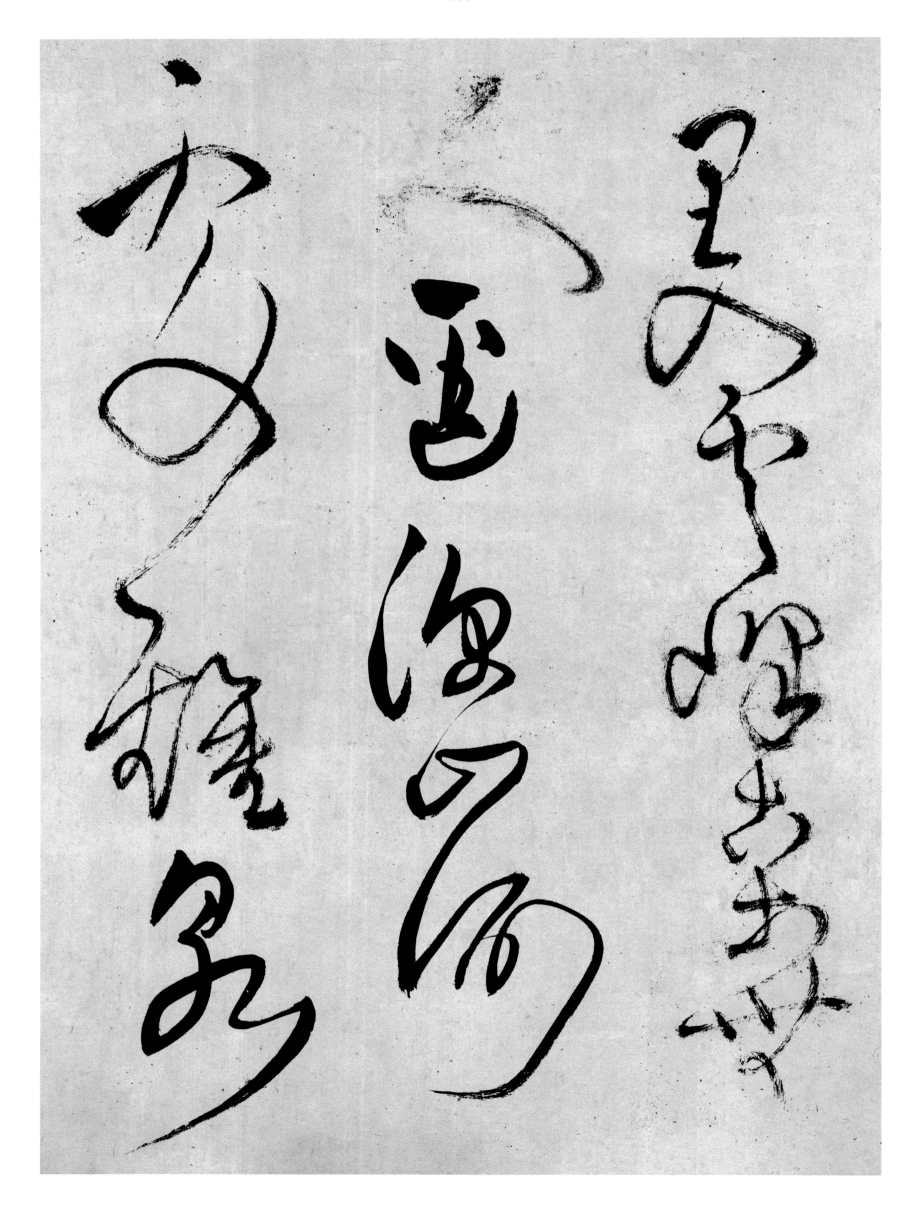

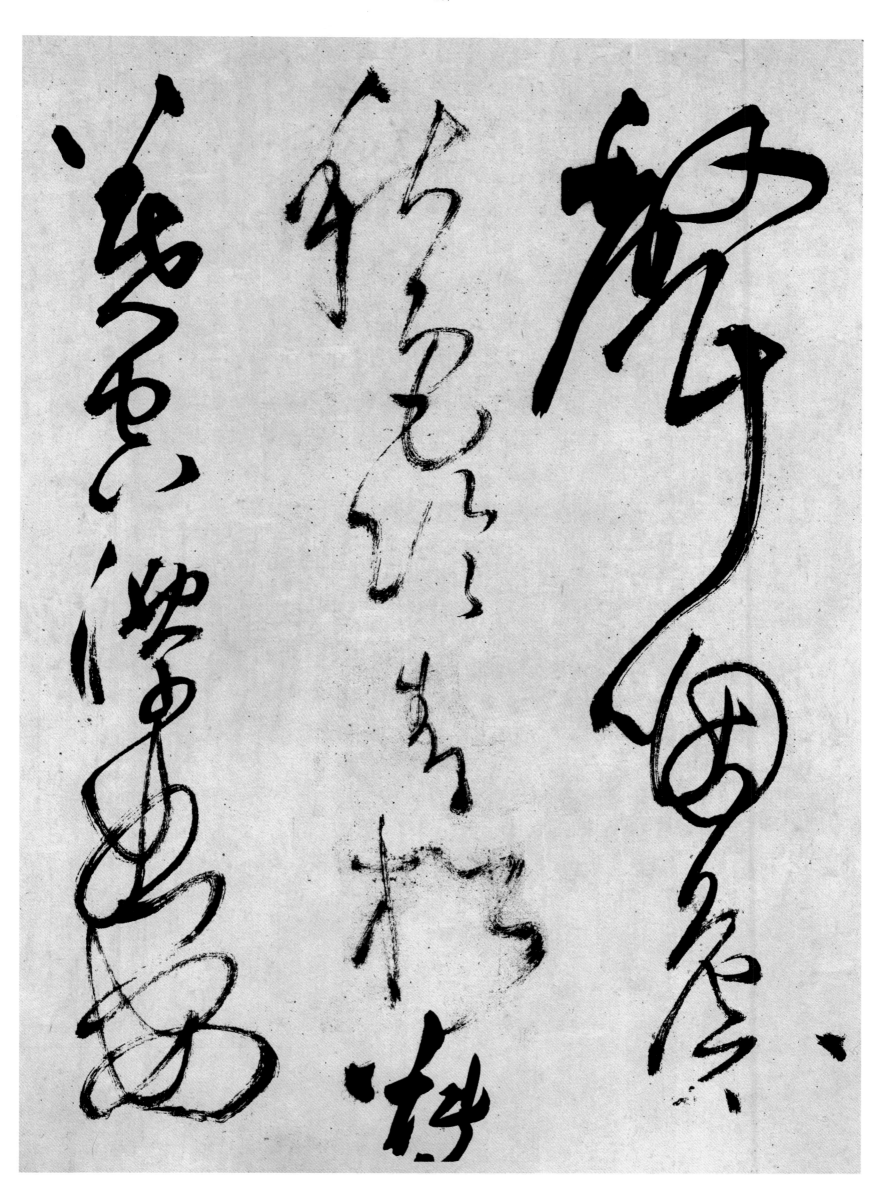

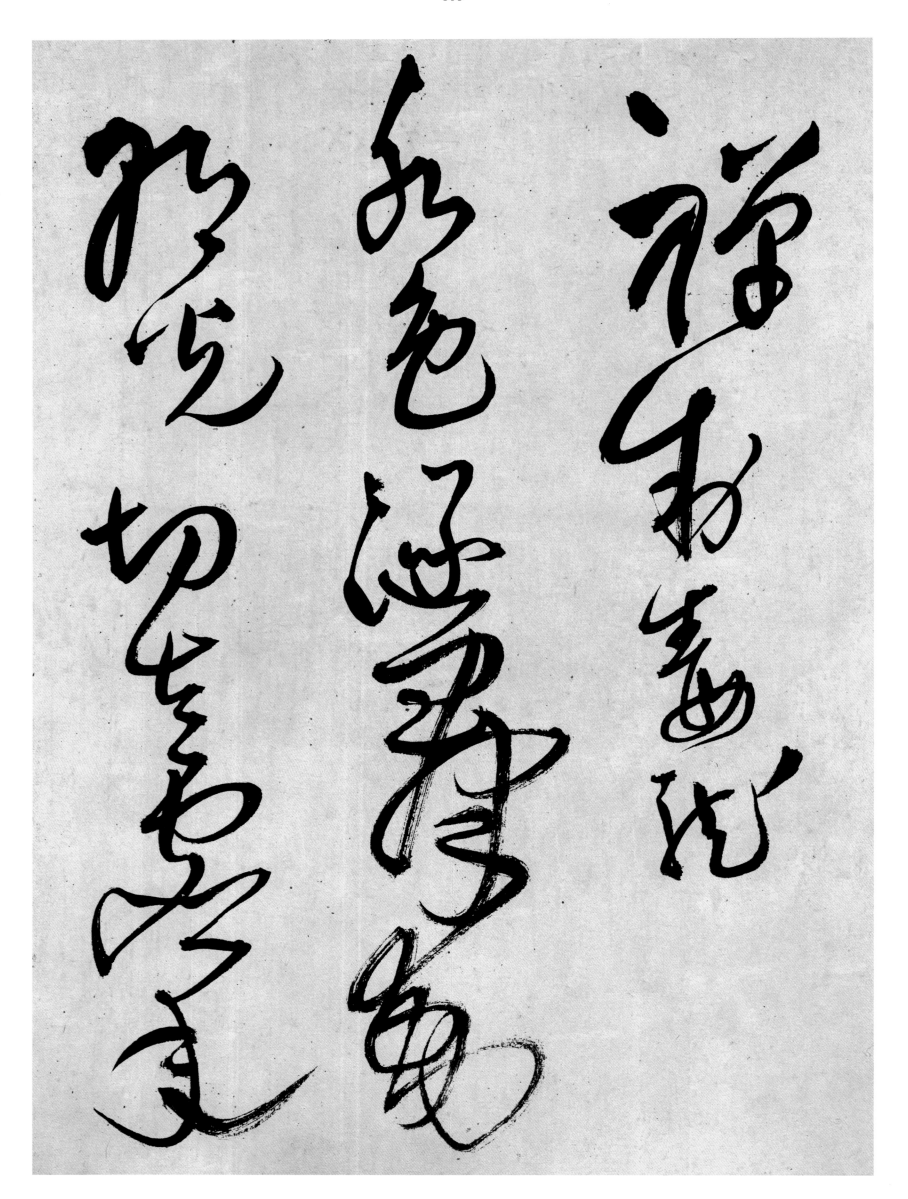

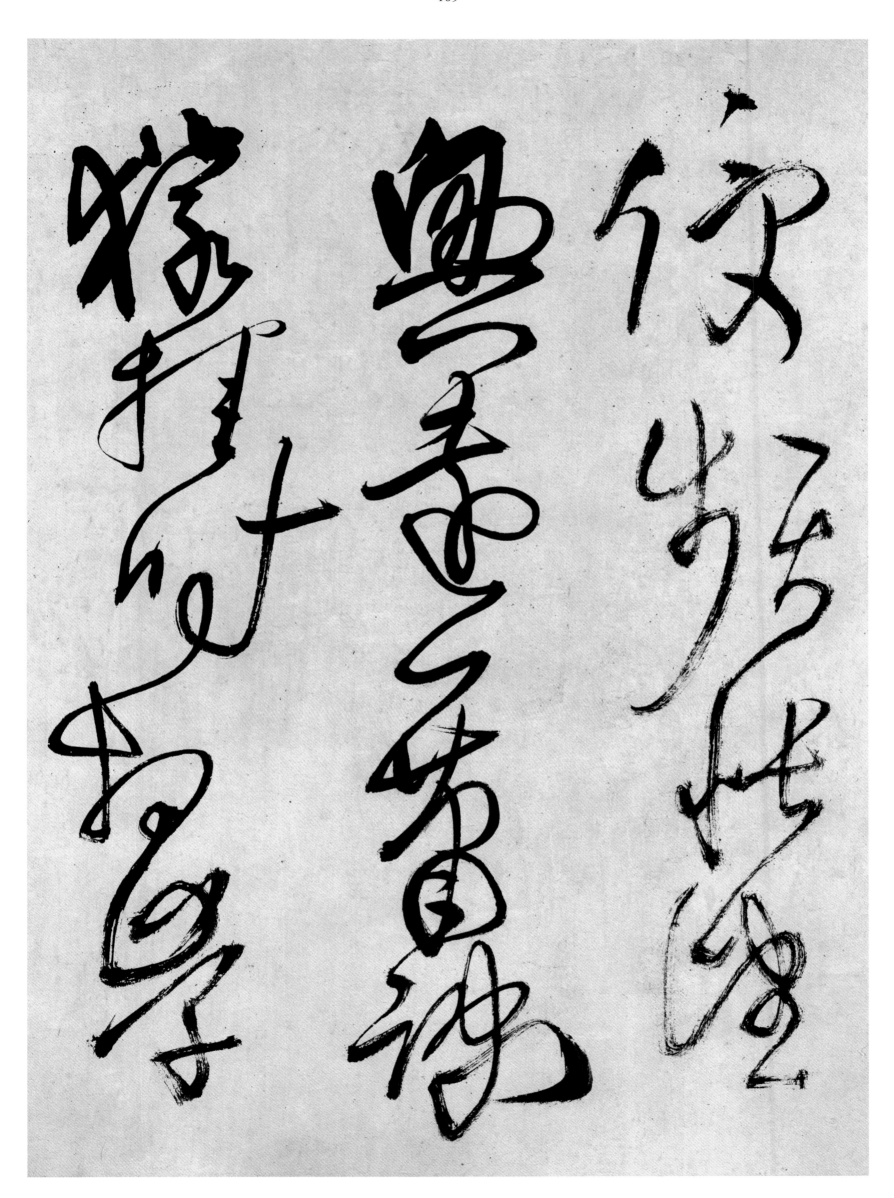

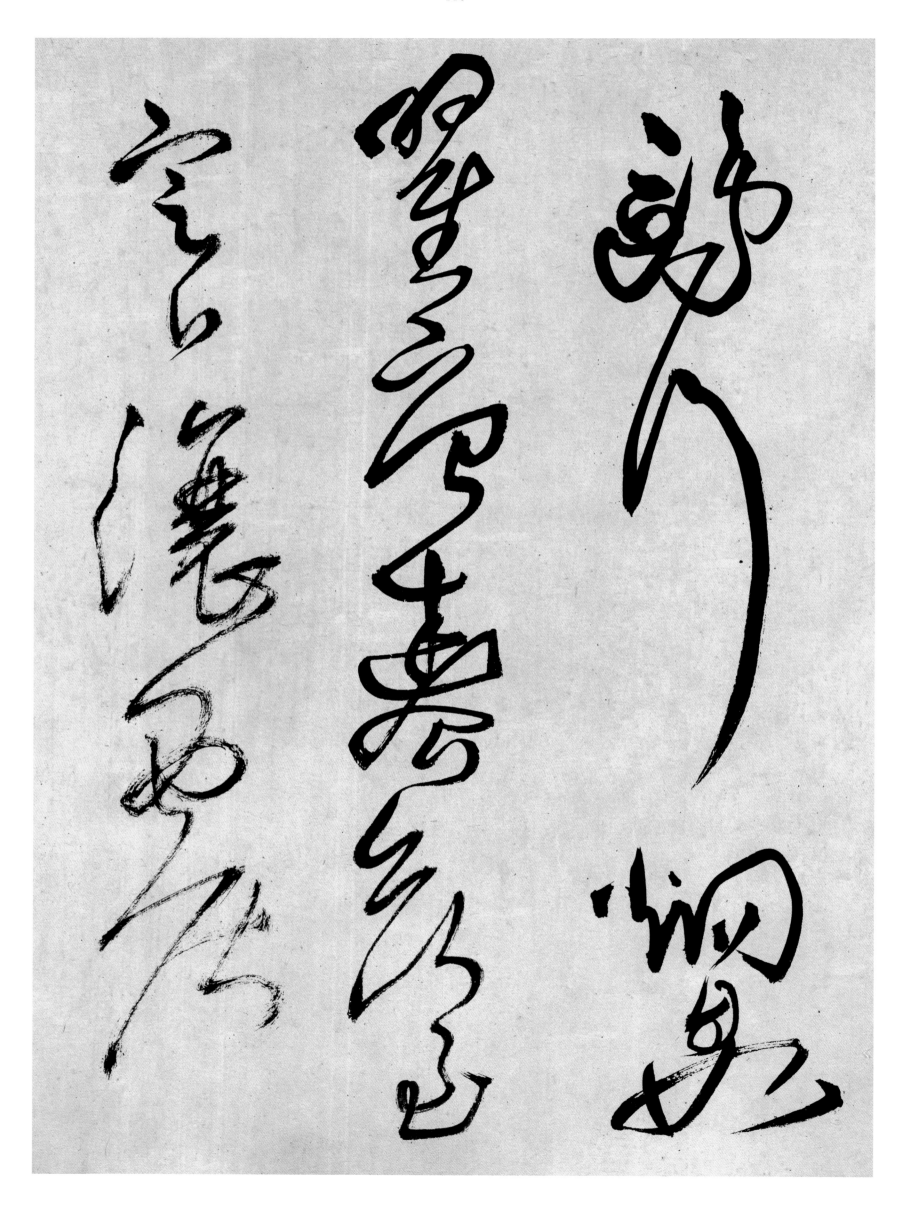

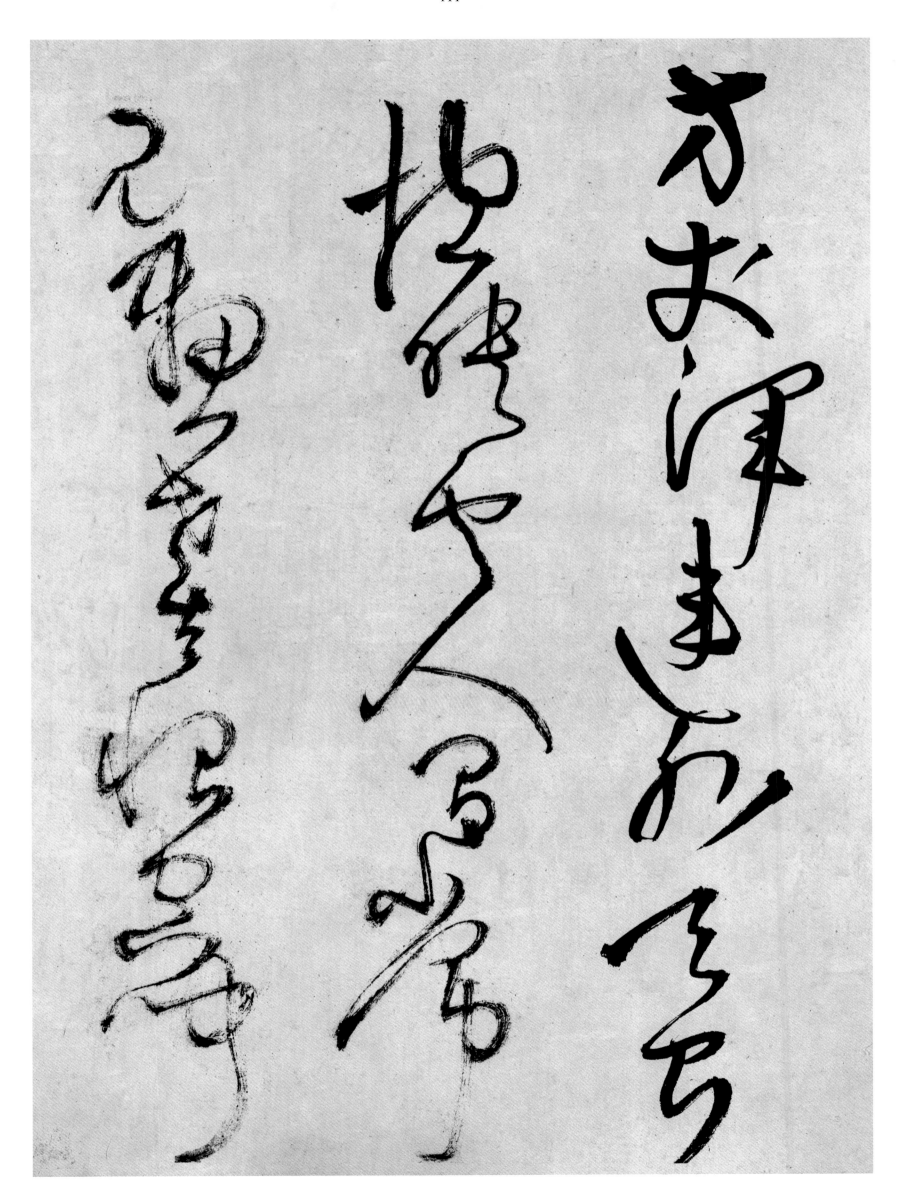

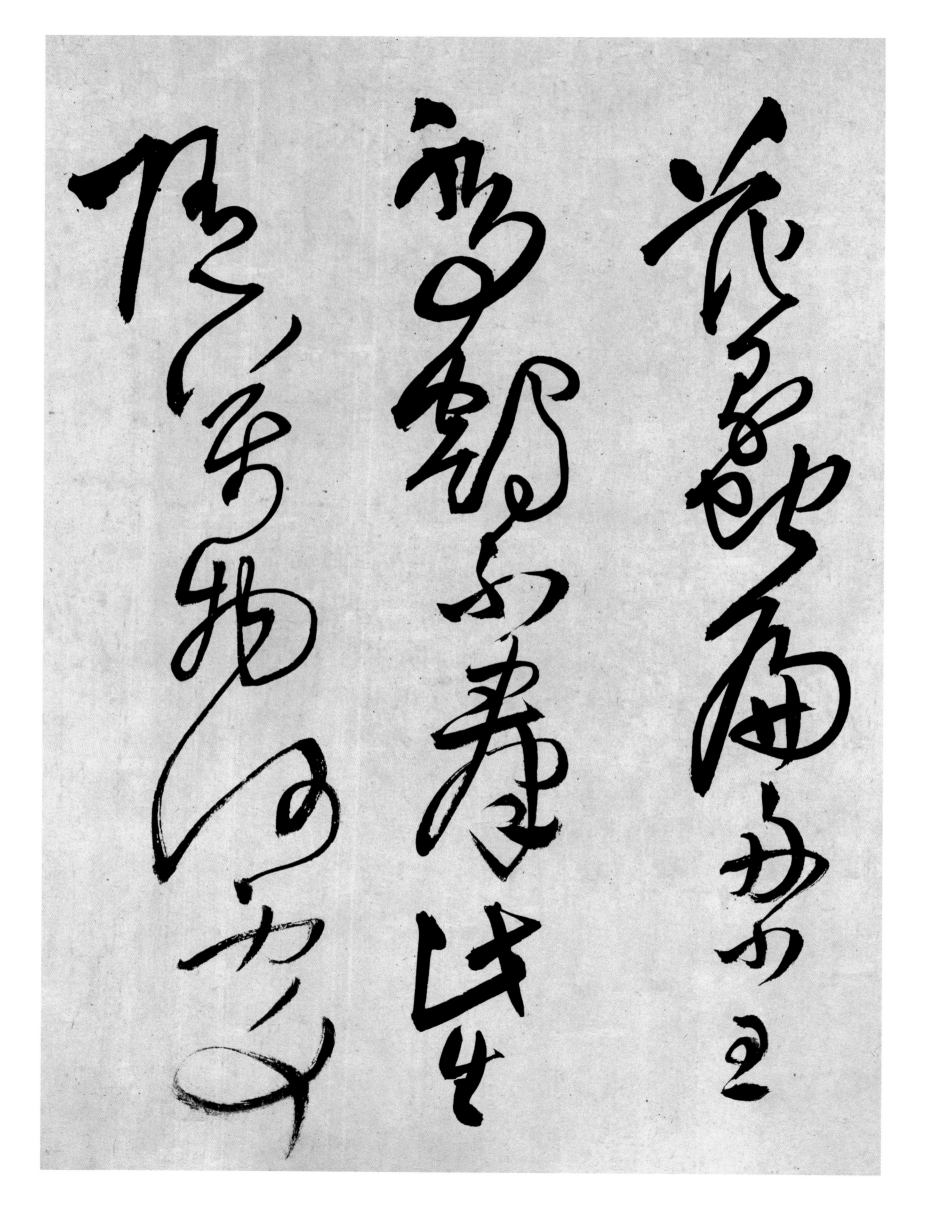

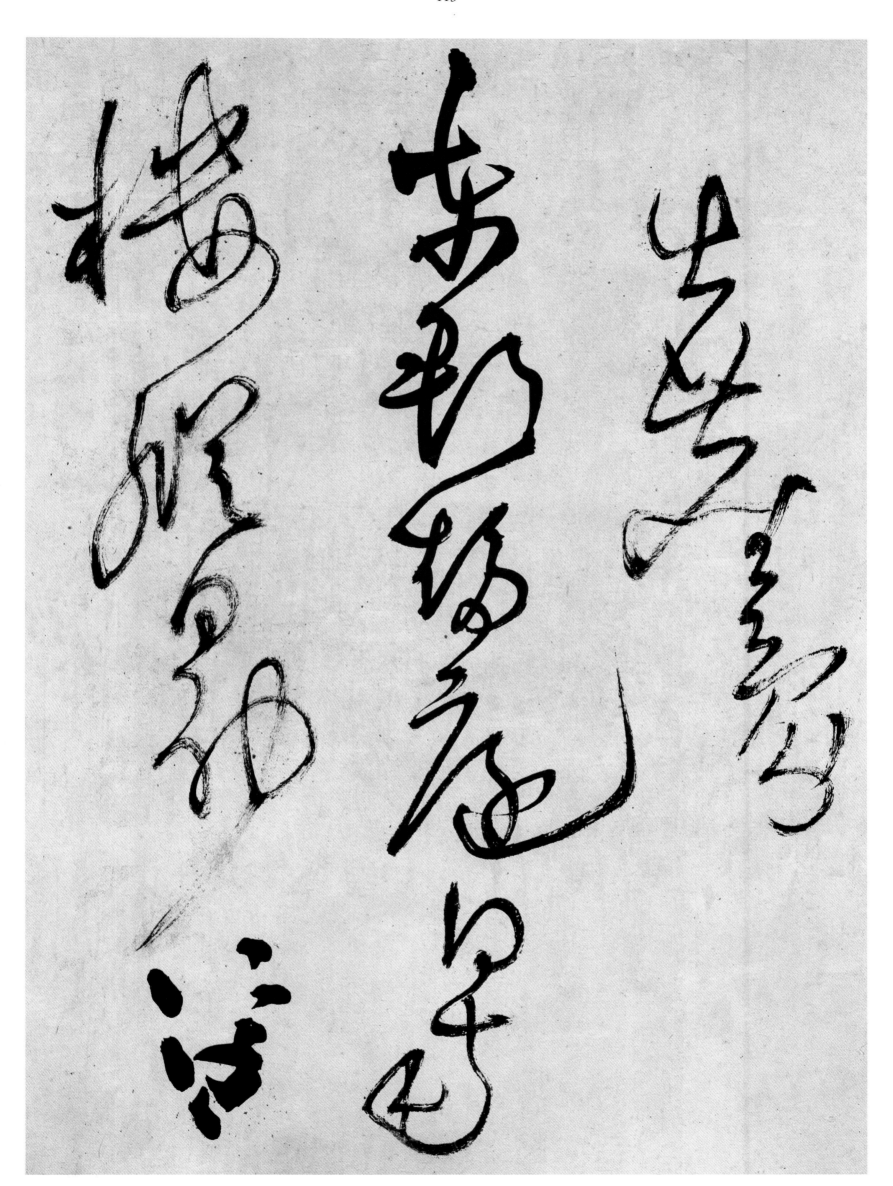

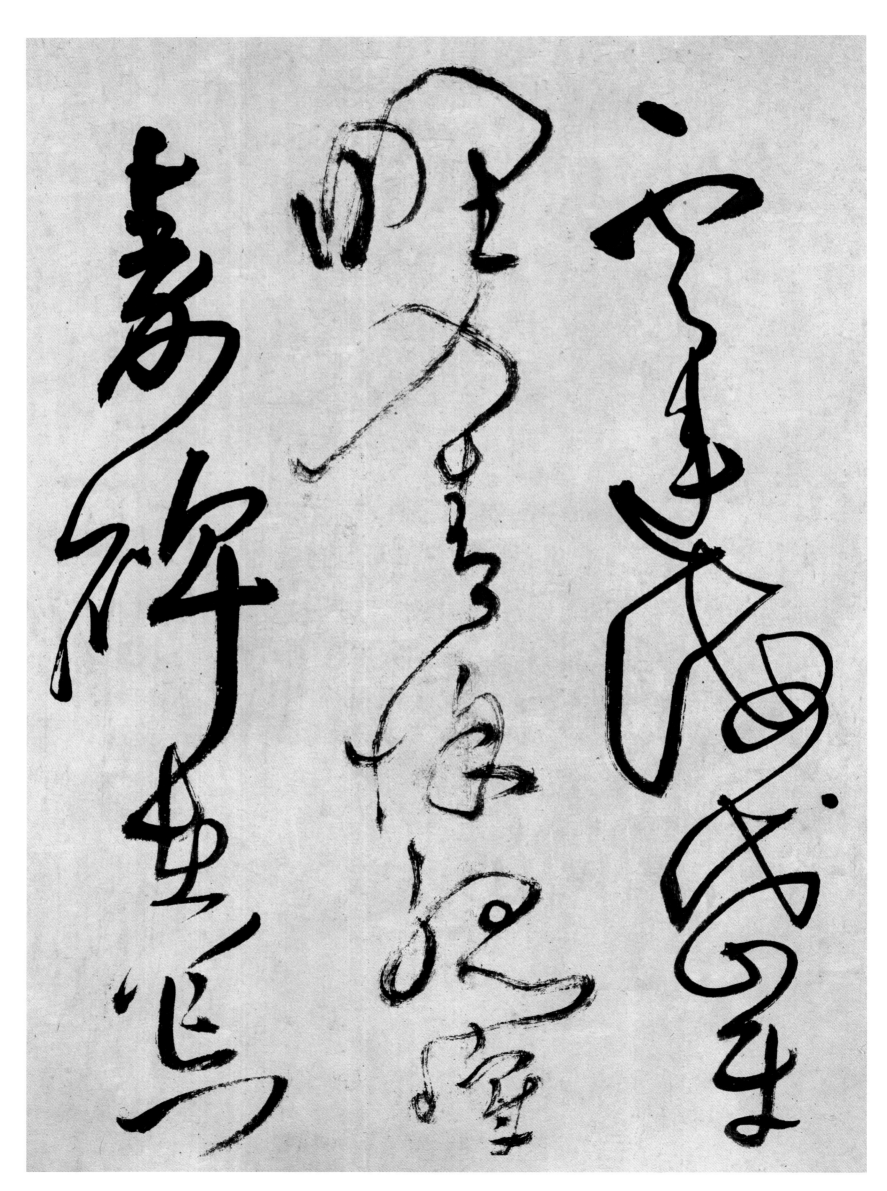

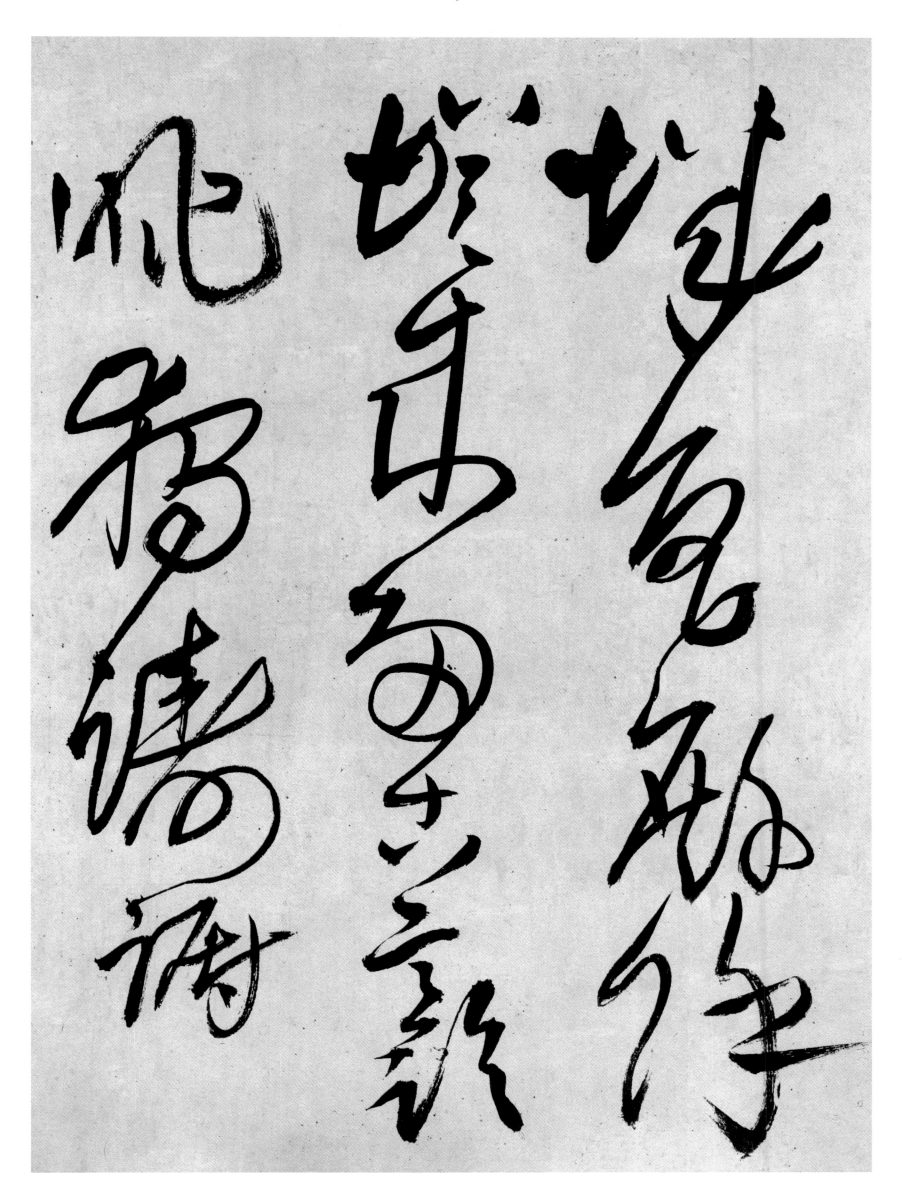

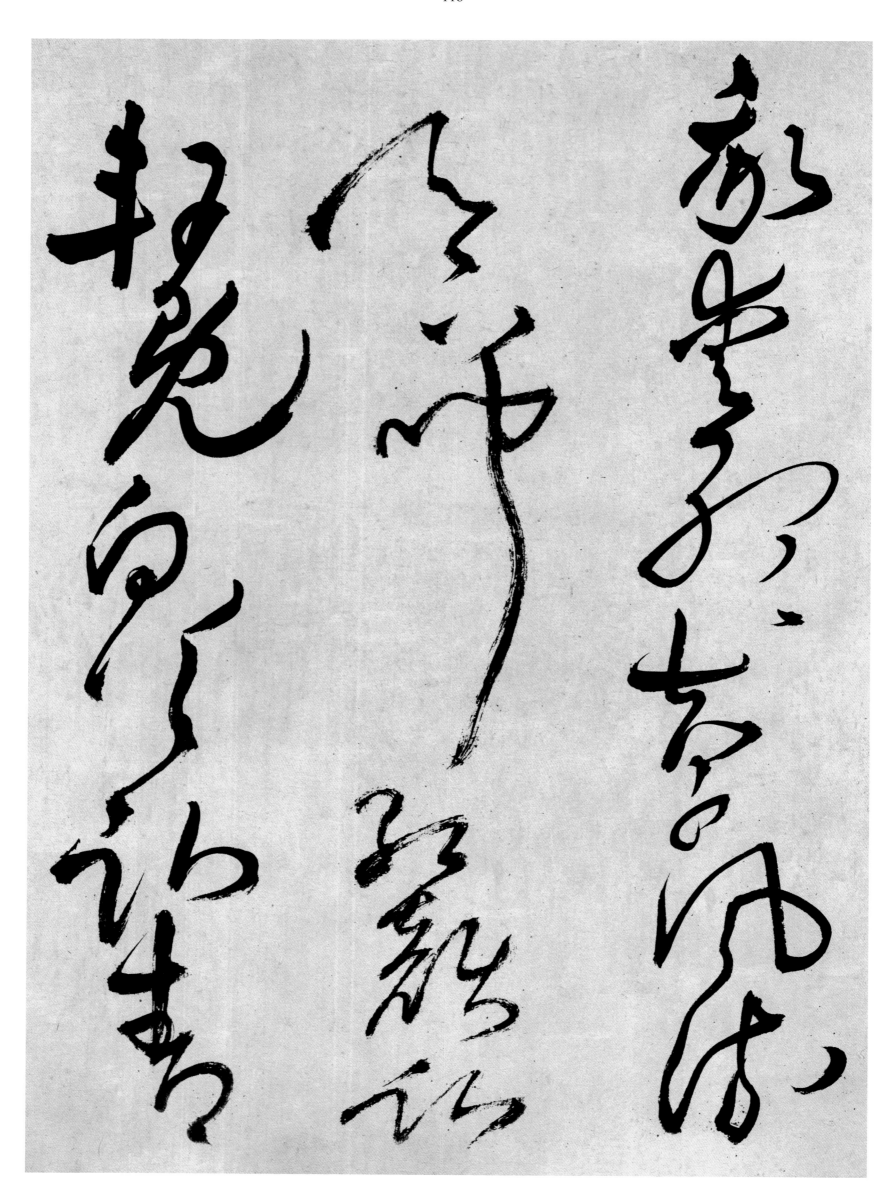

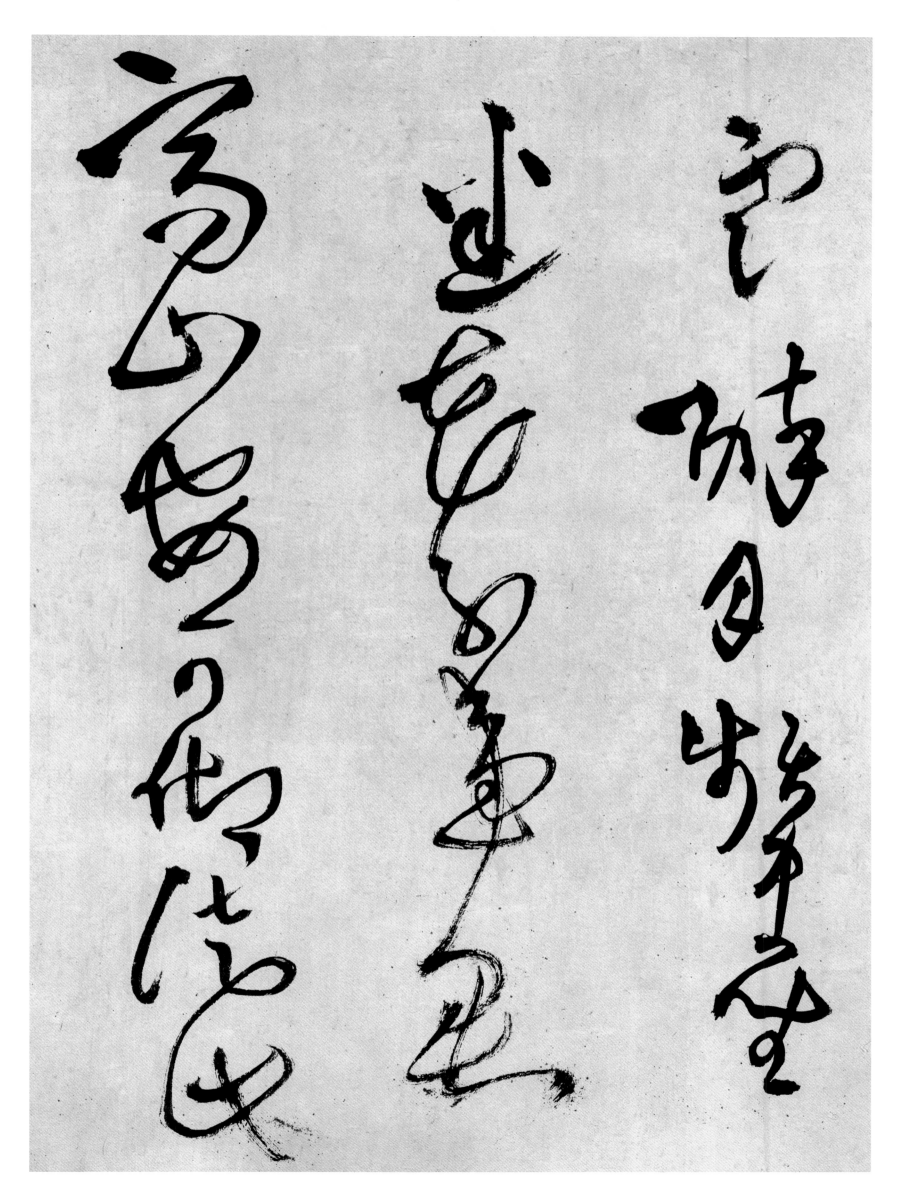

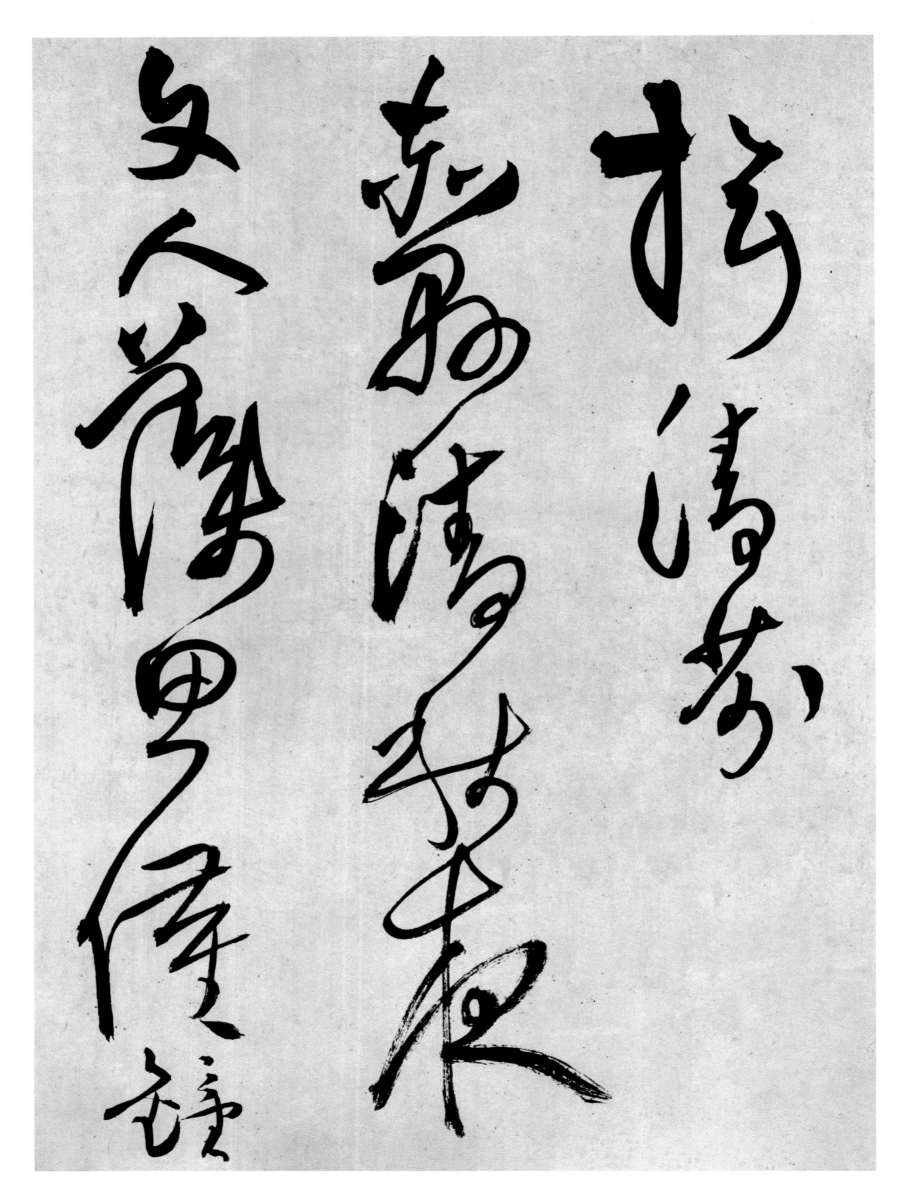

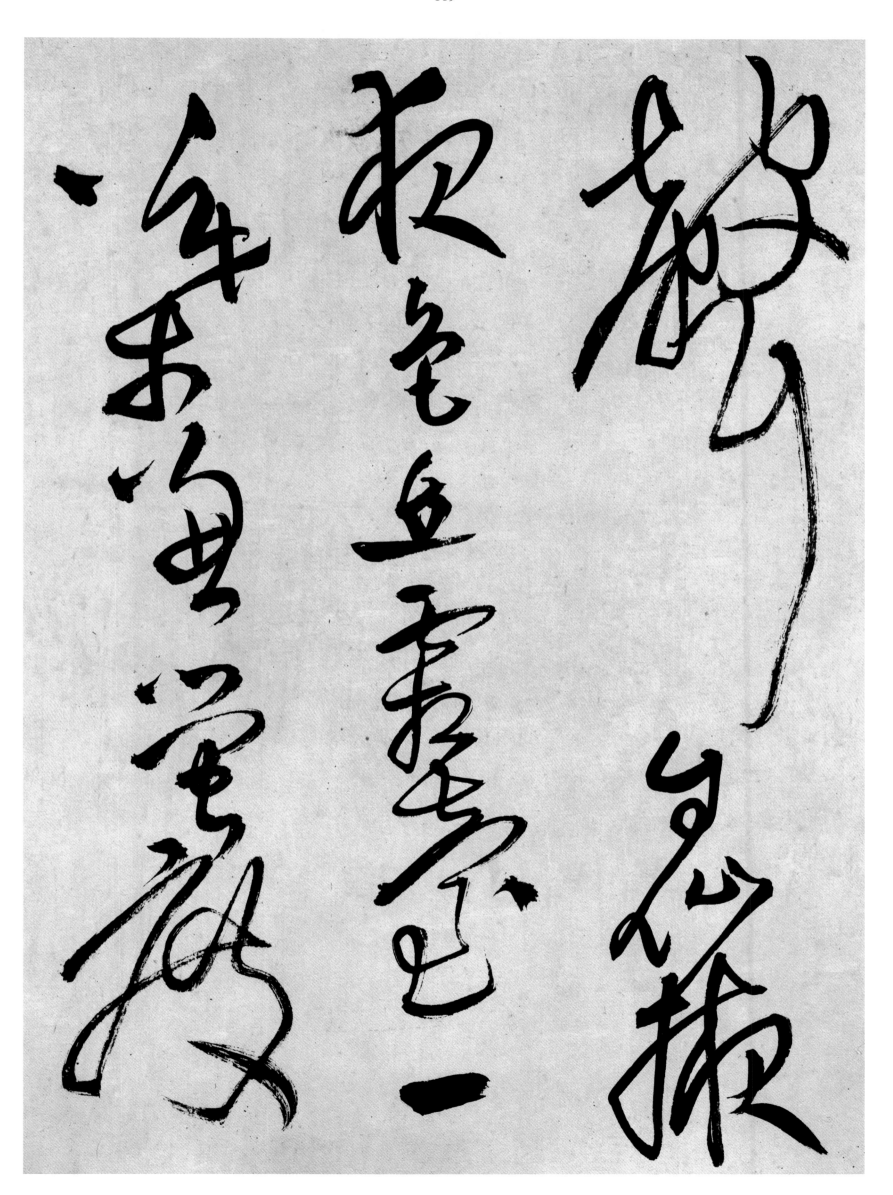

草書唐詩卷

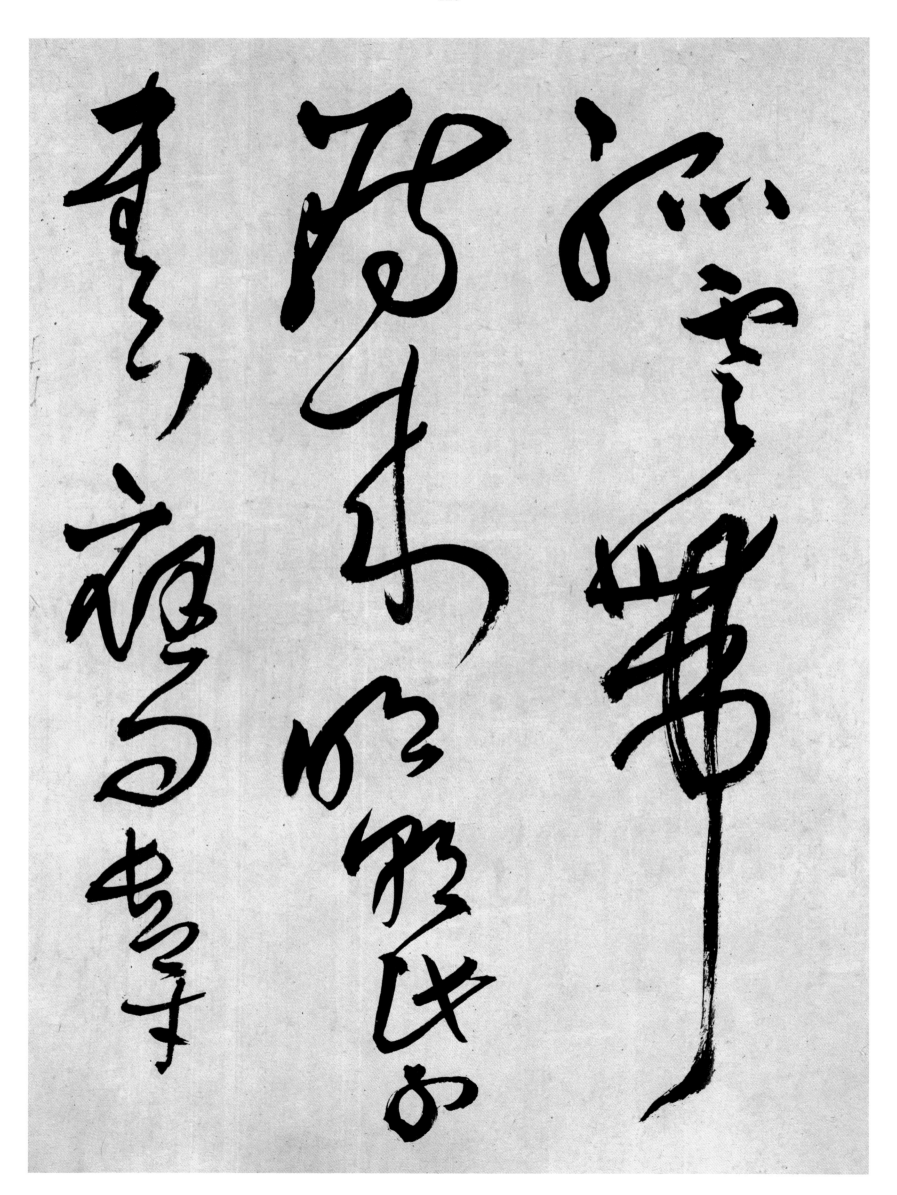

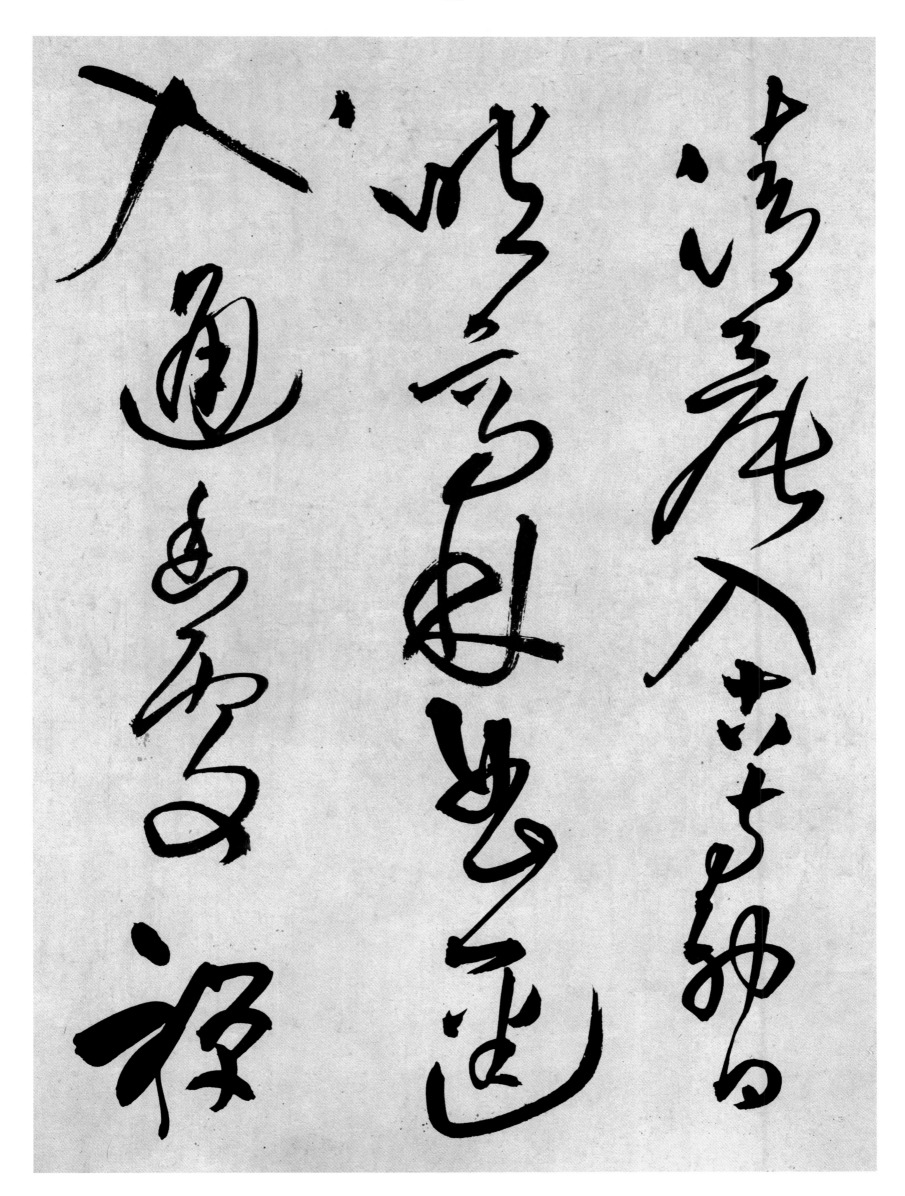

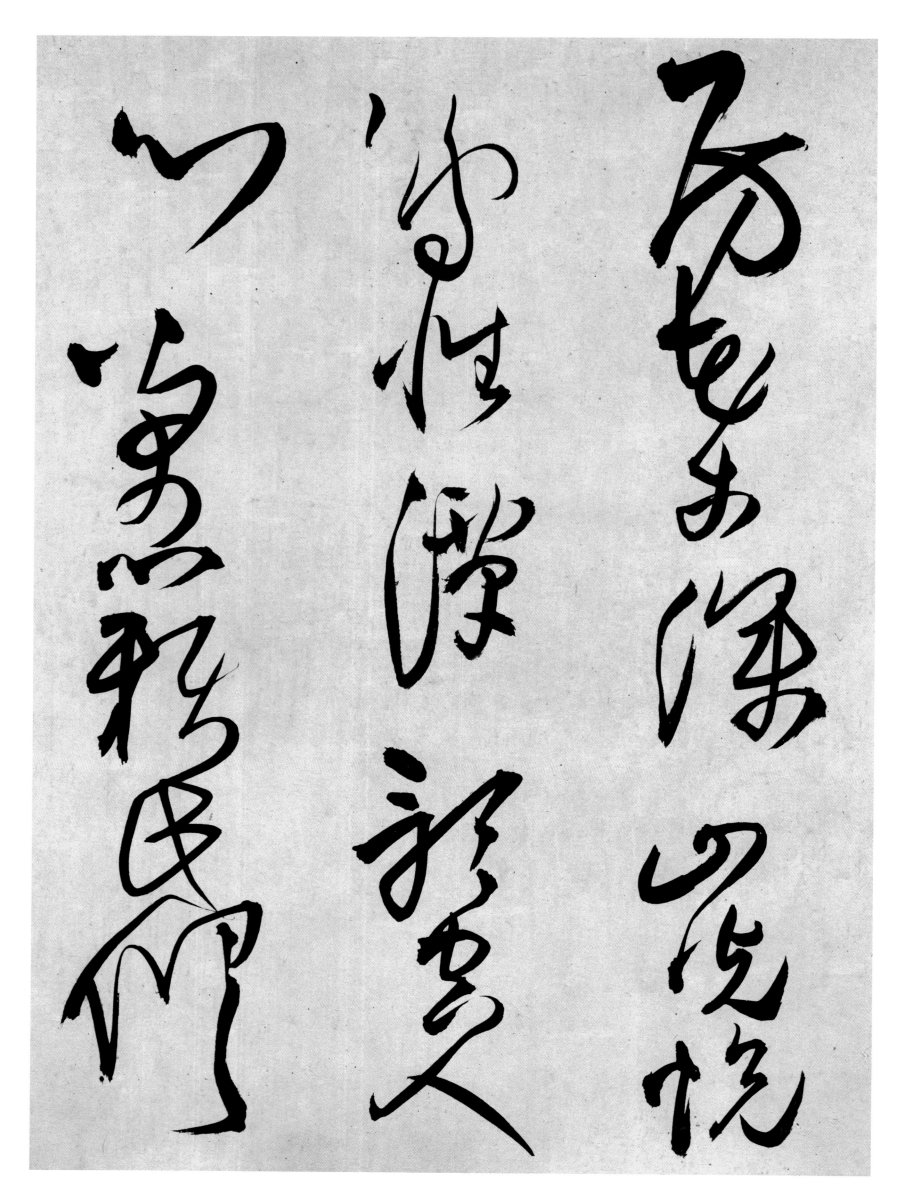

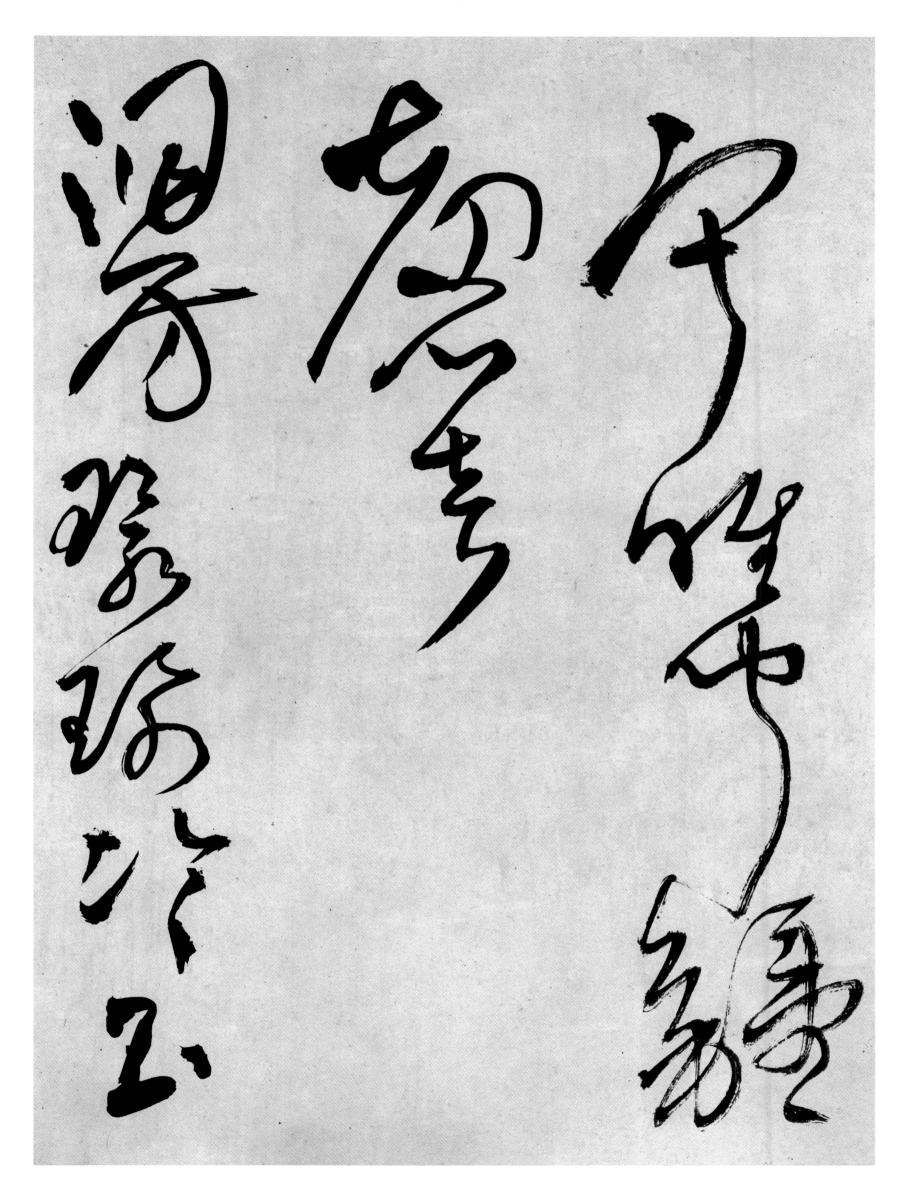

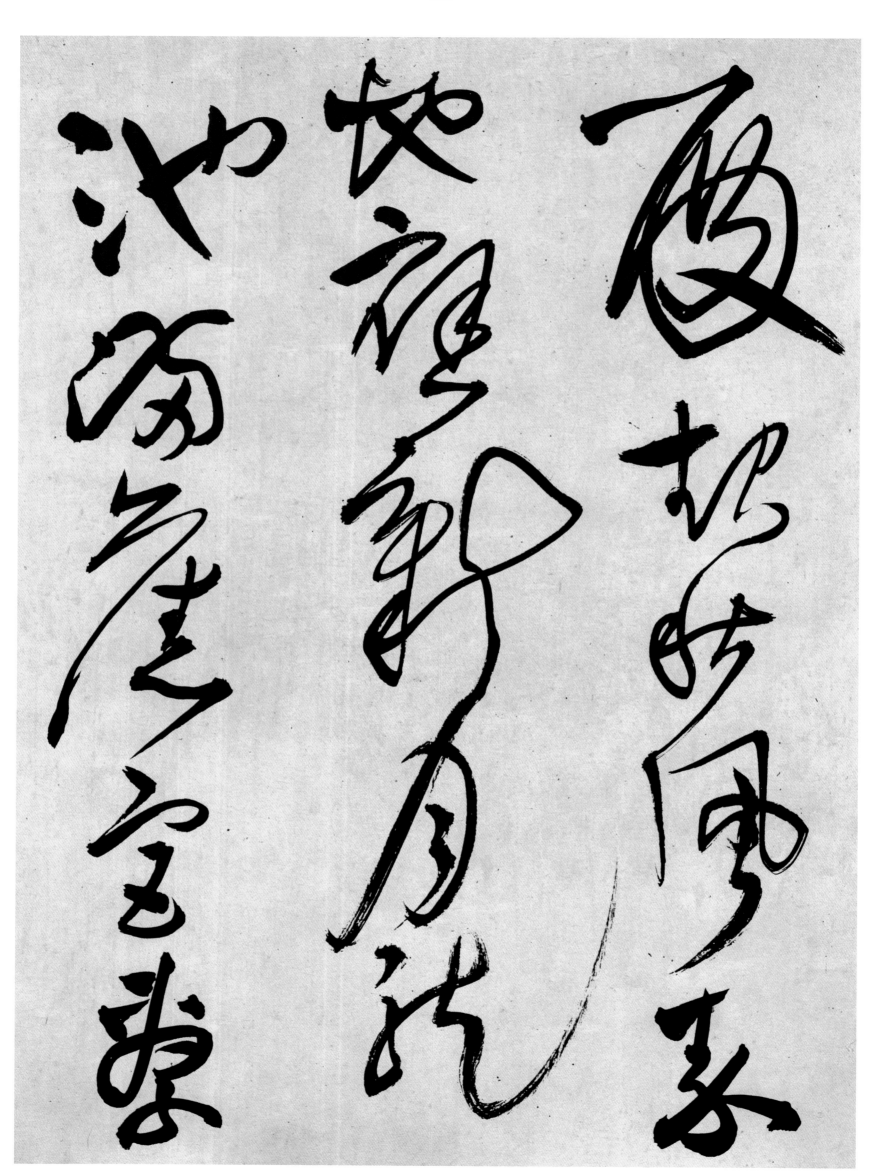

願起時用風
如祖野月花
也兩空堂
汀雨堂空東

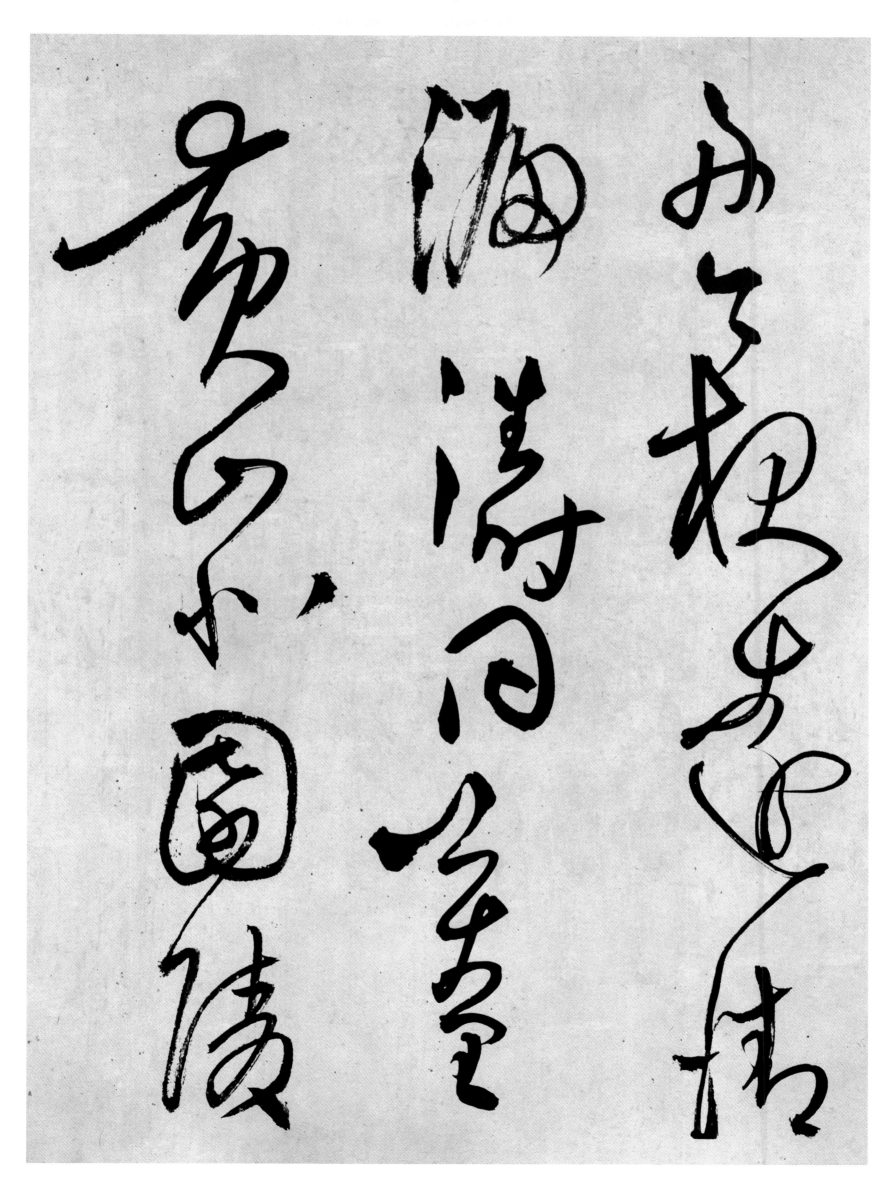

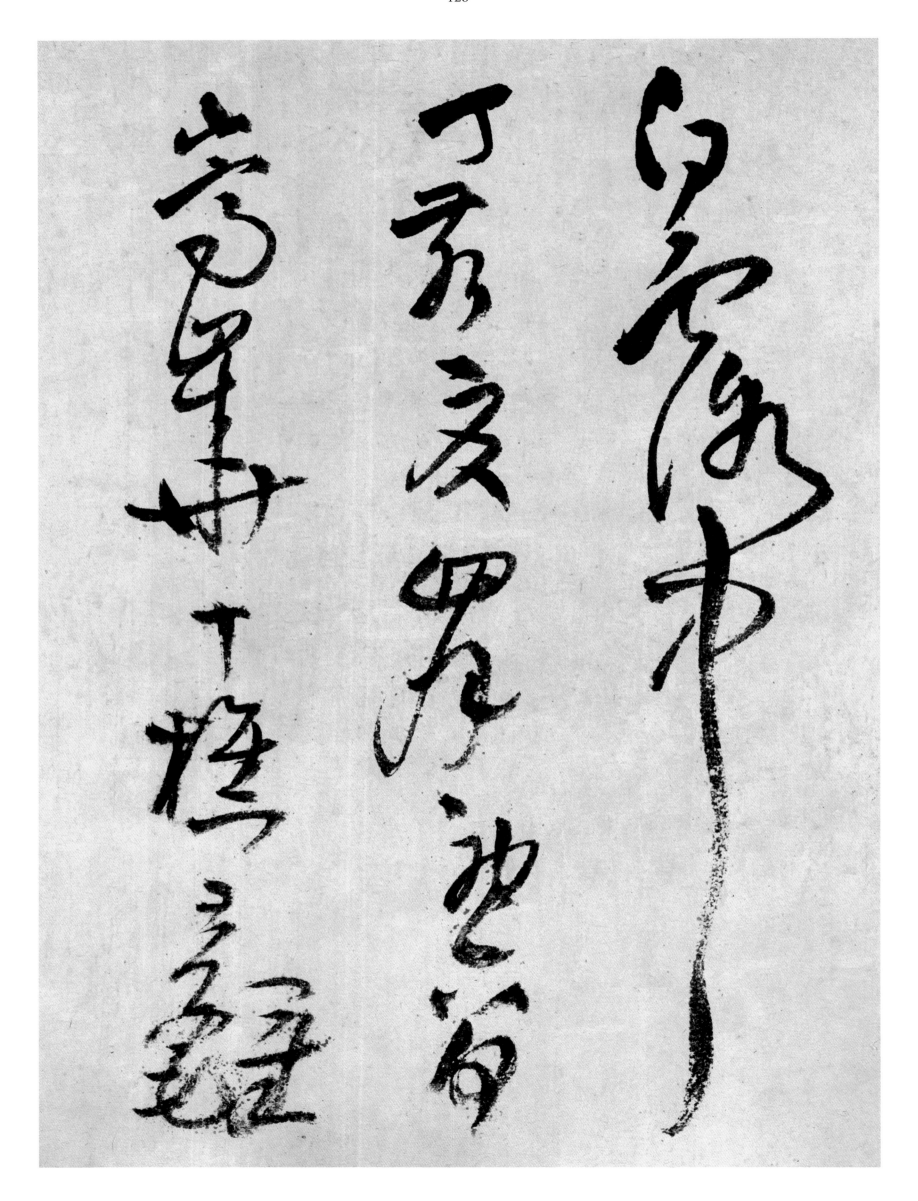

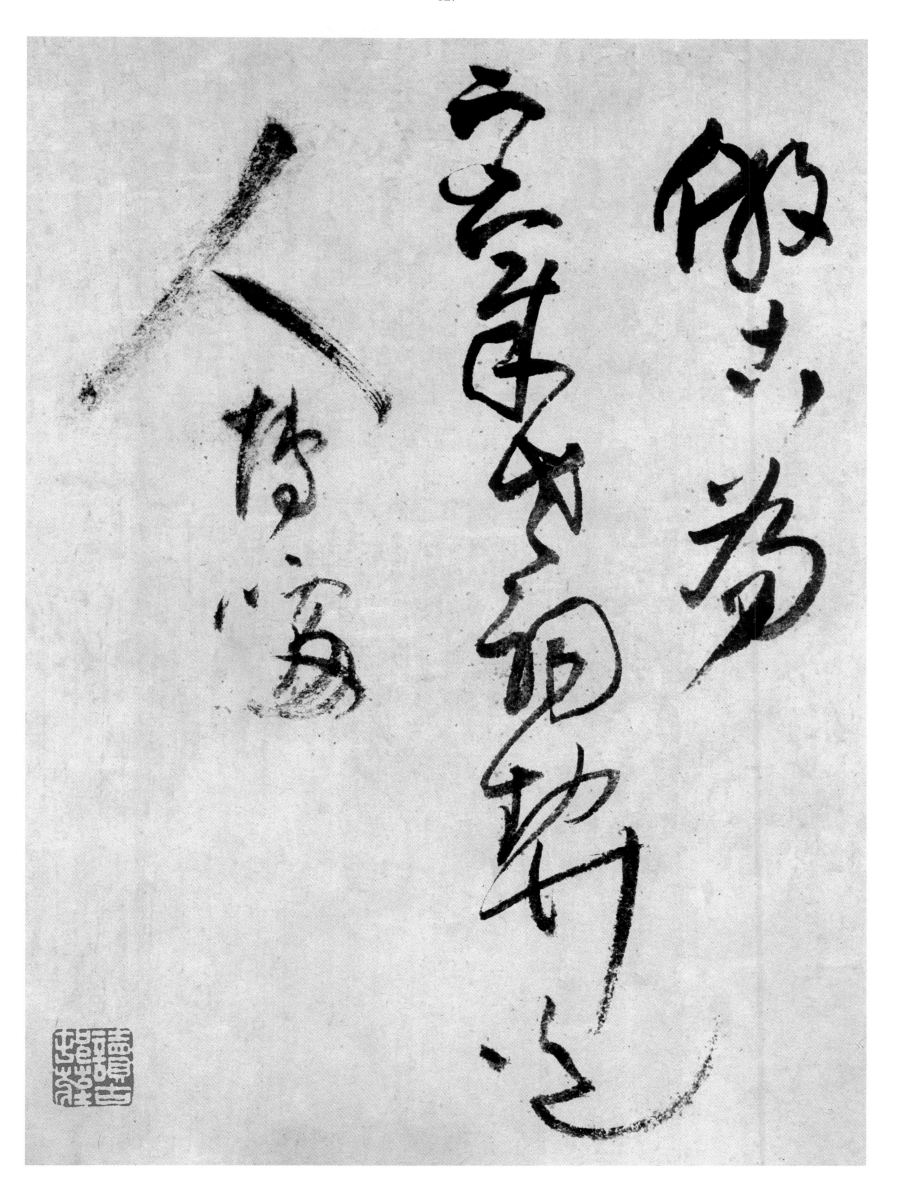

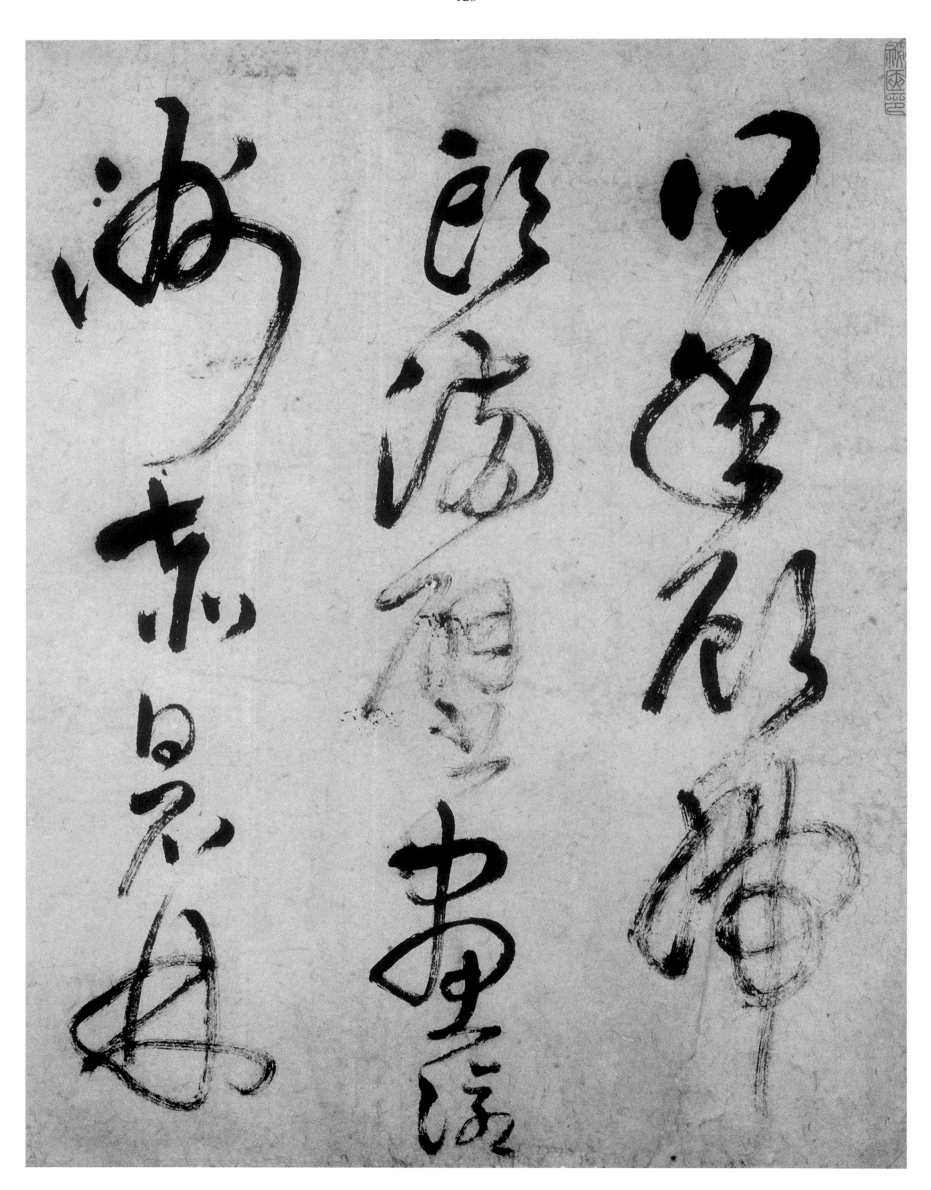

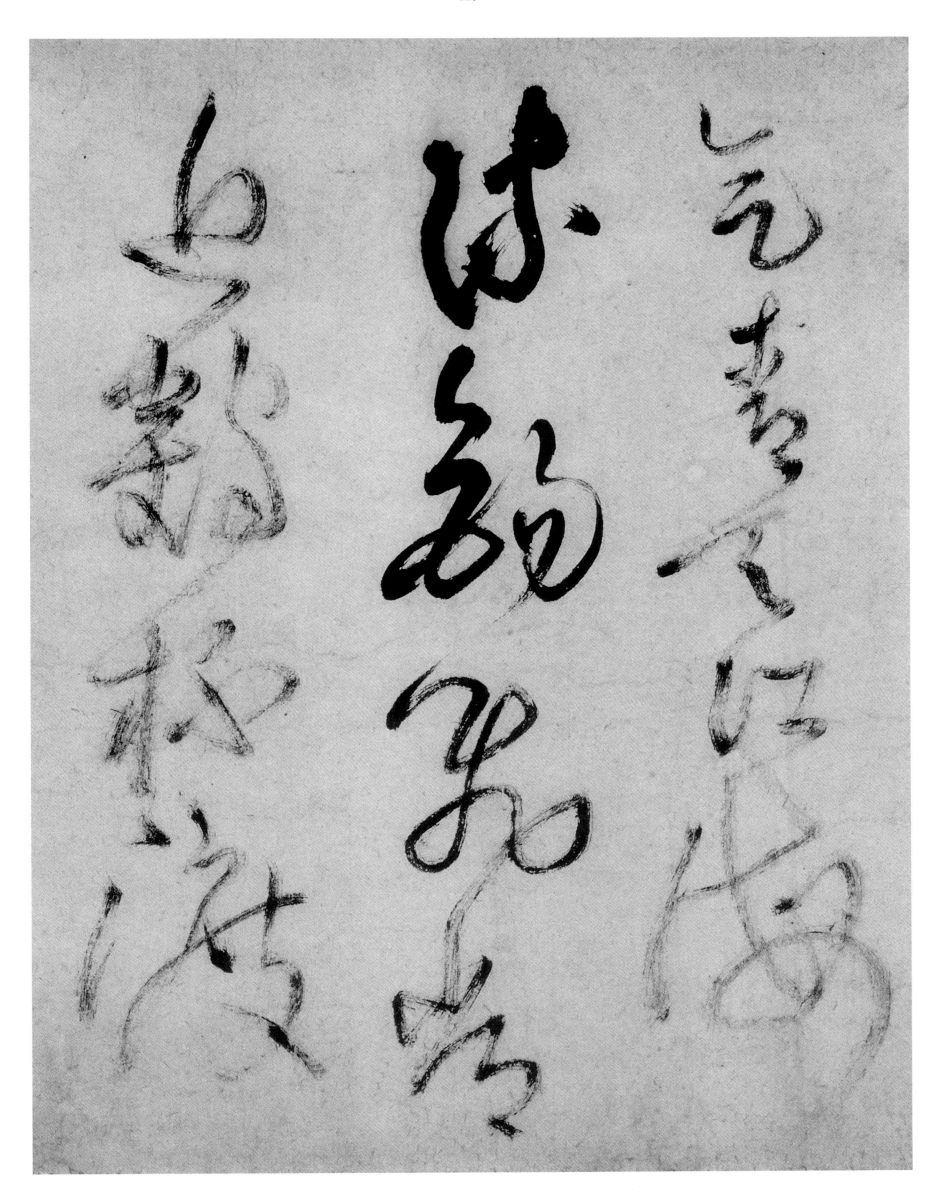

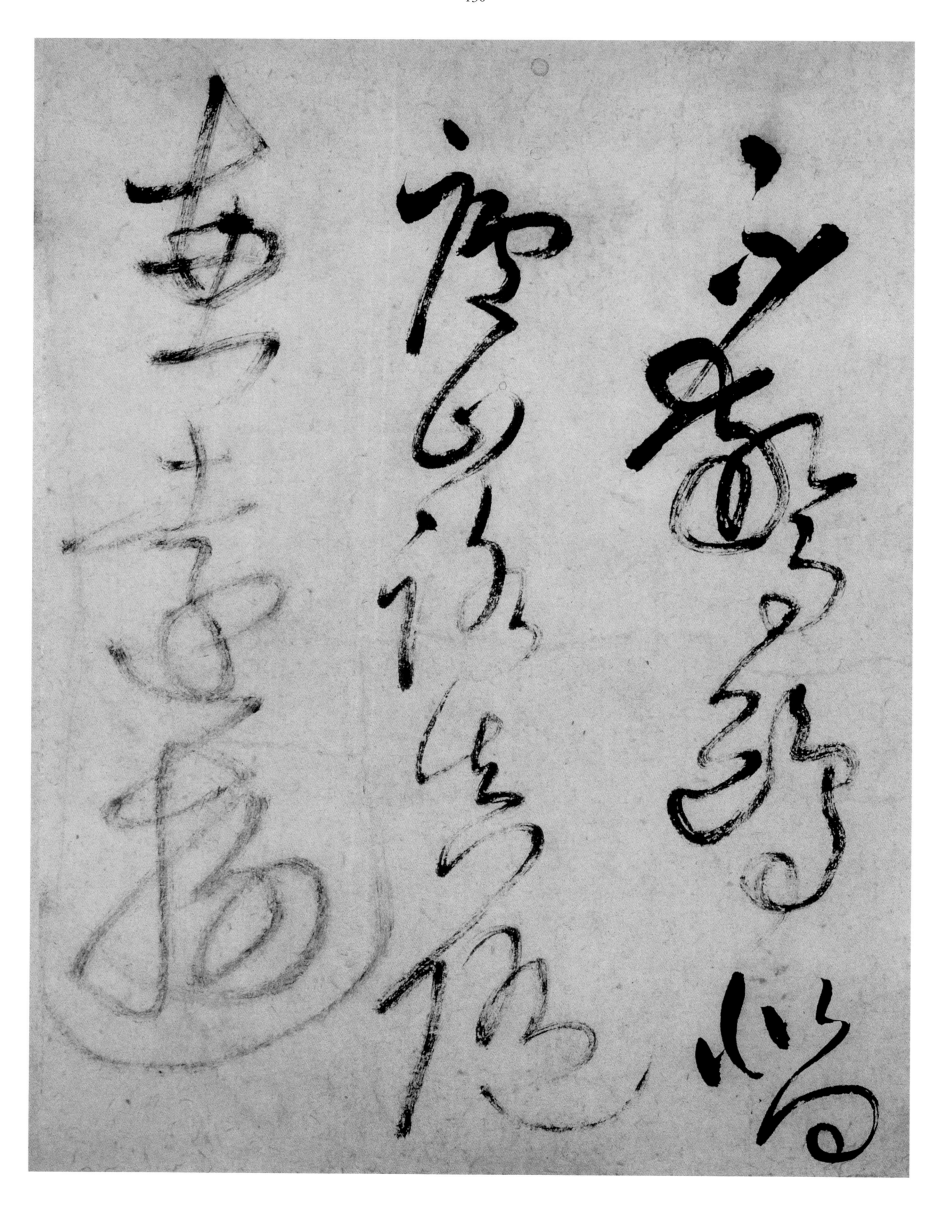

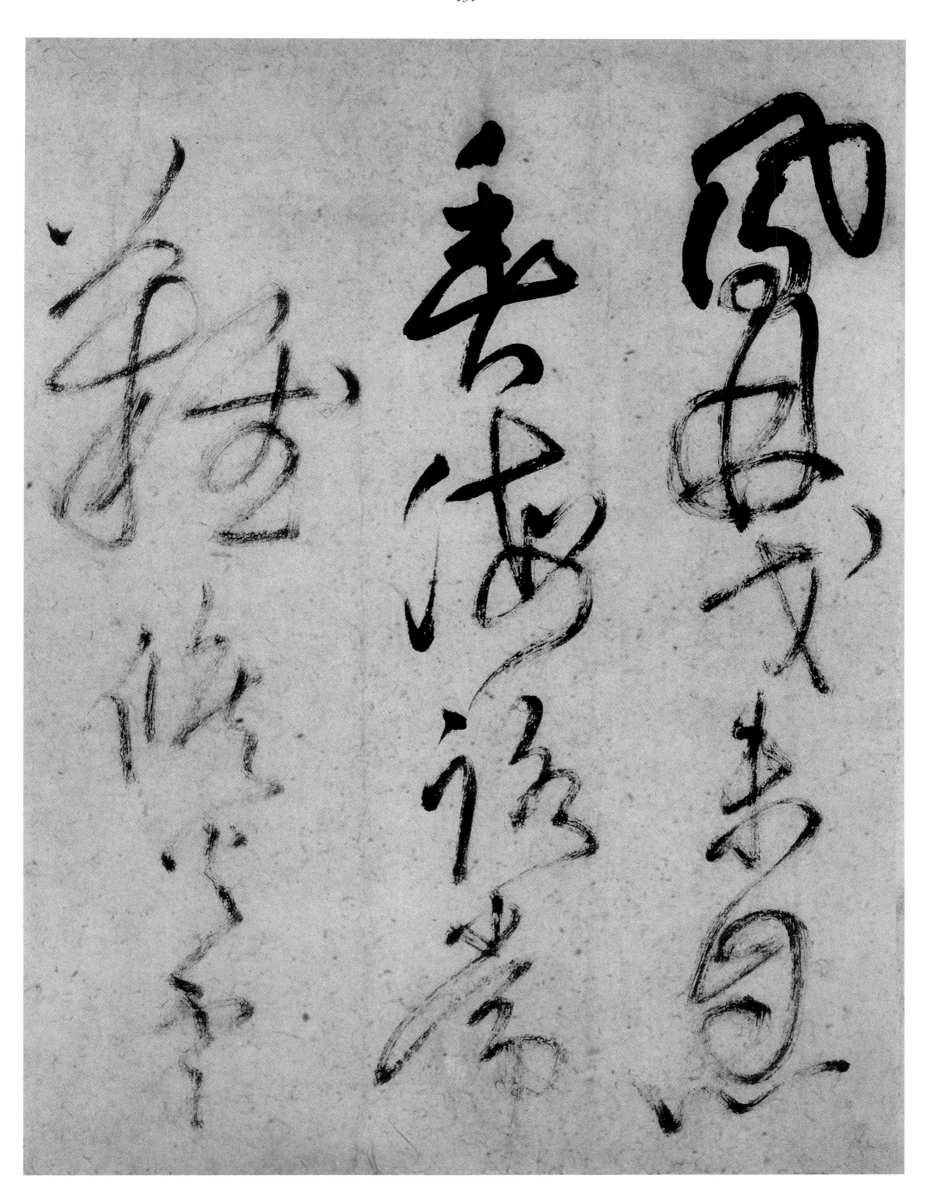

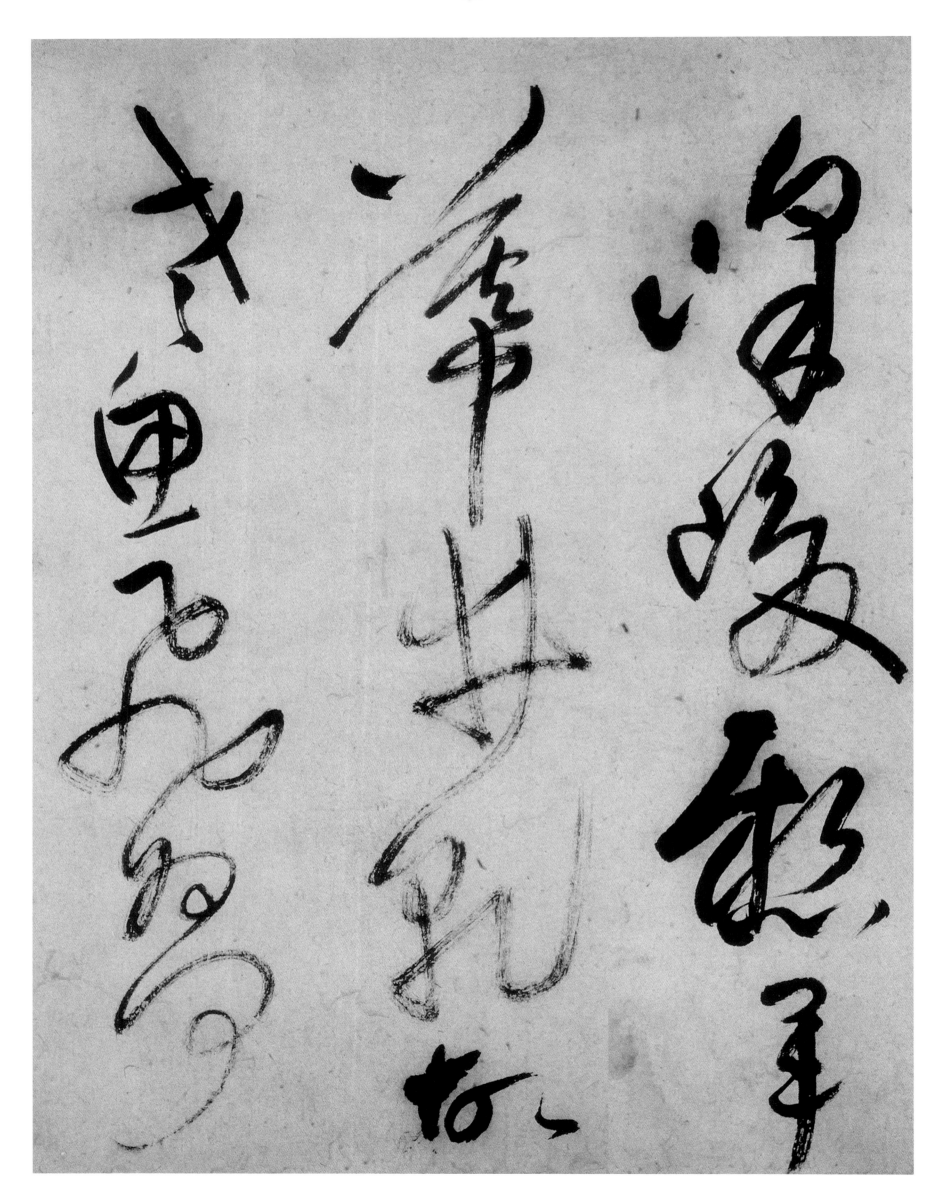

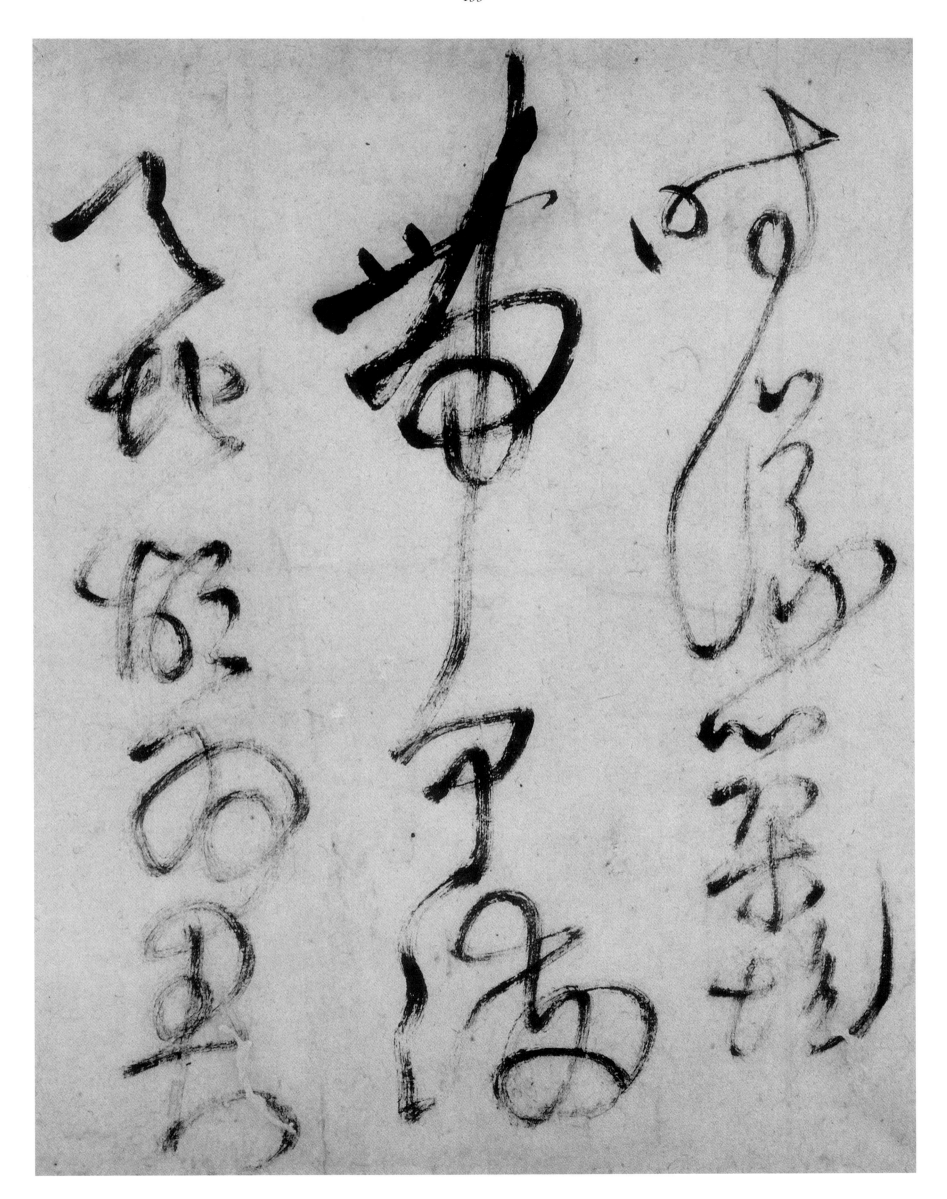

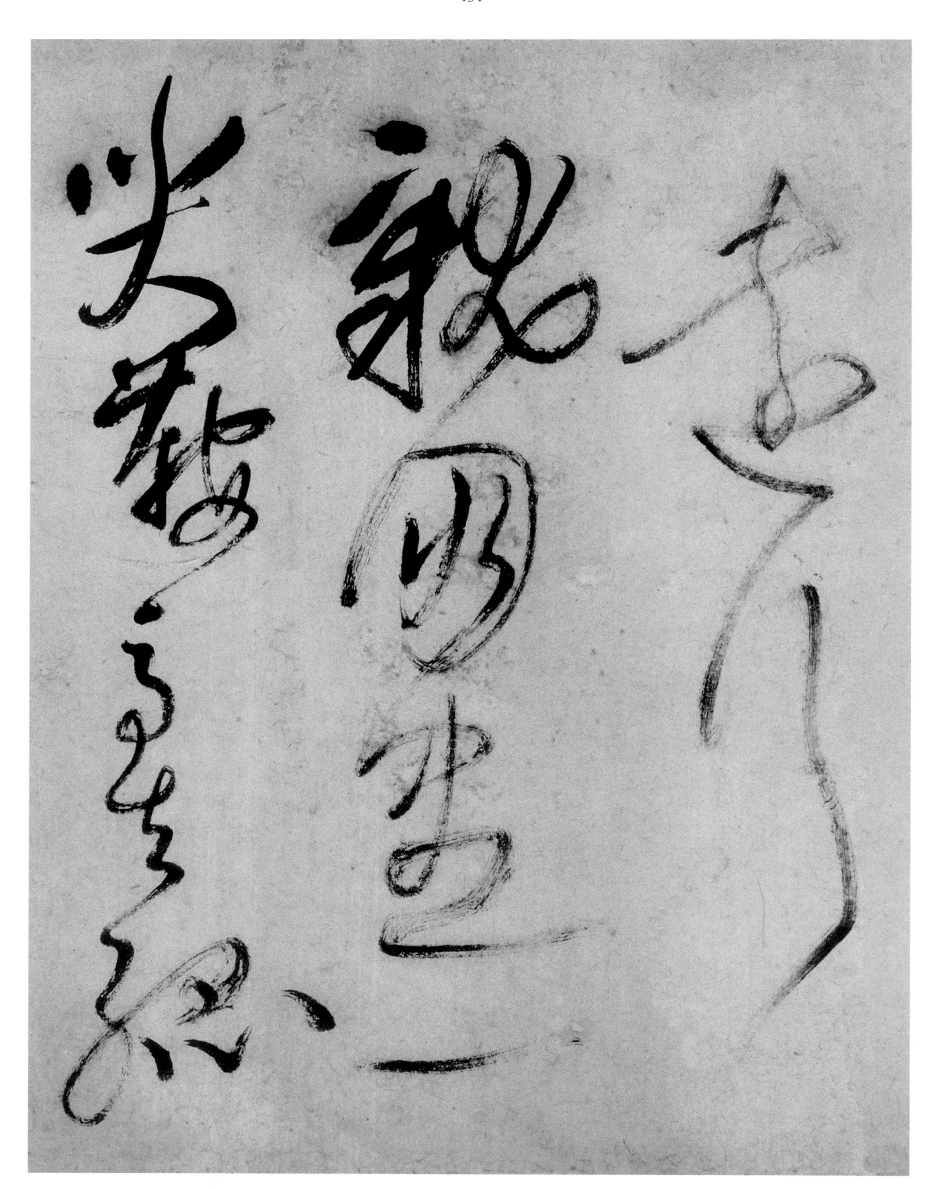

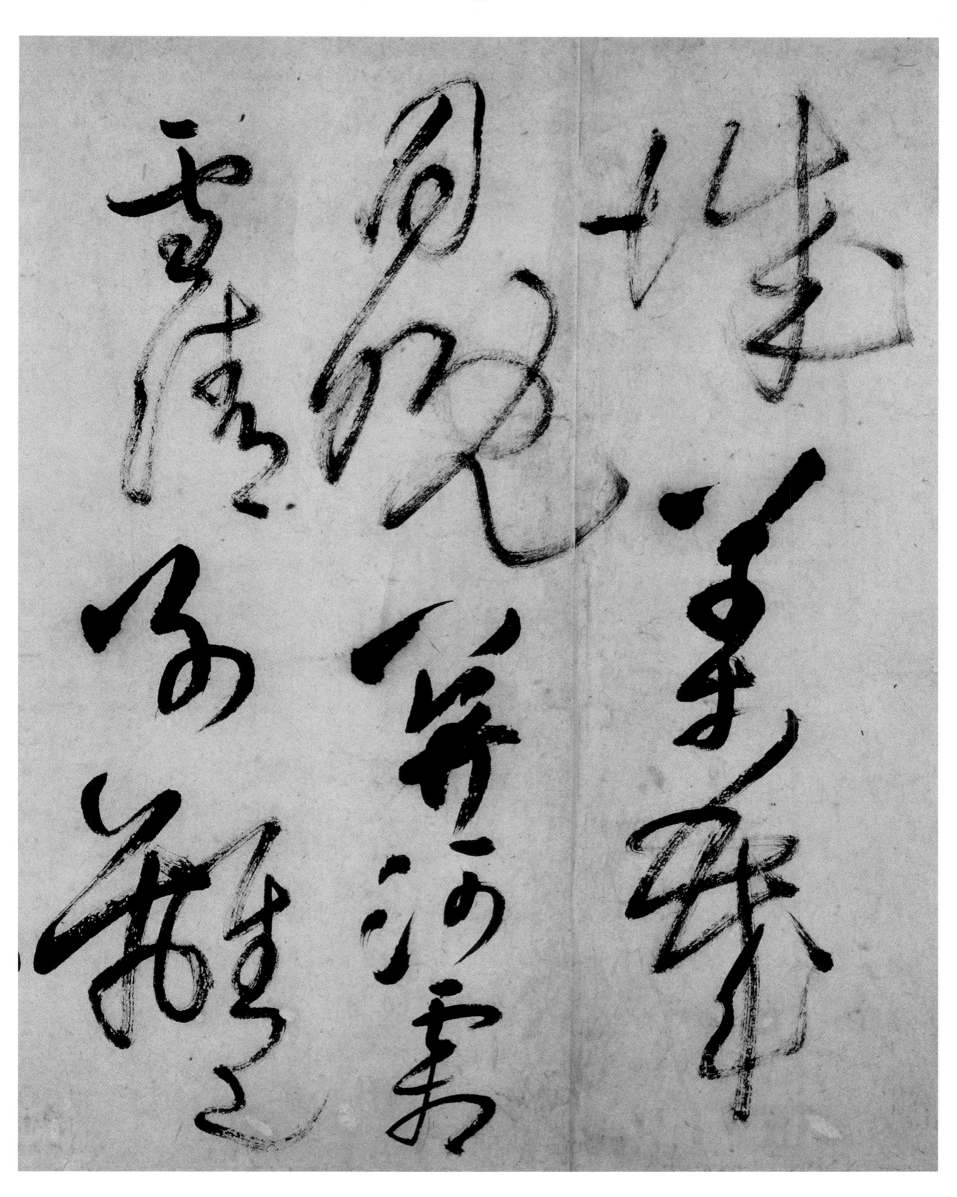

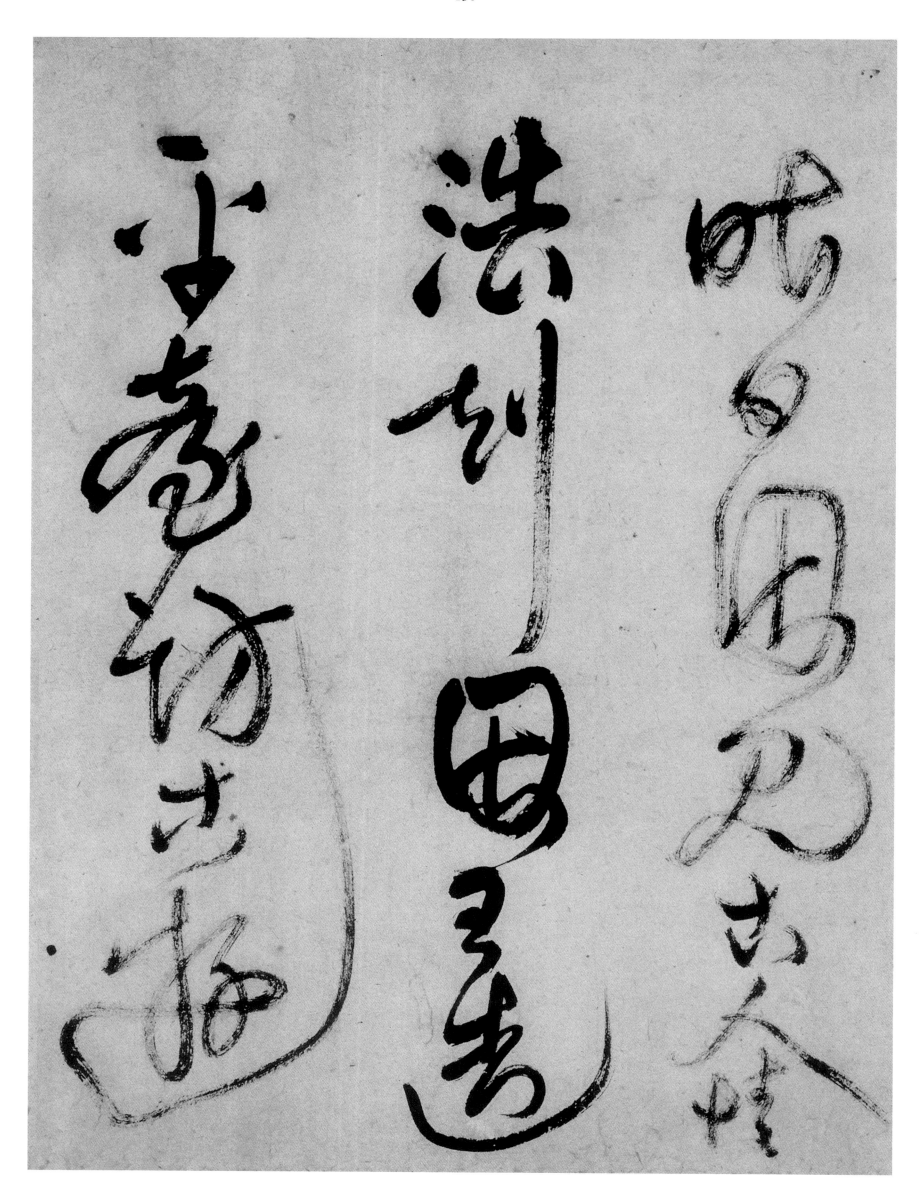

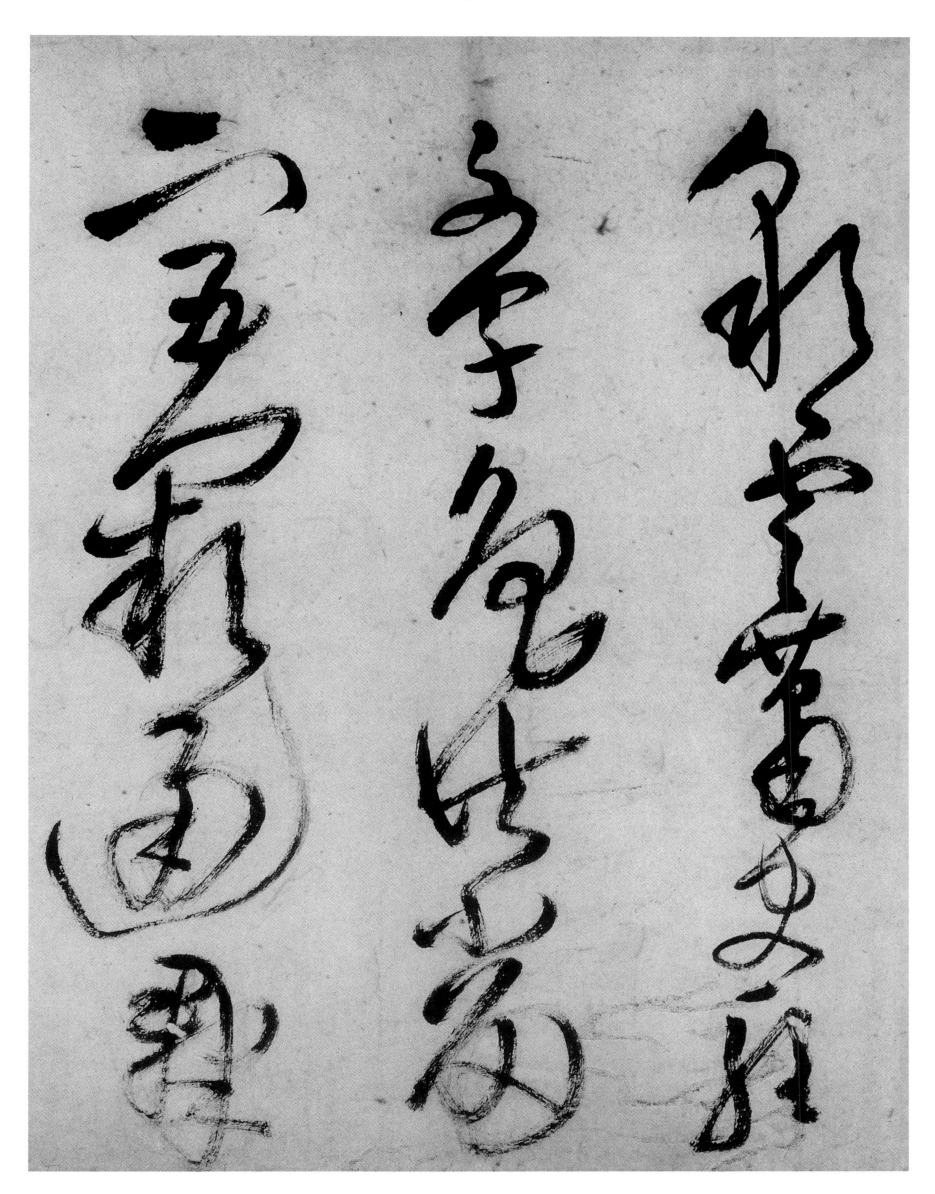

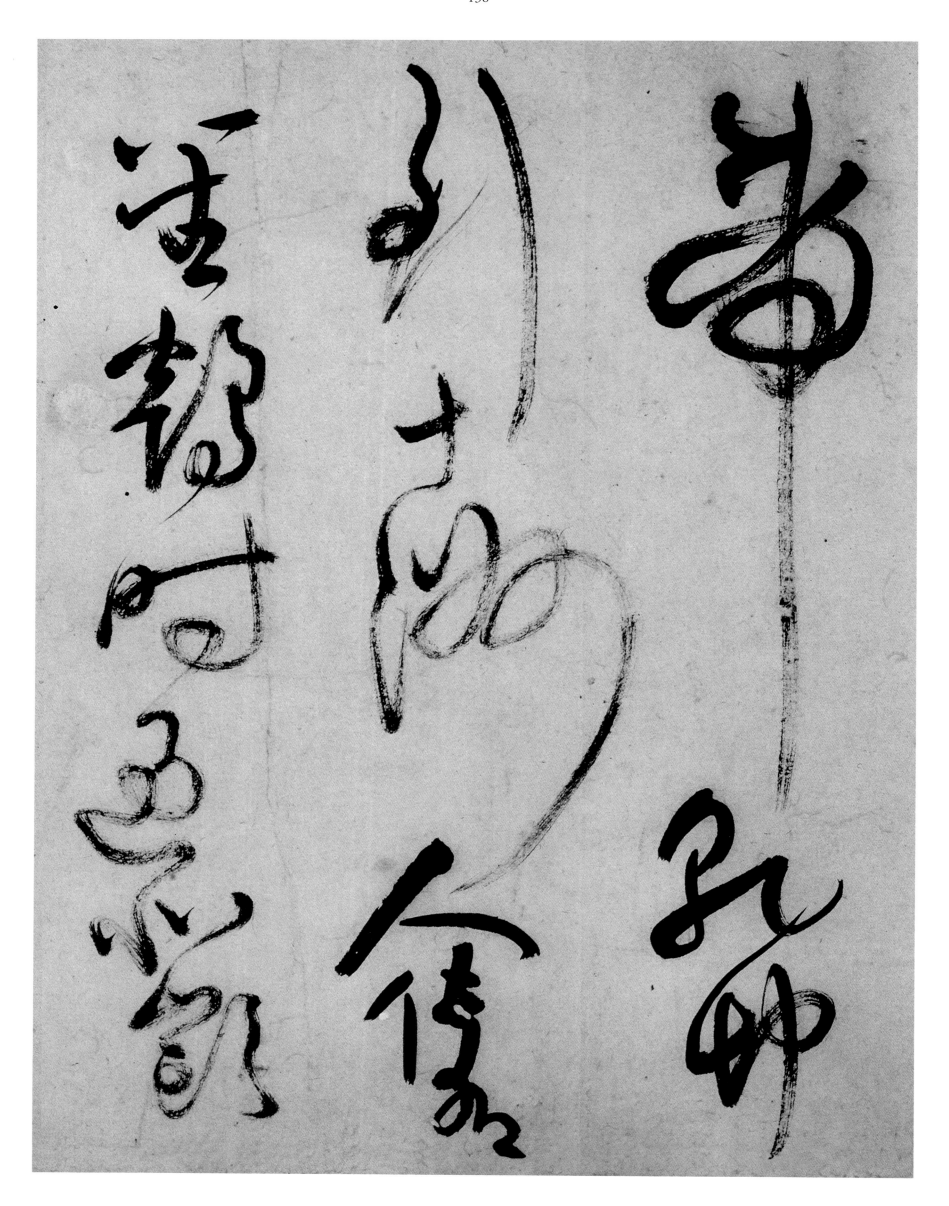

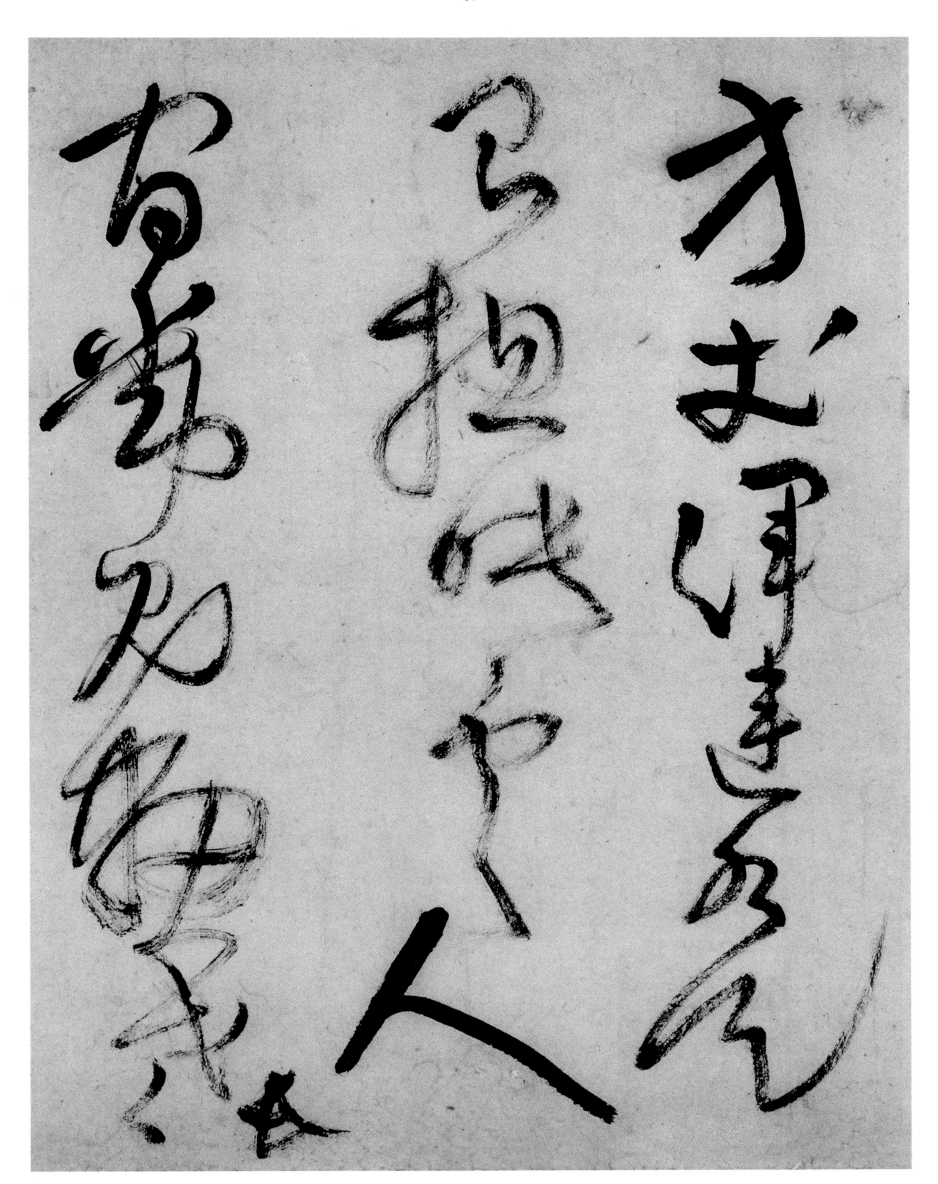

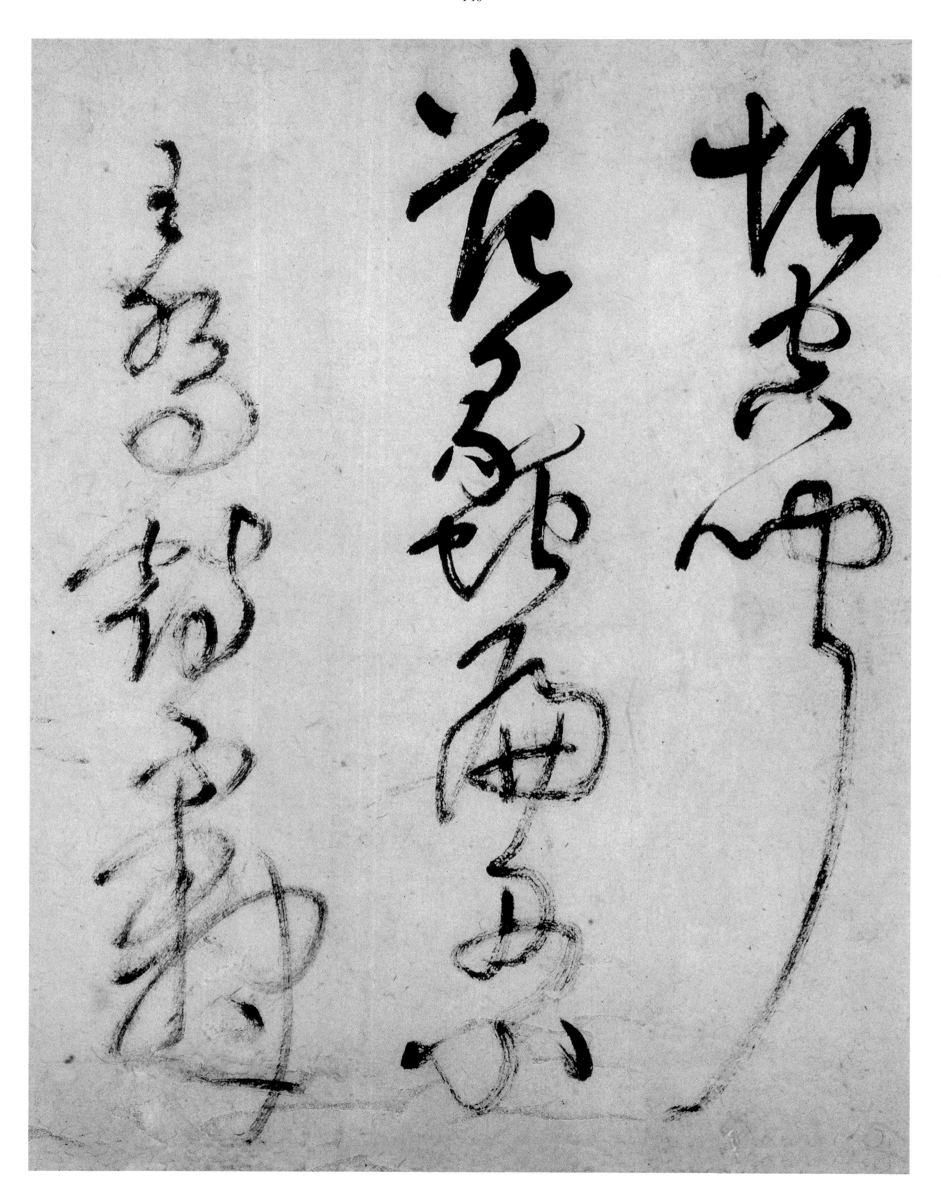

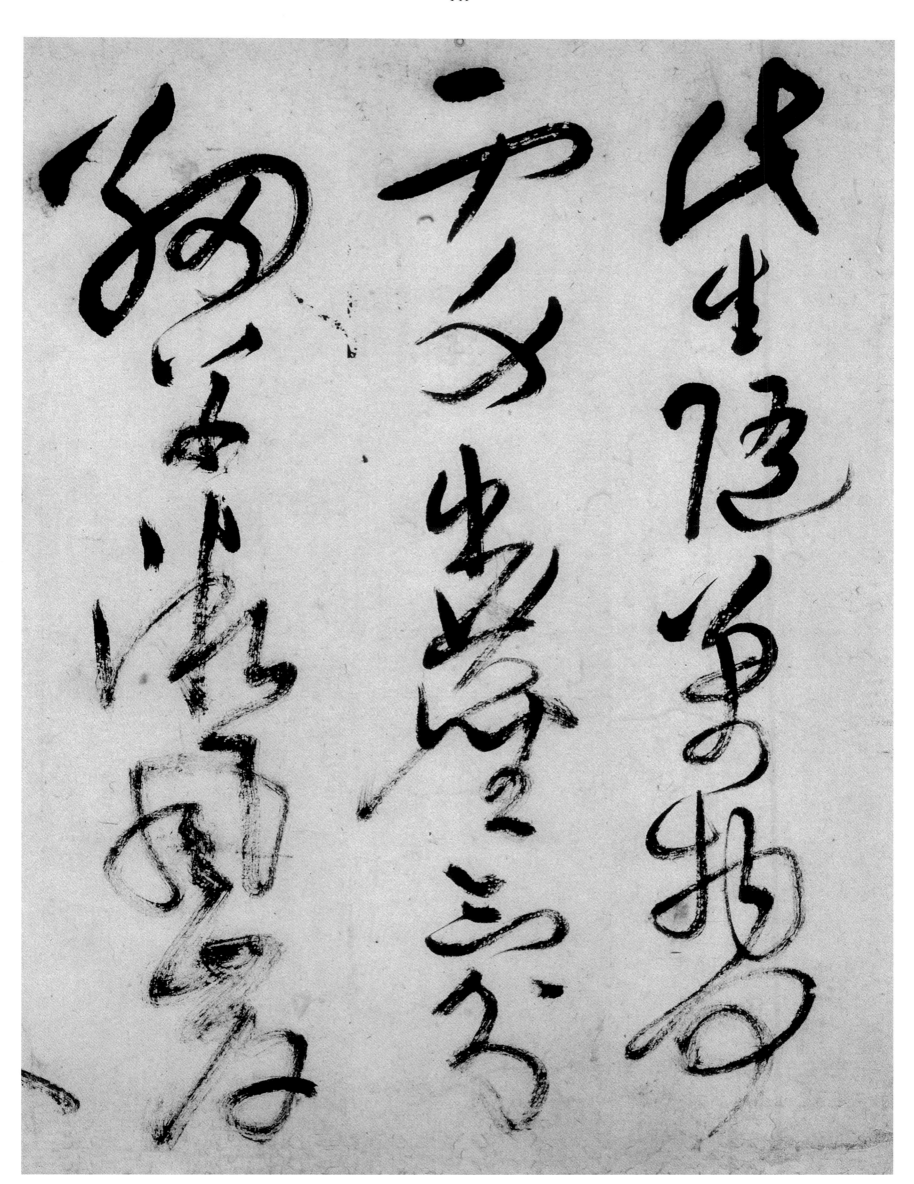

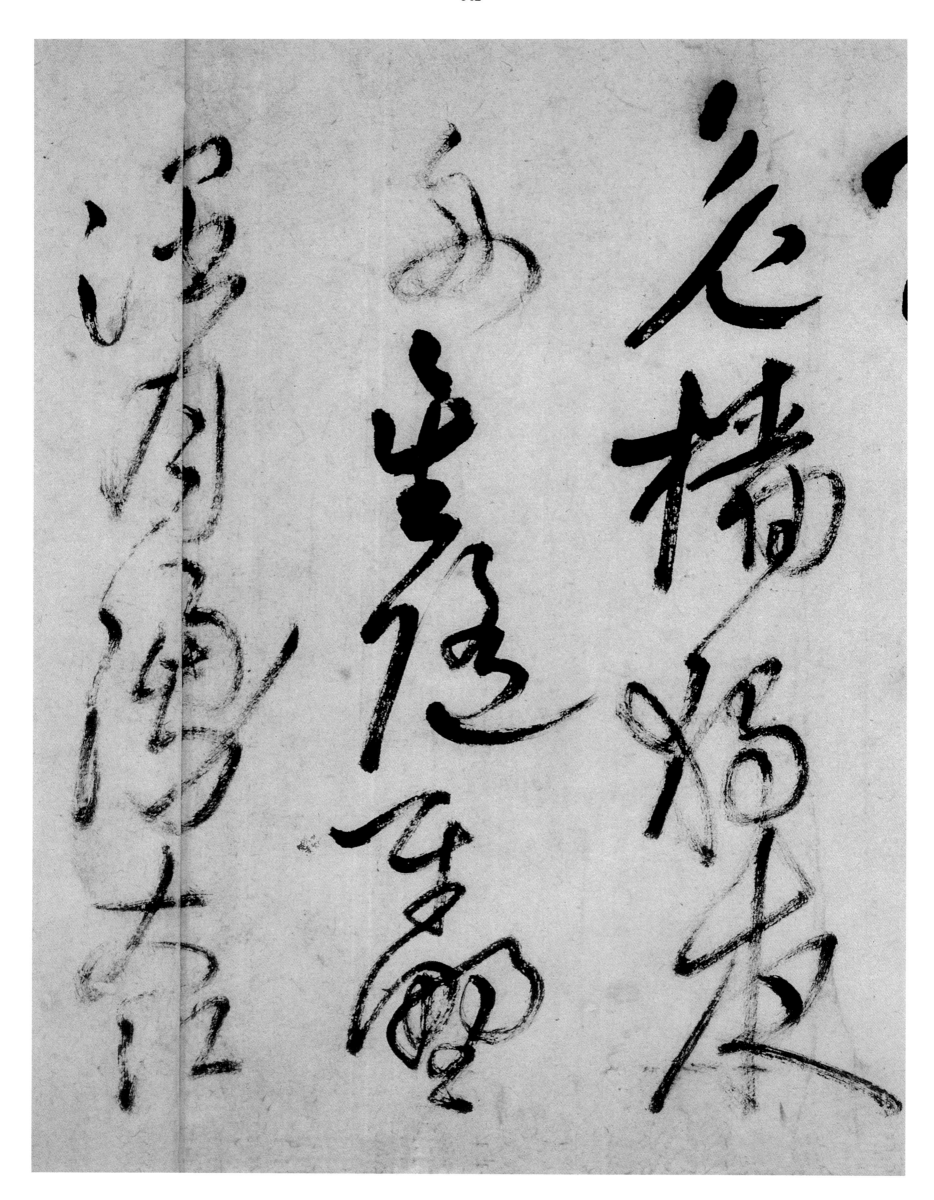

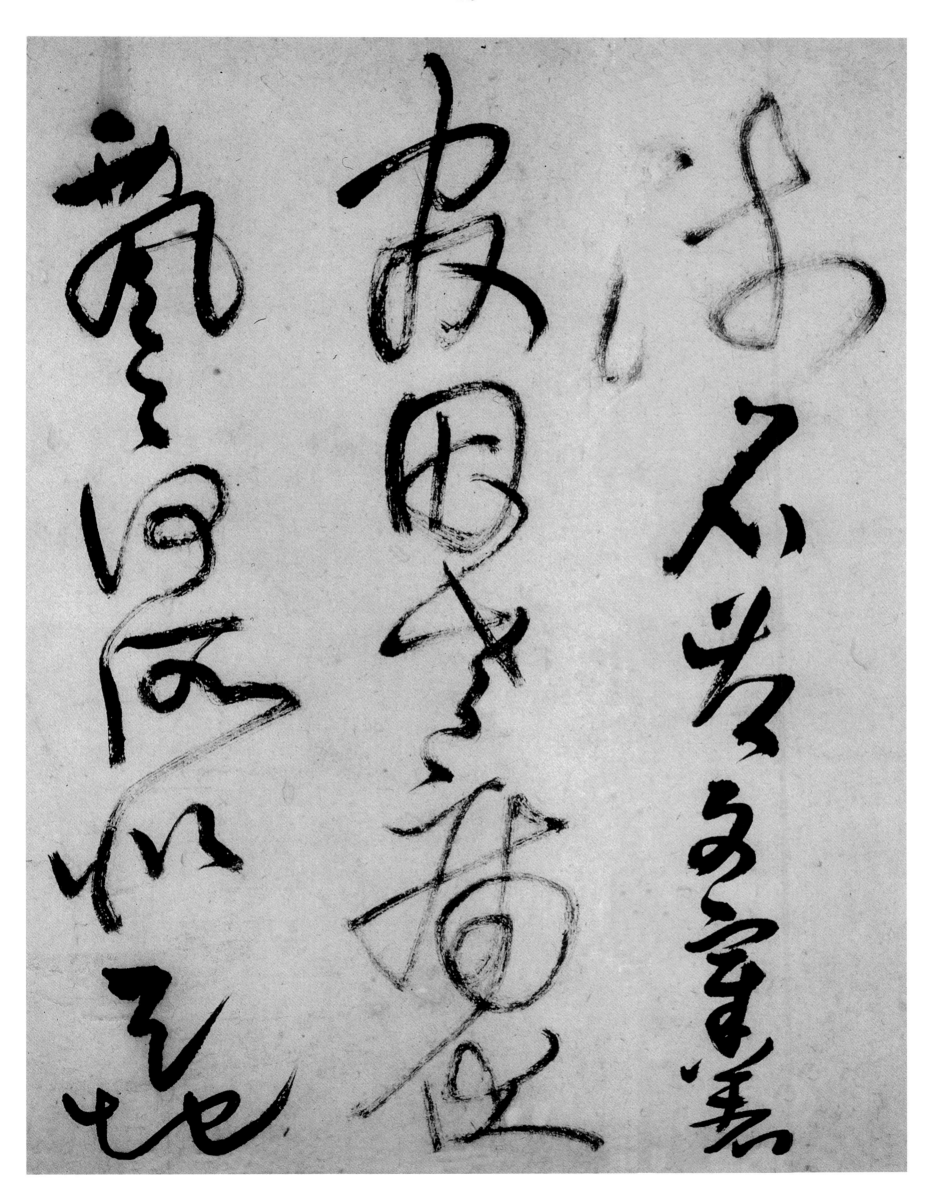

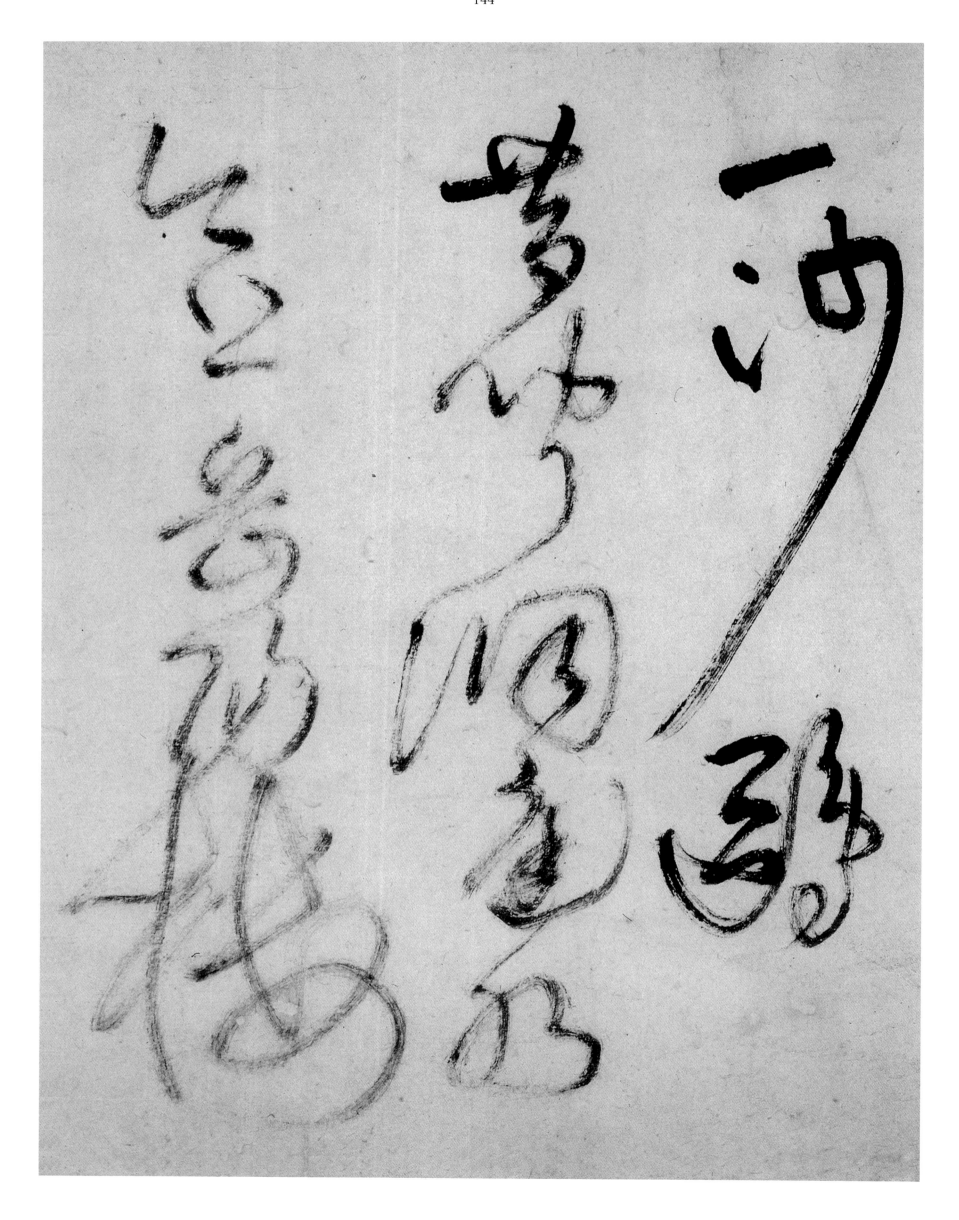

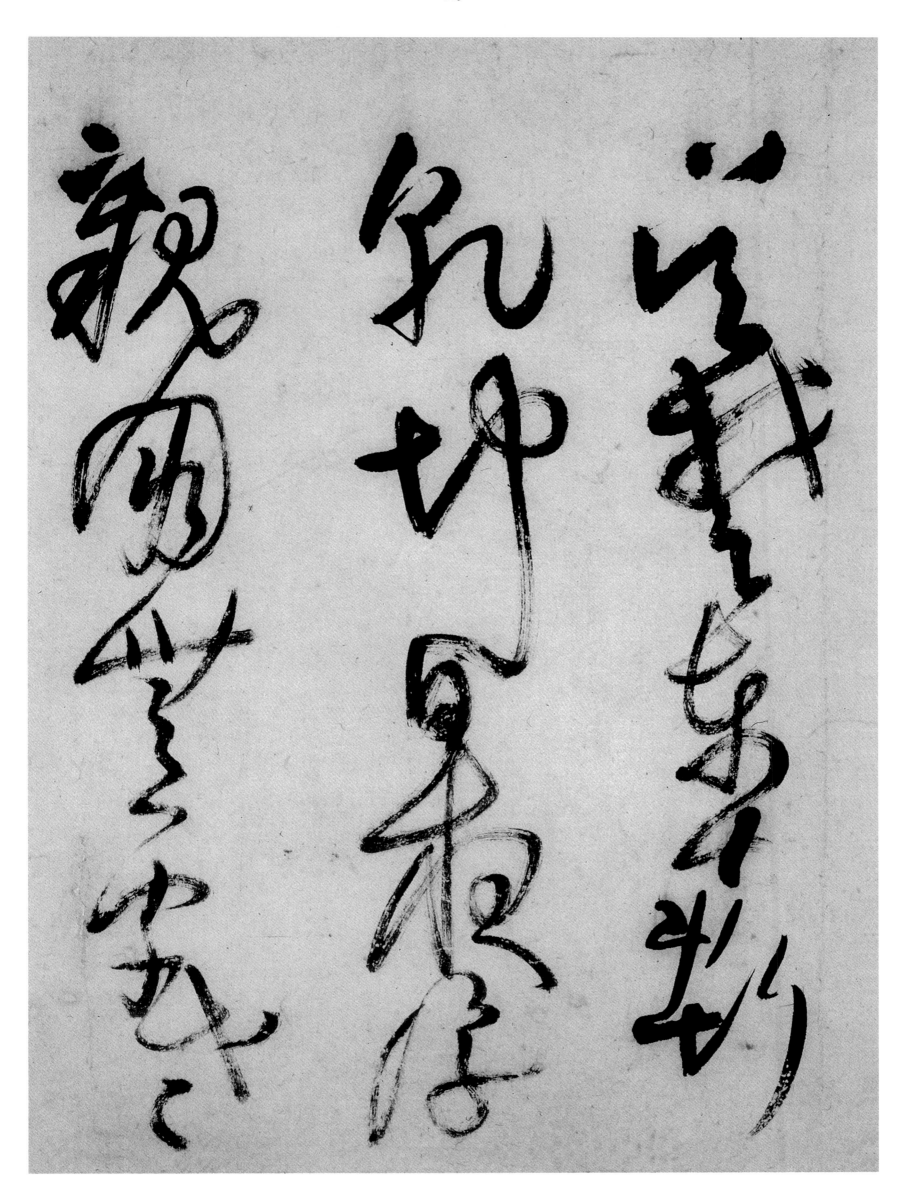

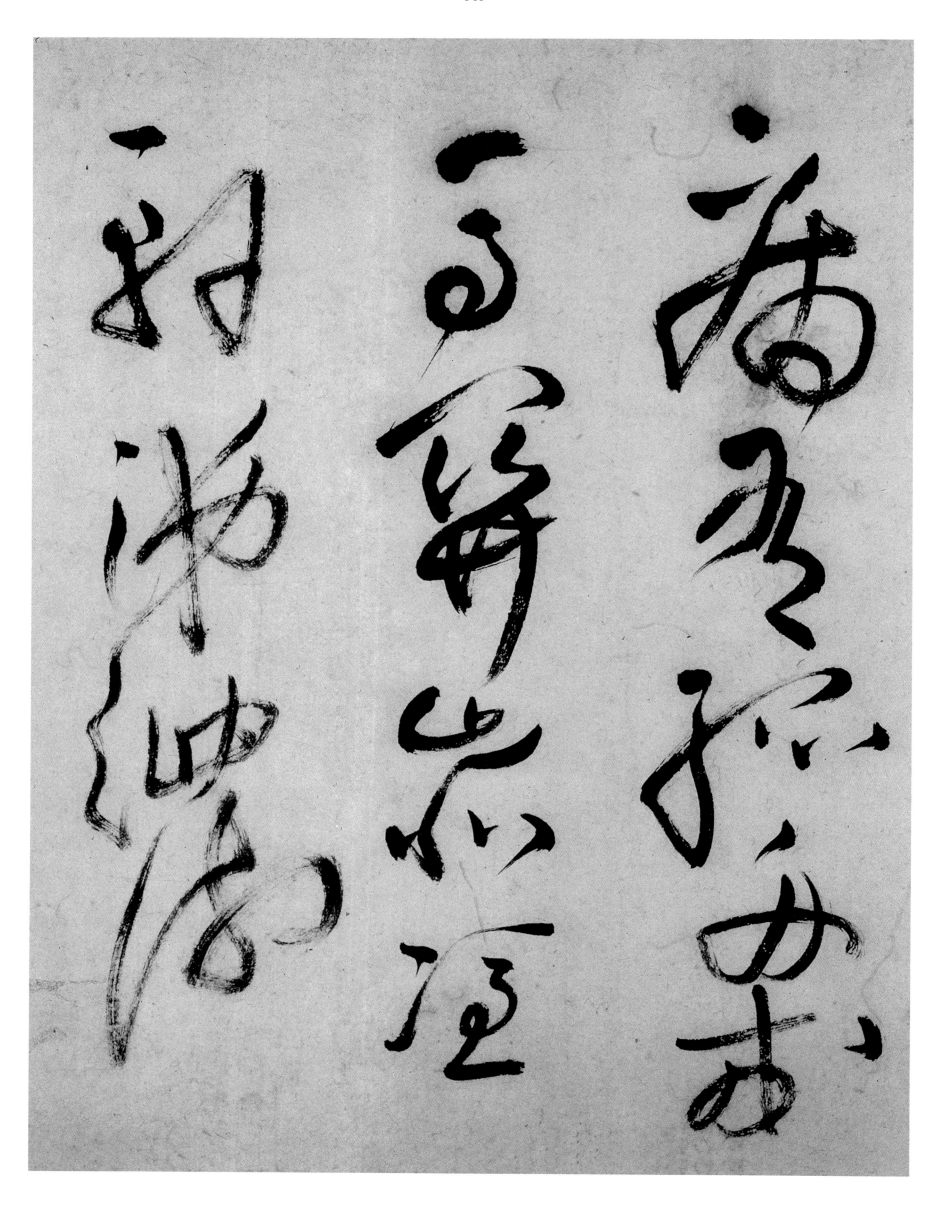

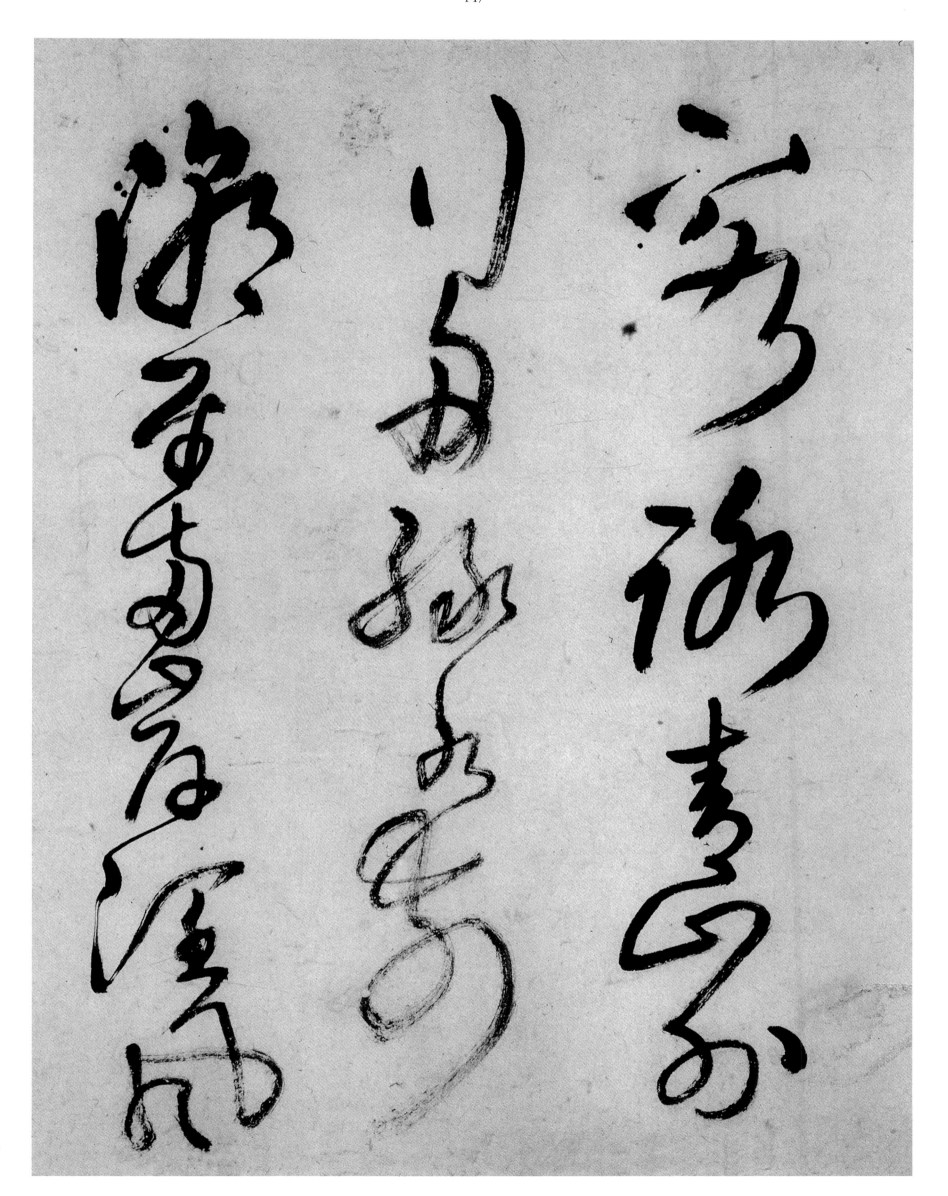

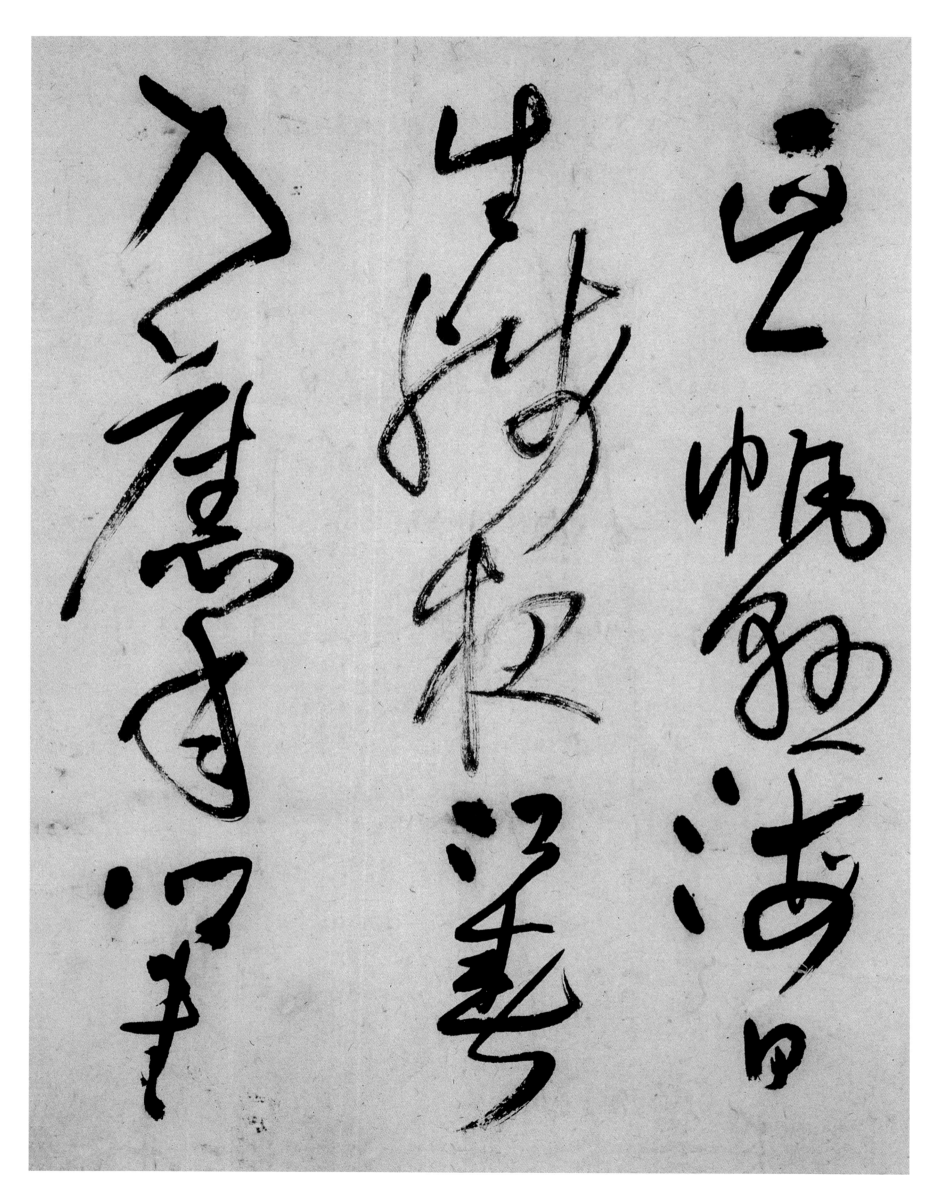

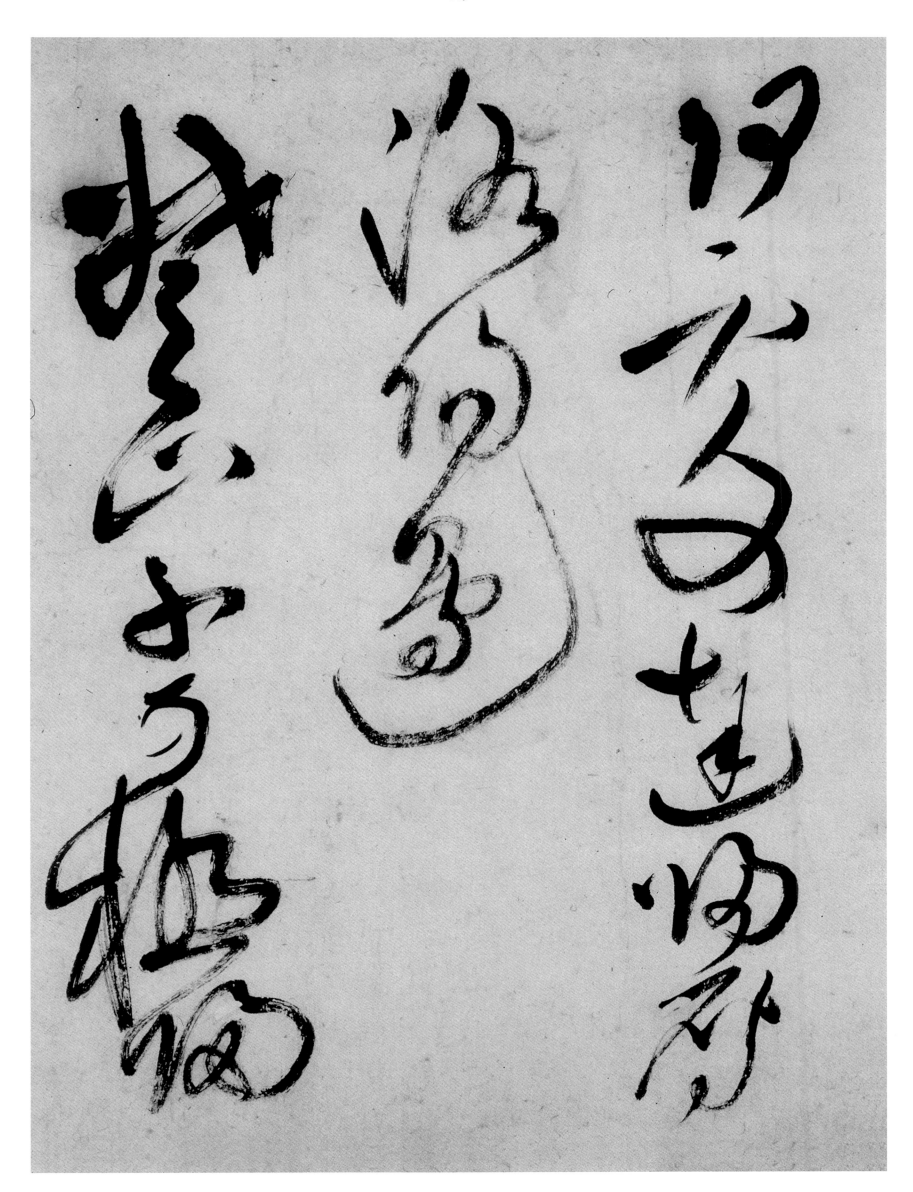

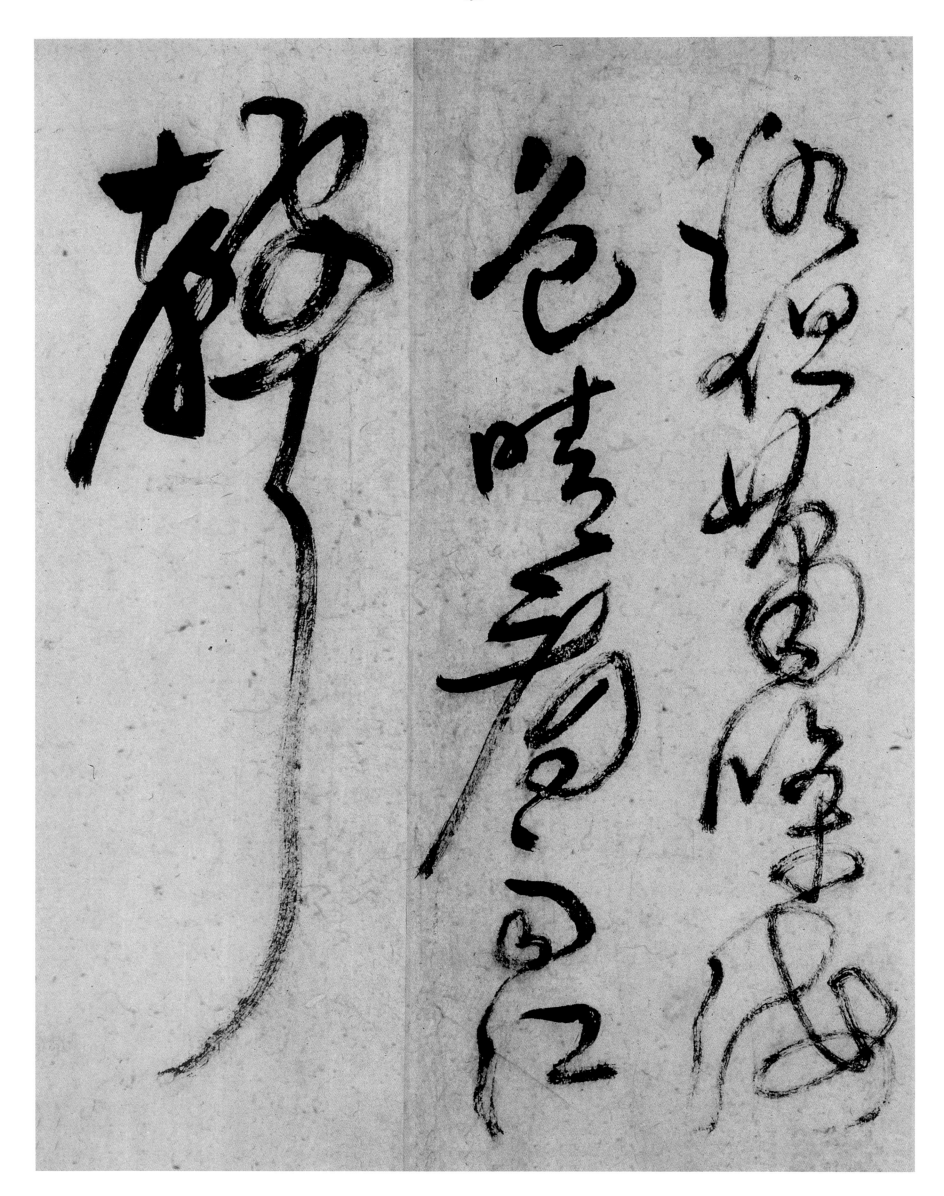

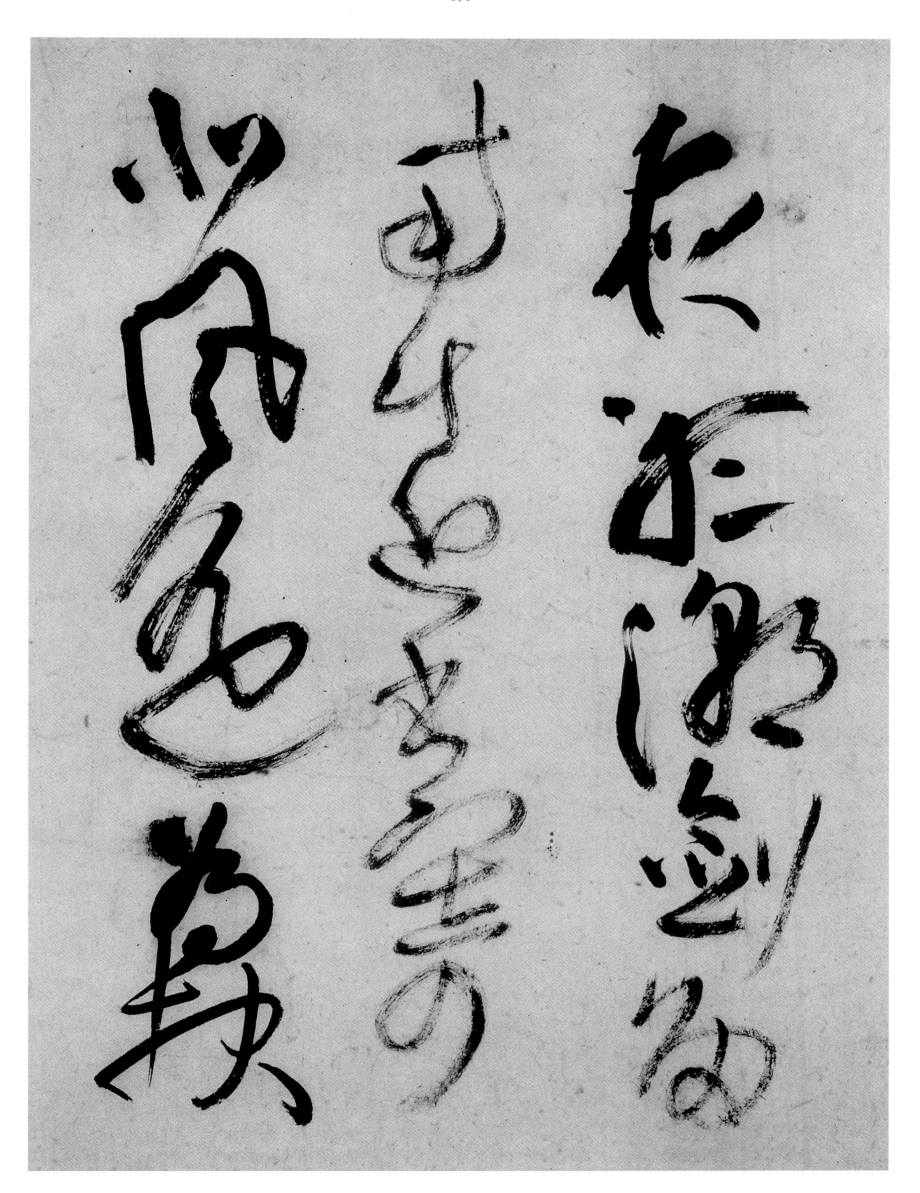

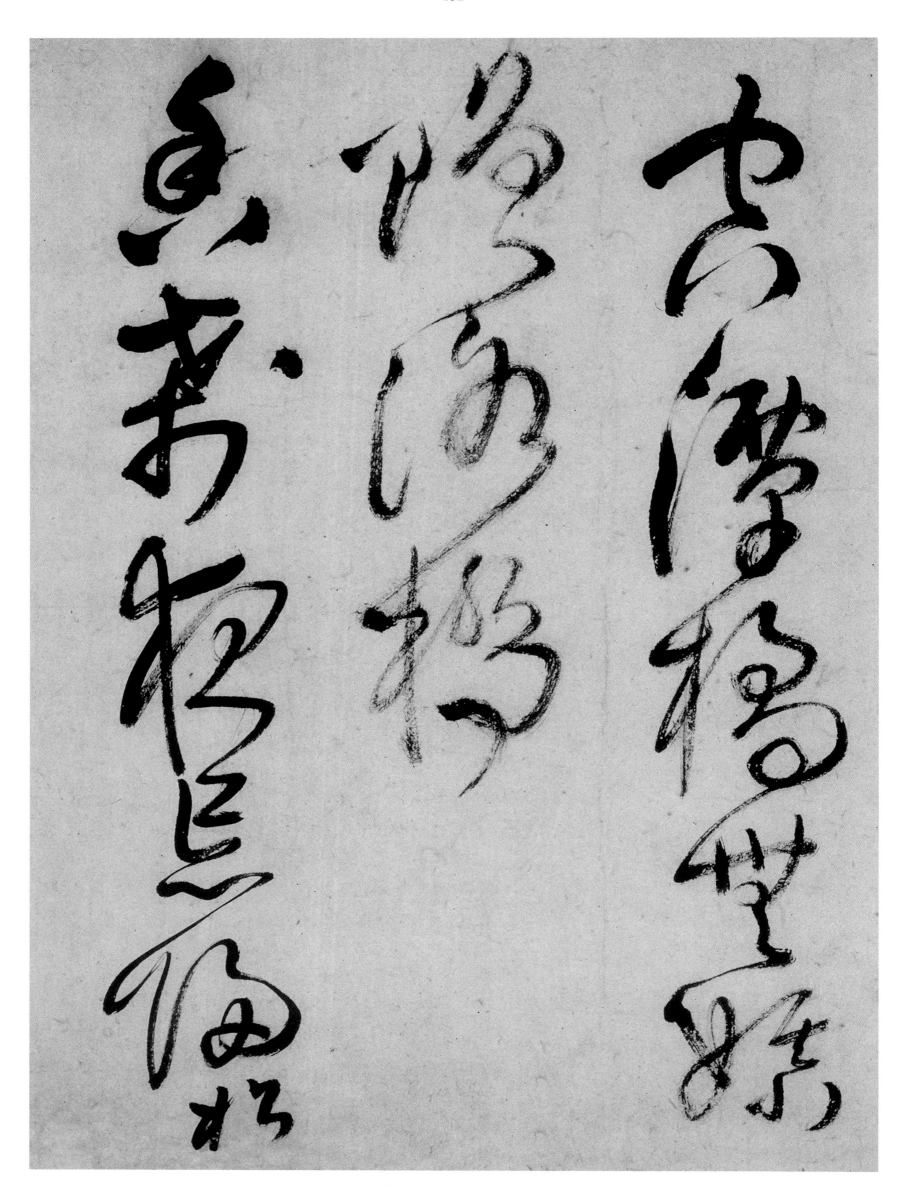

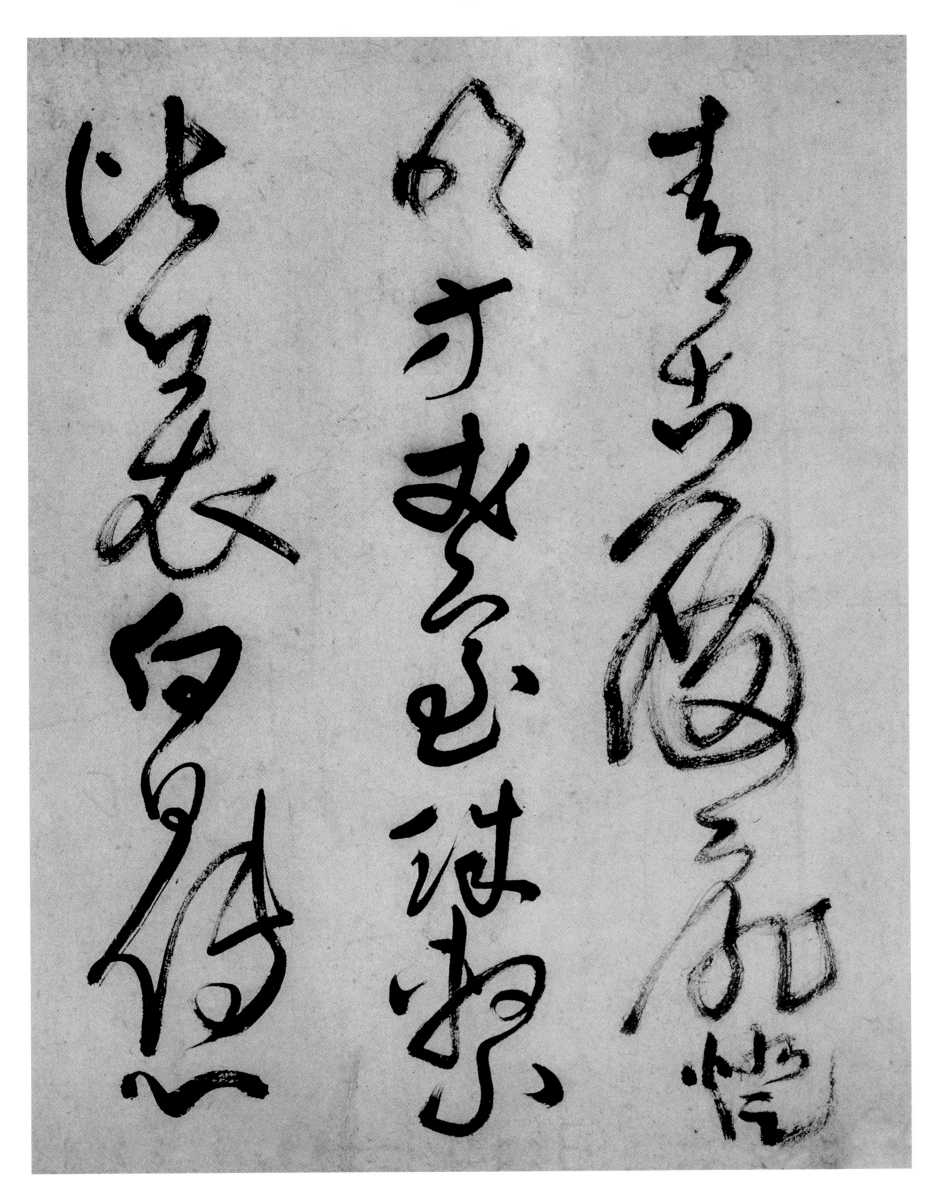

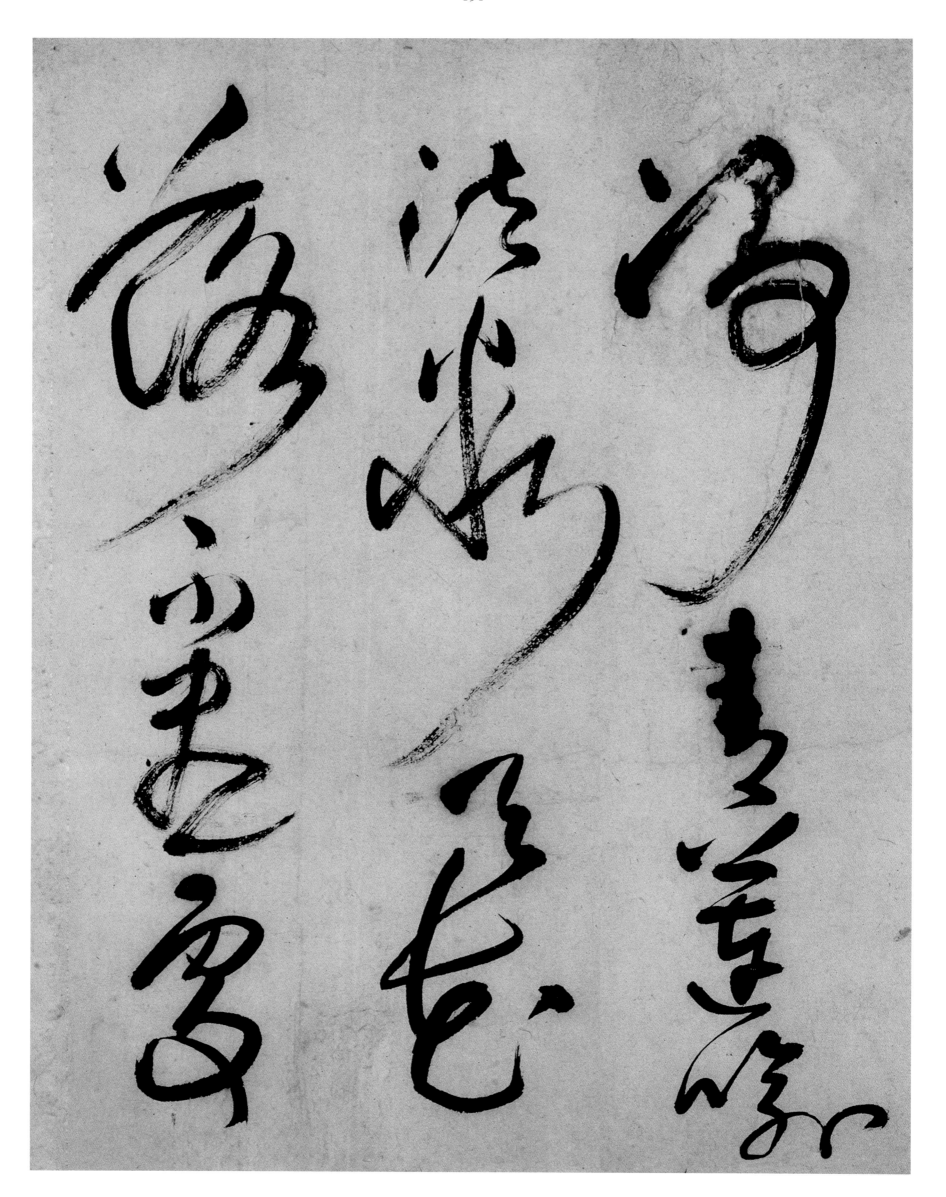

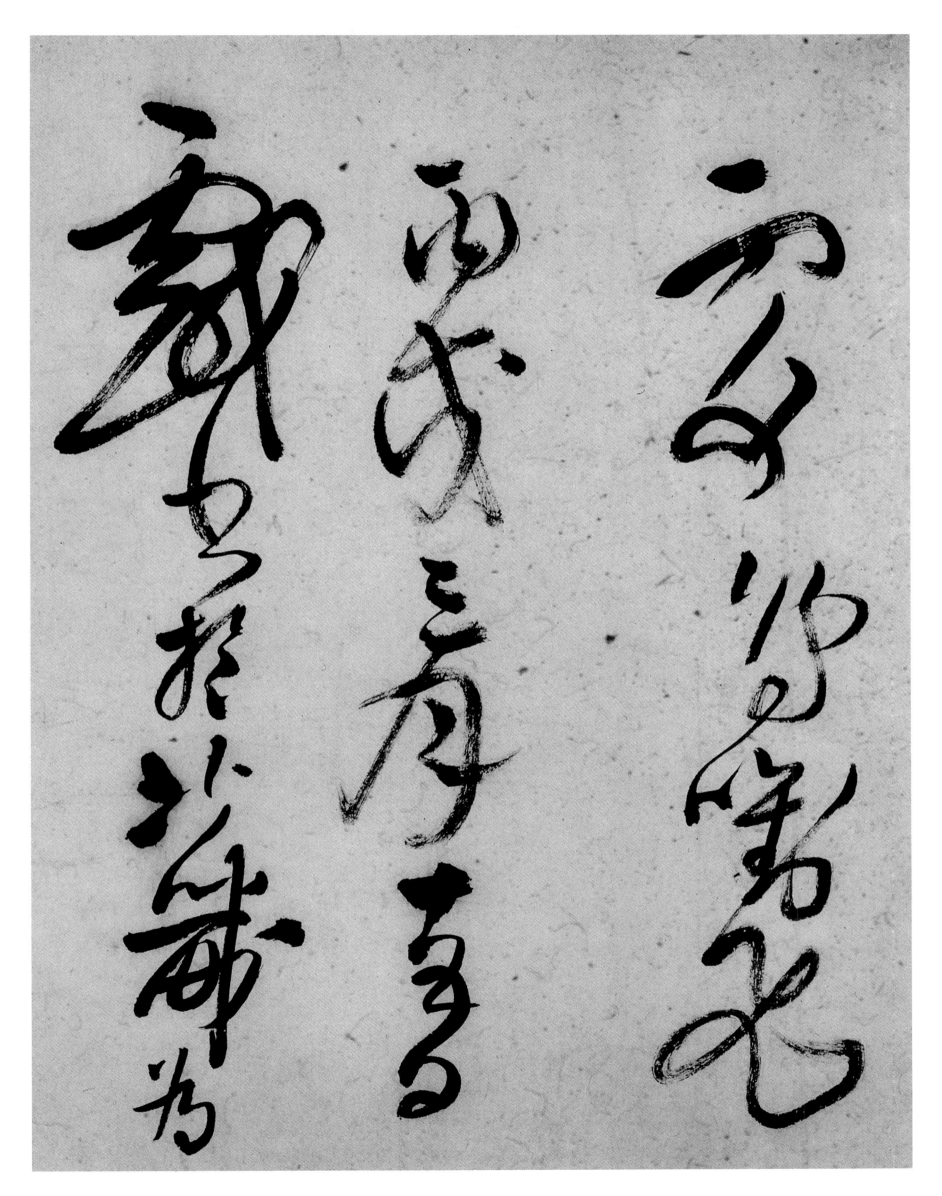

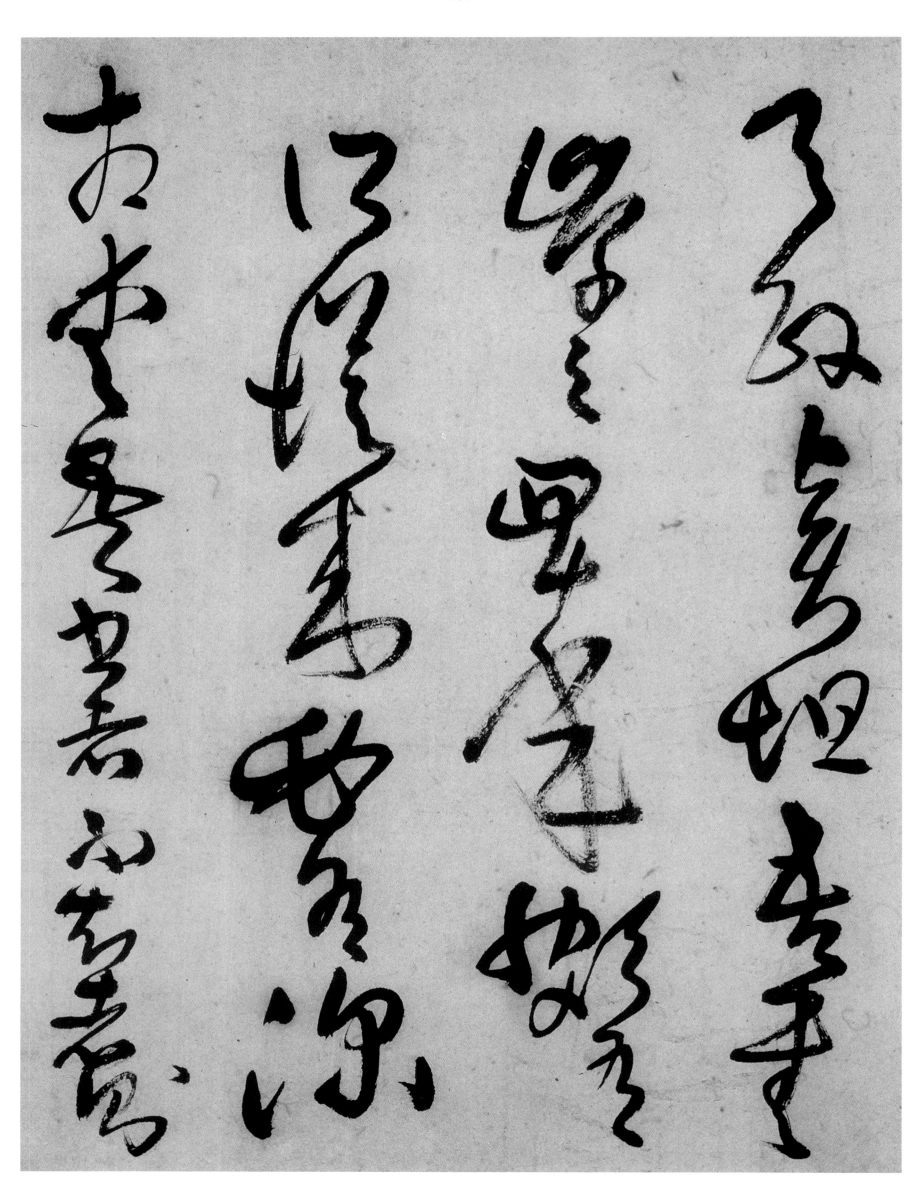

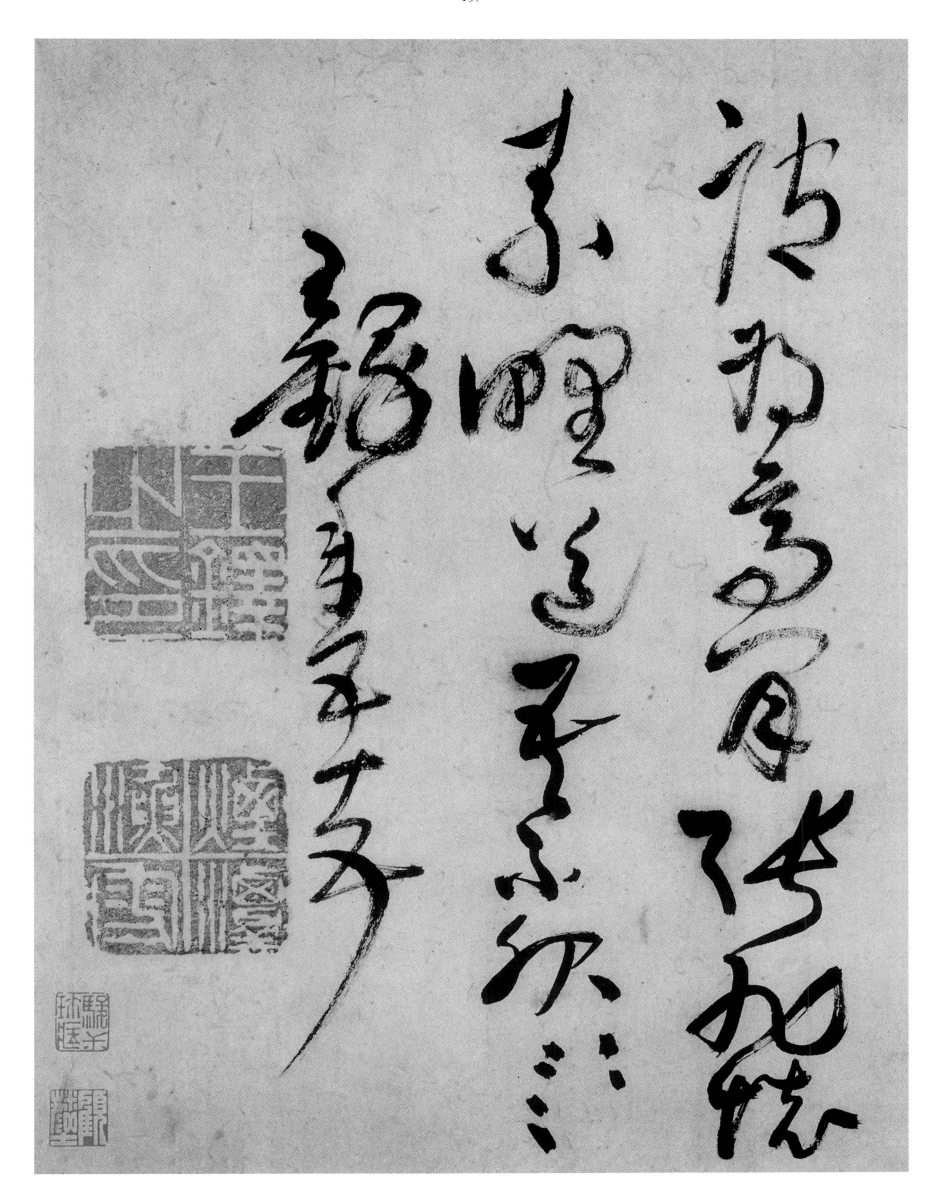

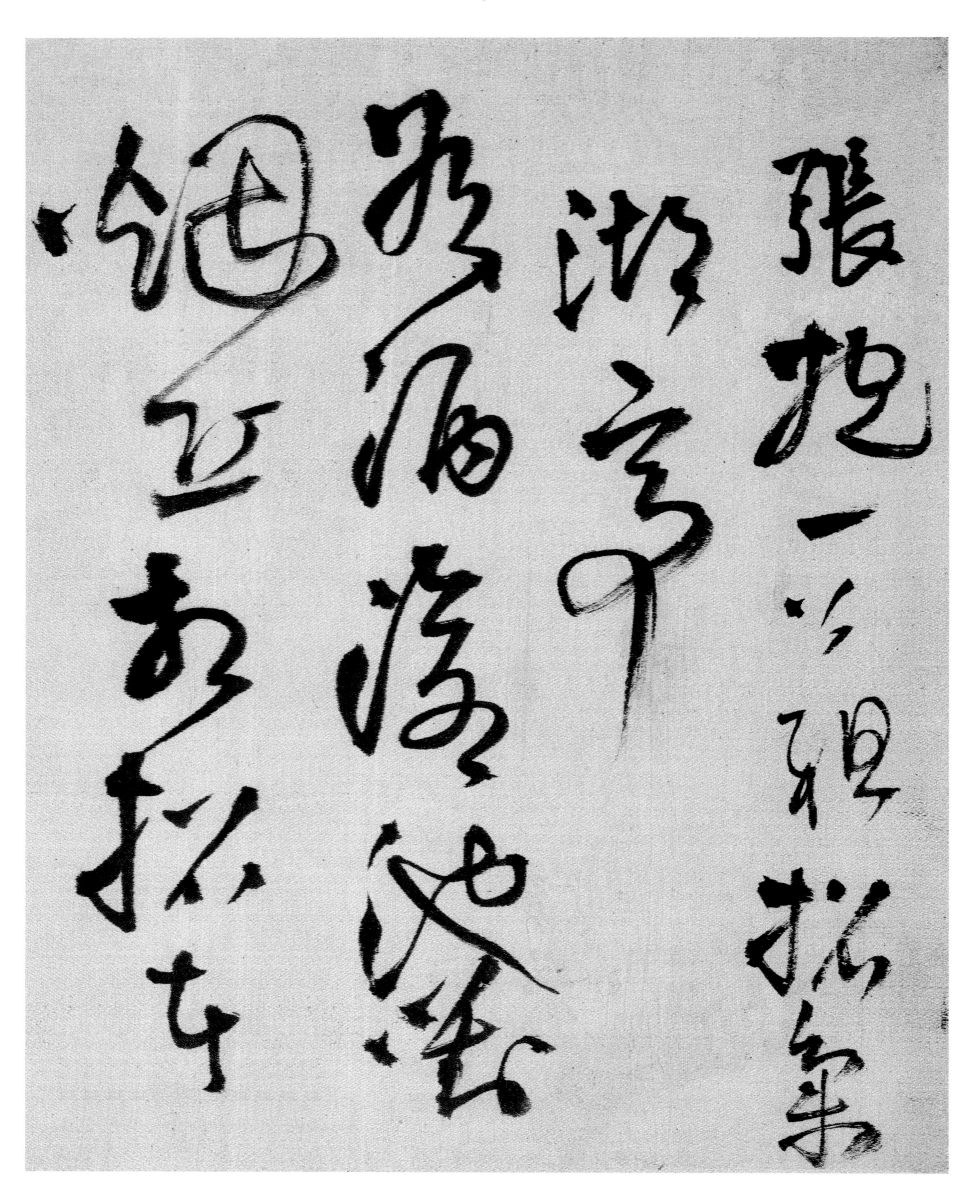

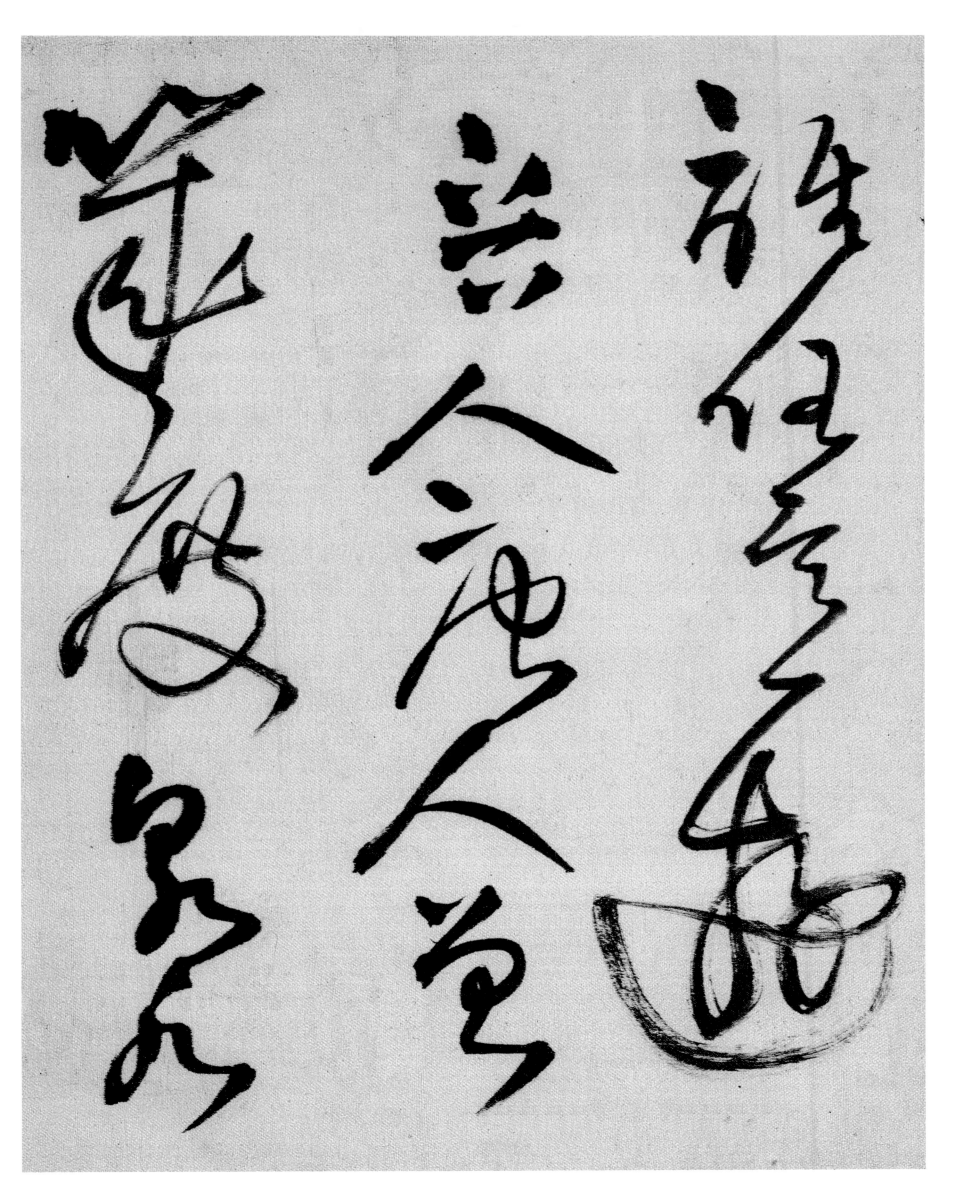

草書七言律詩卷

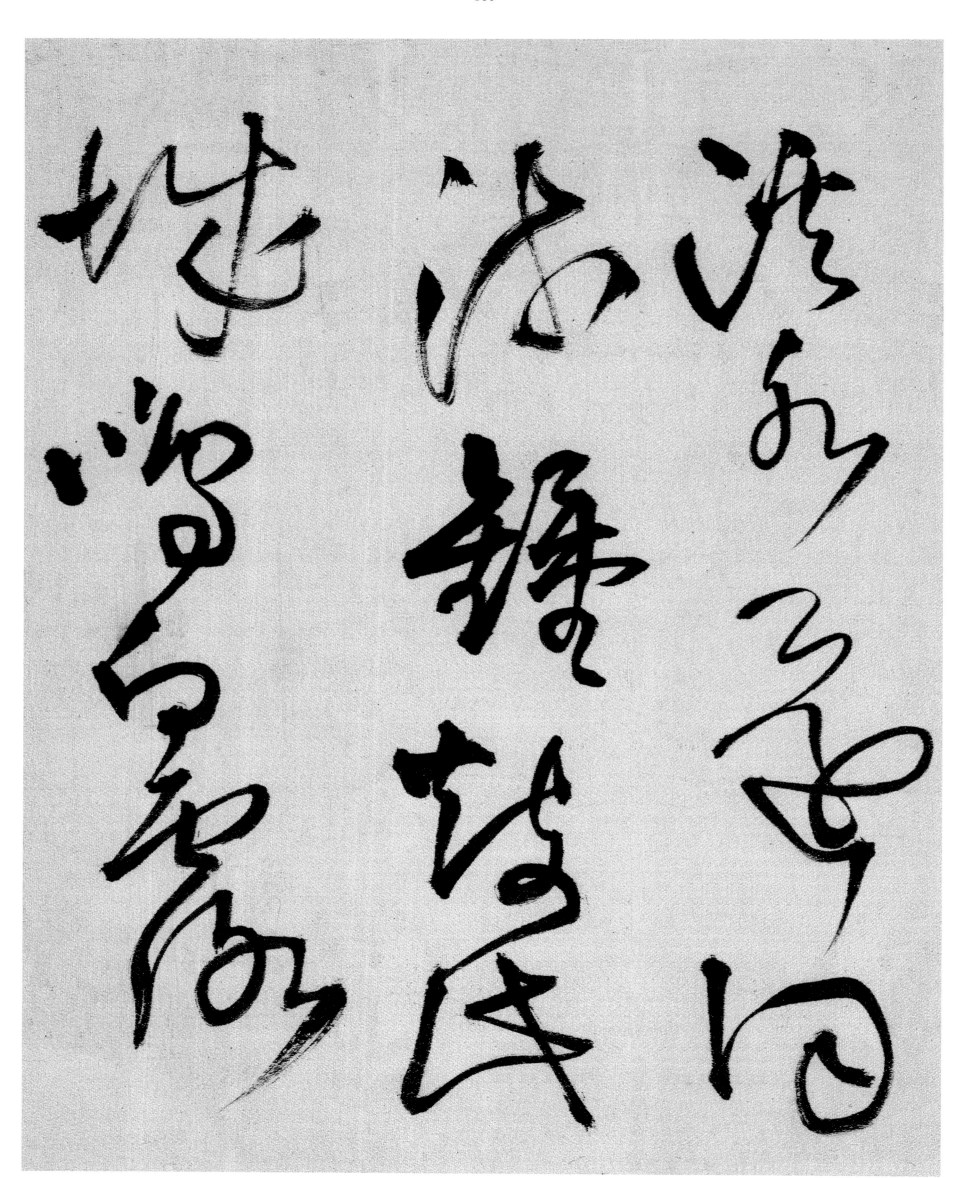

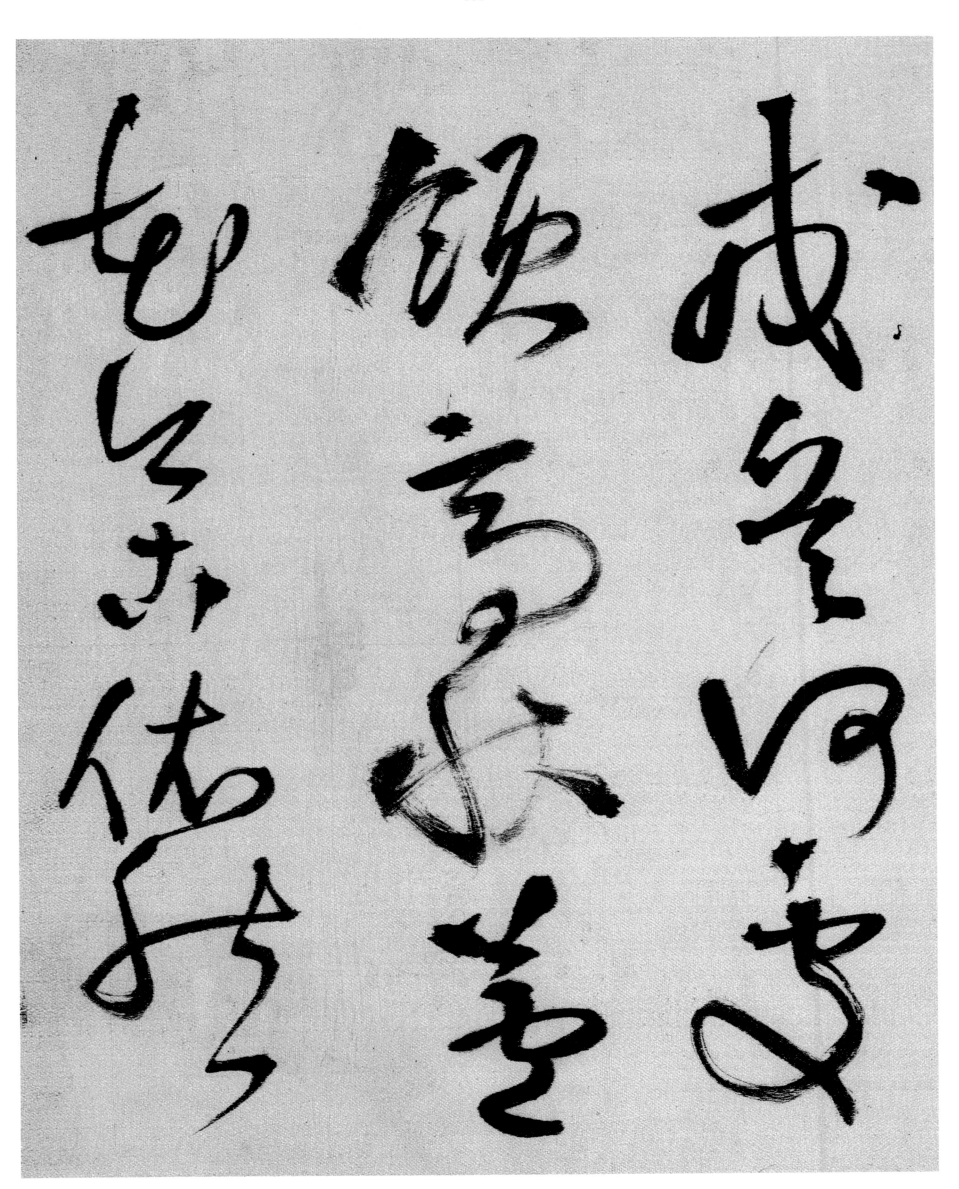

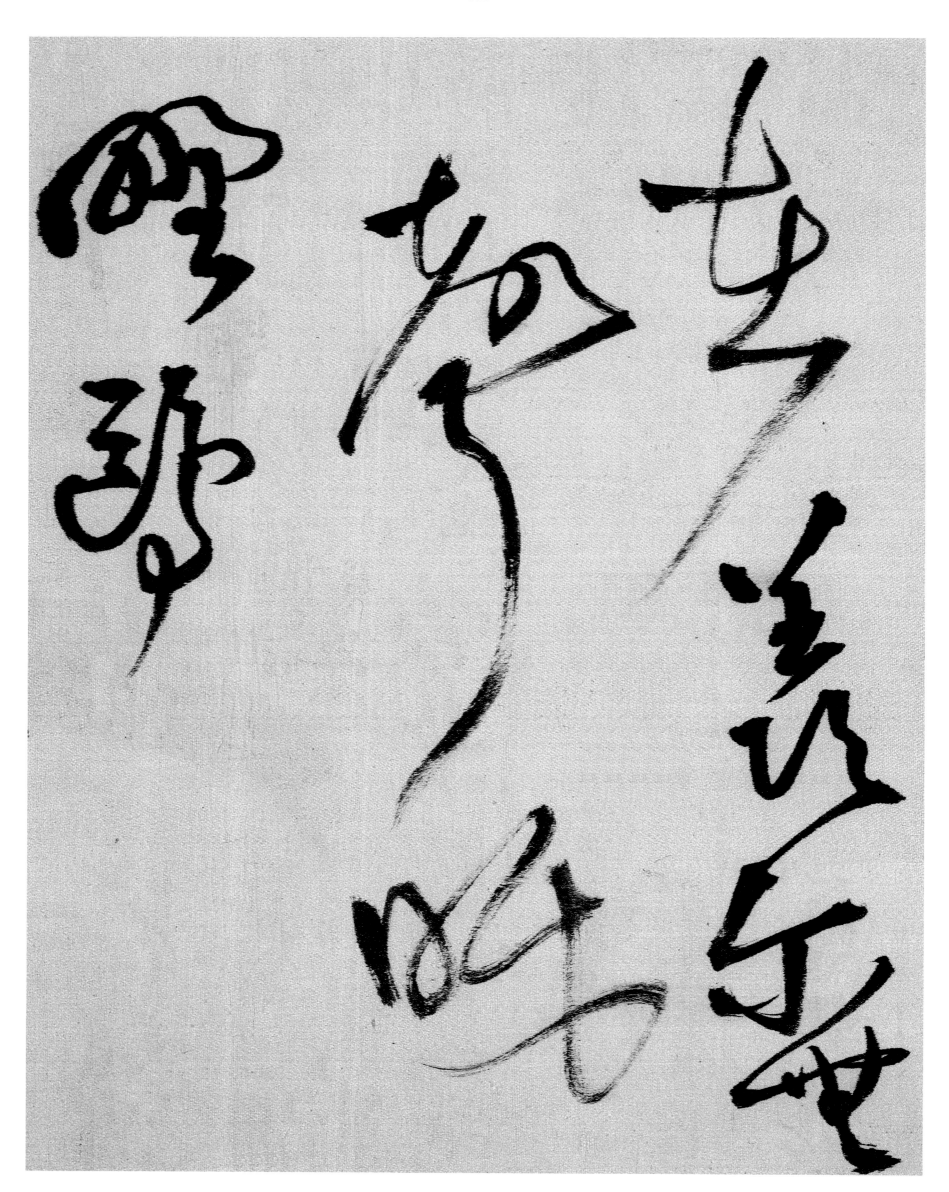

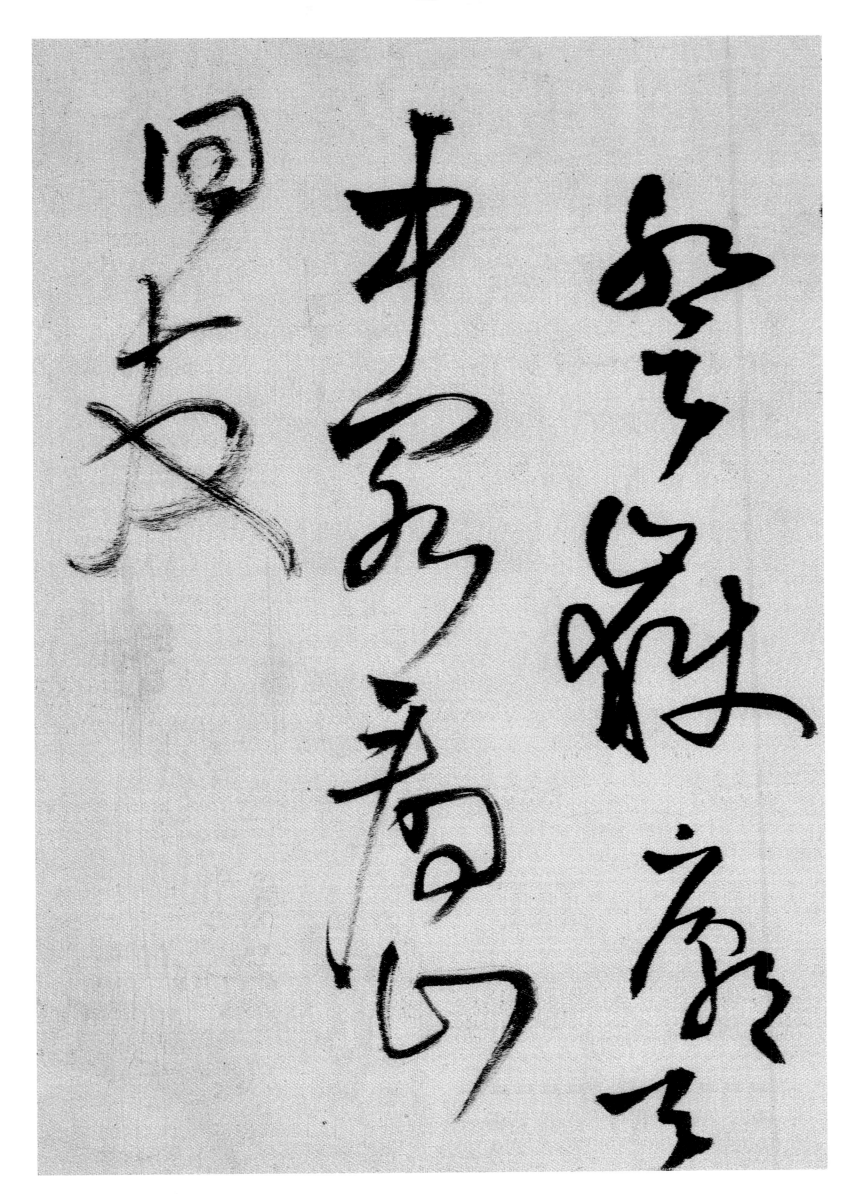

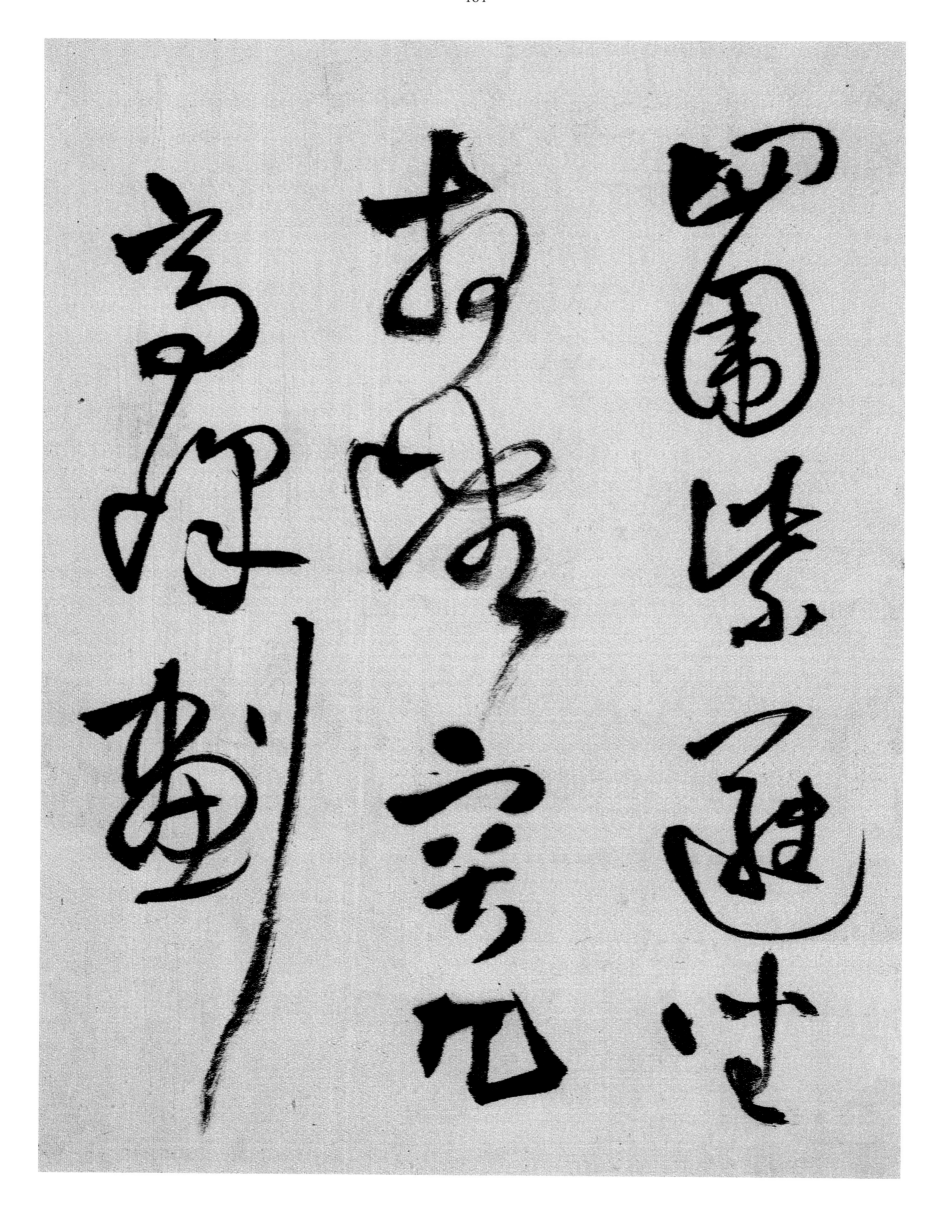

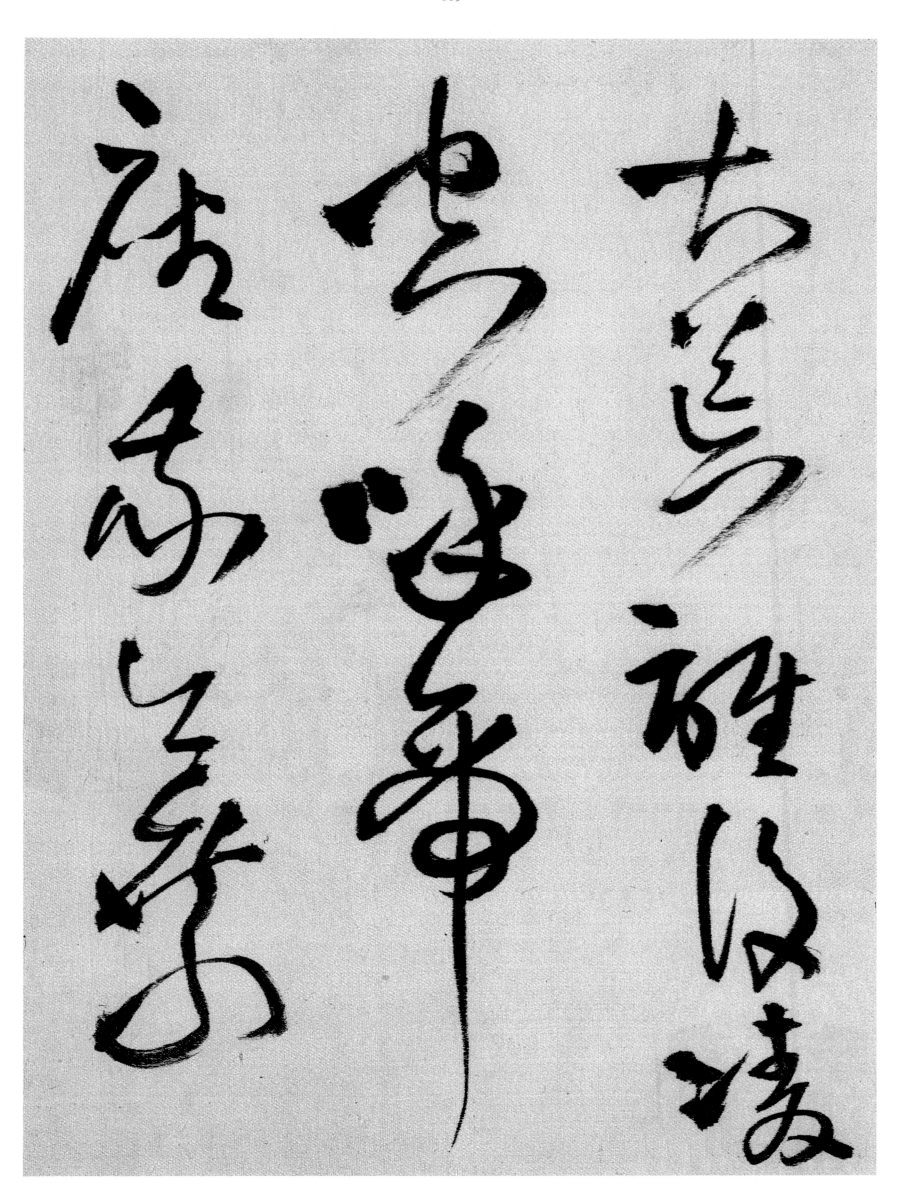

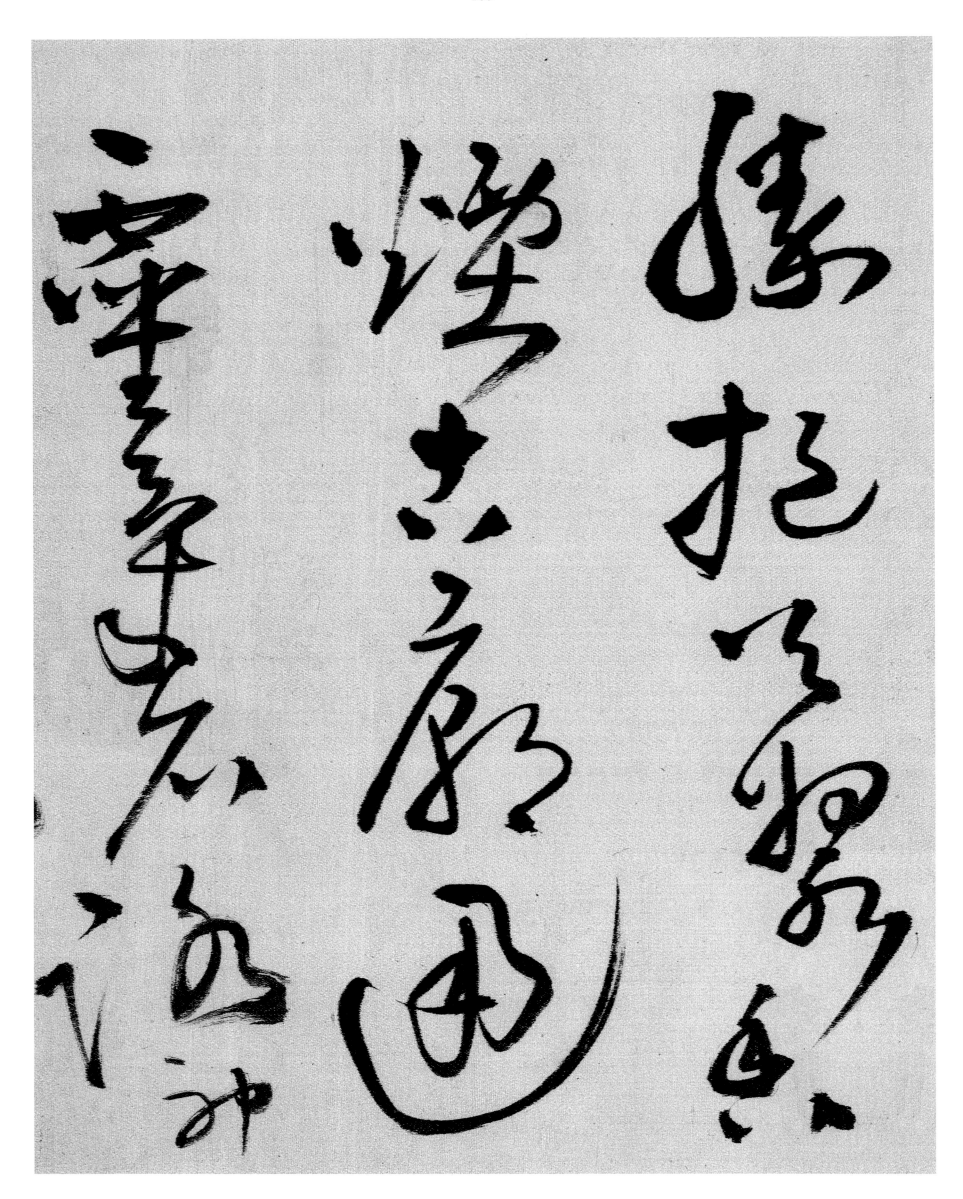

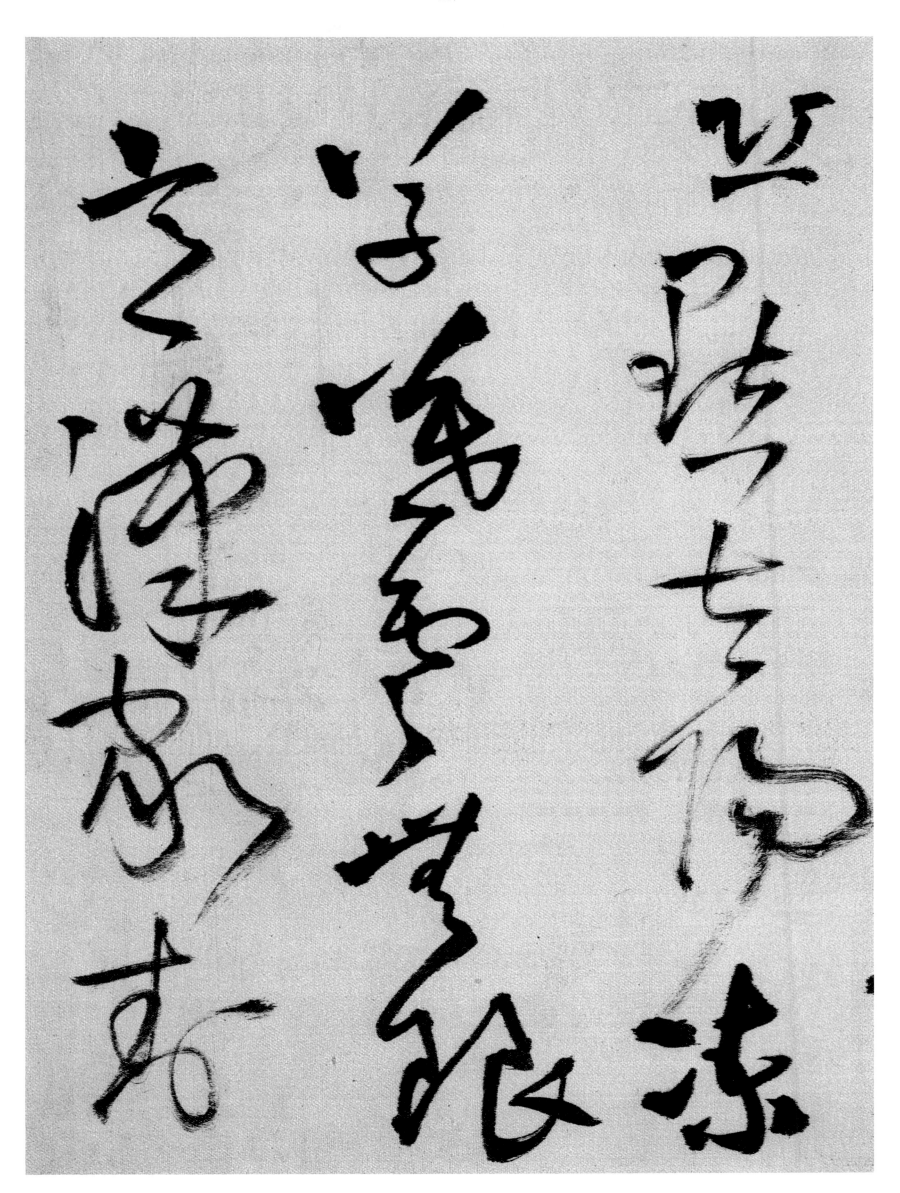

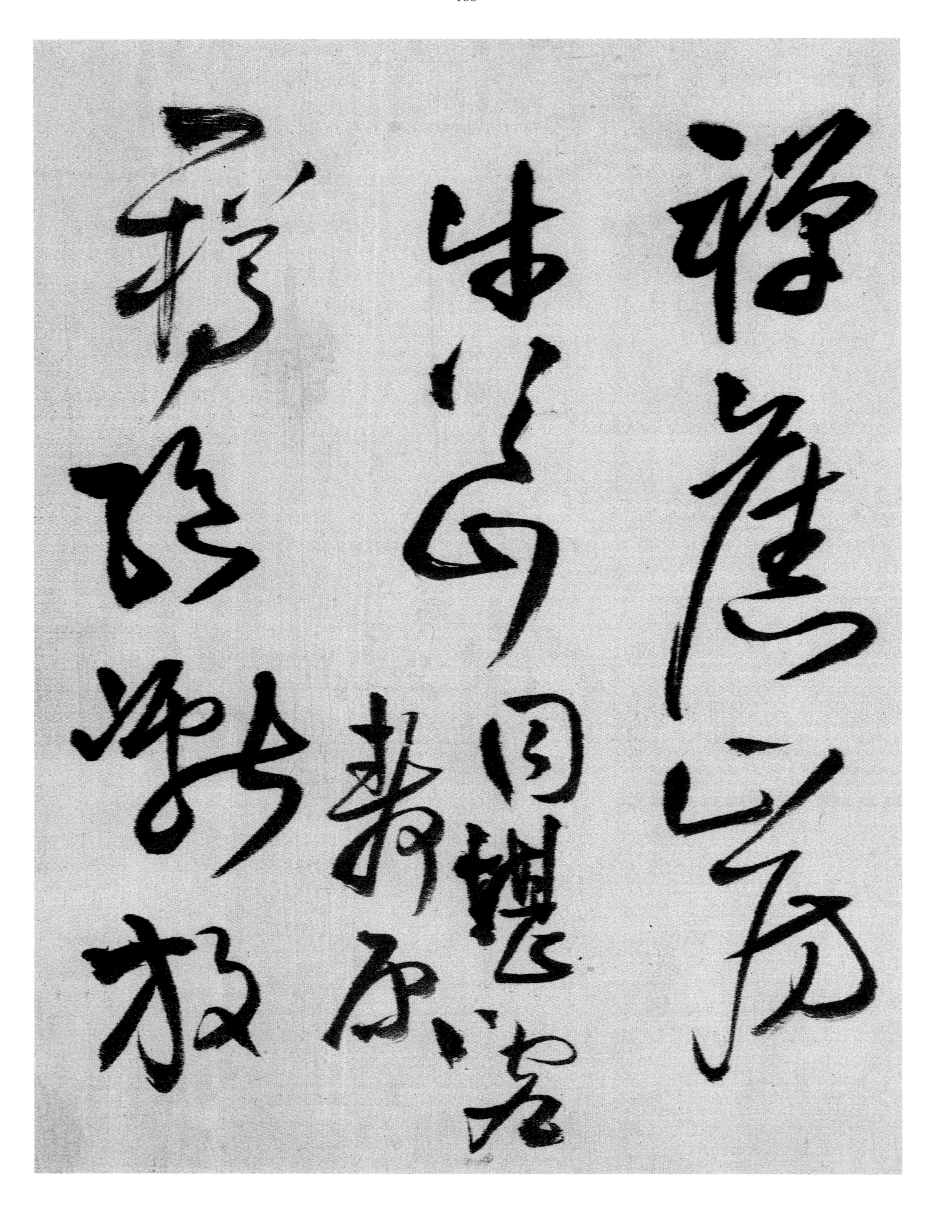

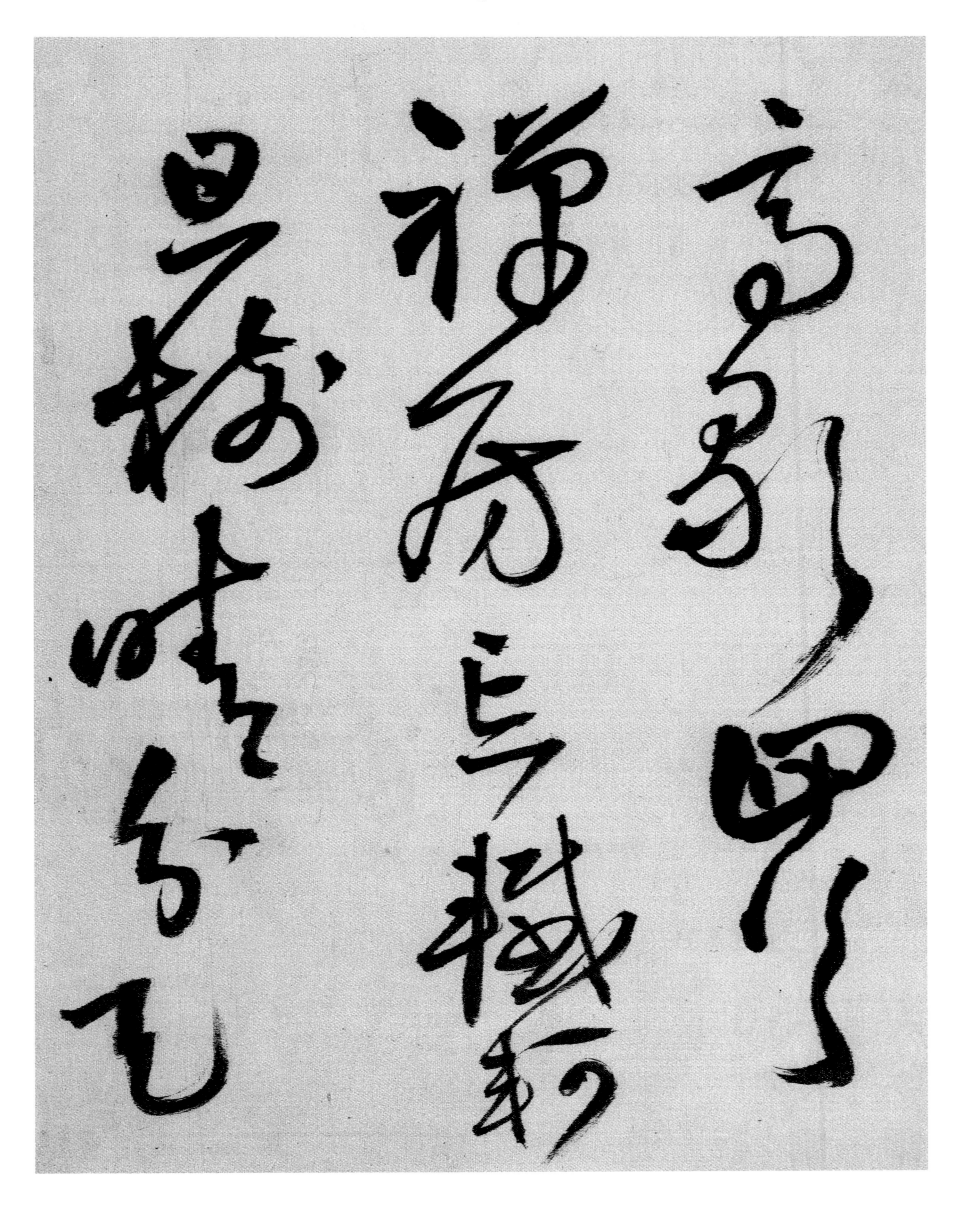

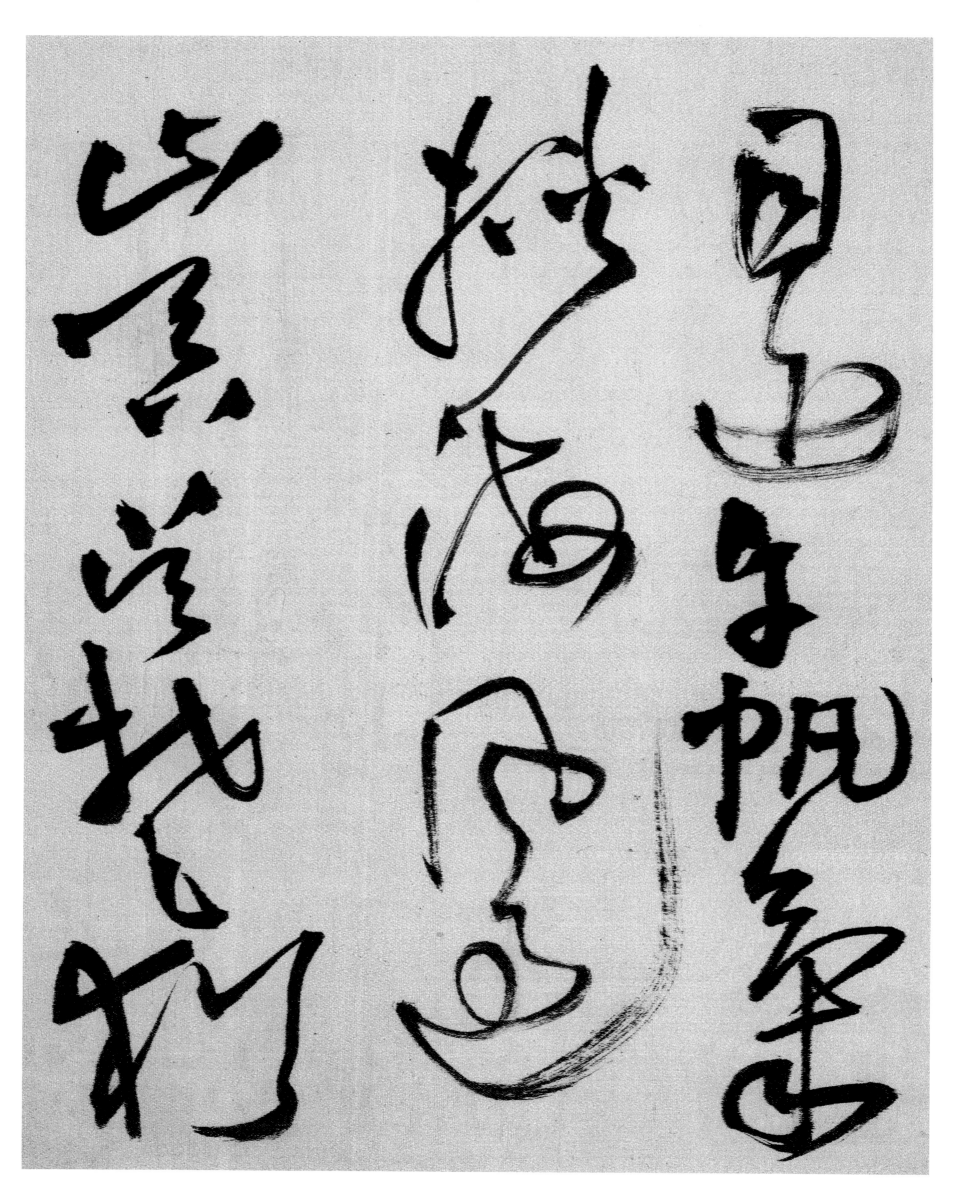

草書七言律詩卷

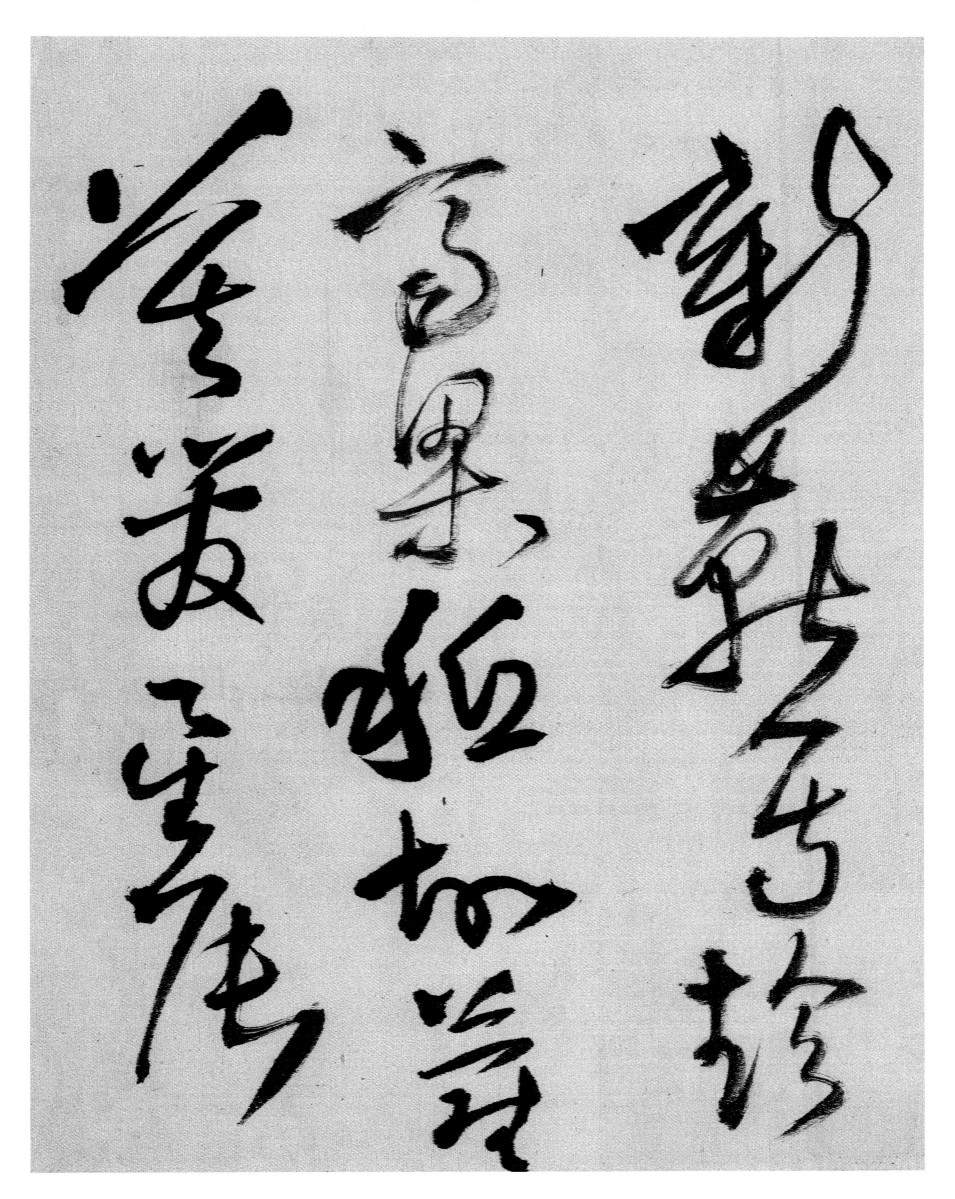

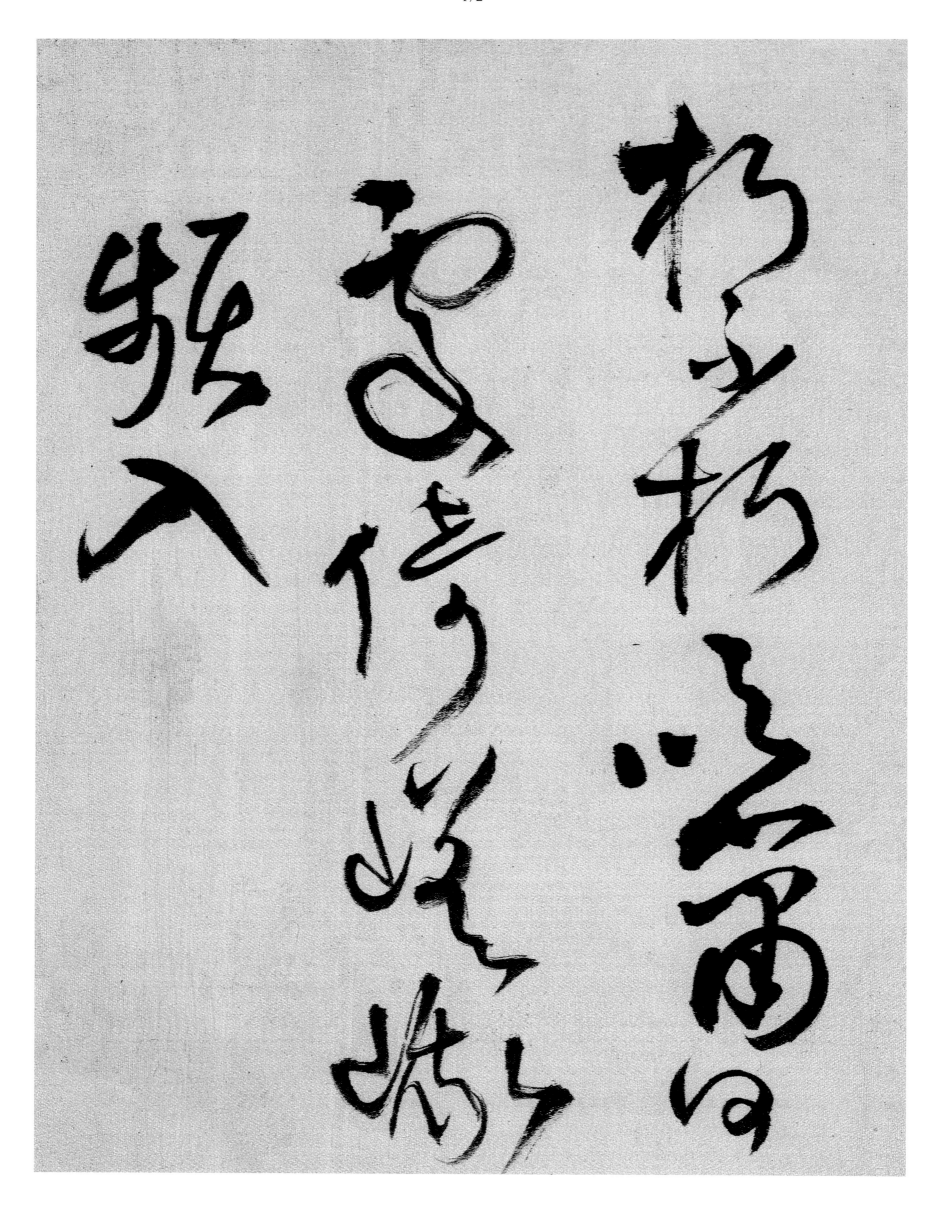

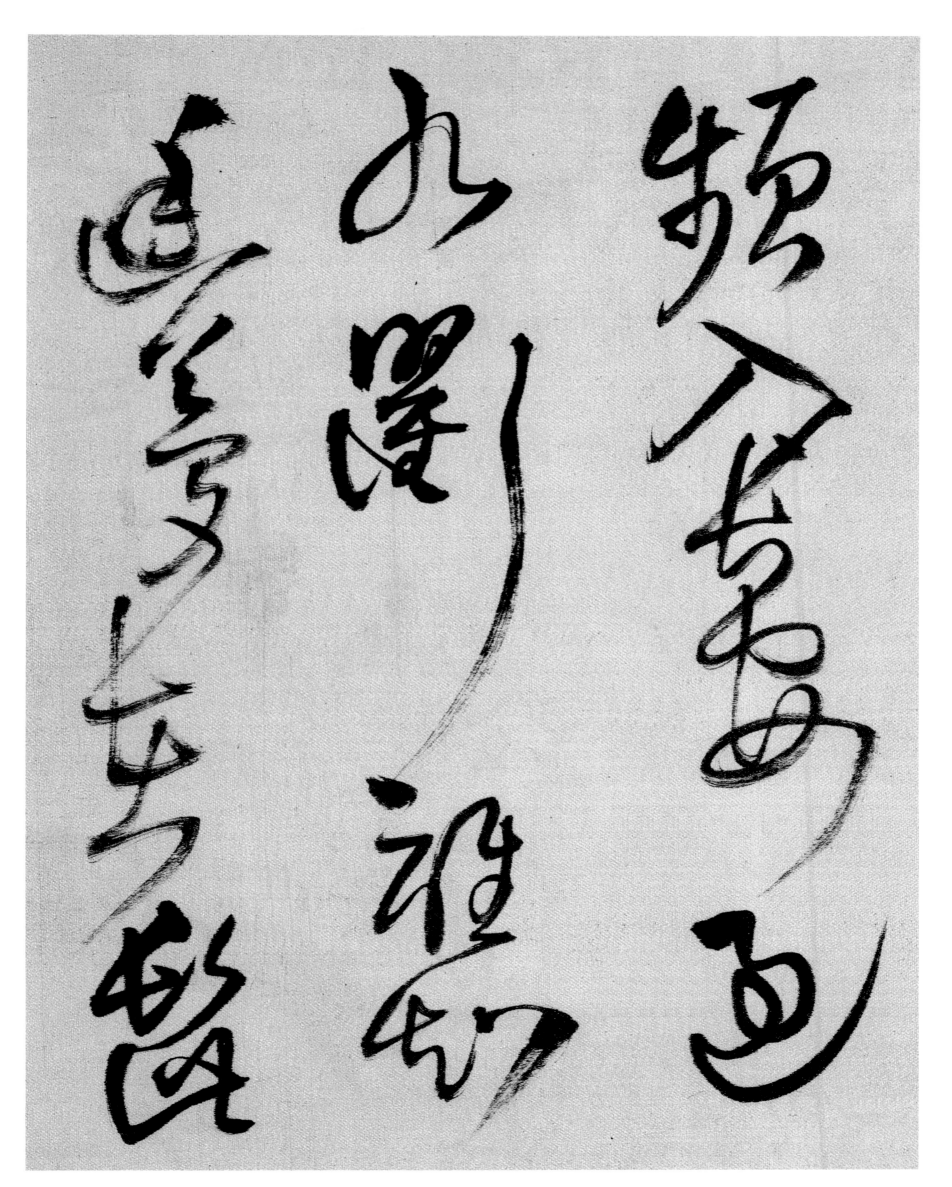

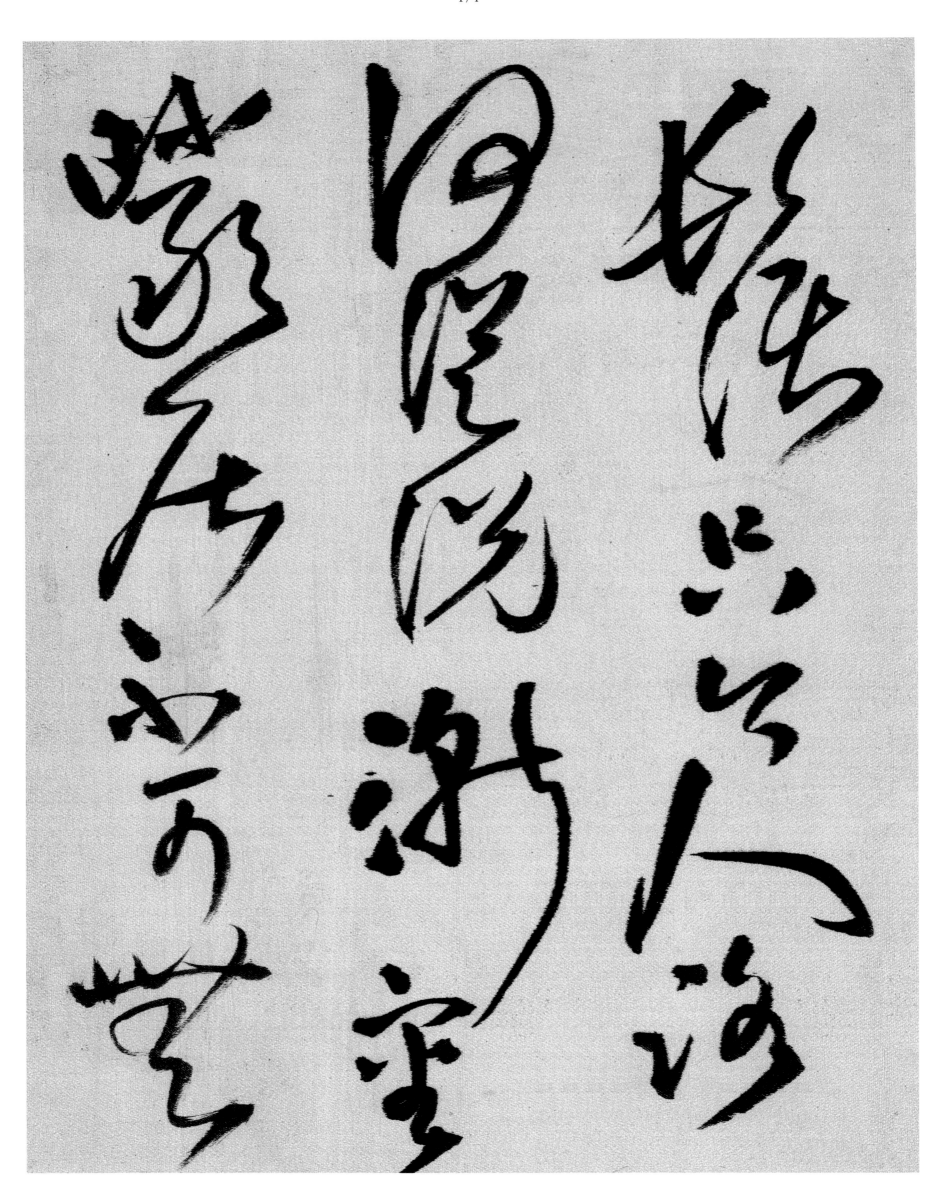

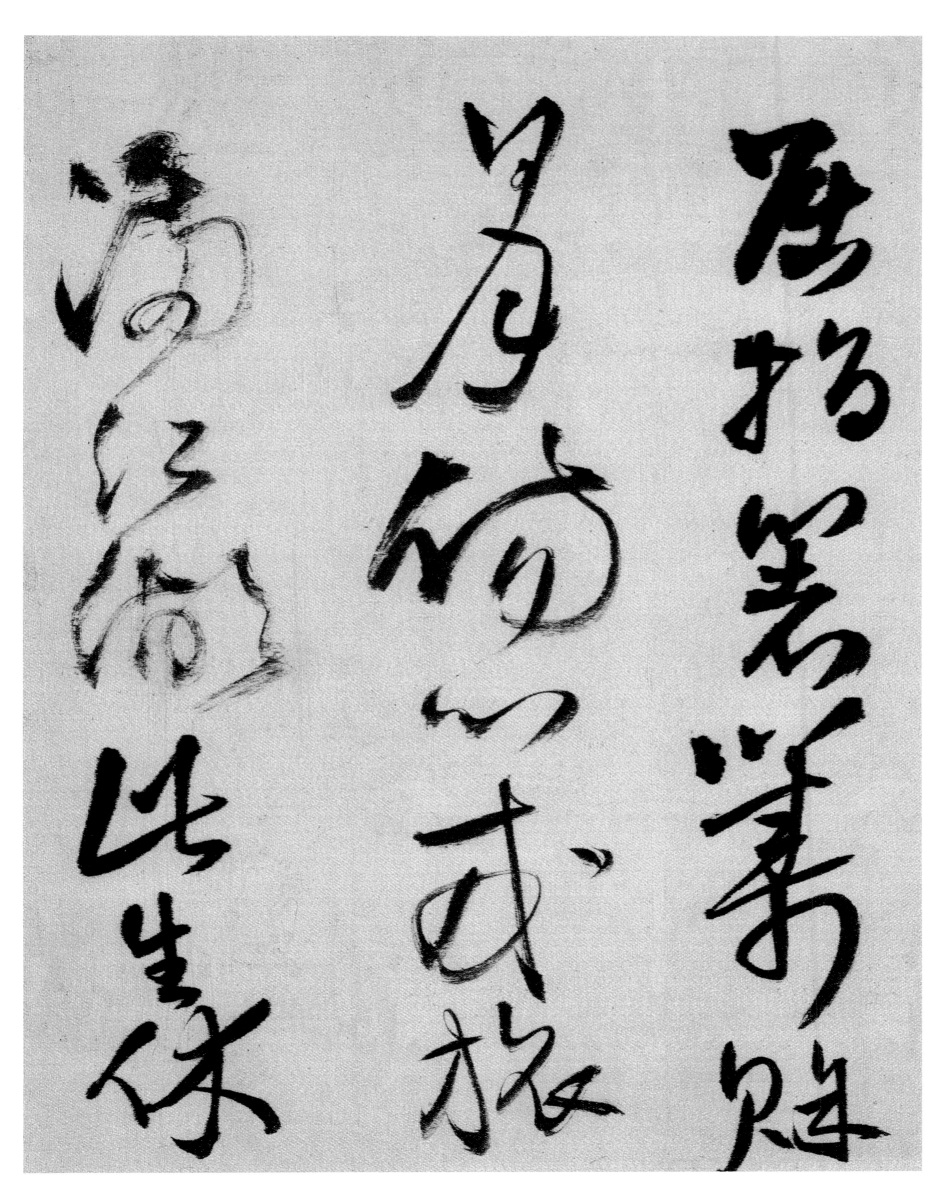

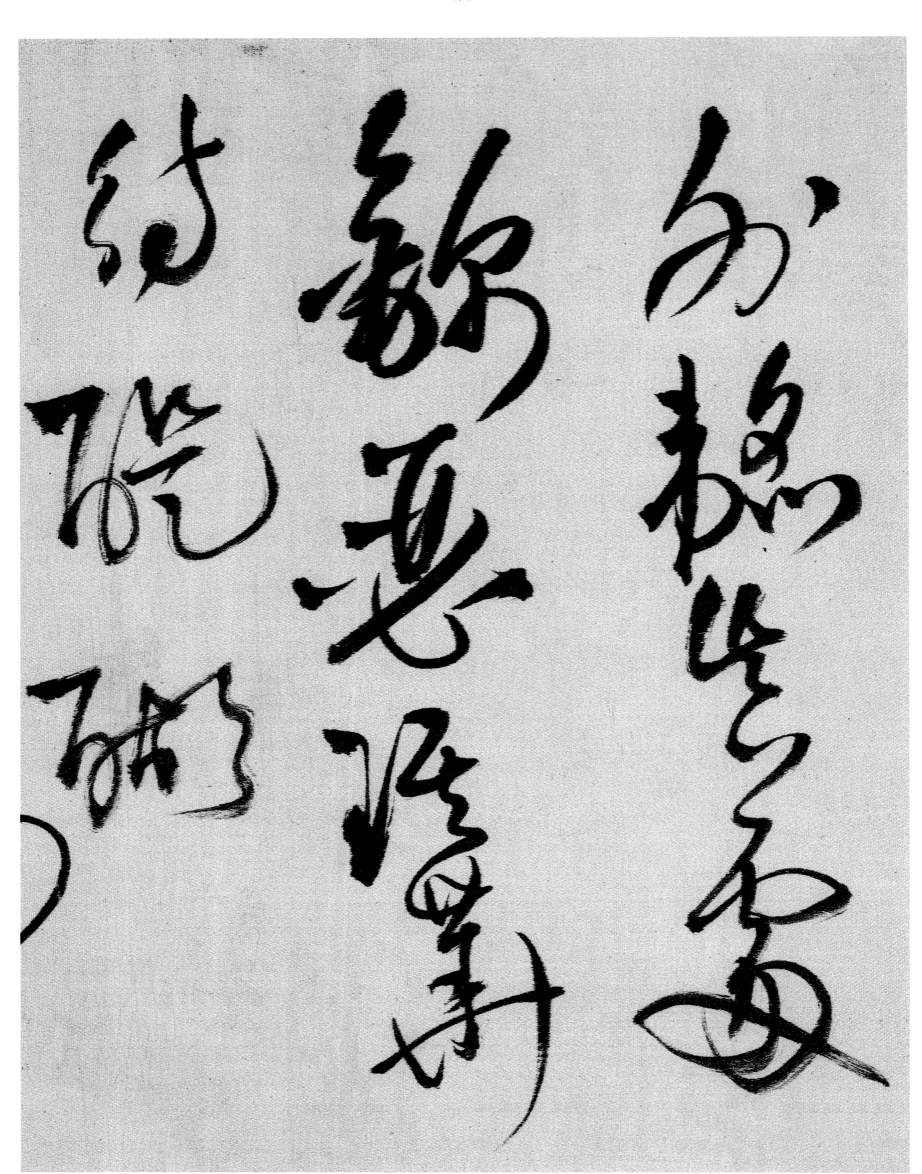

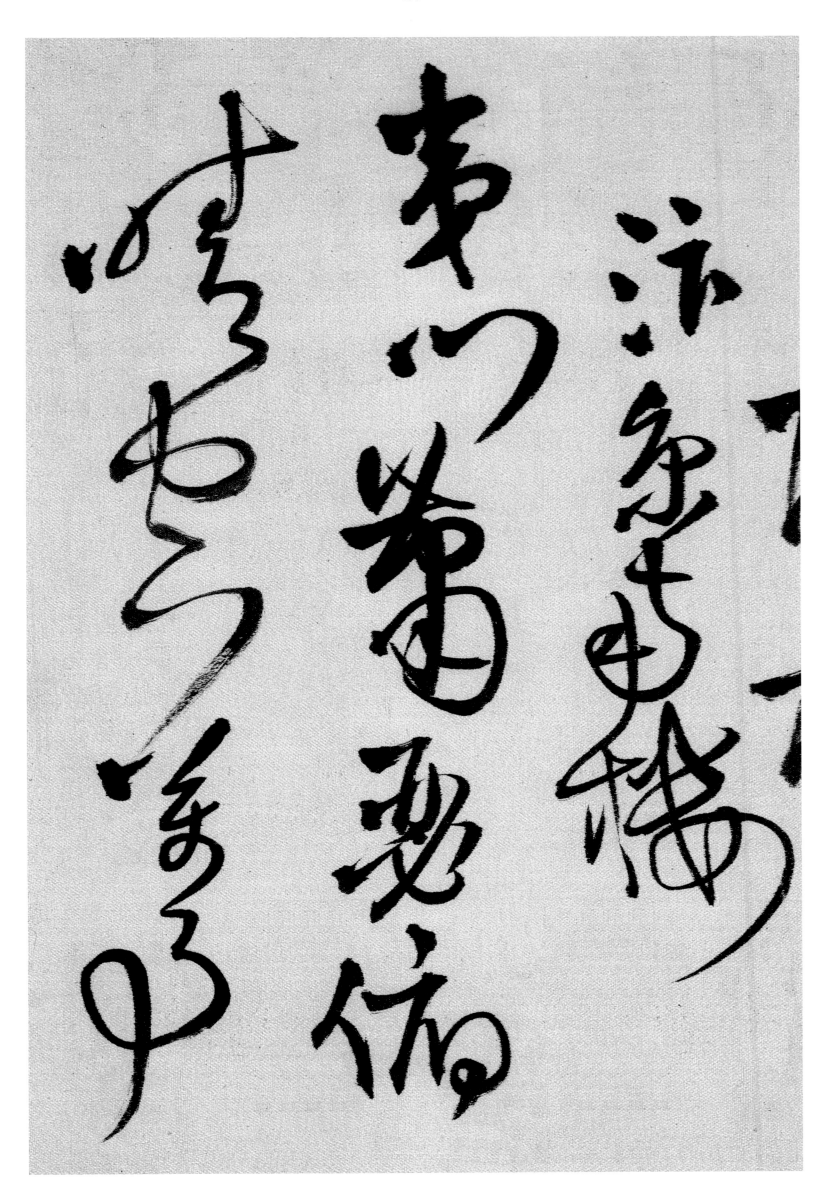

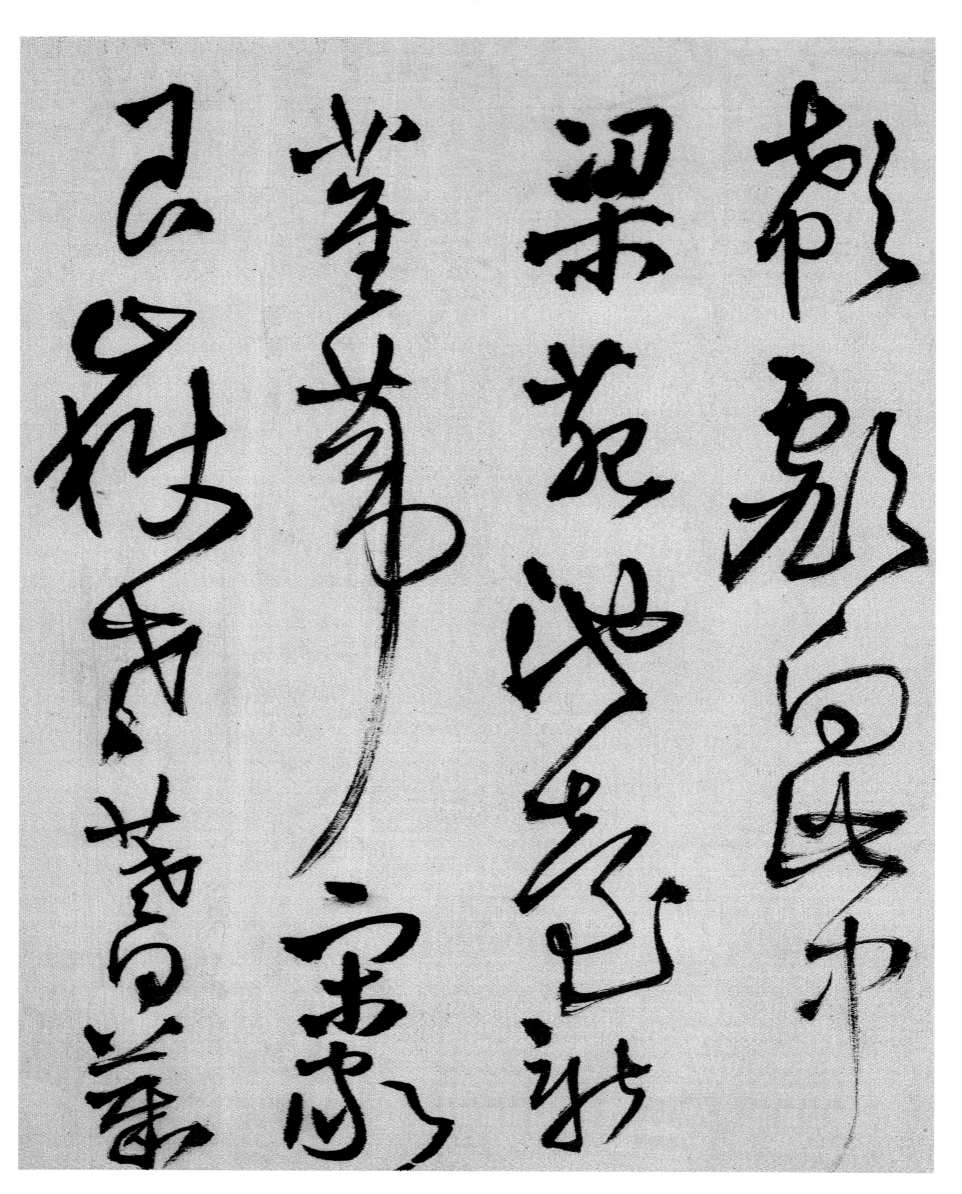

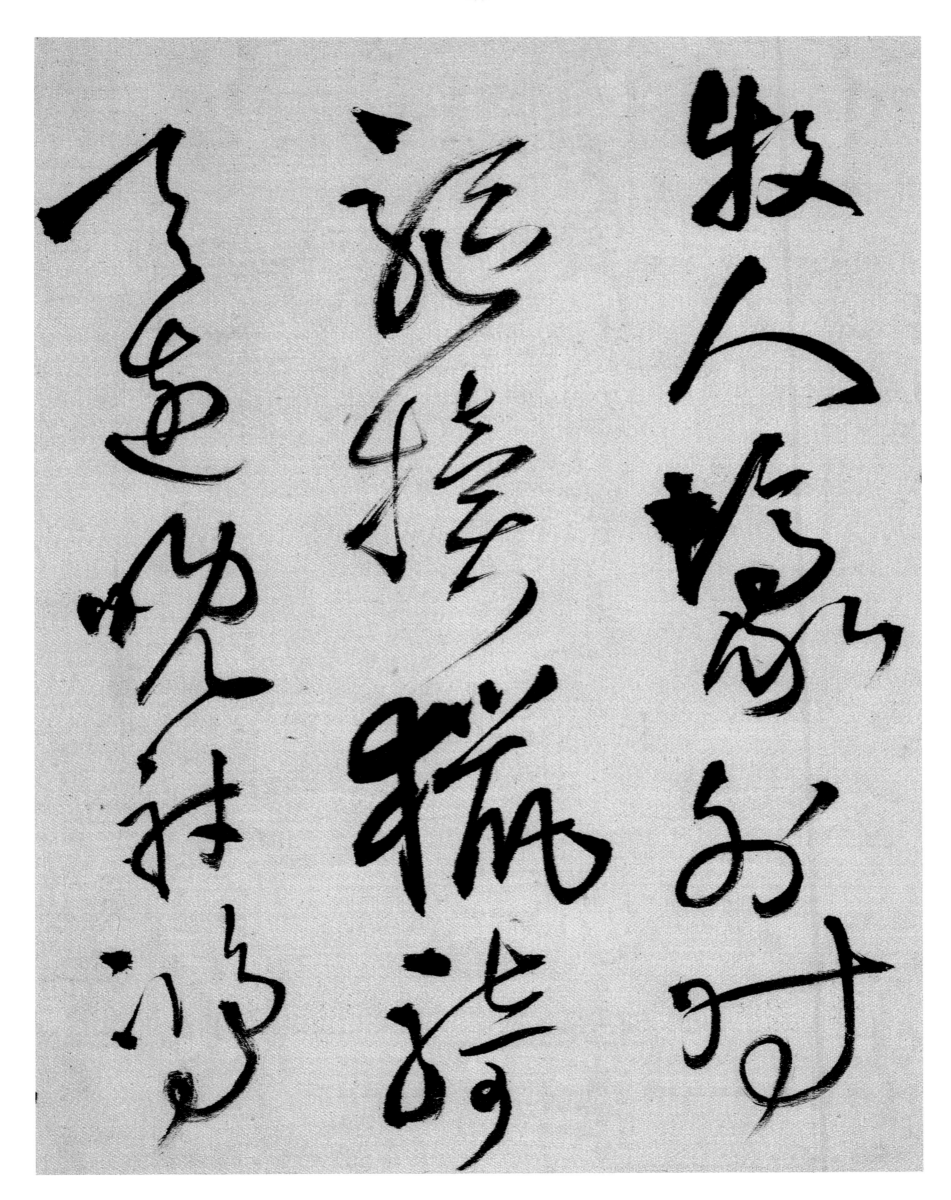

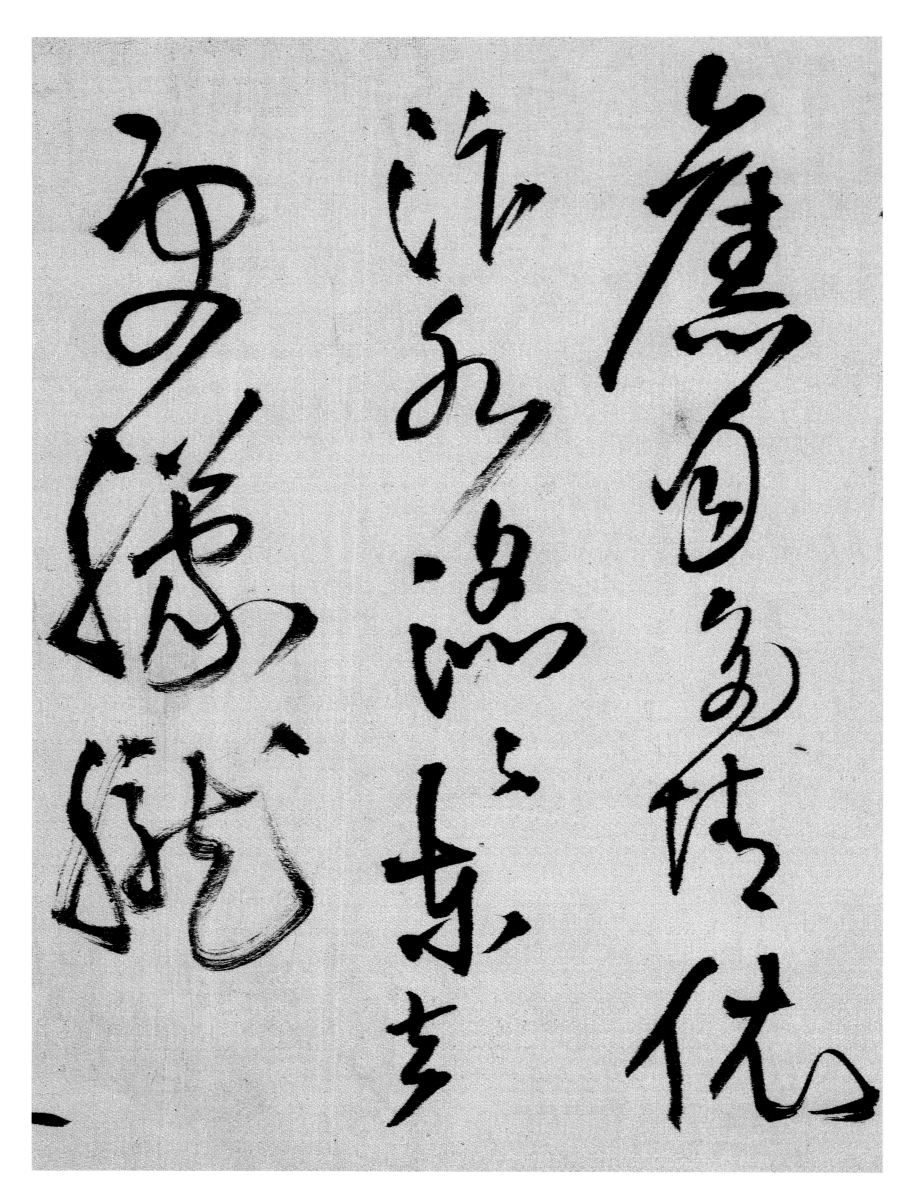

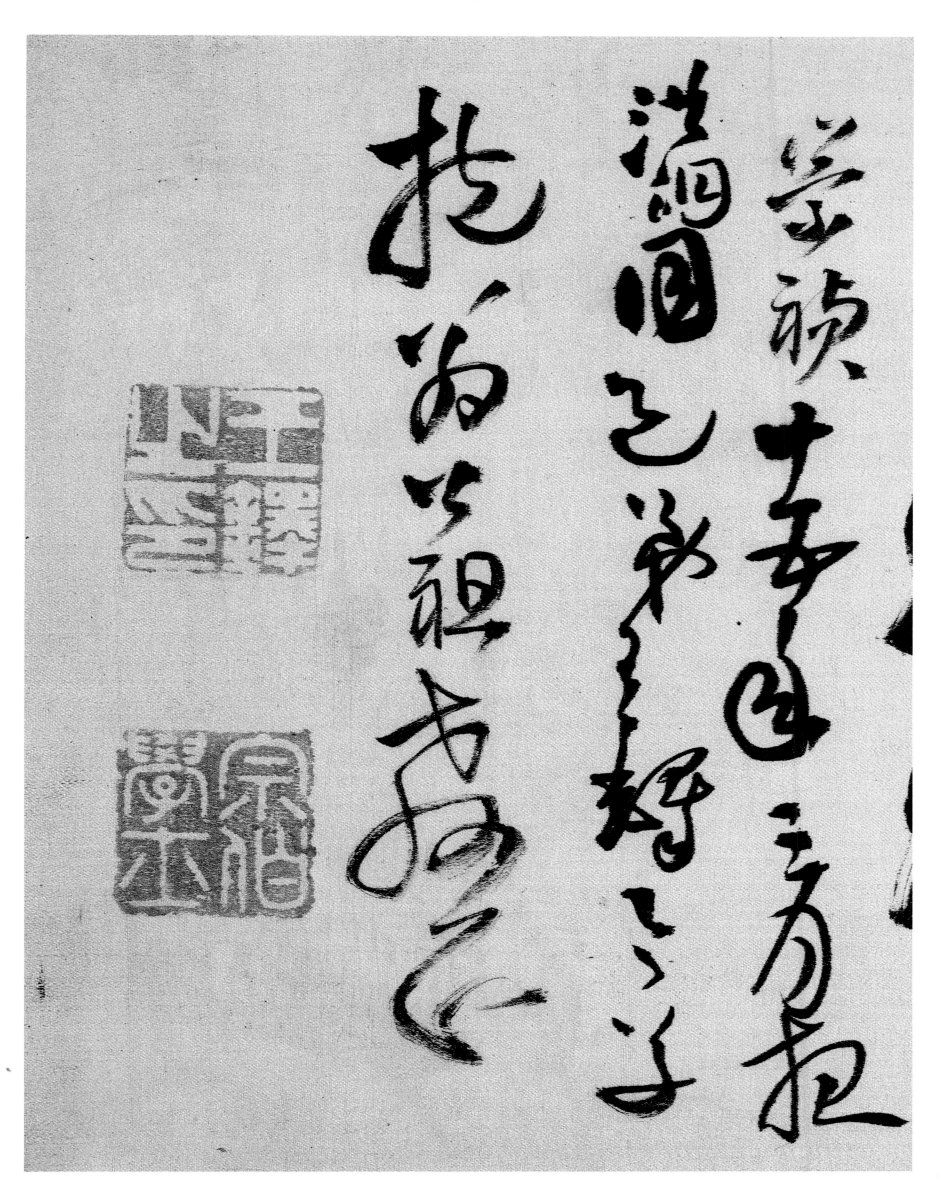

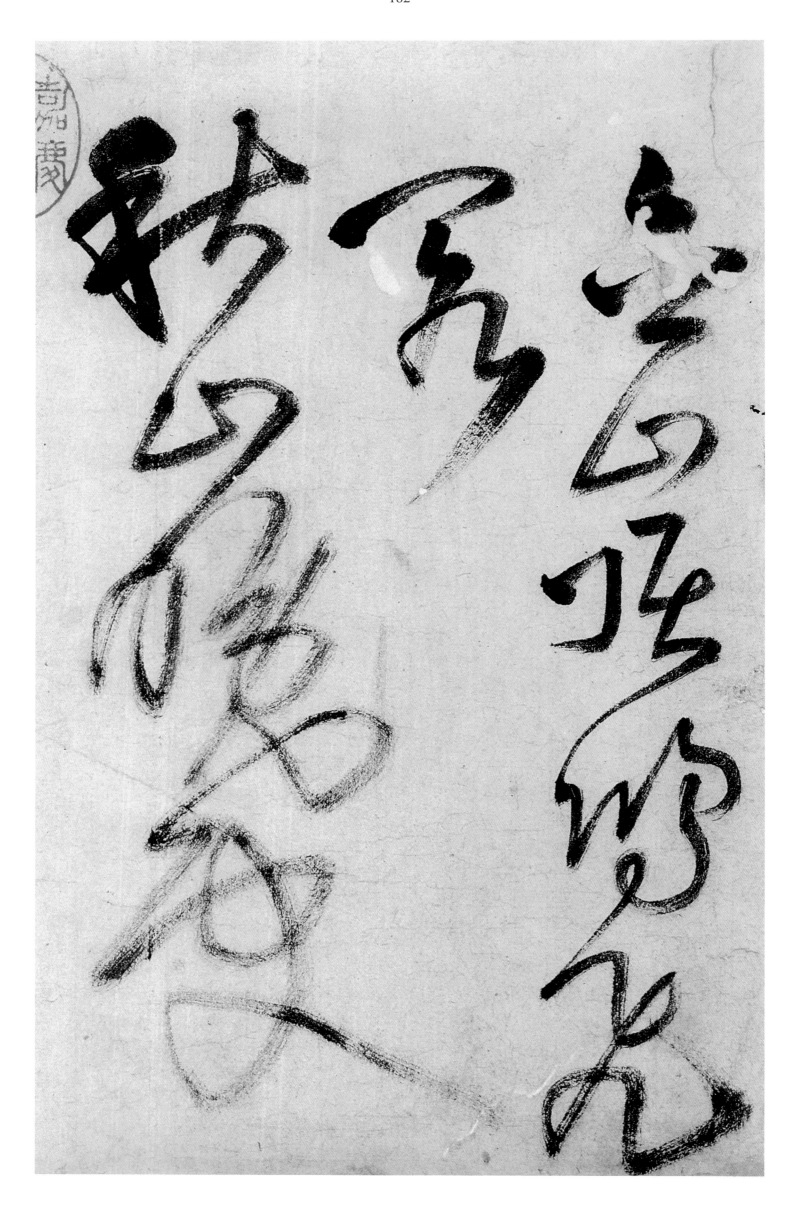

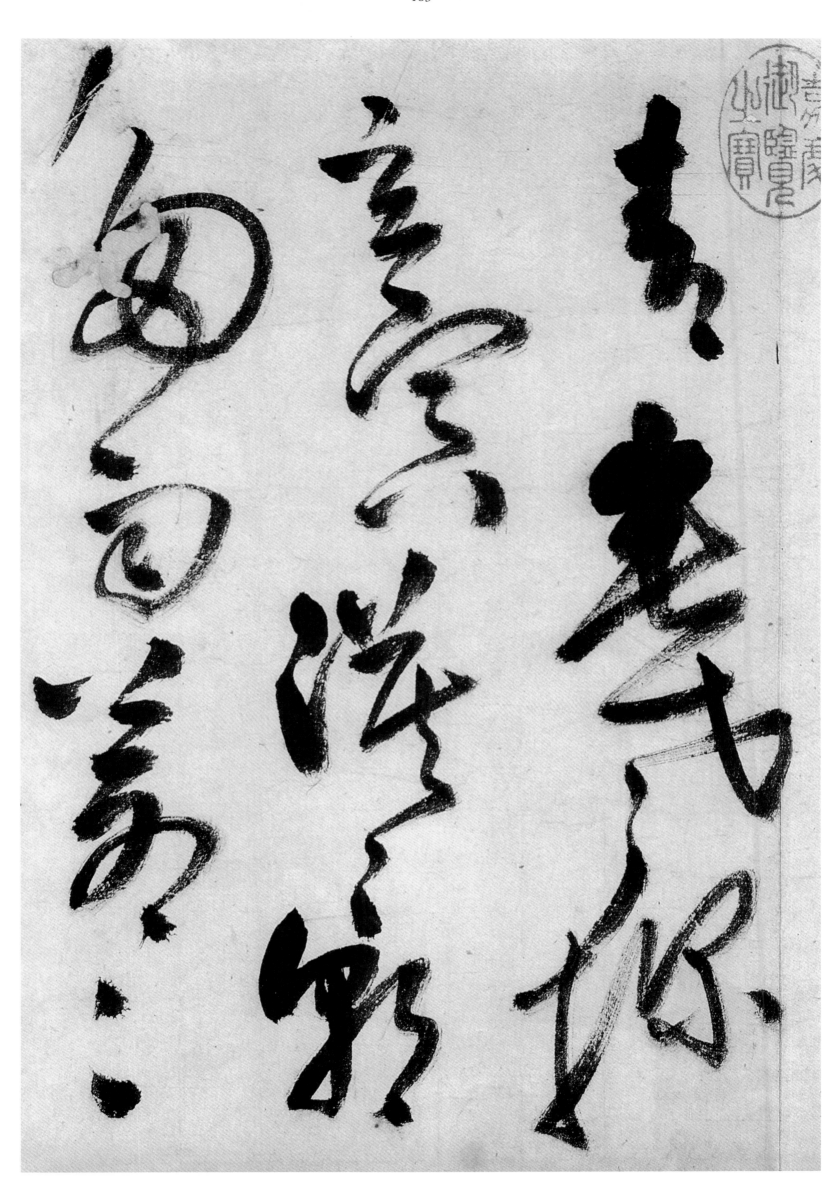

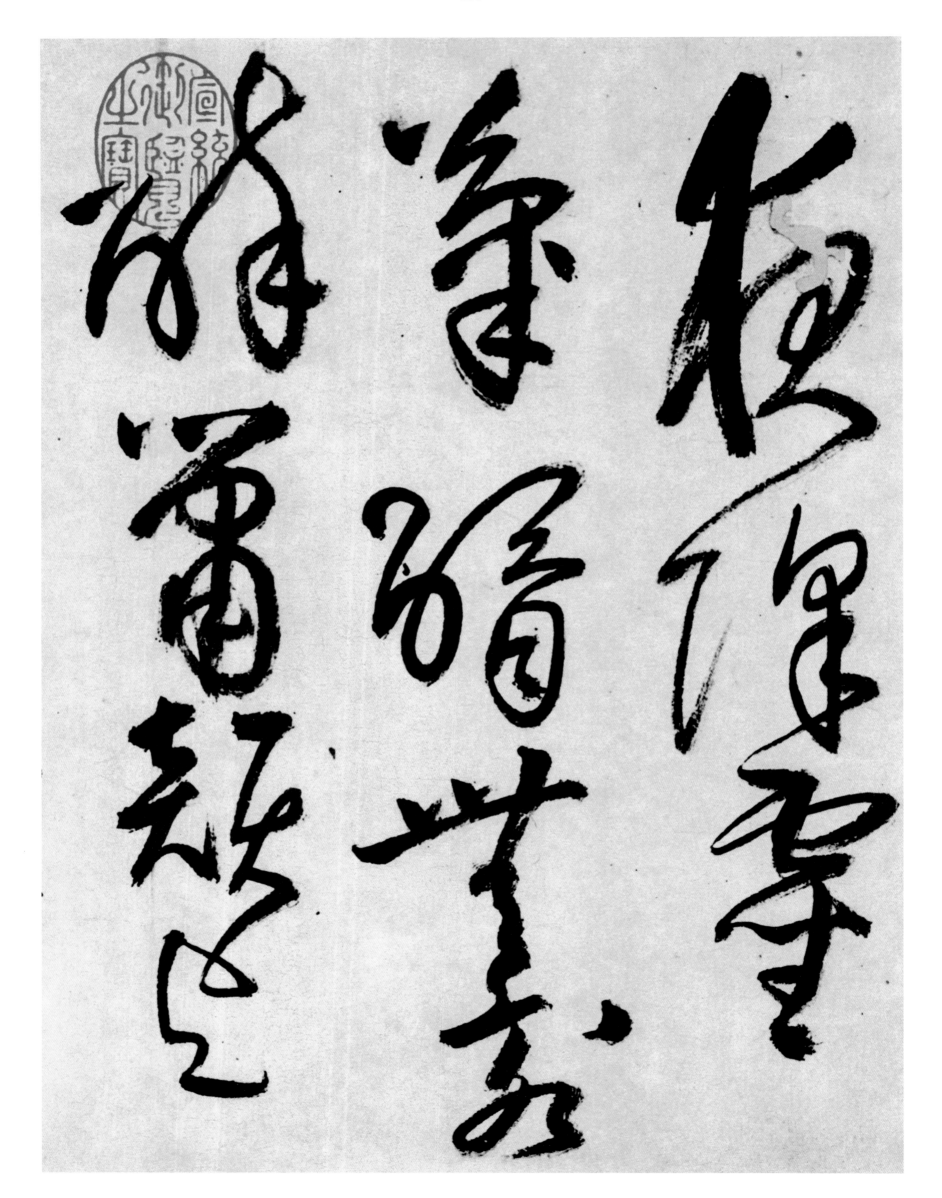

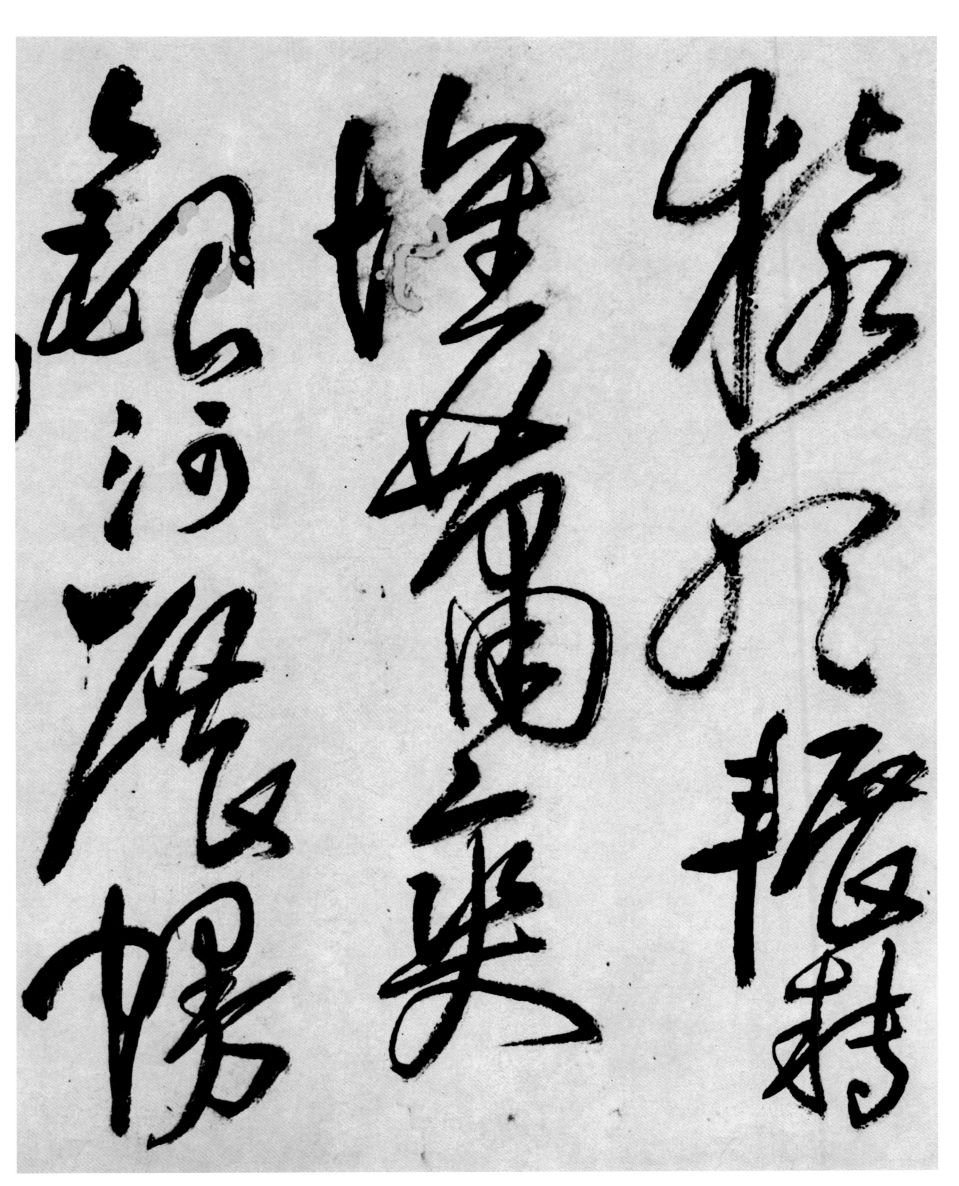

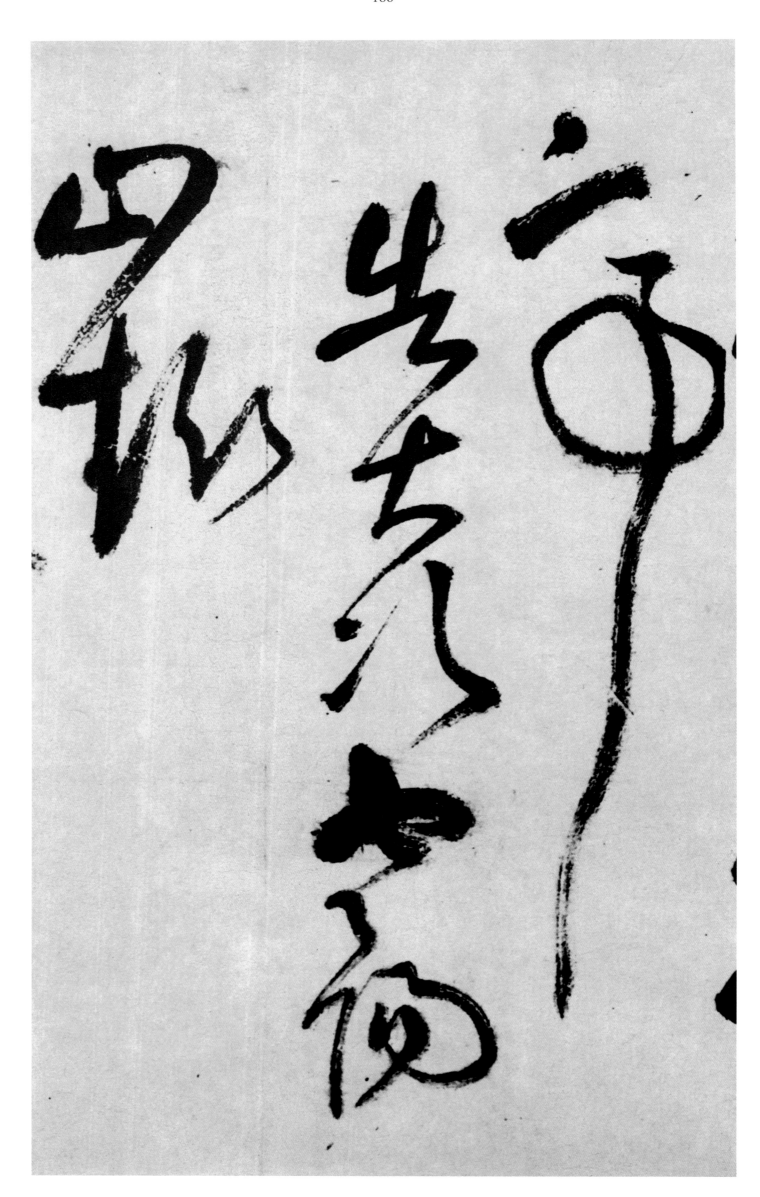

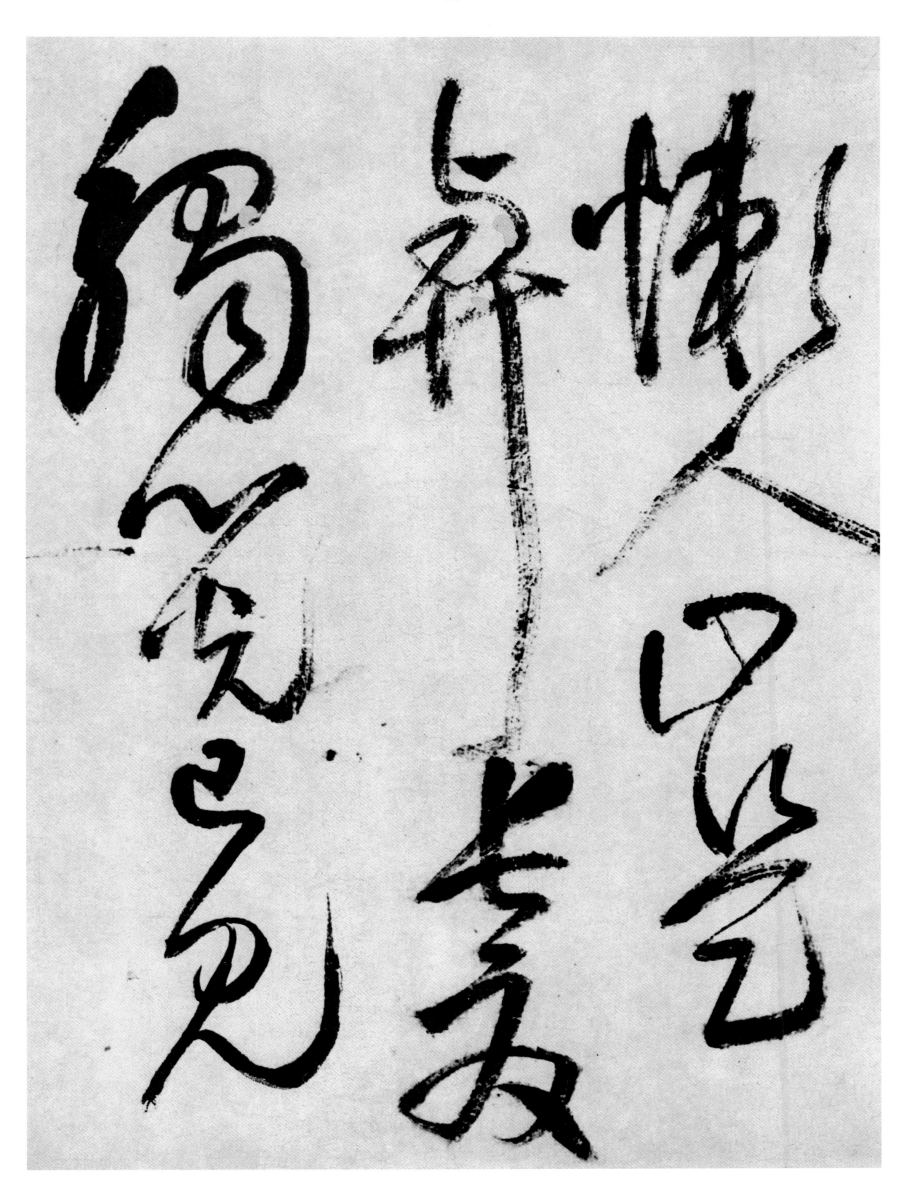

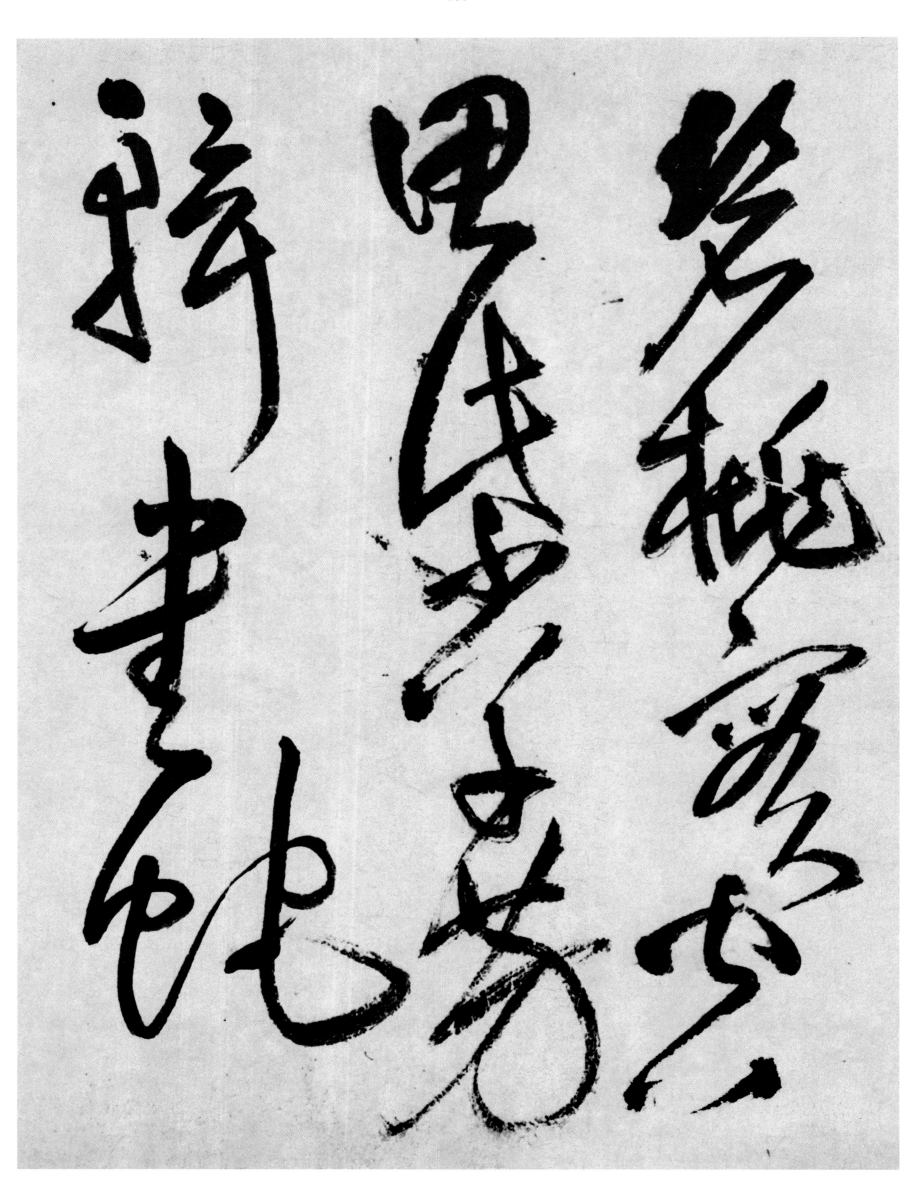

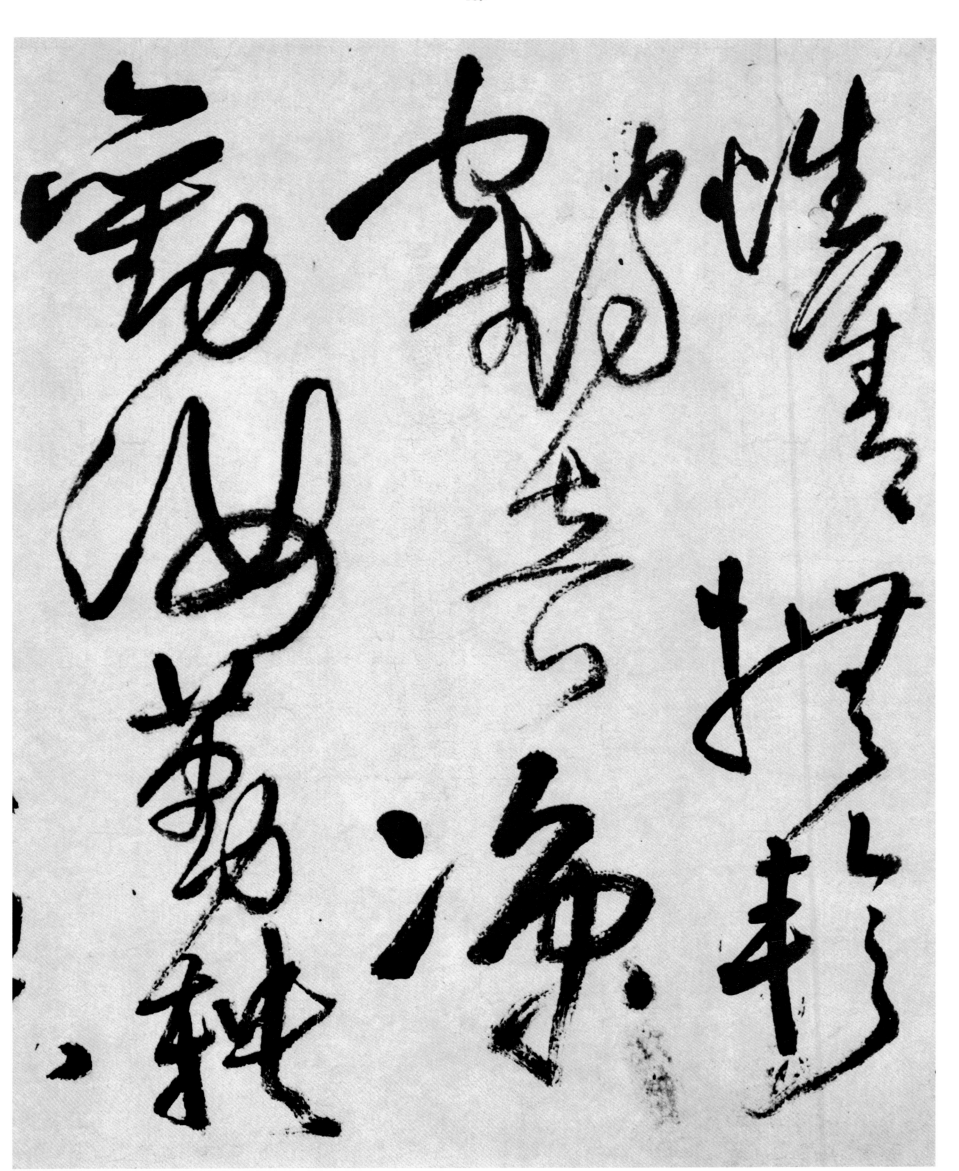

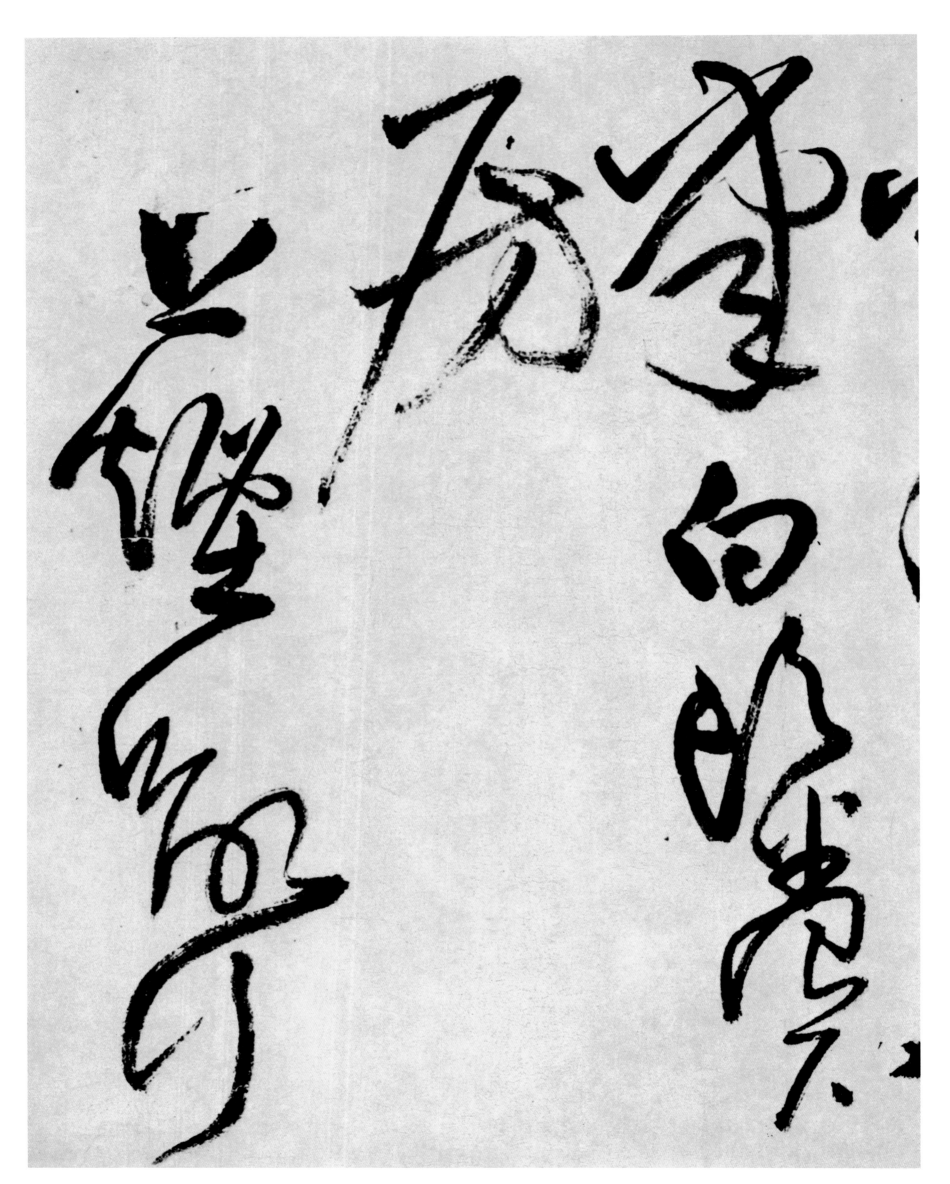

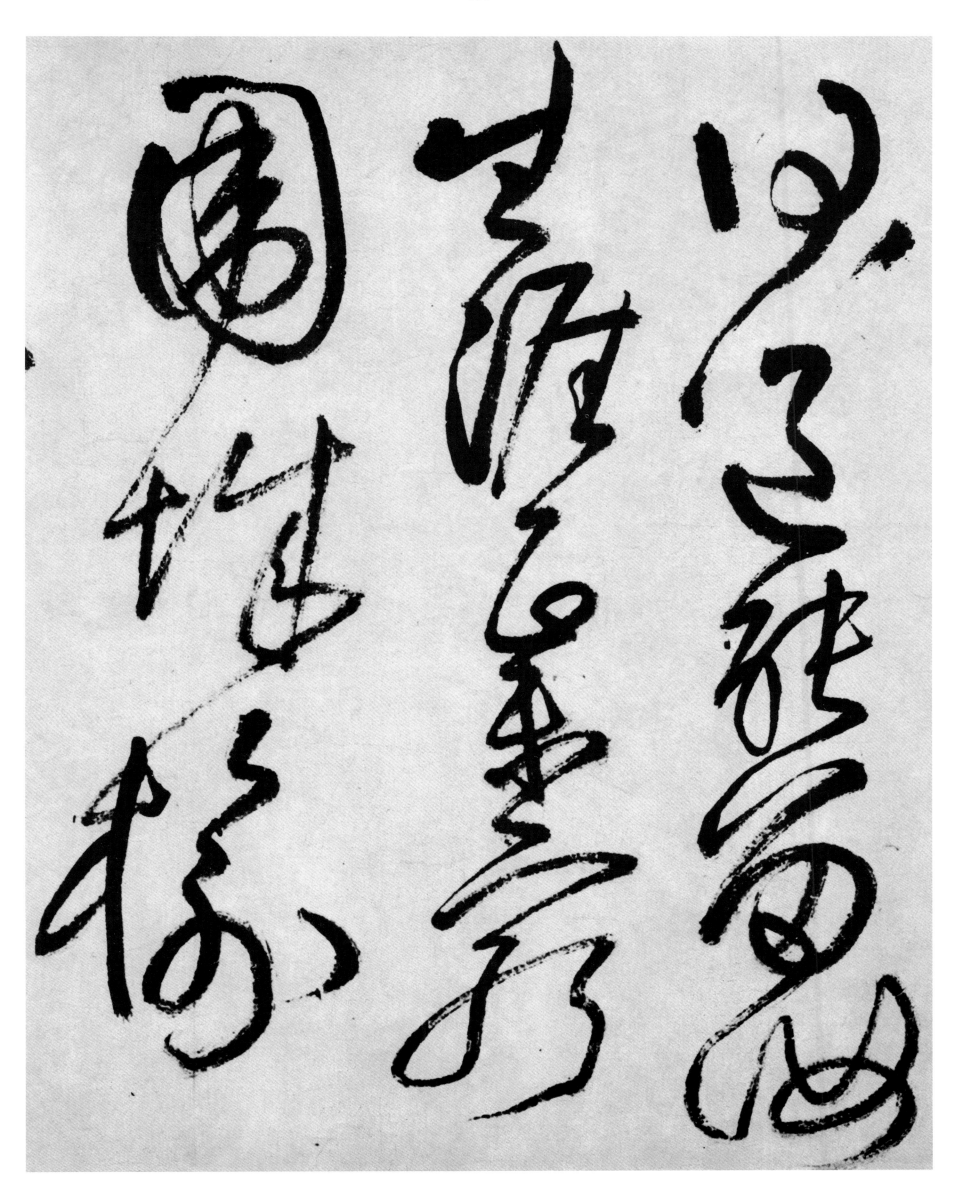

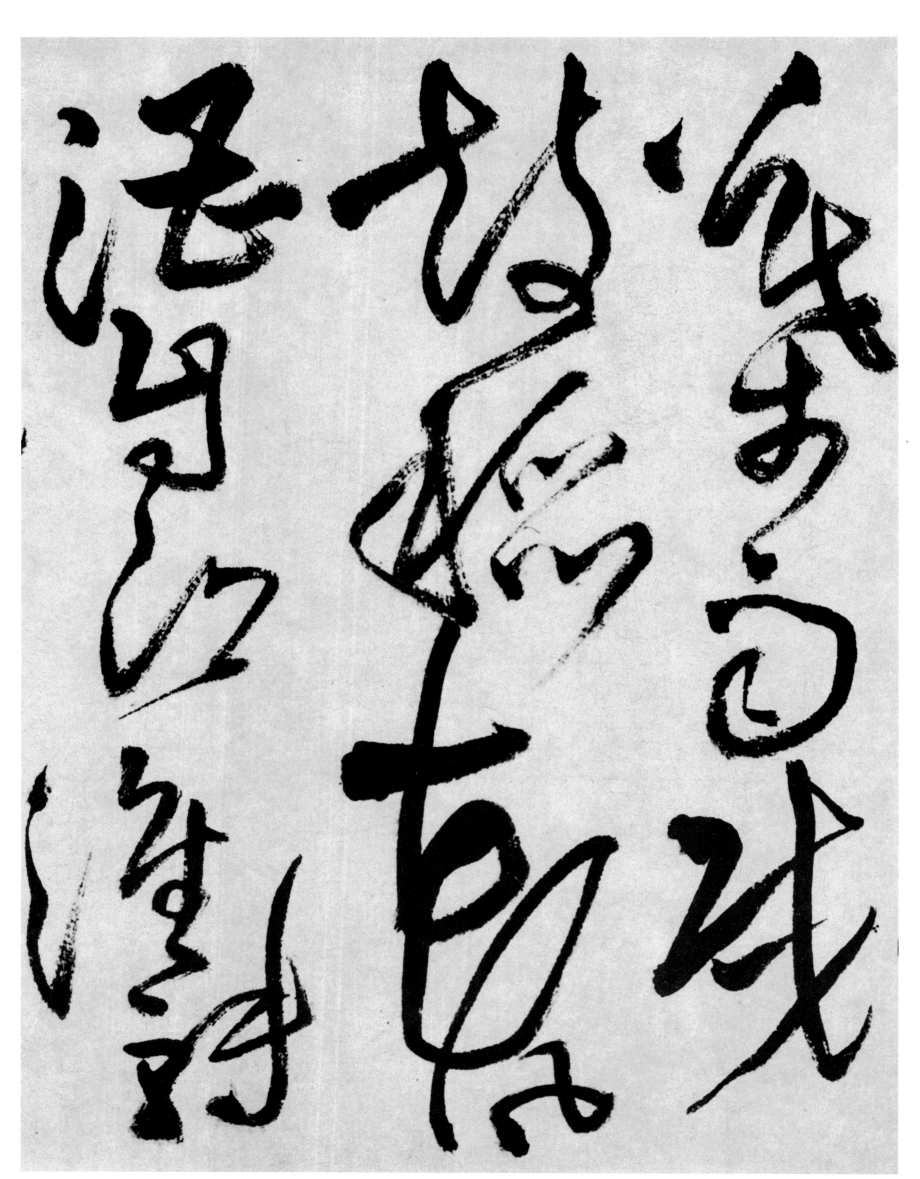

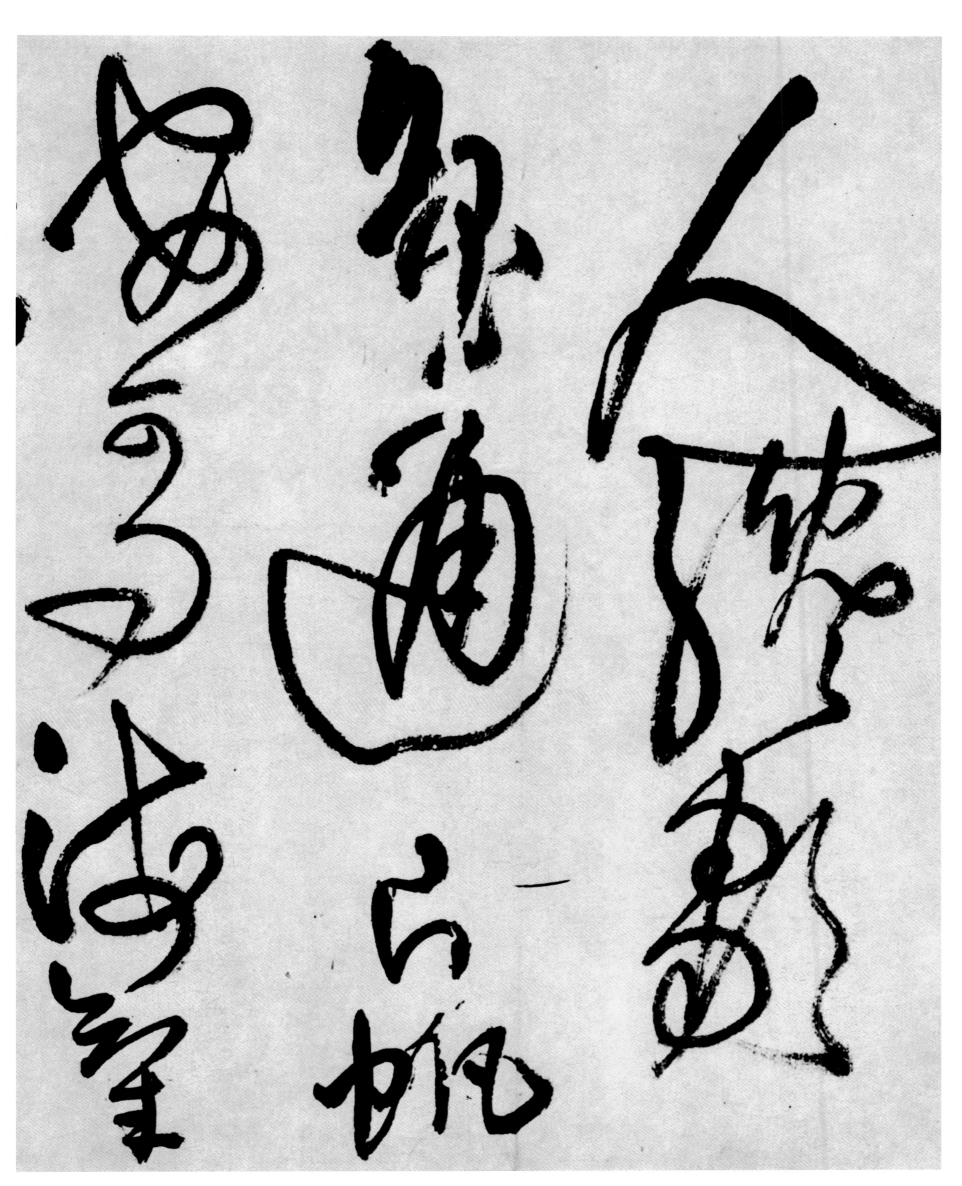

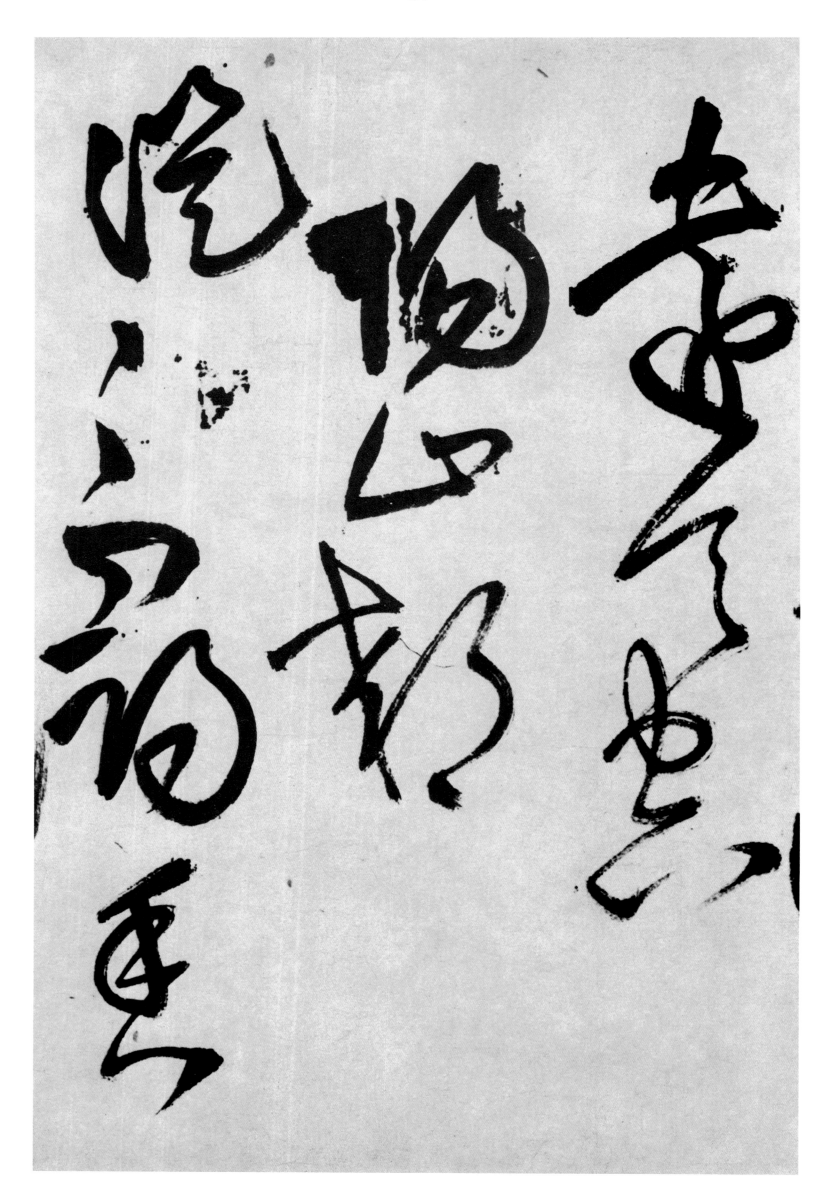

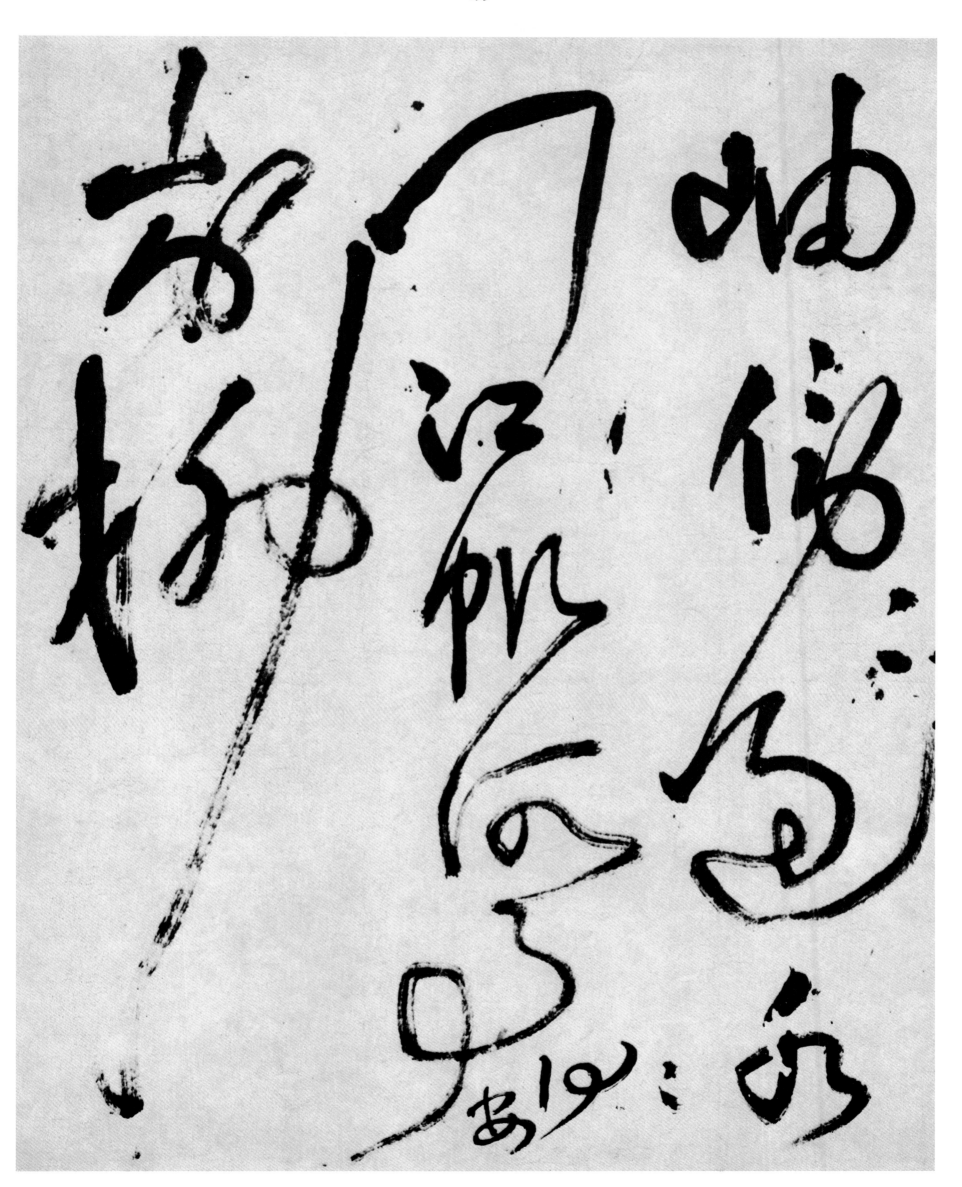

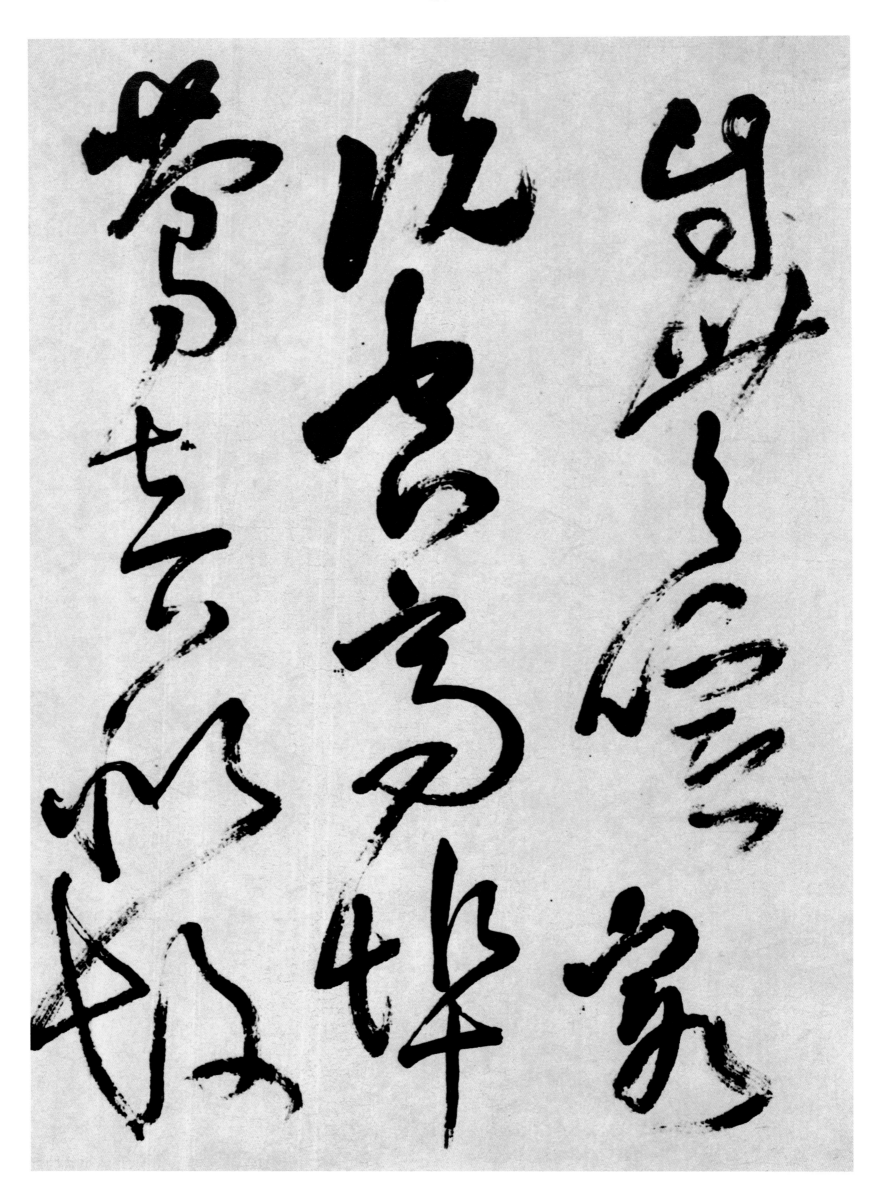

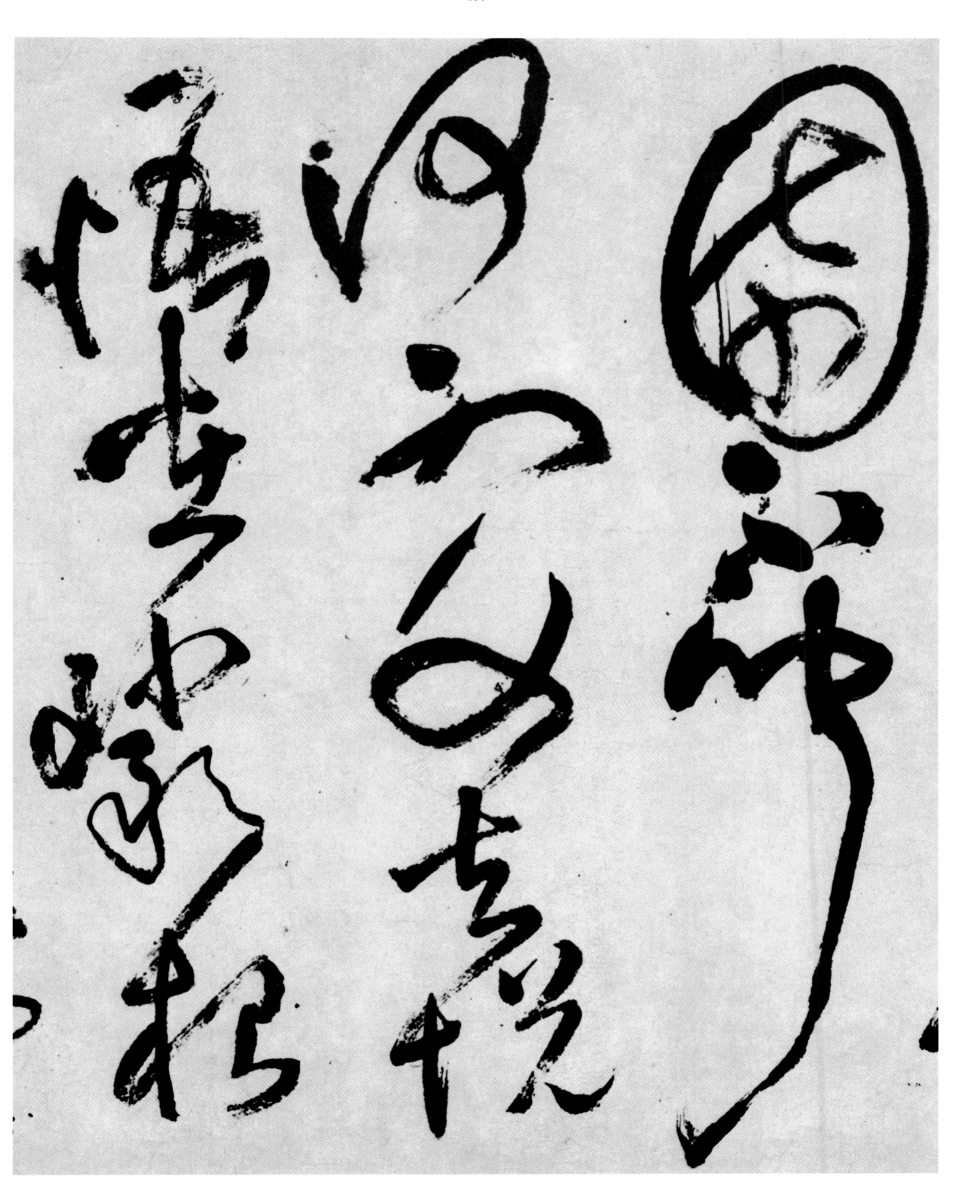

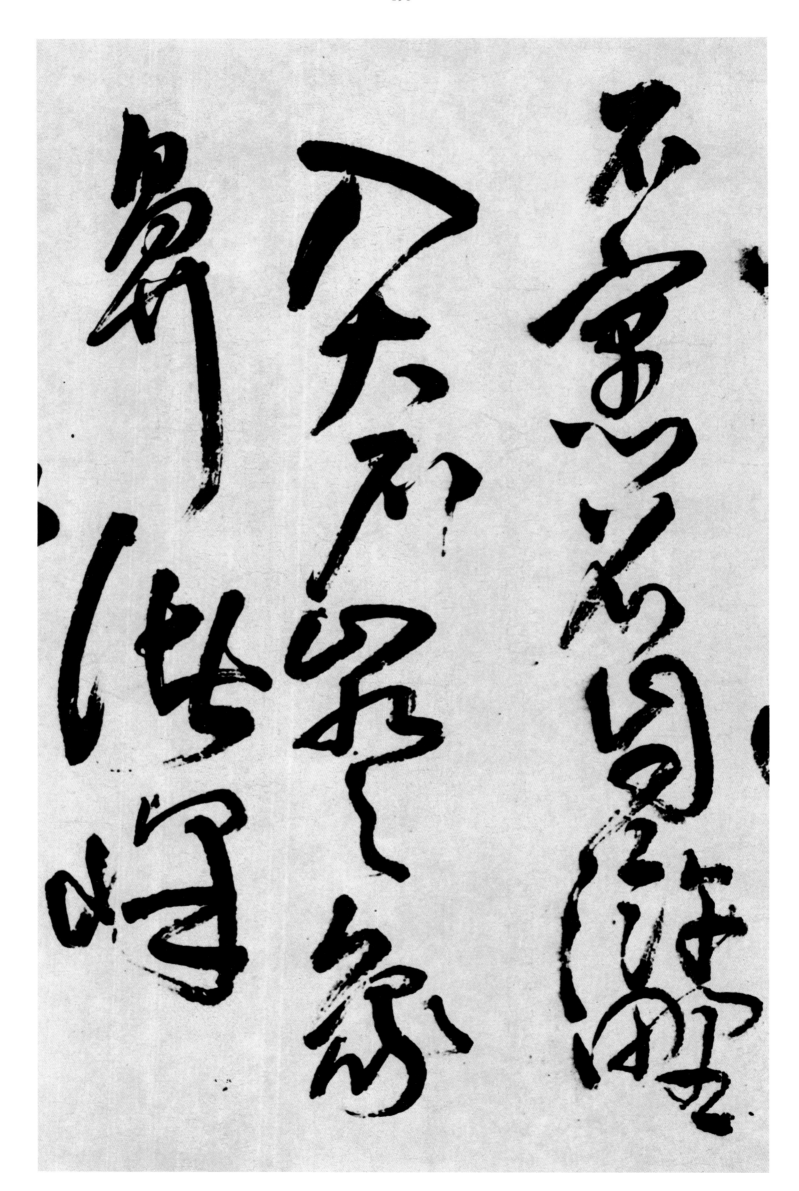

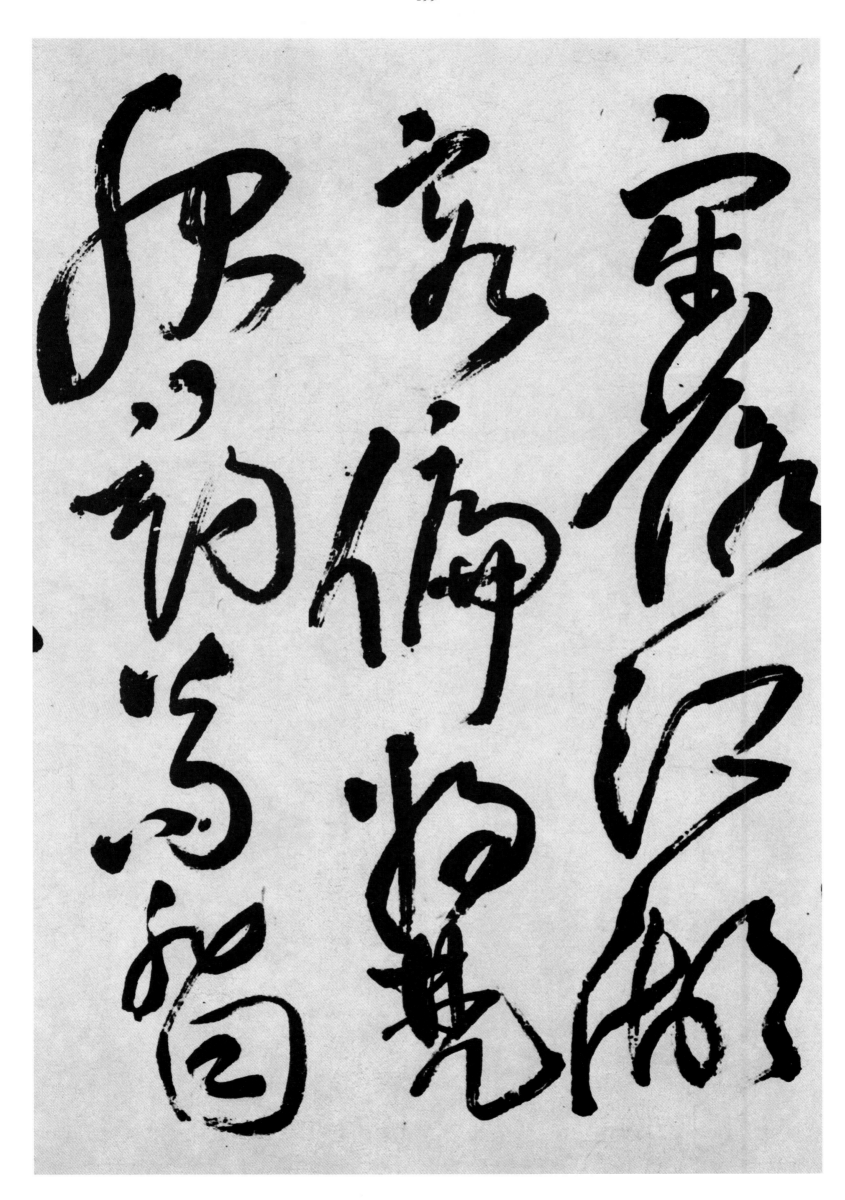

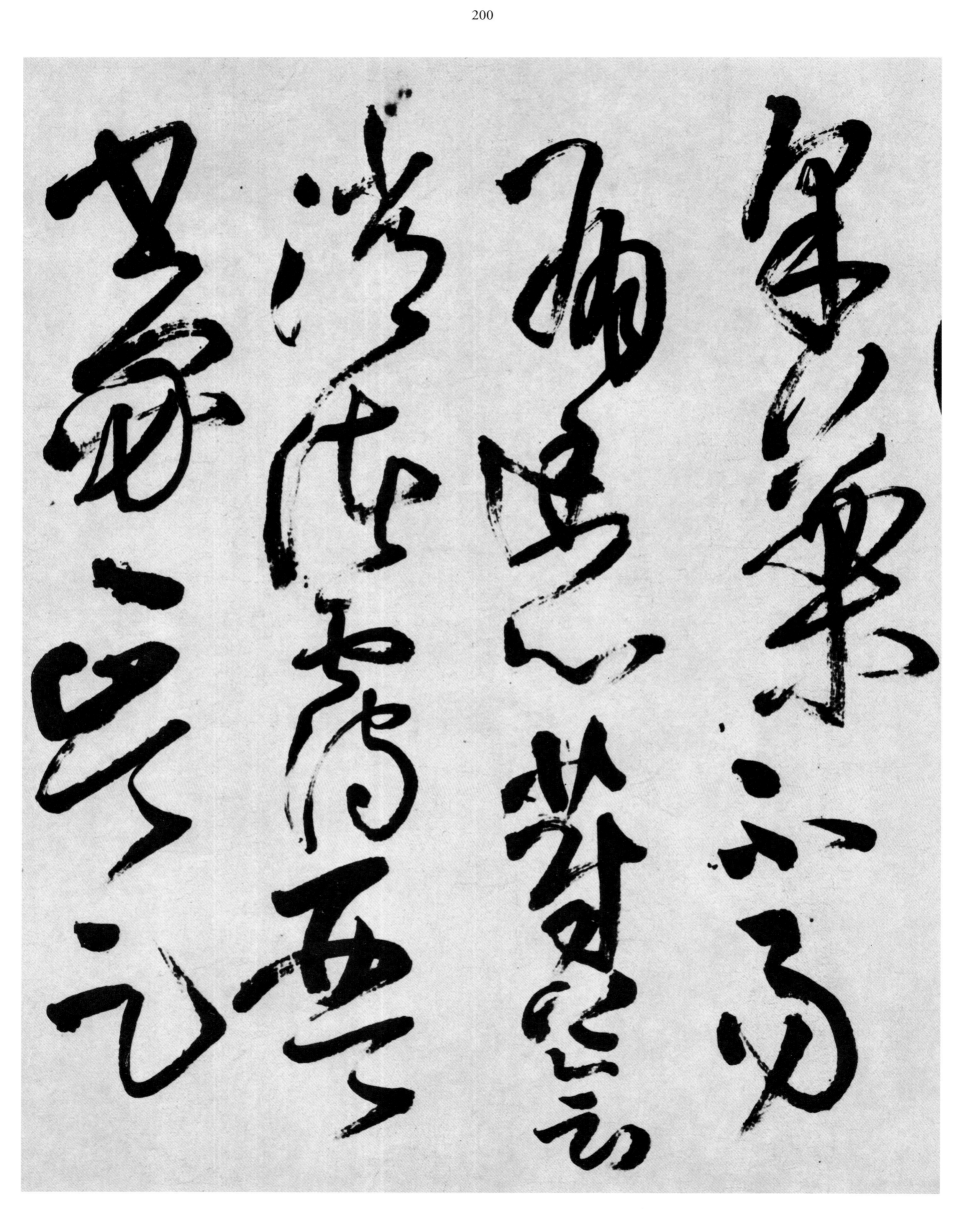

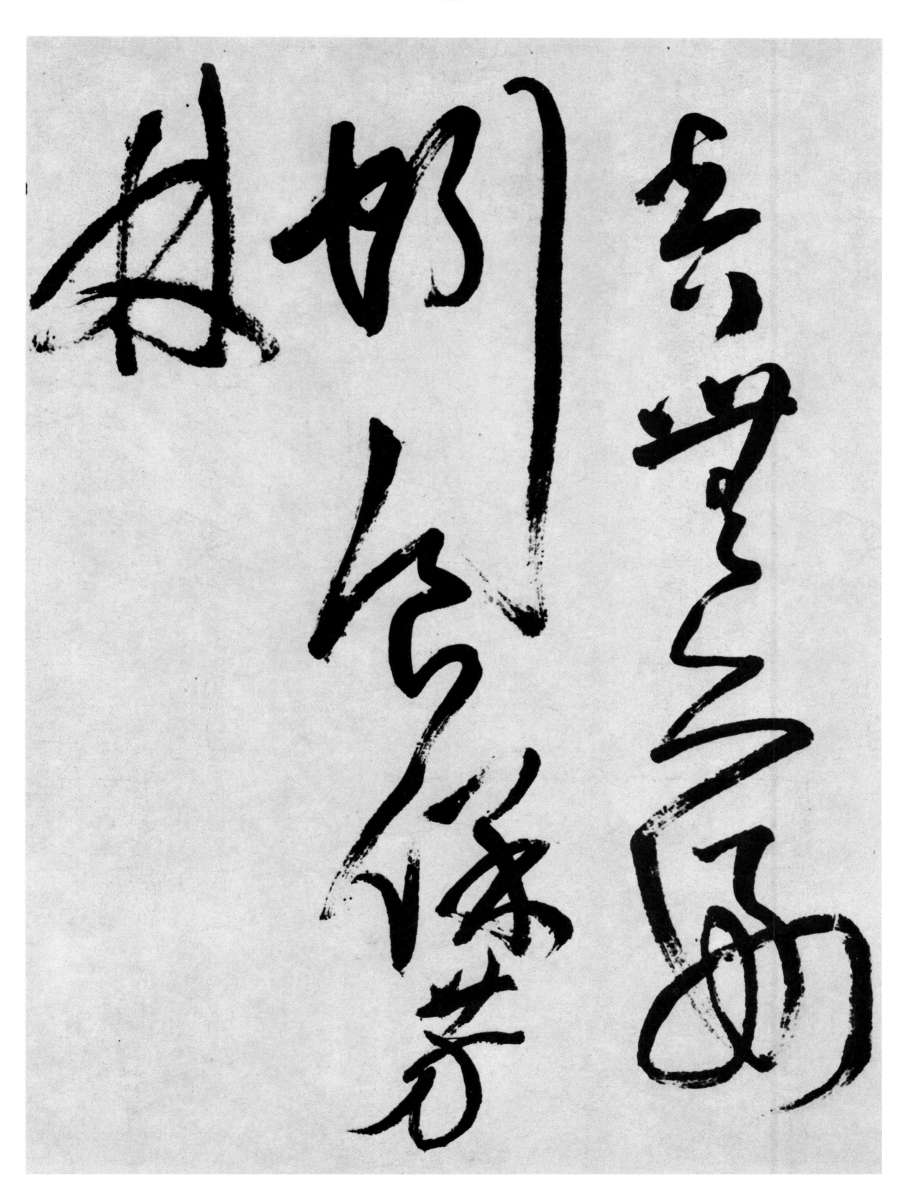

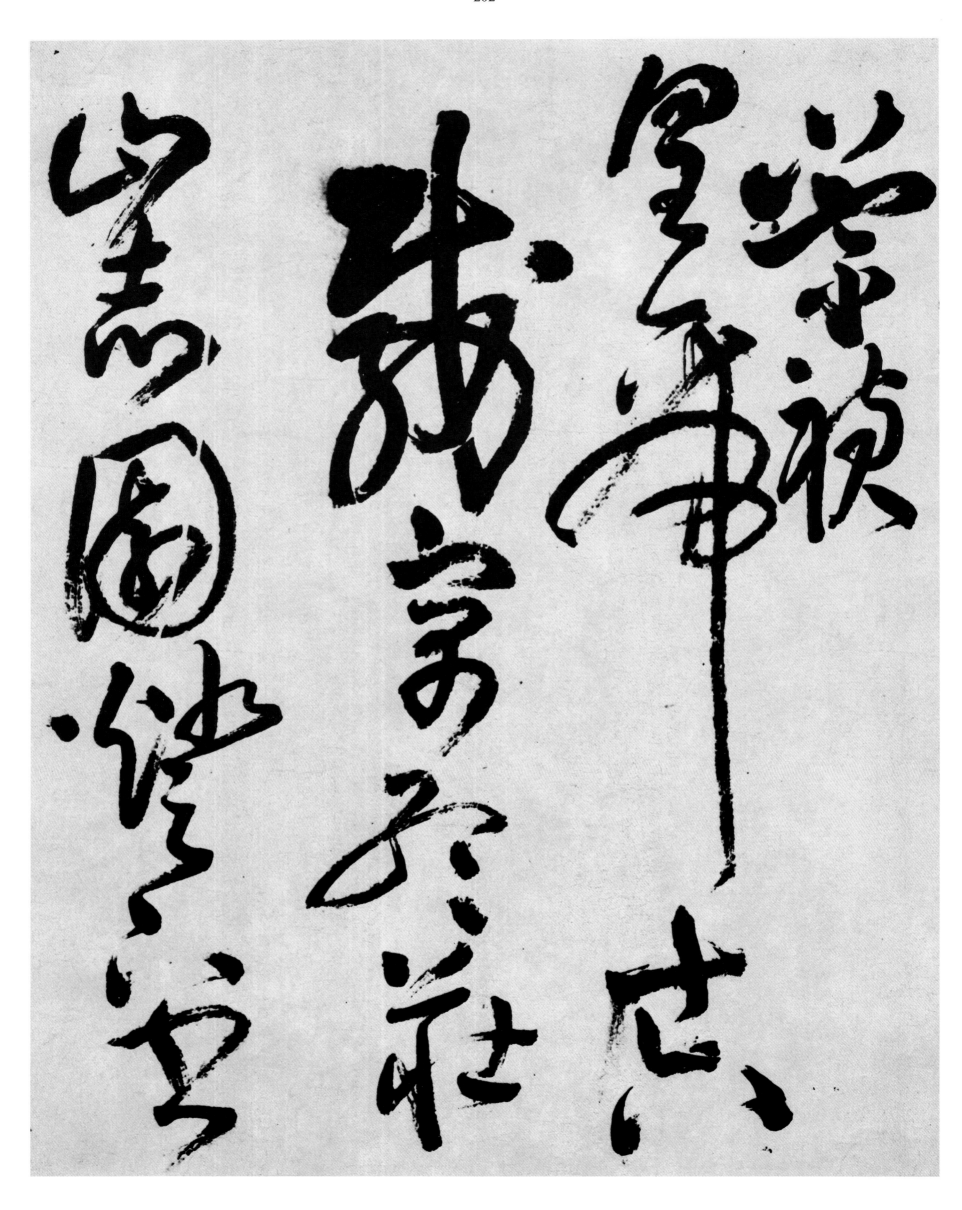

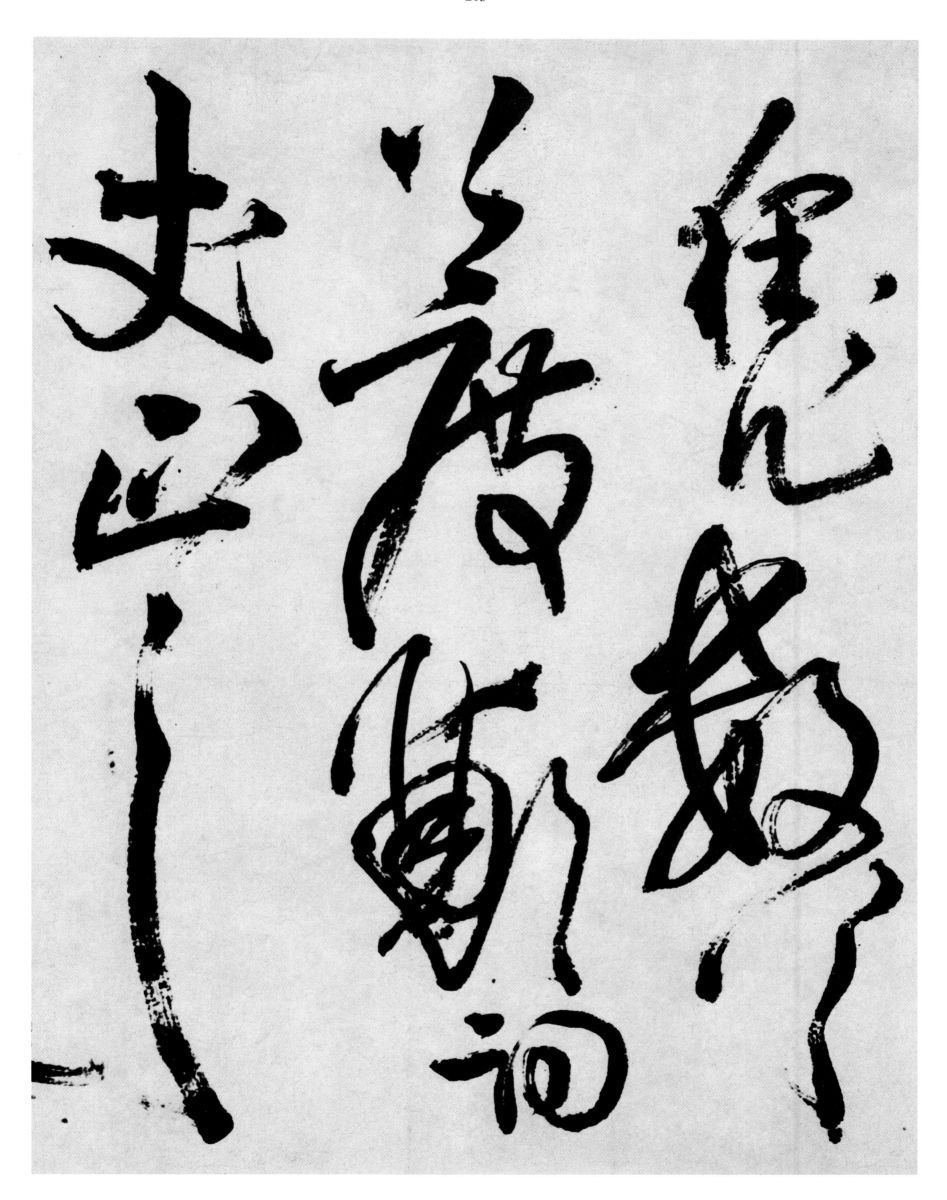

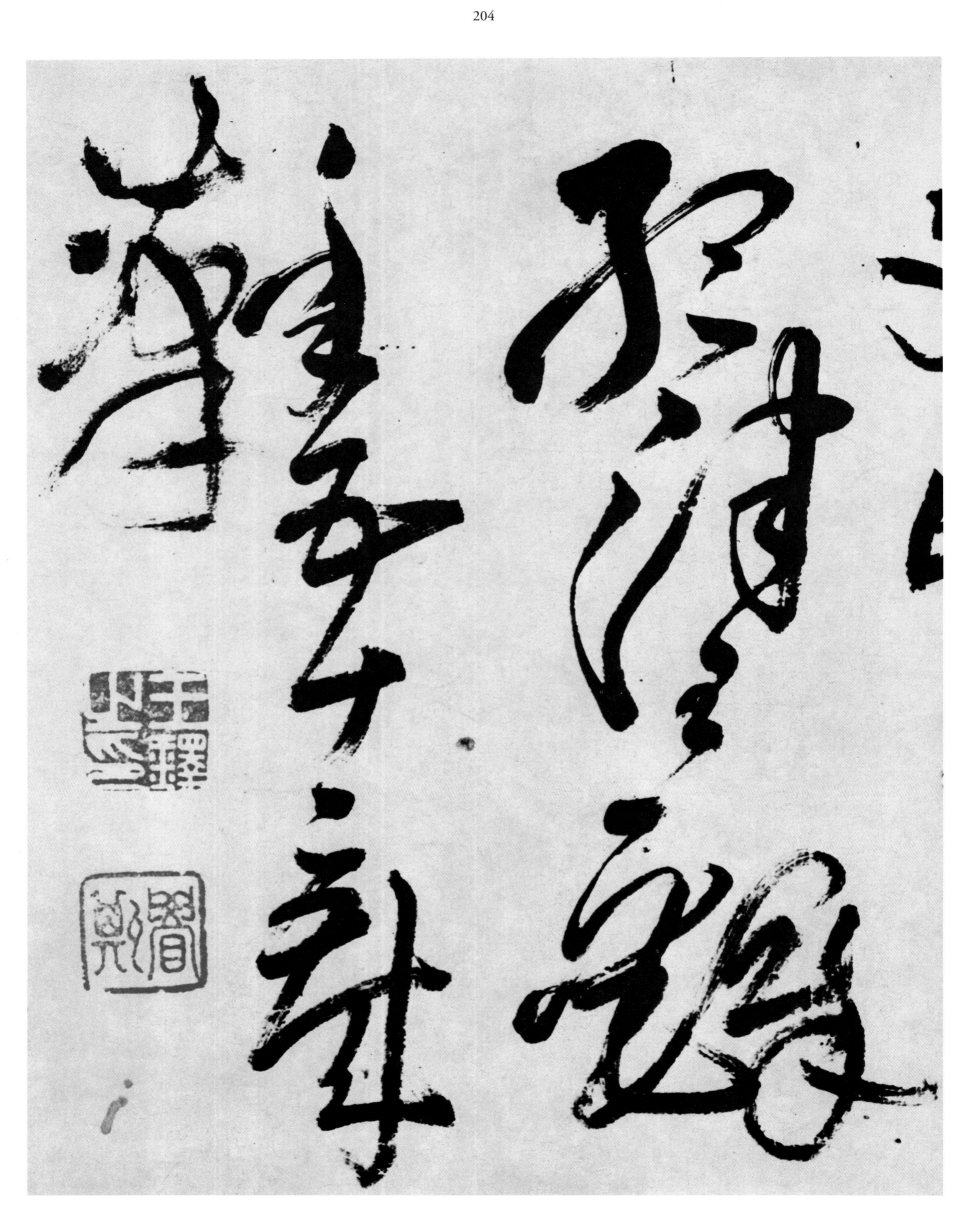

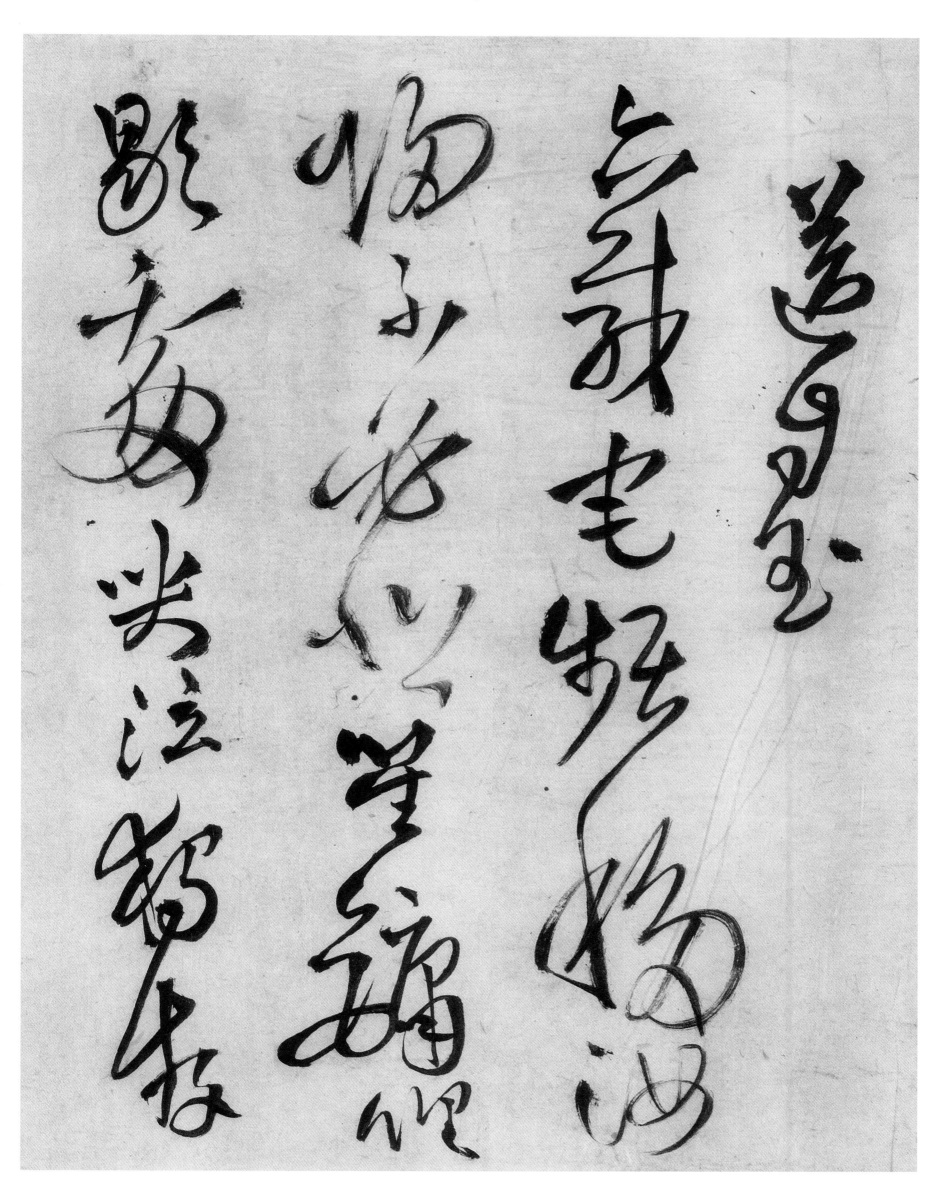

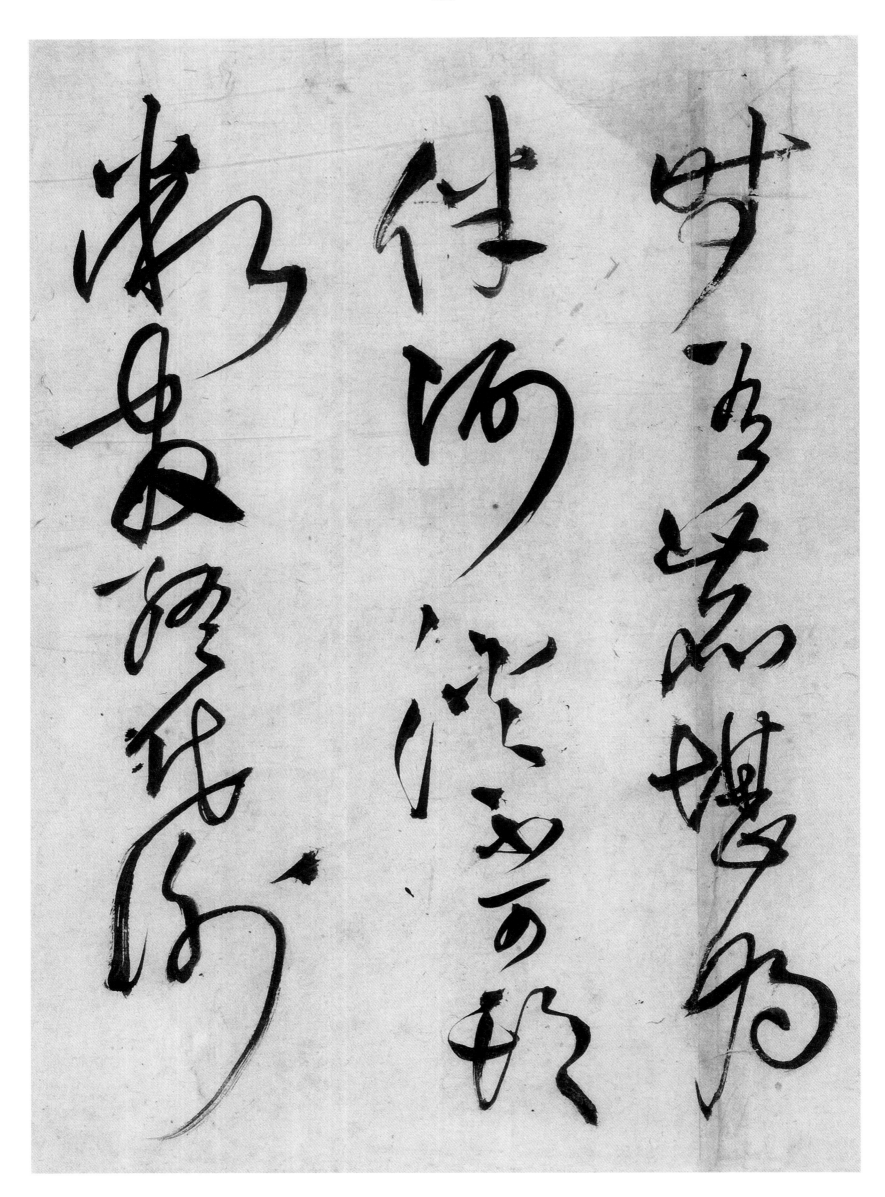

王屋圖詩卷
207

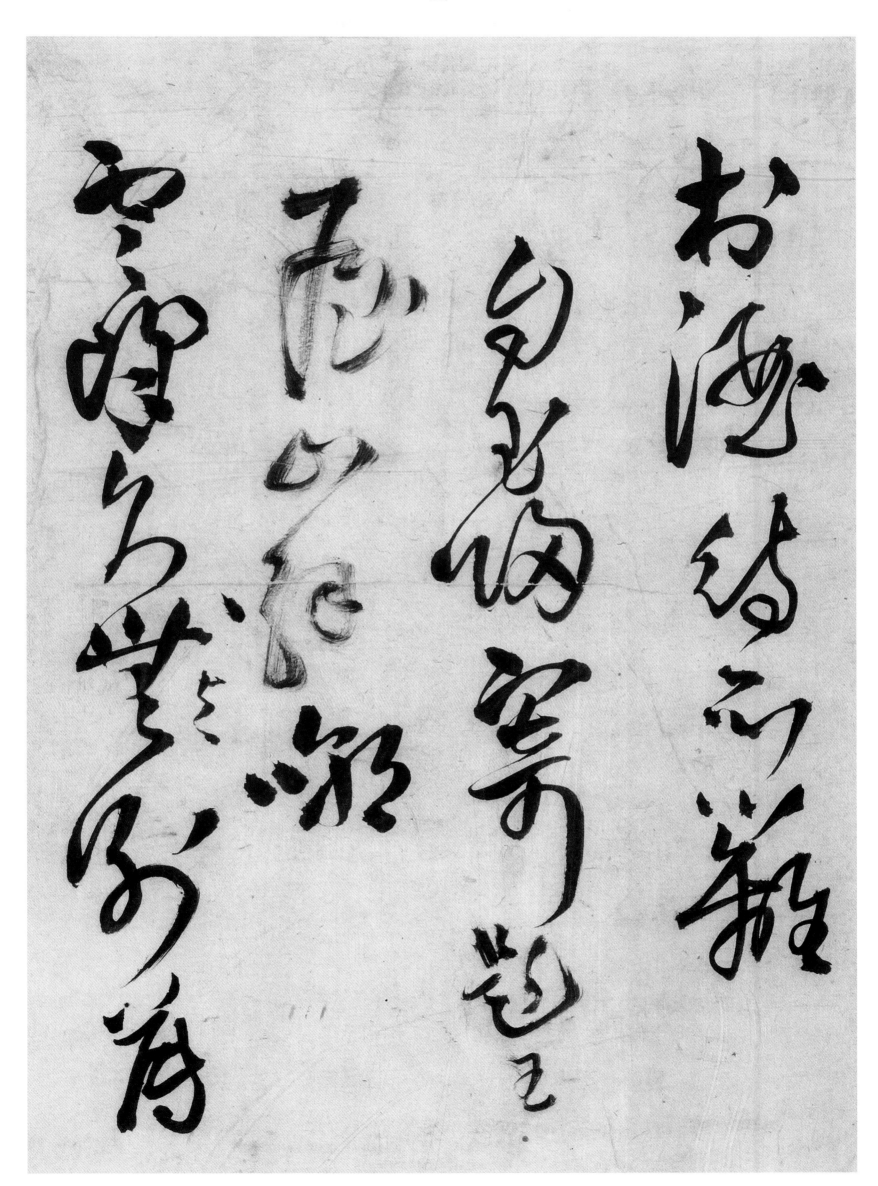

君海嶠不難
自是病軀羸
雨中偶輕爾
空煙互吞吐得筆

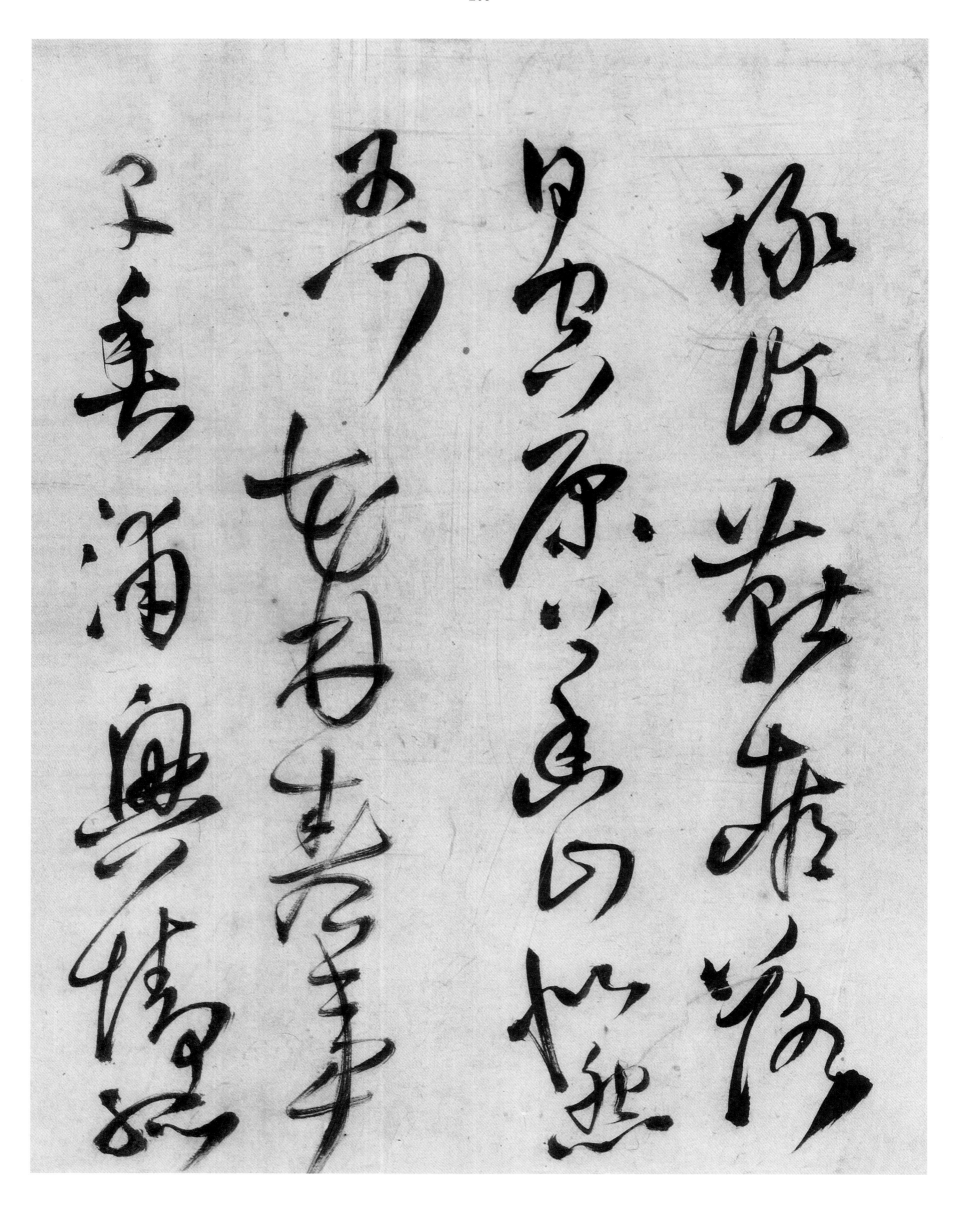

雲海西王毋

蓬萊第一峰

人間自與雲

獨有飛來趣

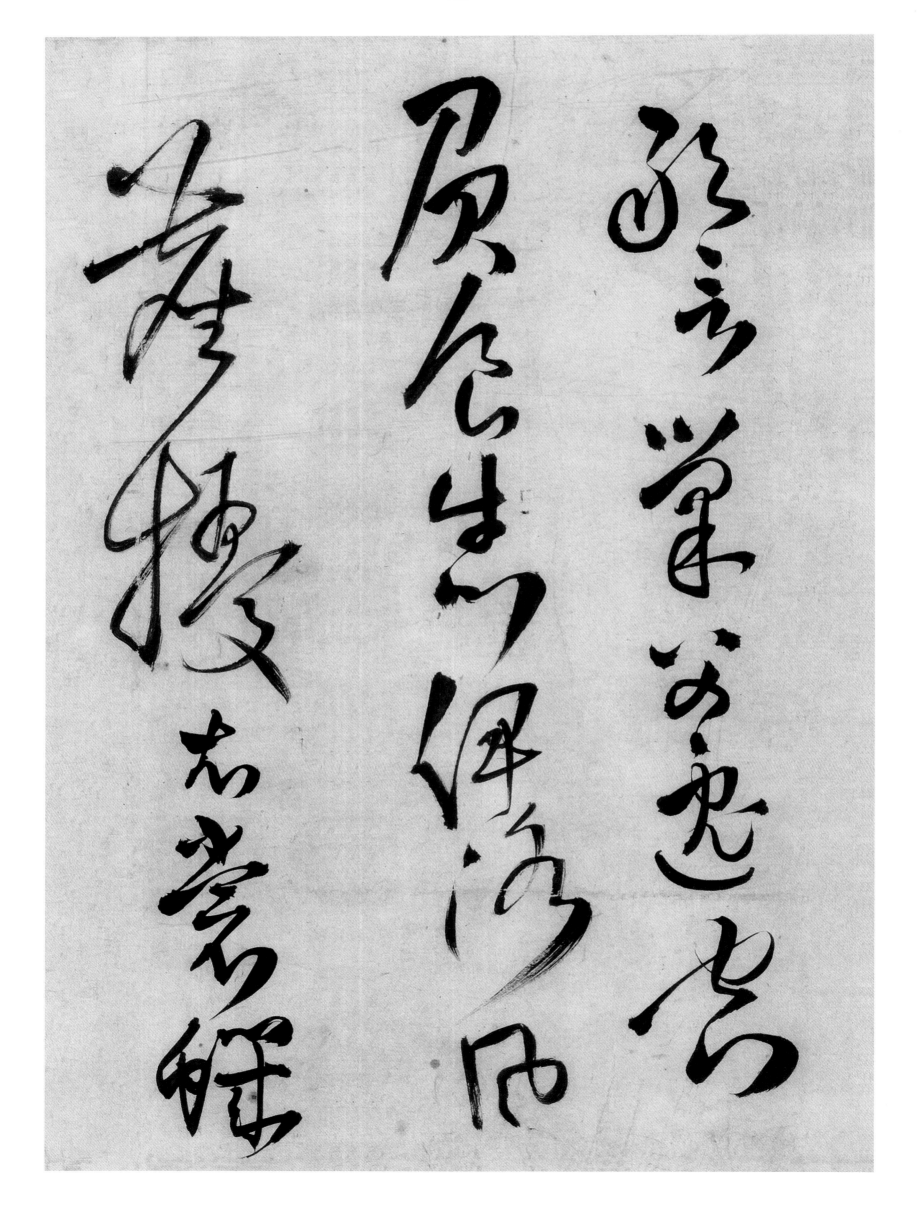

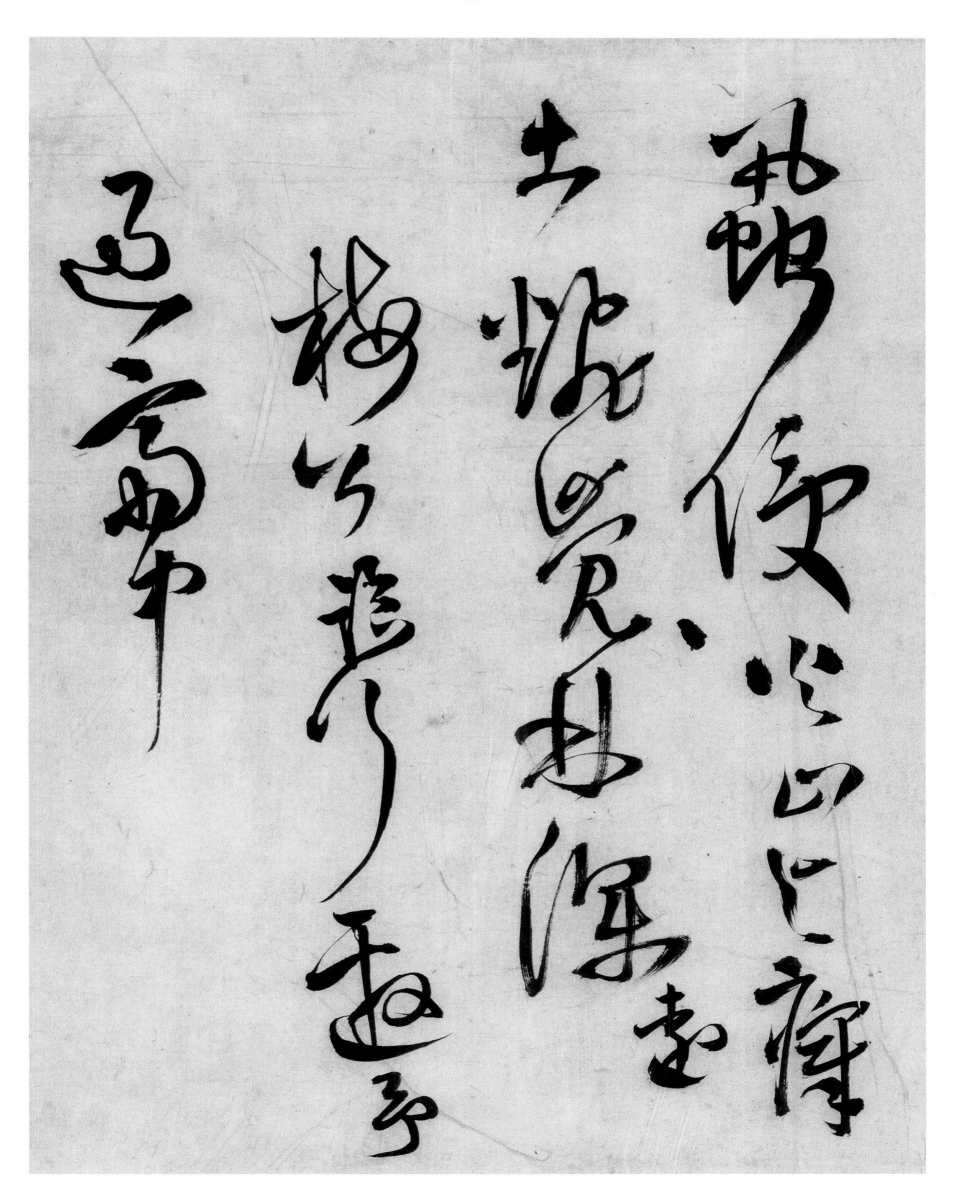

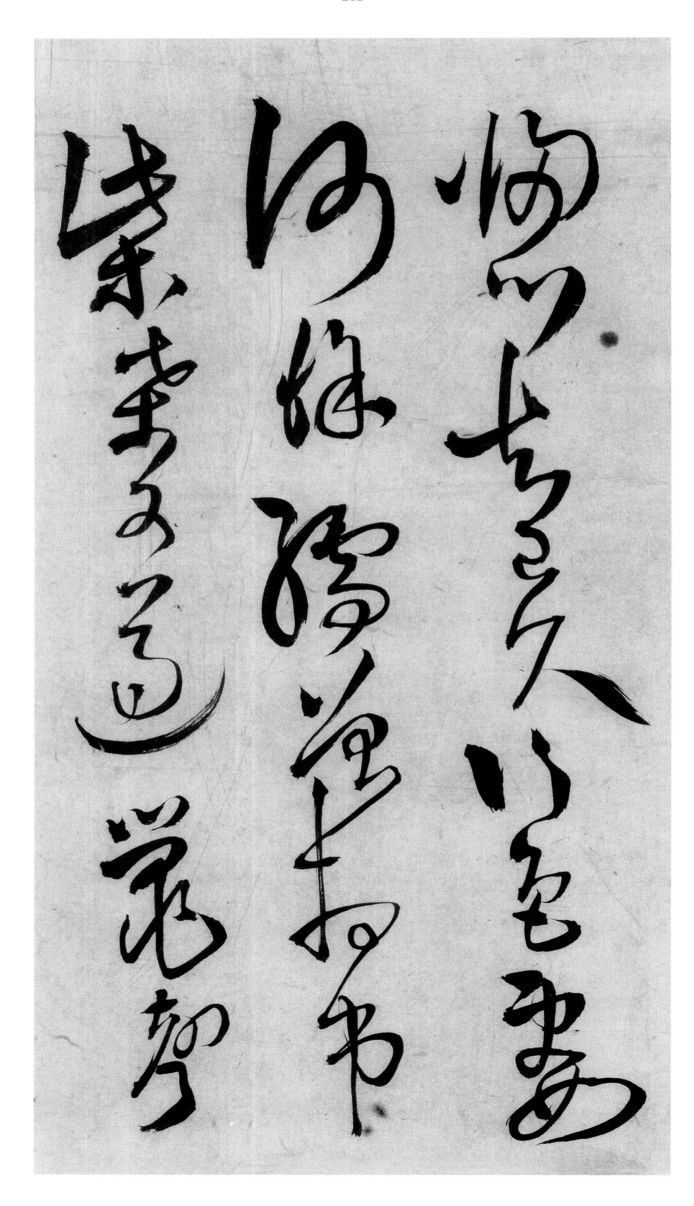

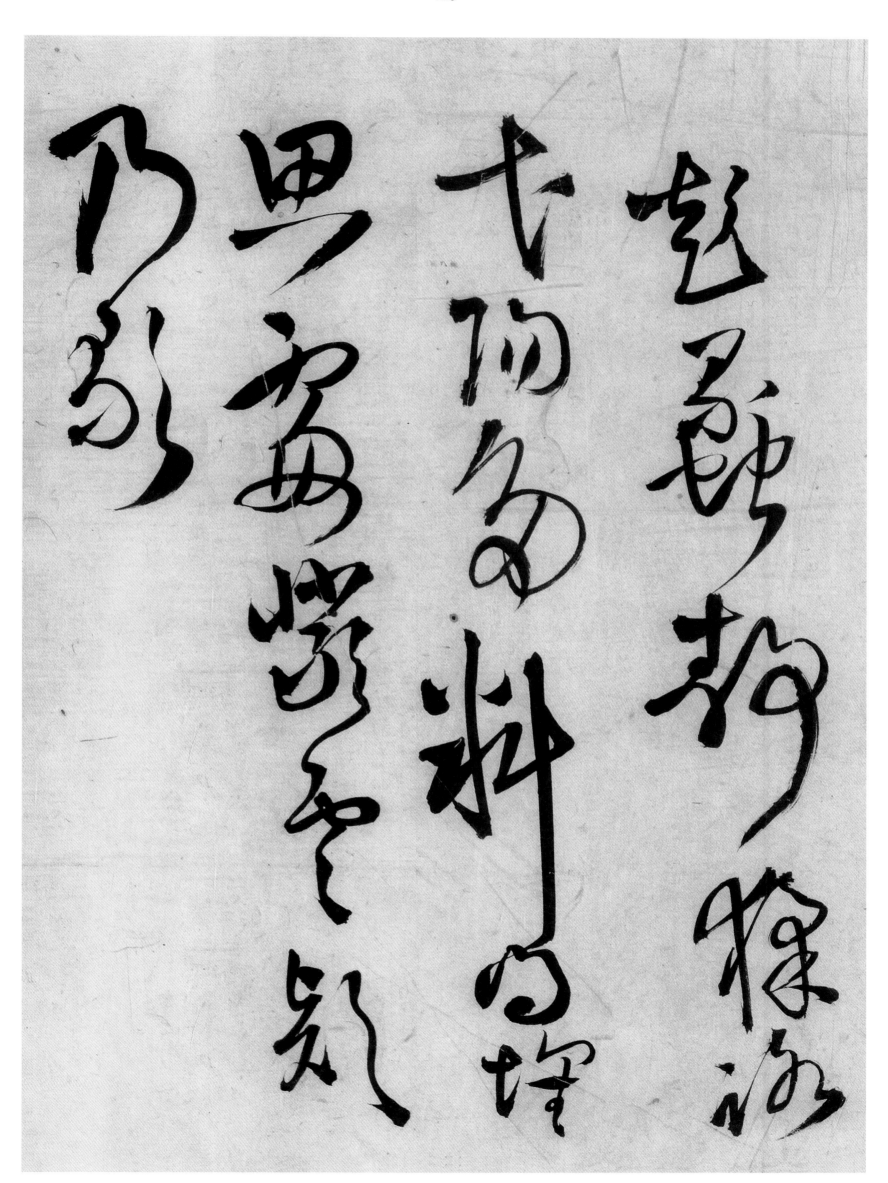

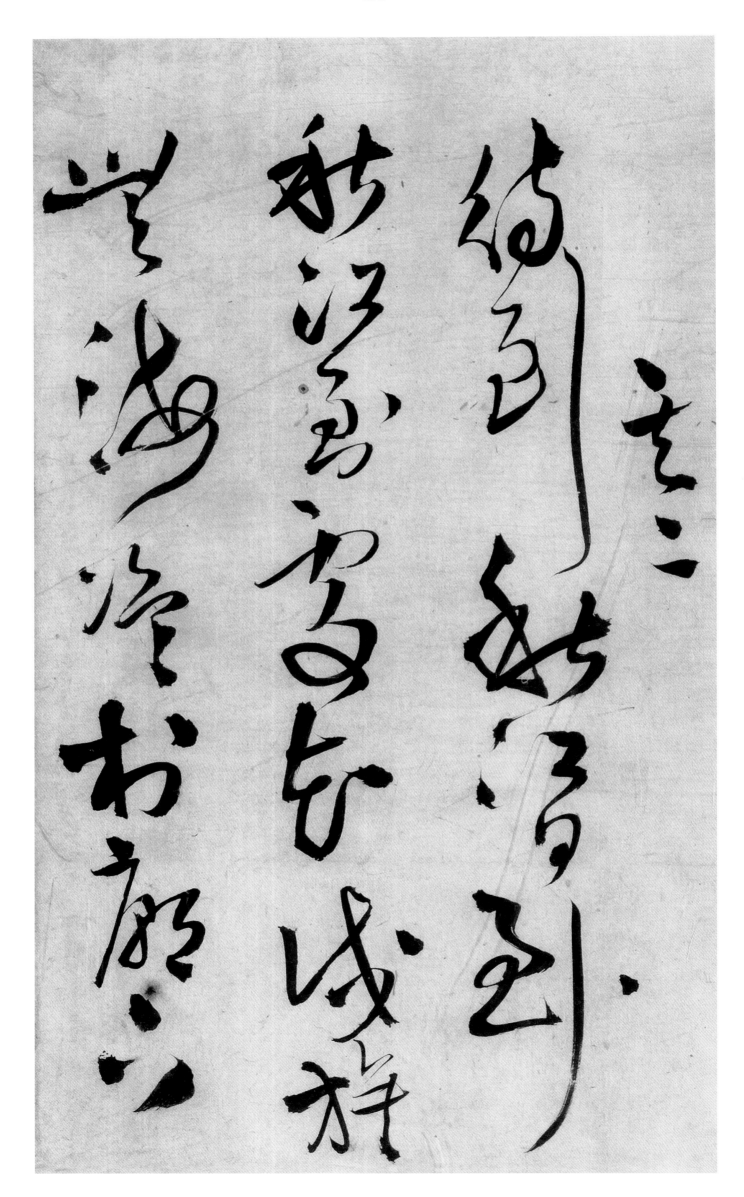

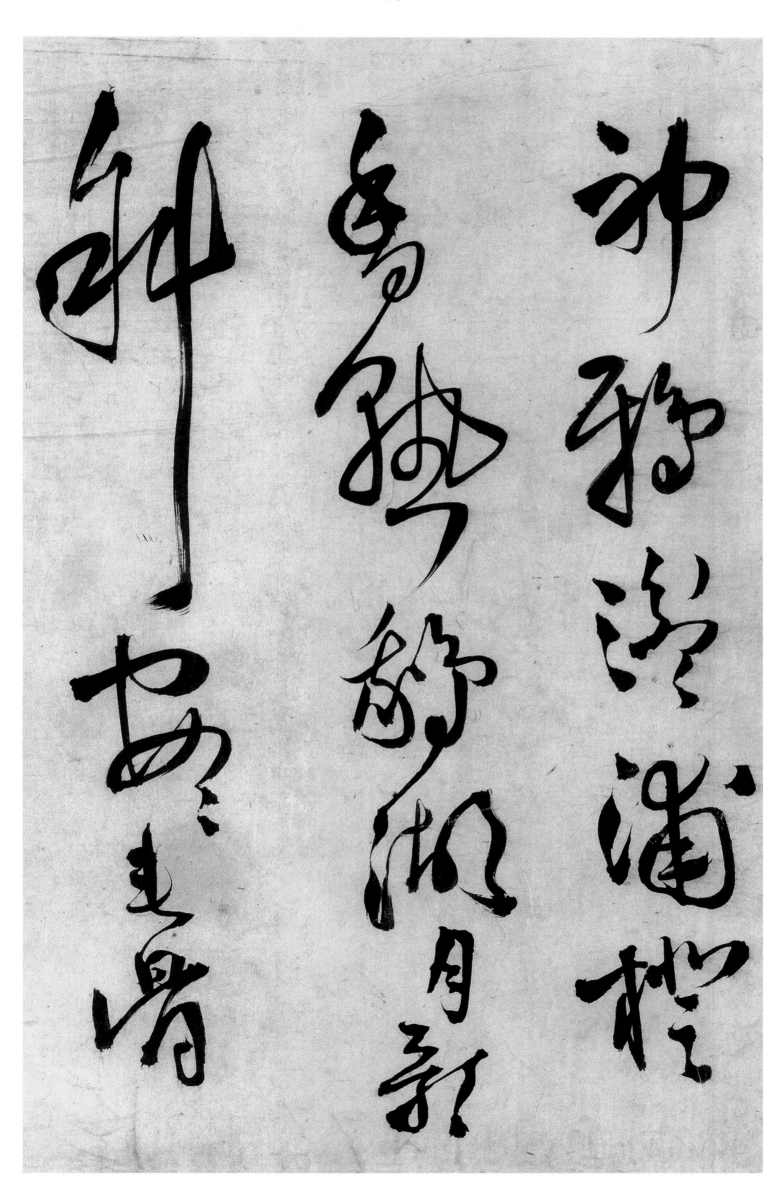

沖豁遊浦橙
鳥跨靜湘月新
斜也安建身

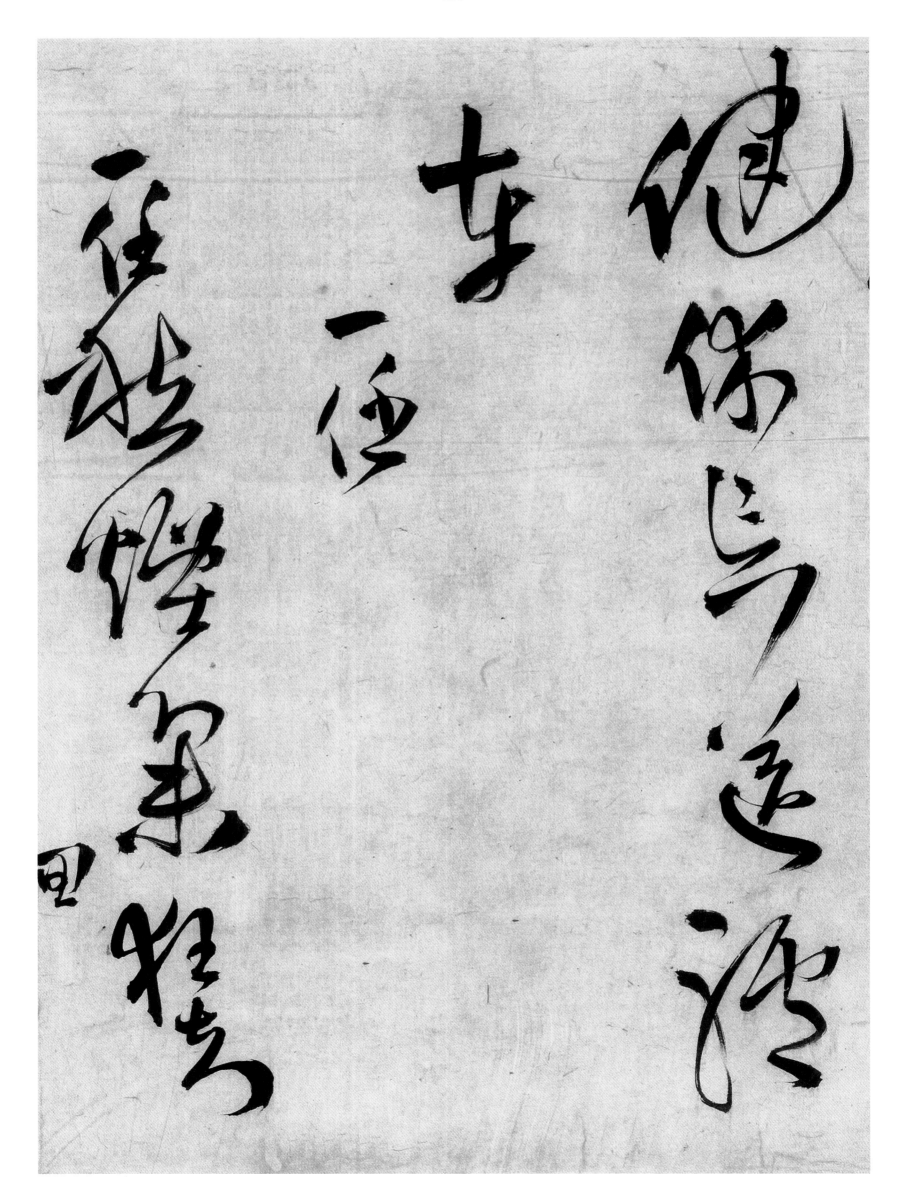

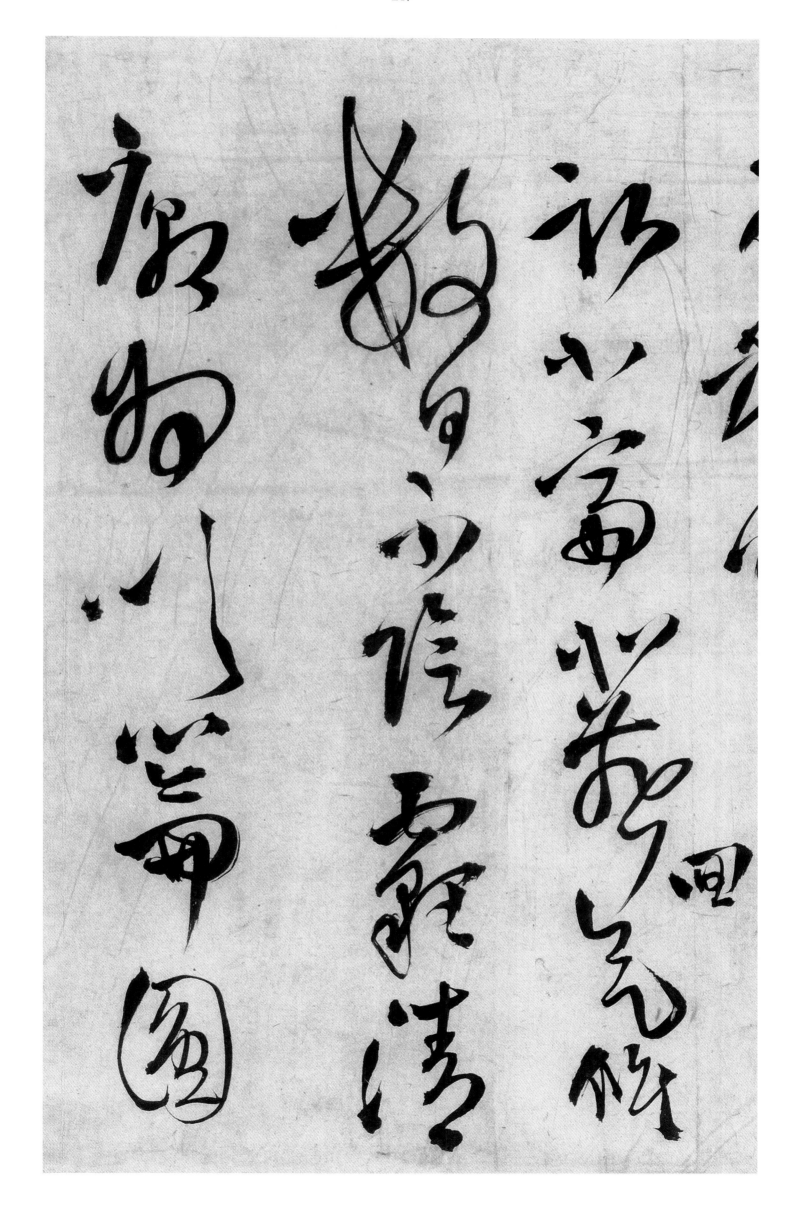

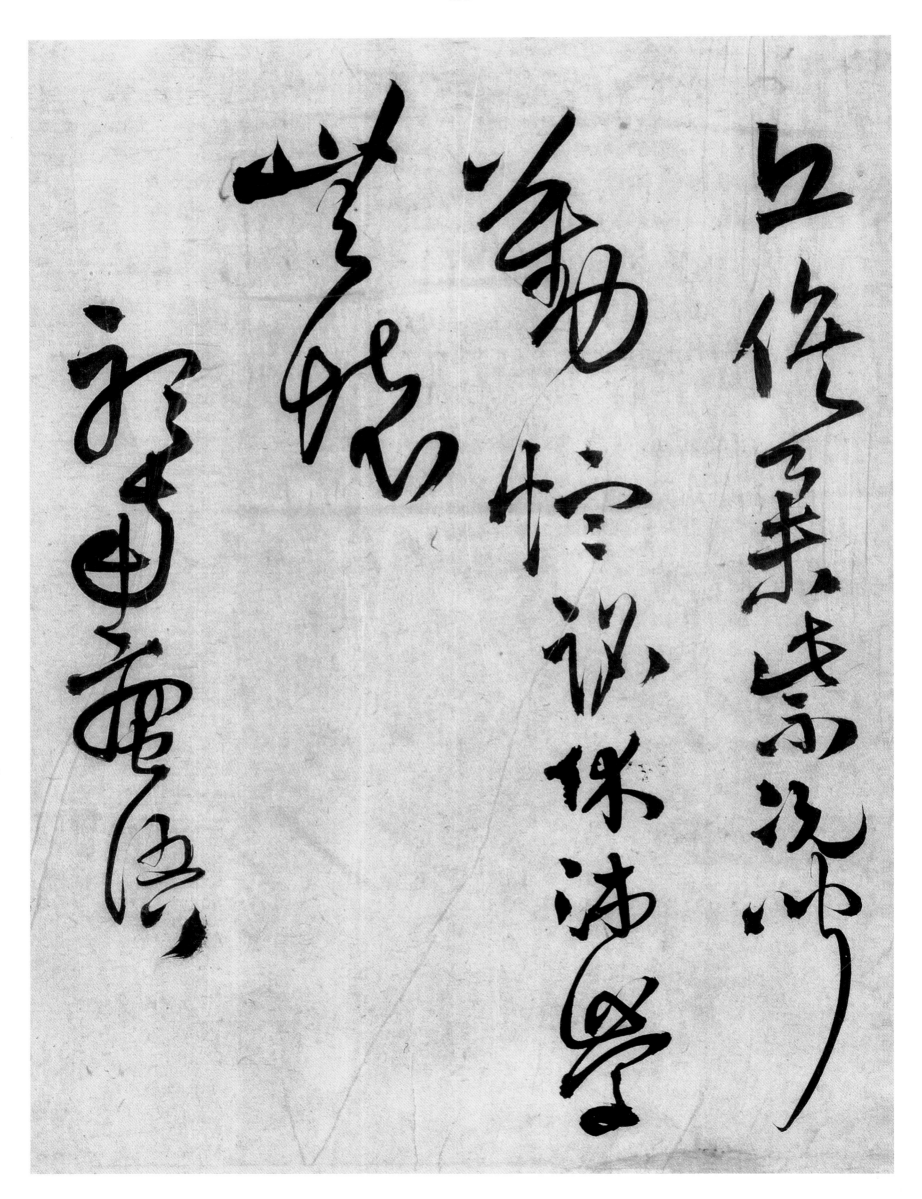

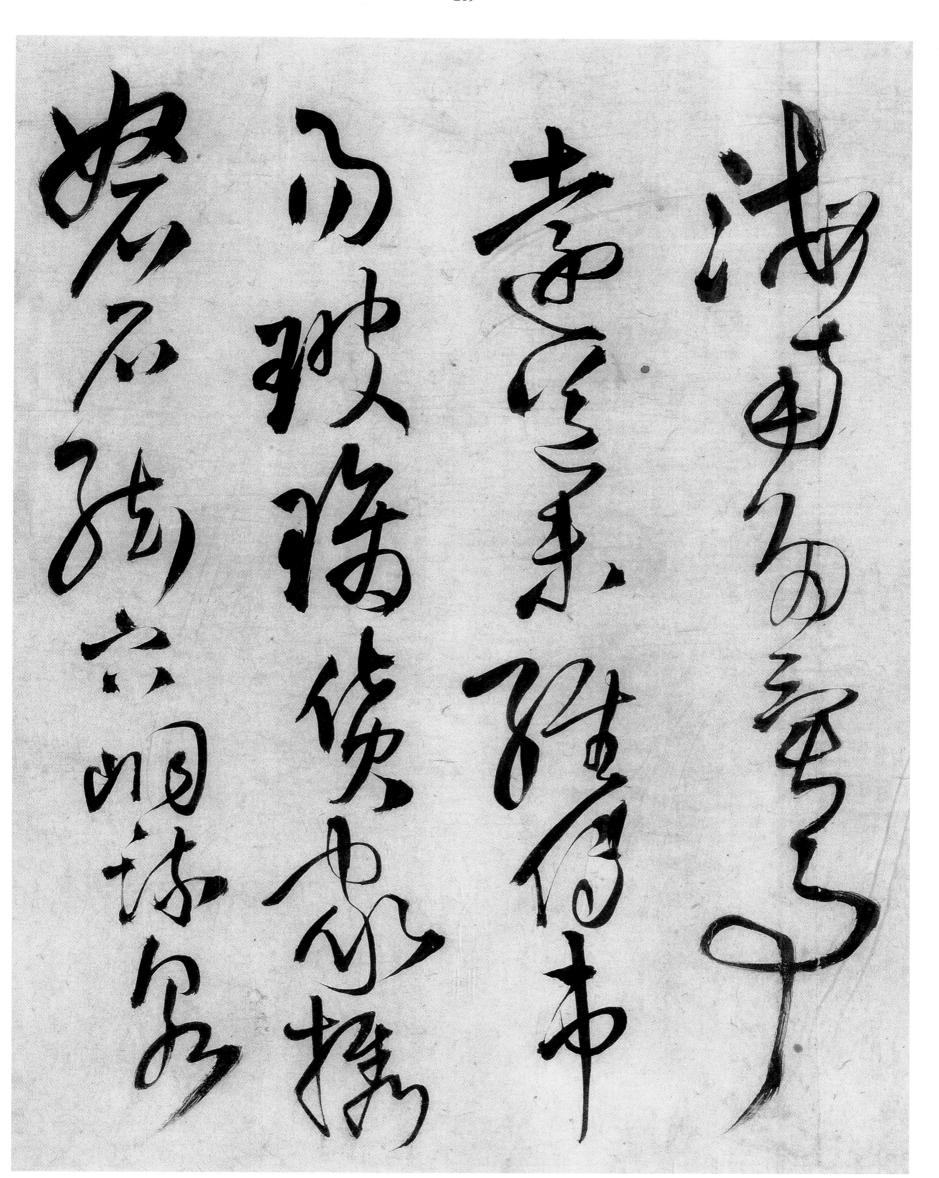

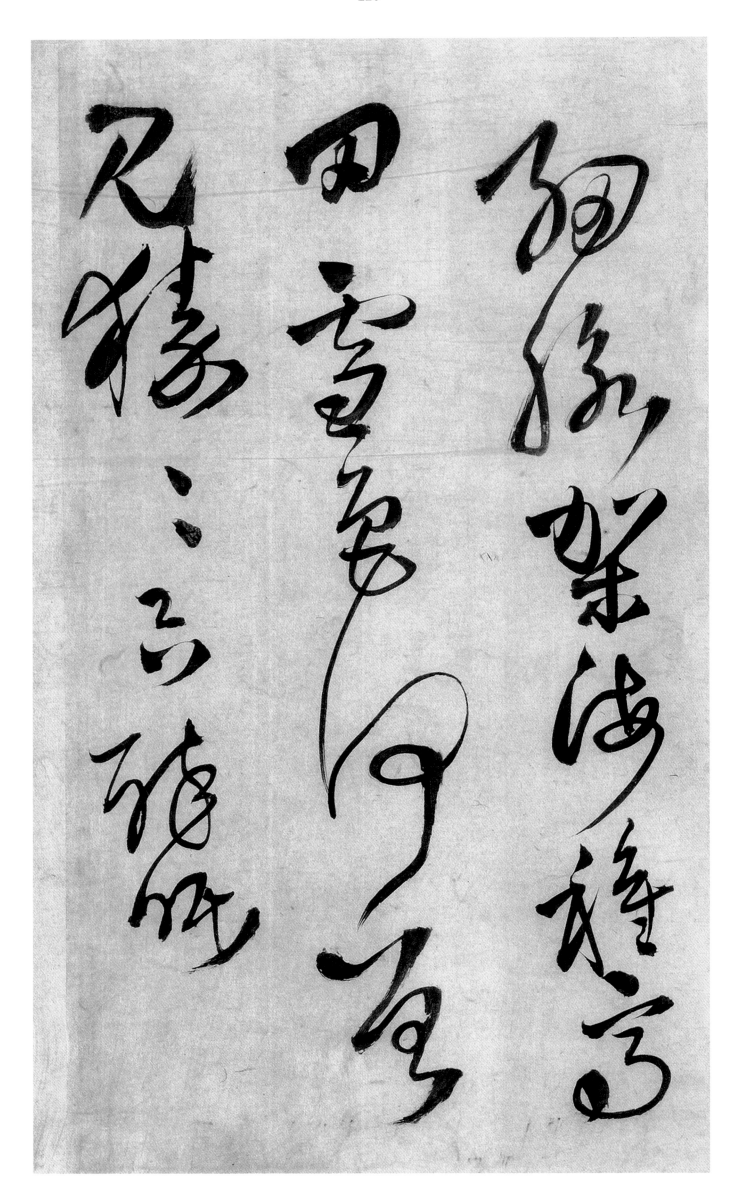

細徑架海移種弓
田雲氣無定涯
尺猿三只禮底

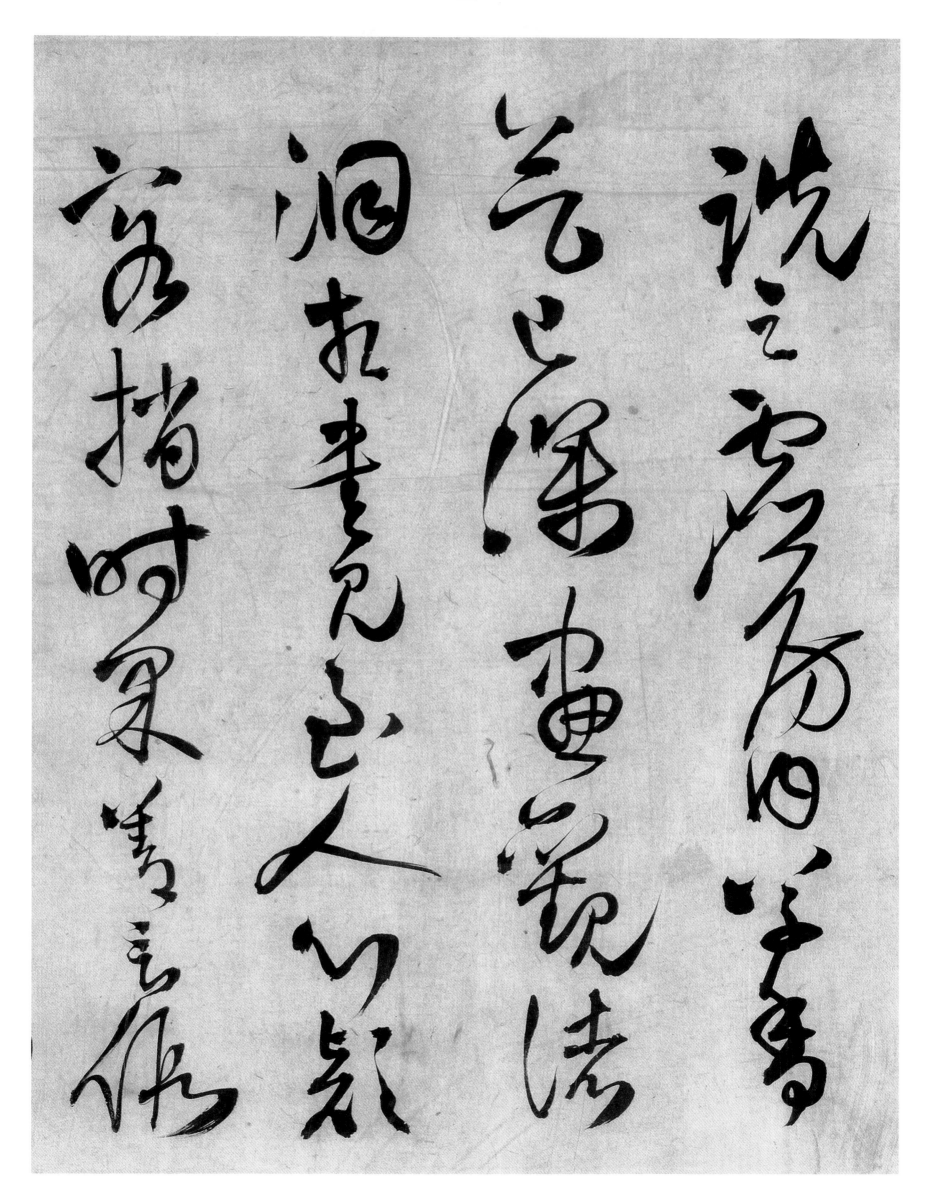

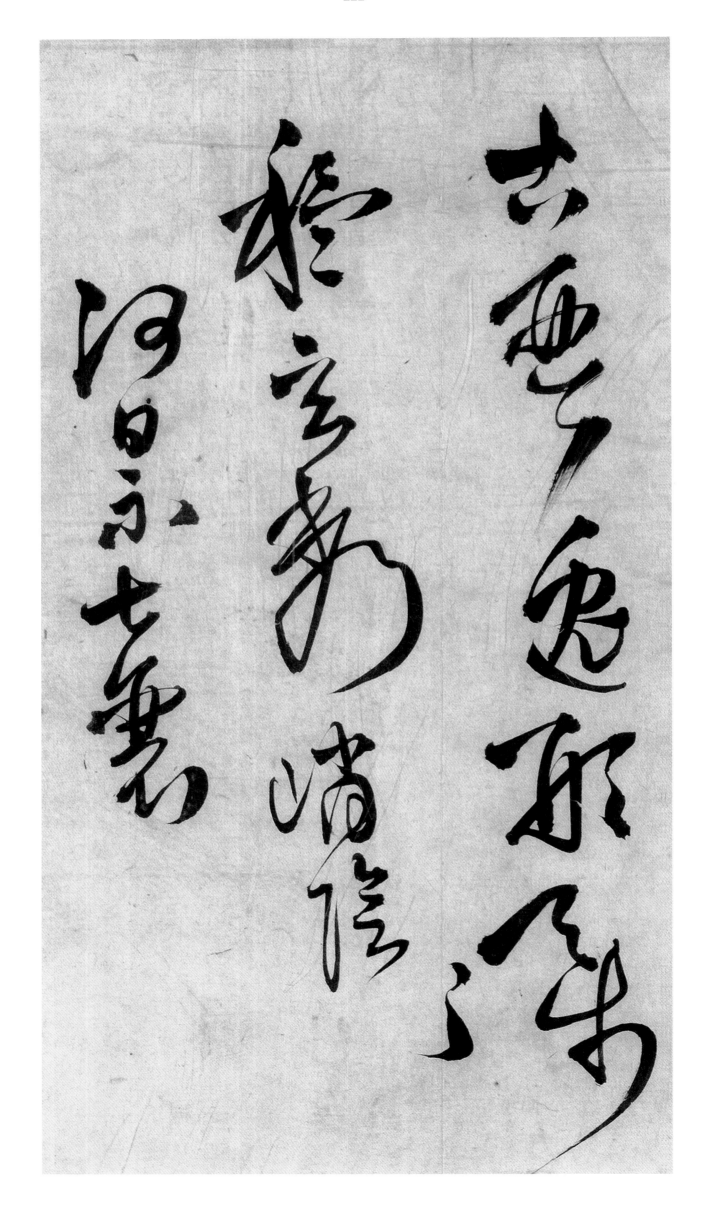

去無人處那（得）路

程途多少（險）難

田尔大（路？）

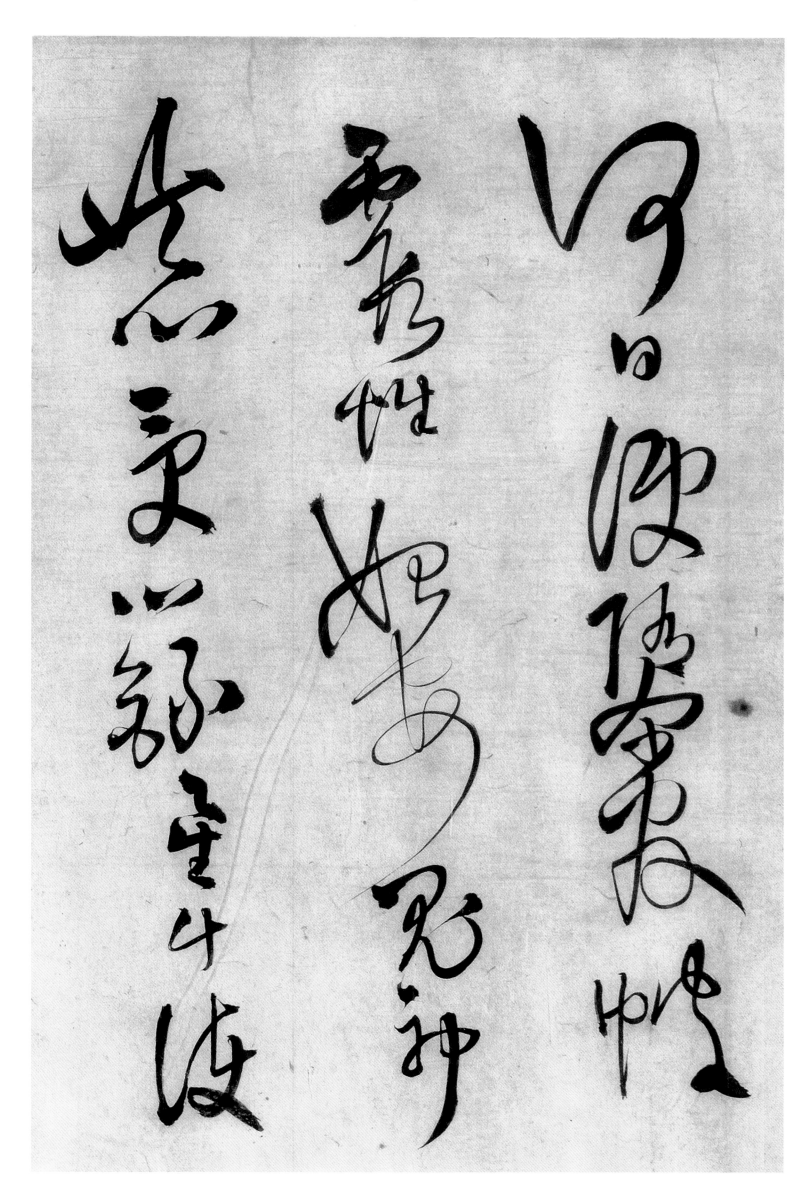

明日依陽臺路

雲雨是邀神

此去莫言詩更遠

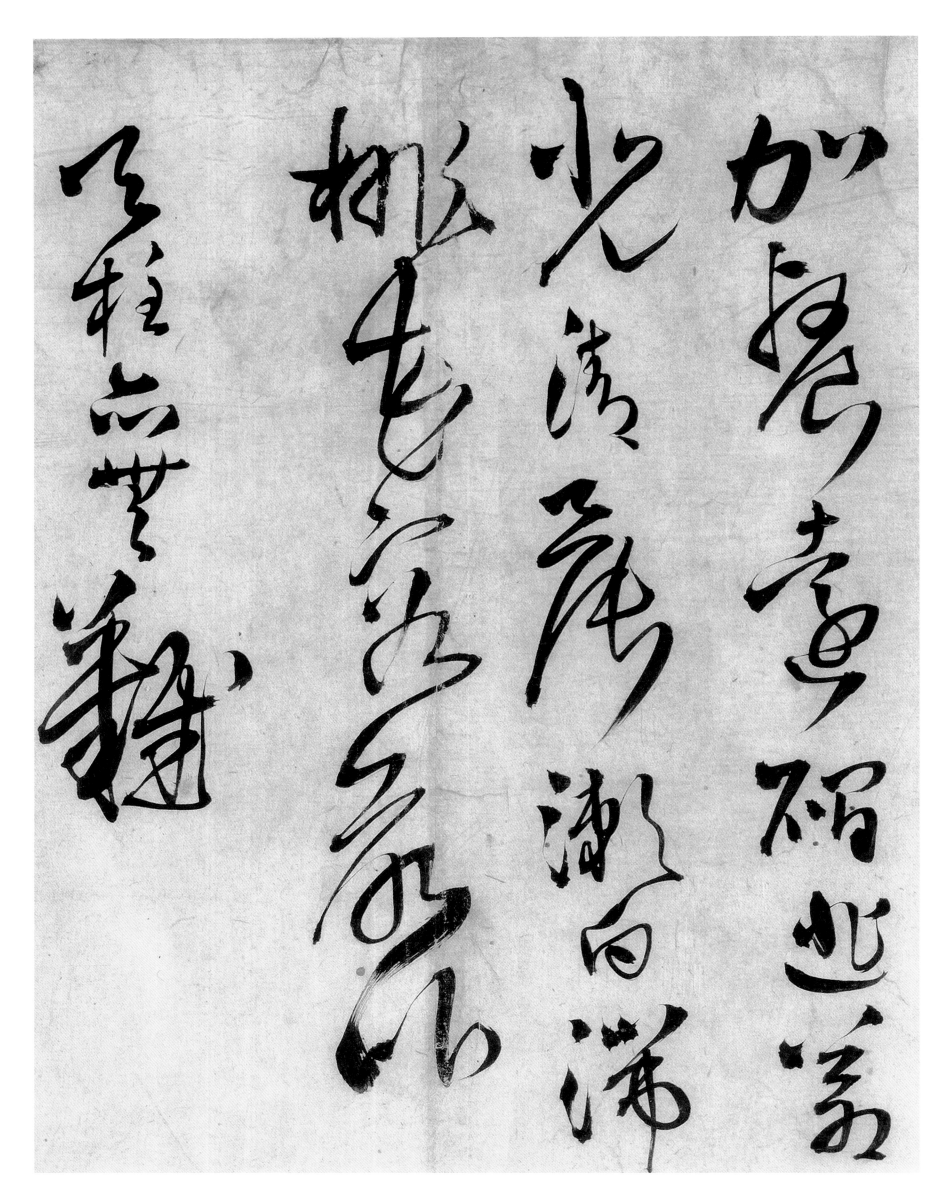

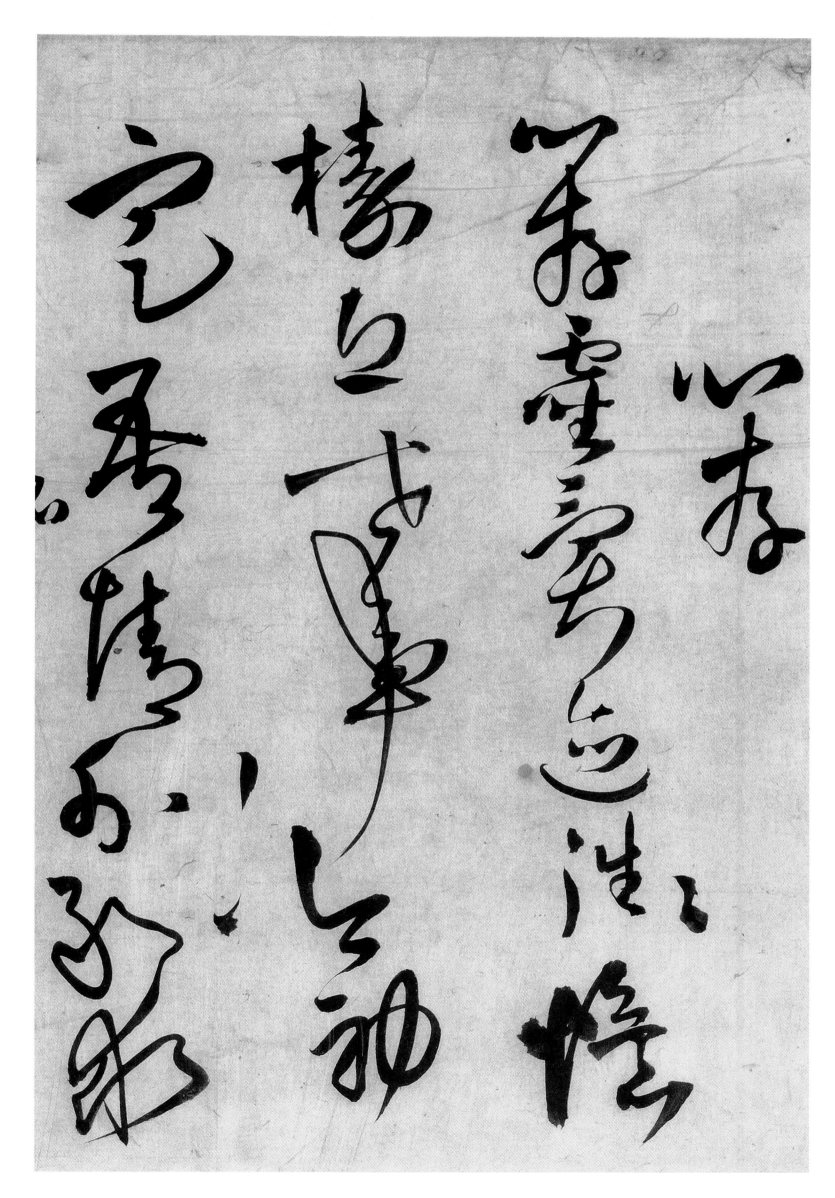

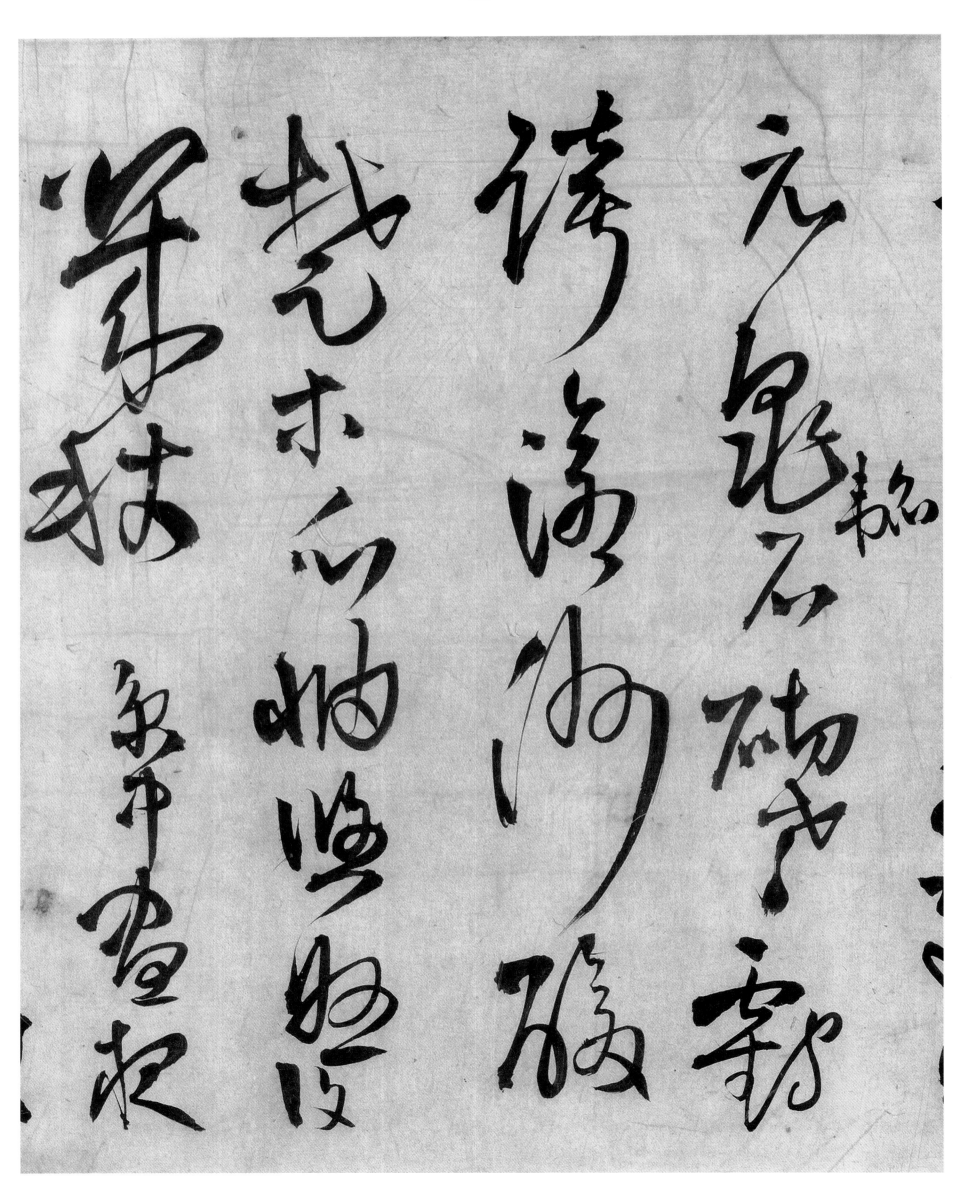

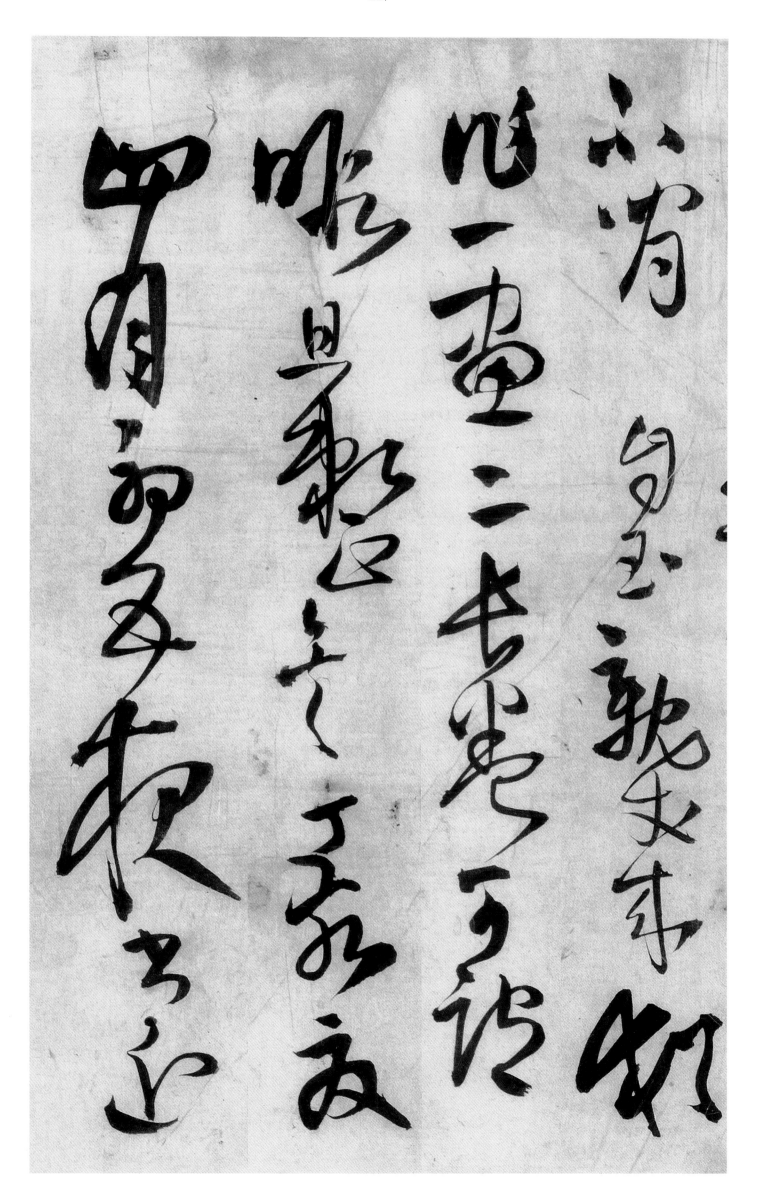

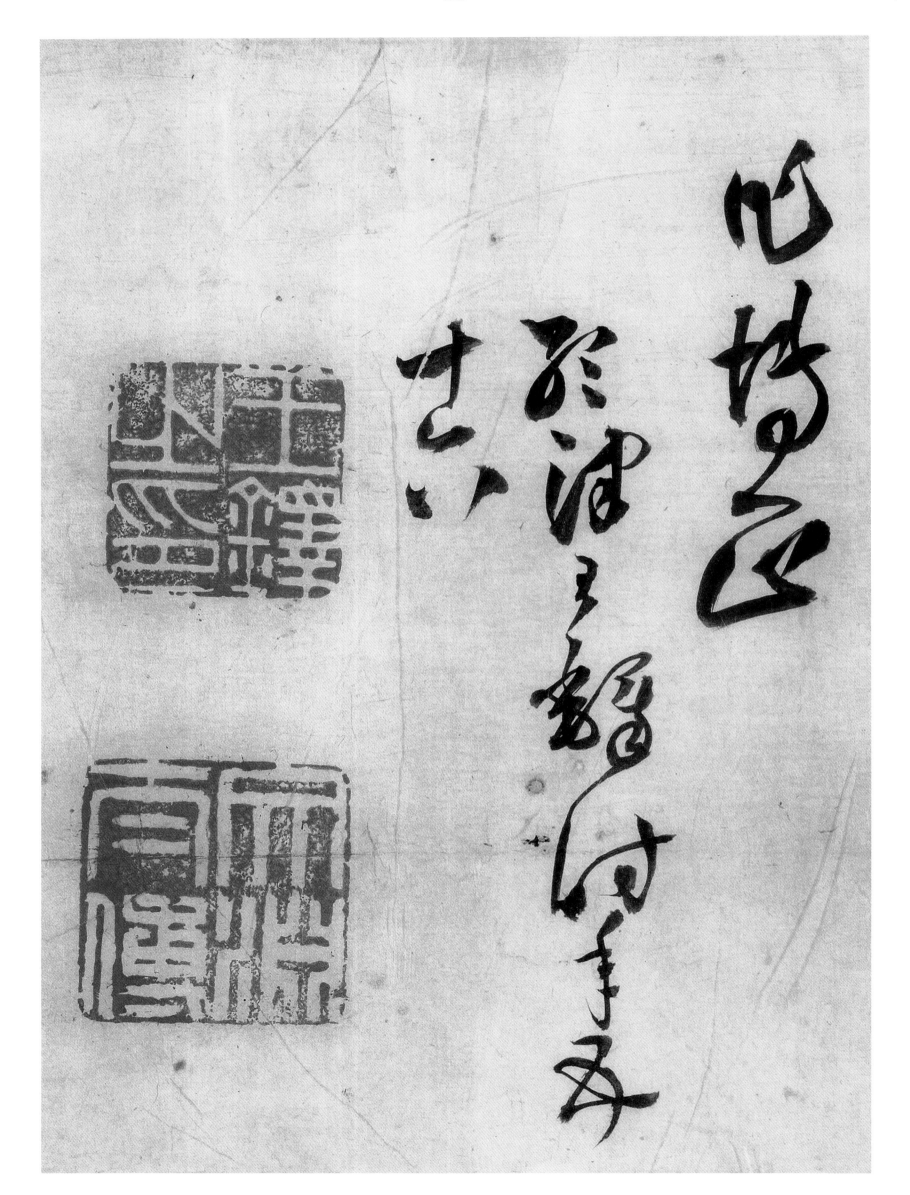

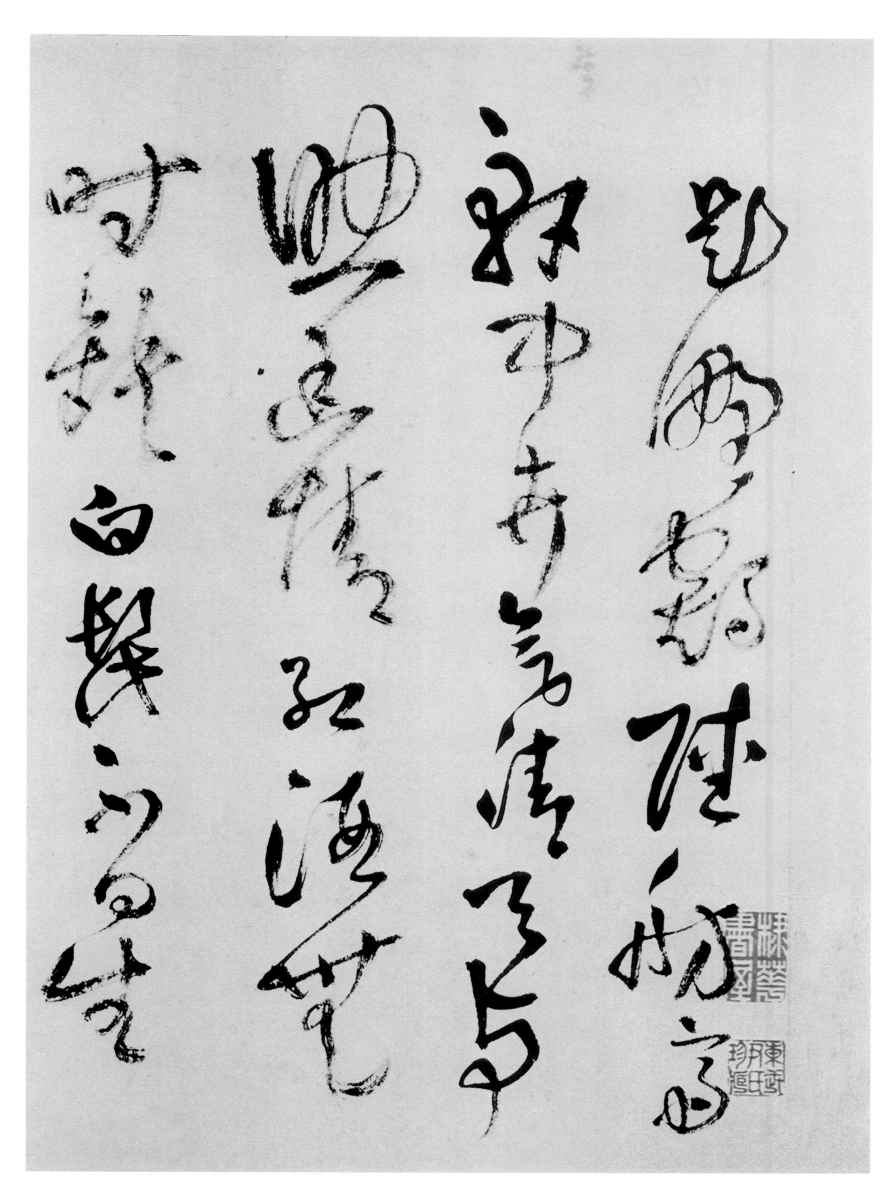

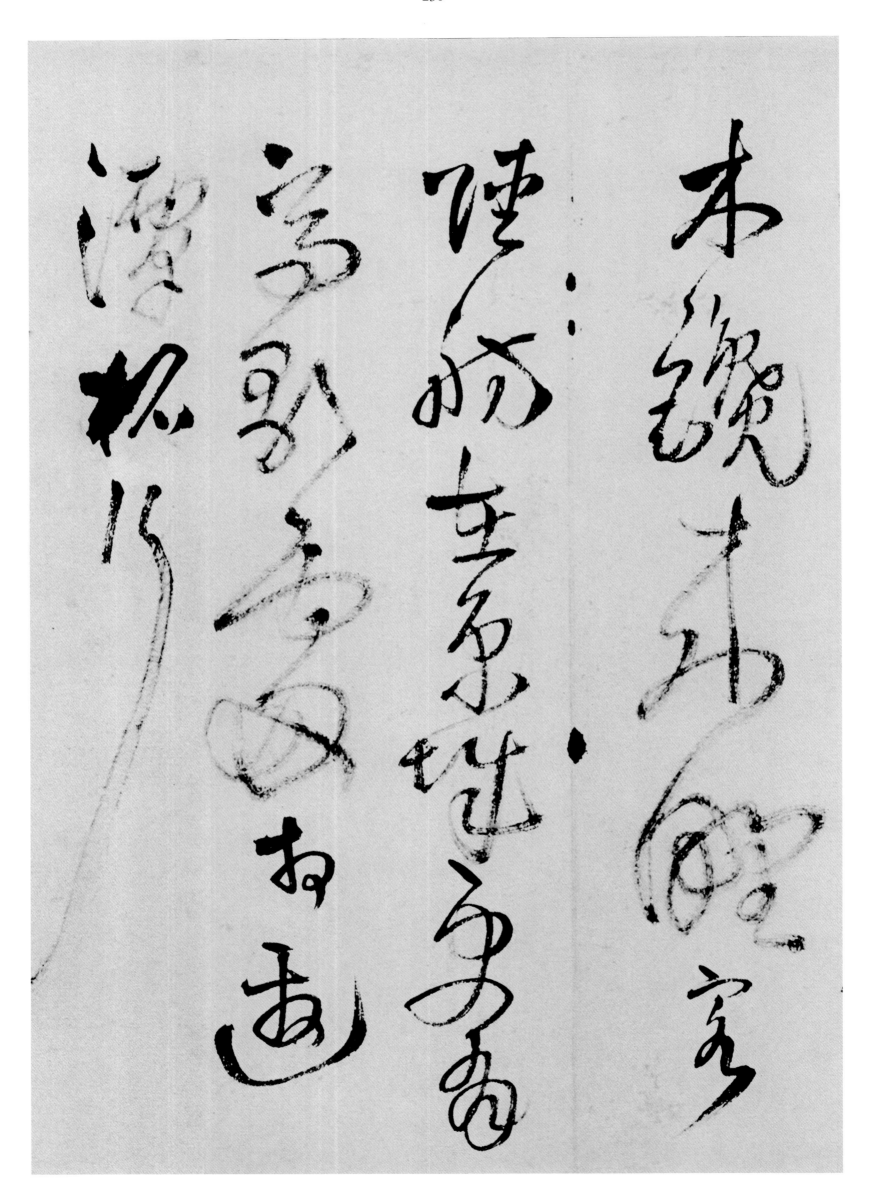

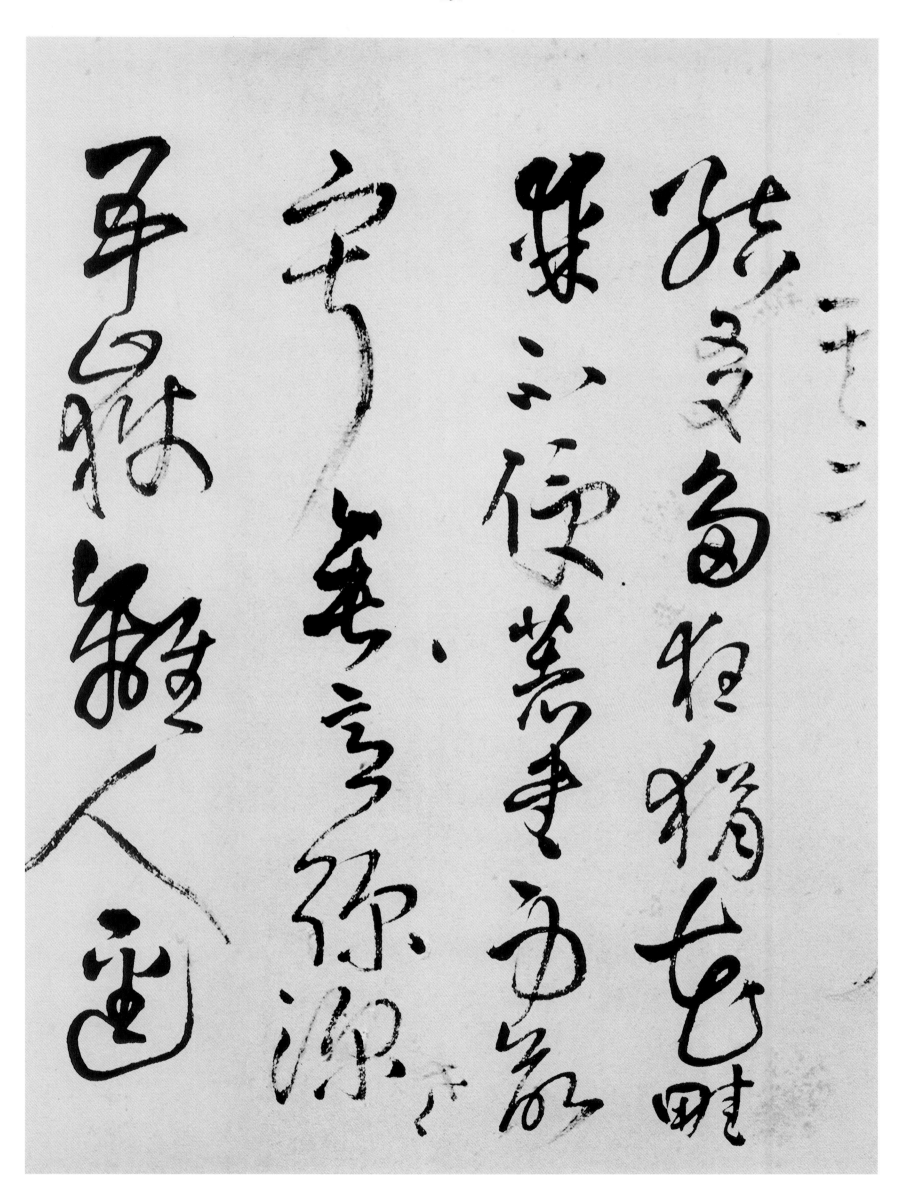

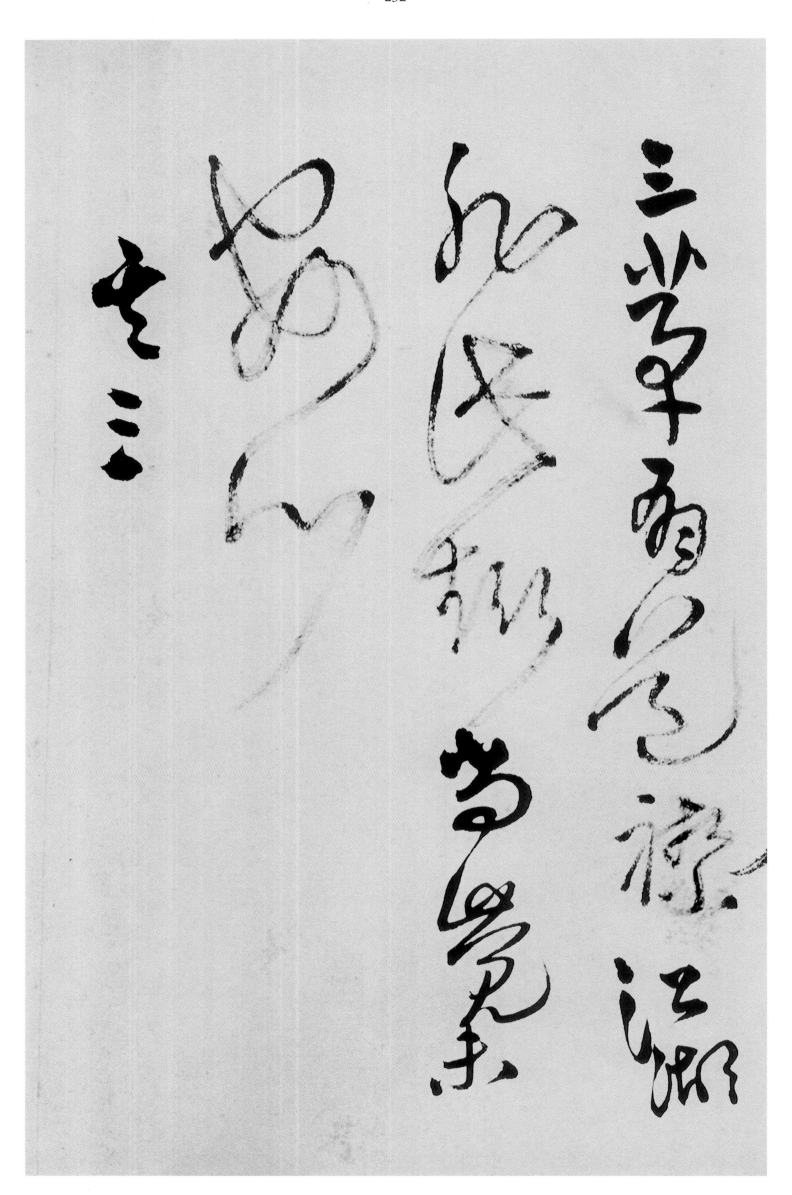

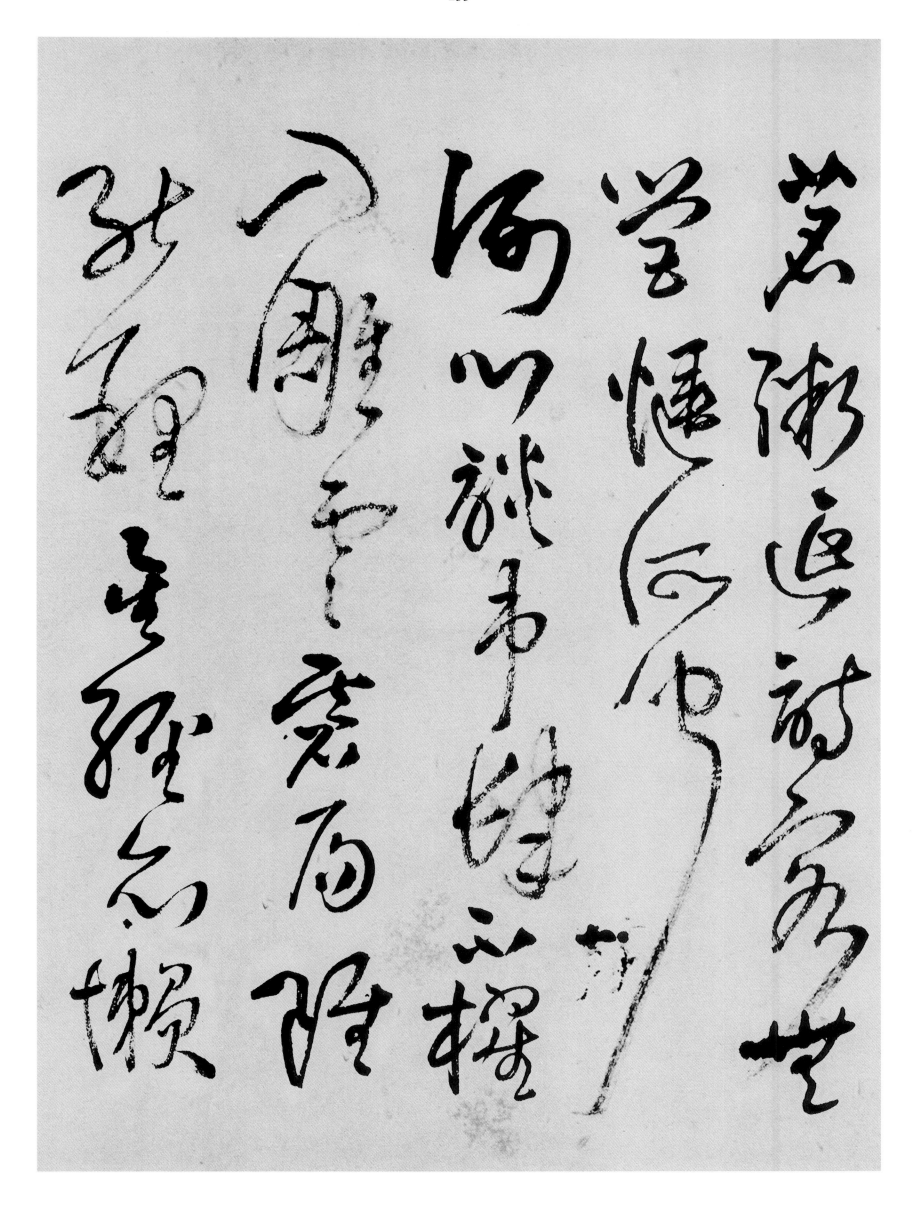

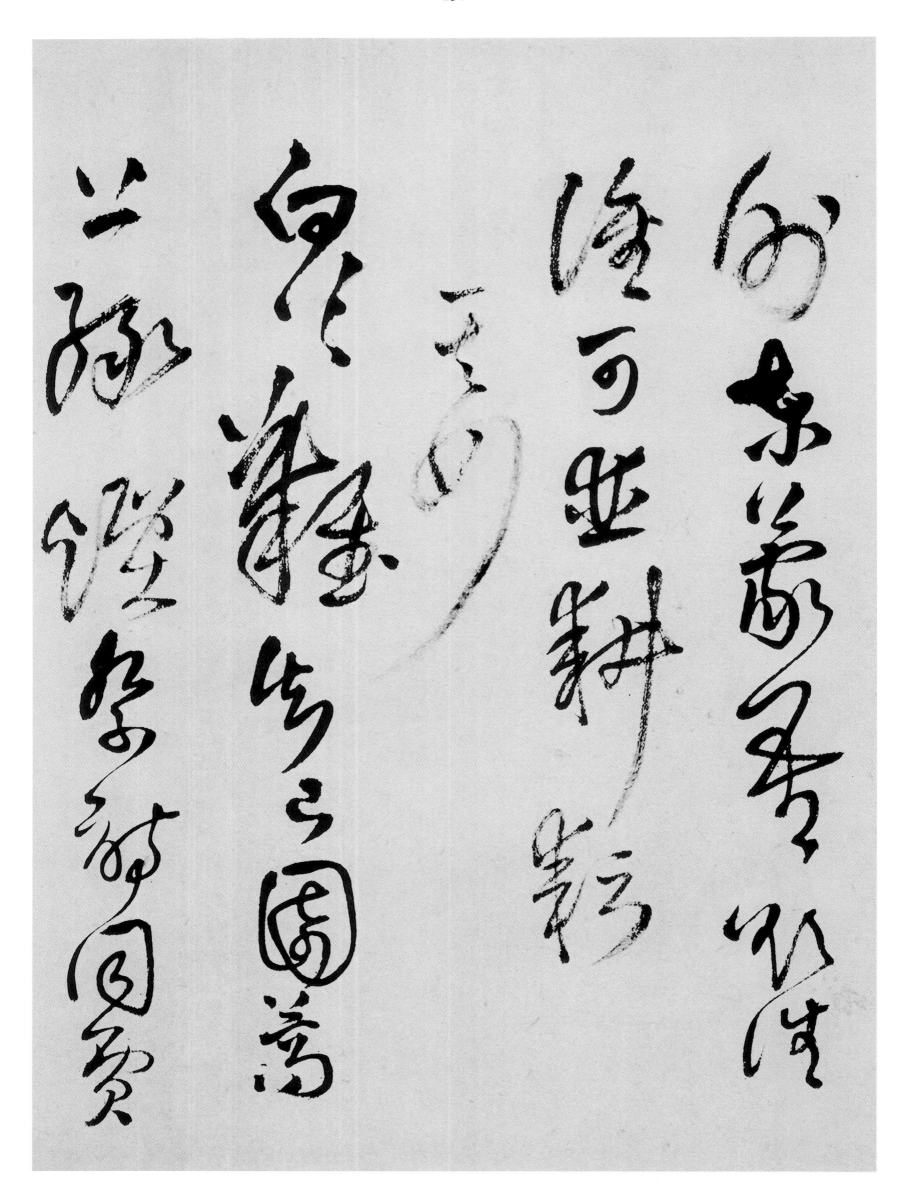

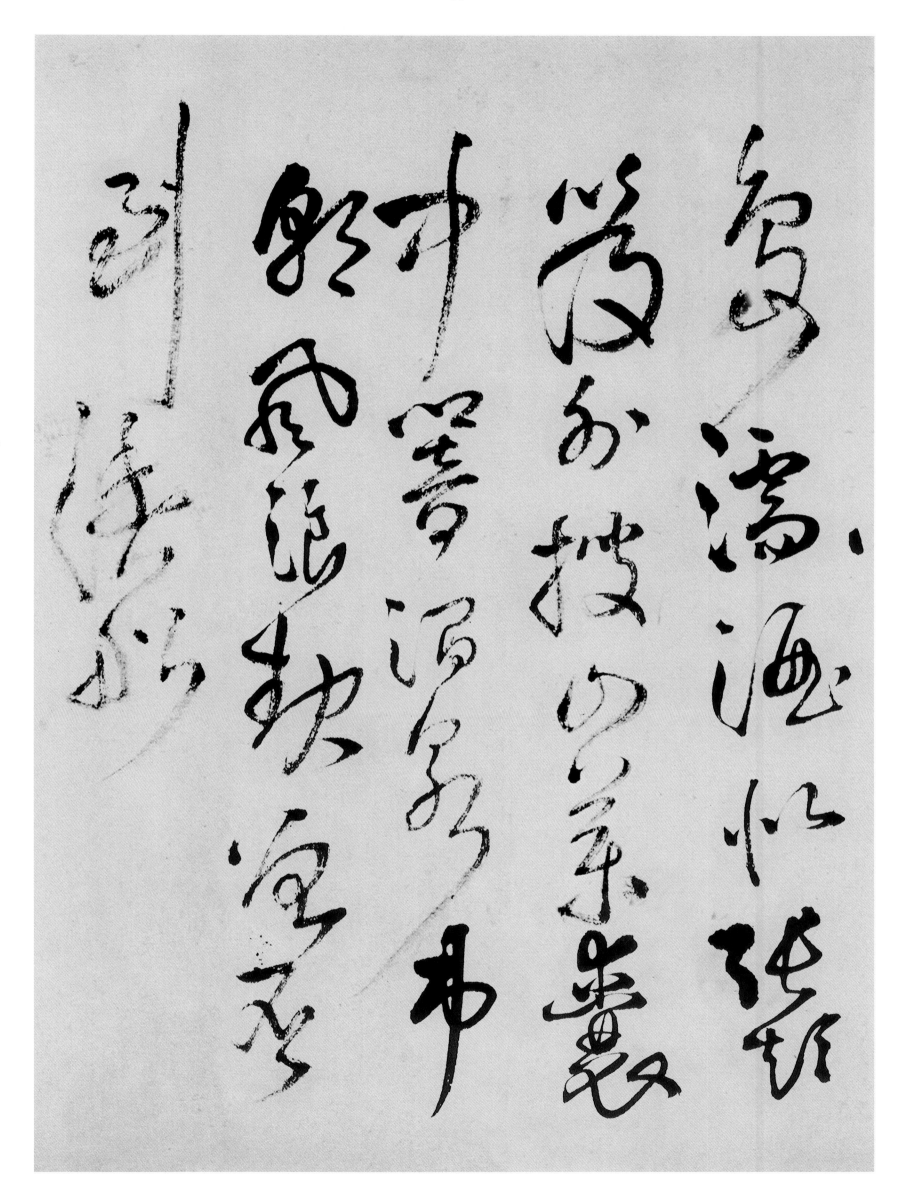

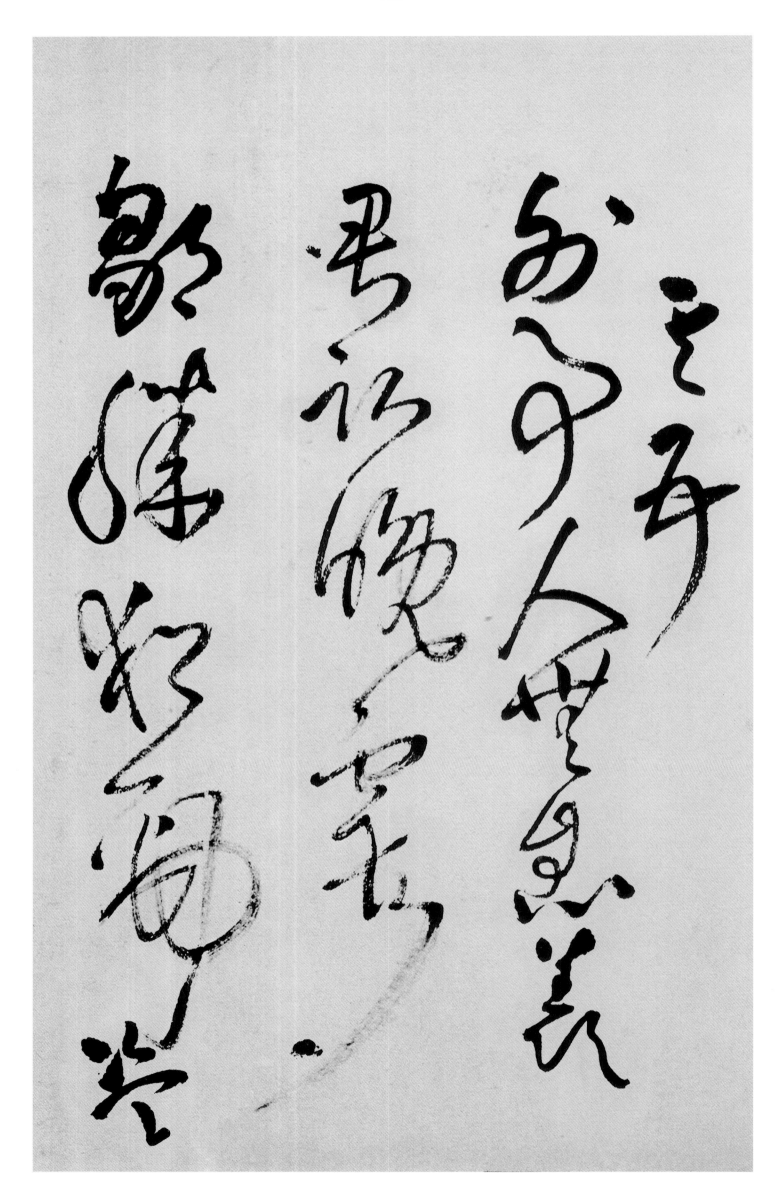

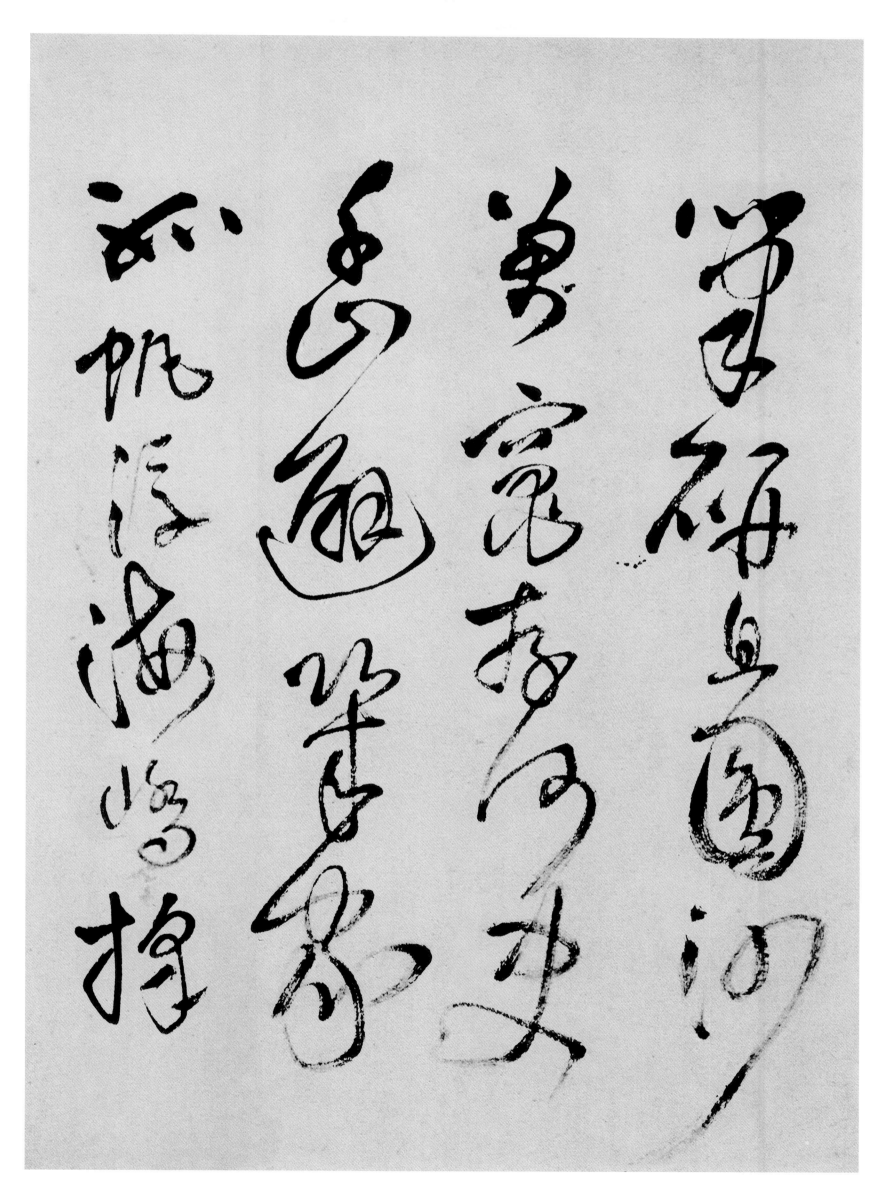

浮碍身圖河
勇家事分史
島風华家
兩帆泛海鳴
掉

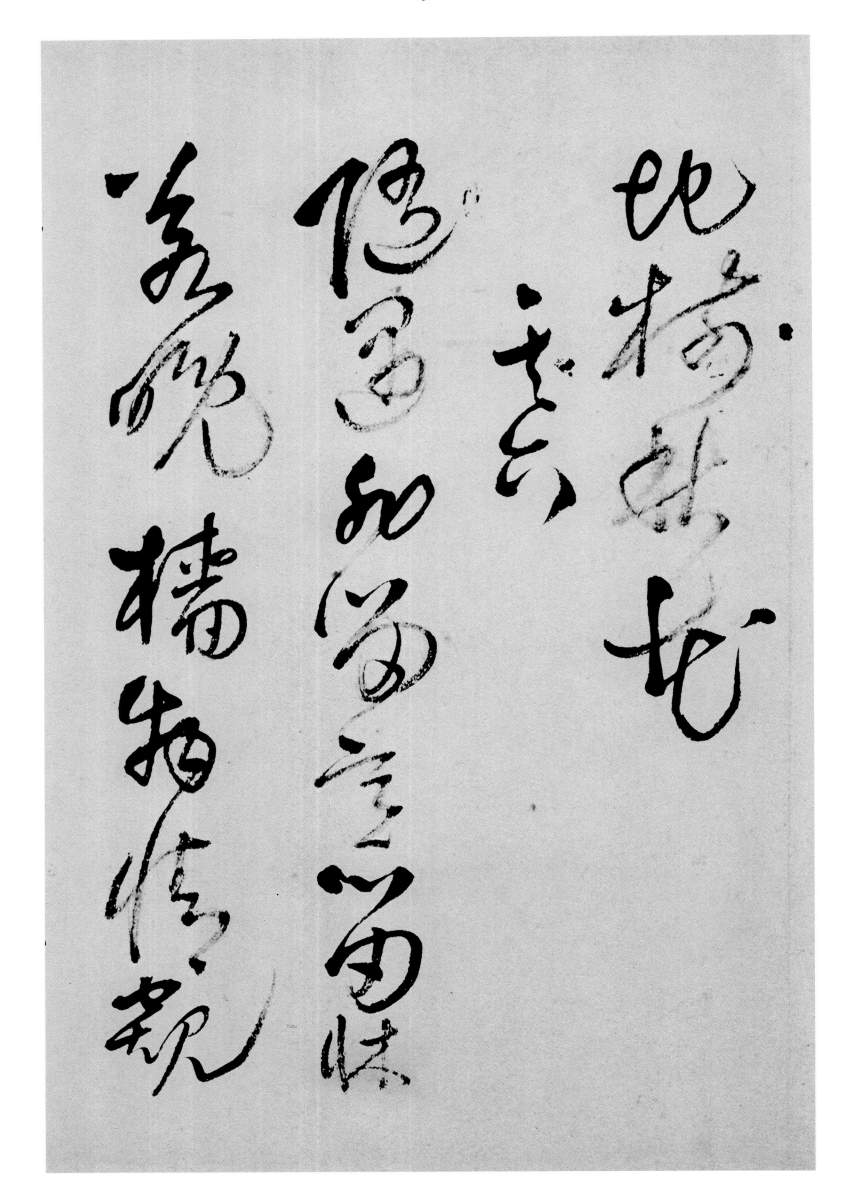

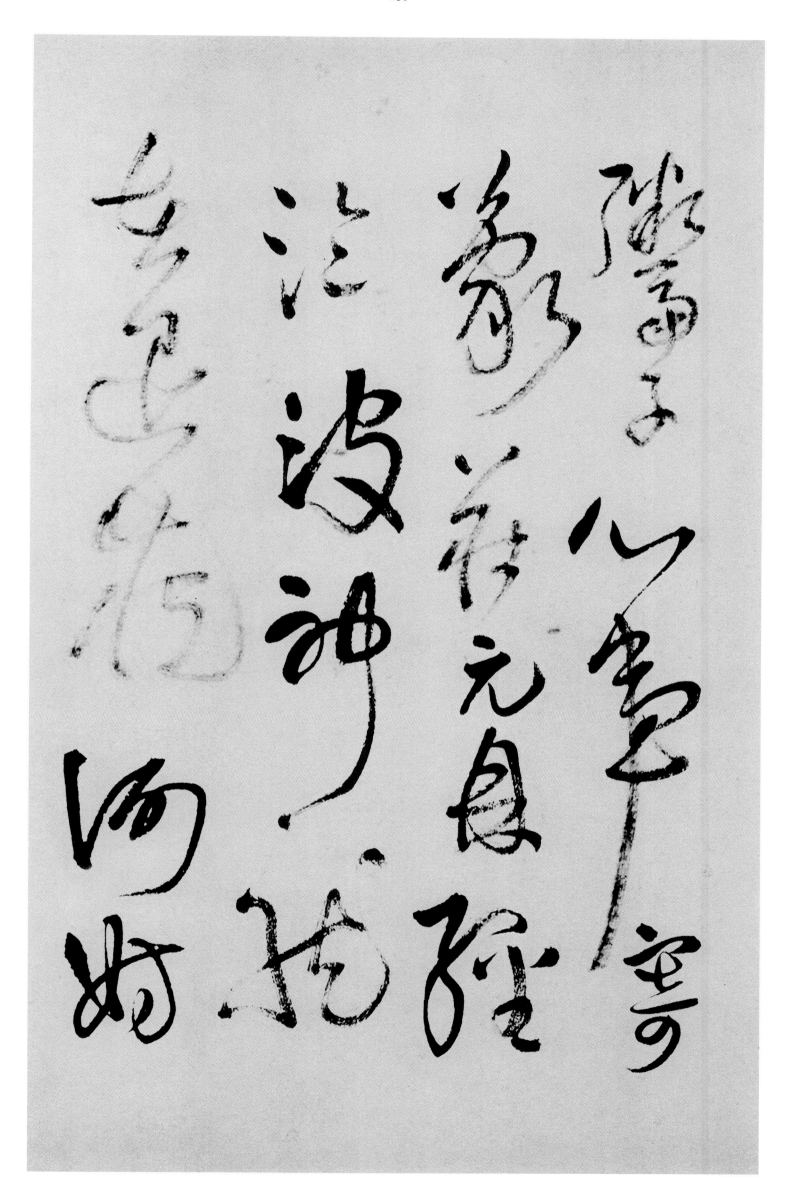

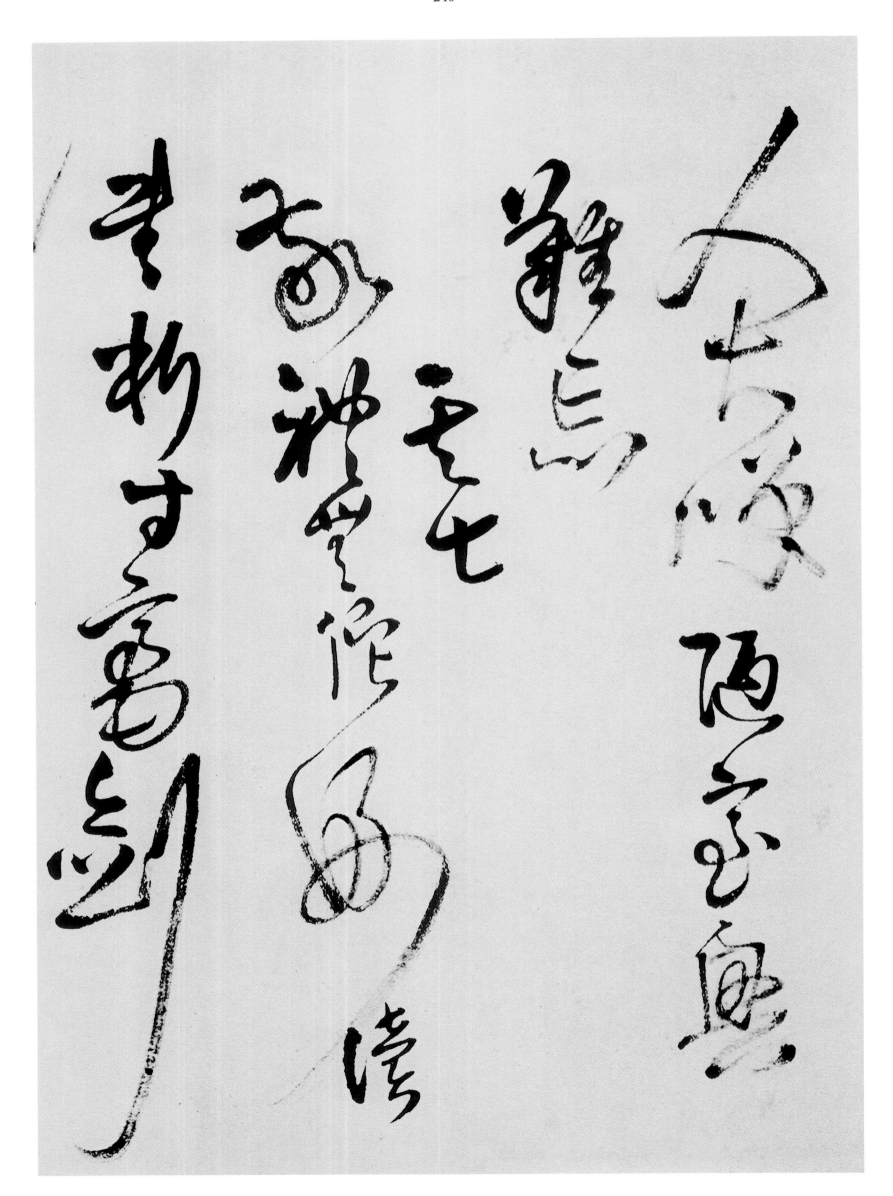

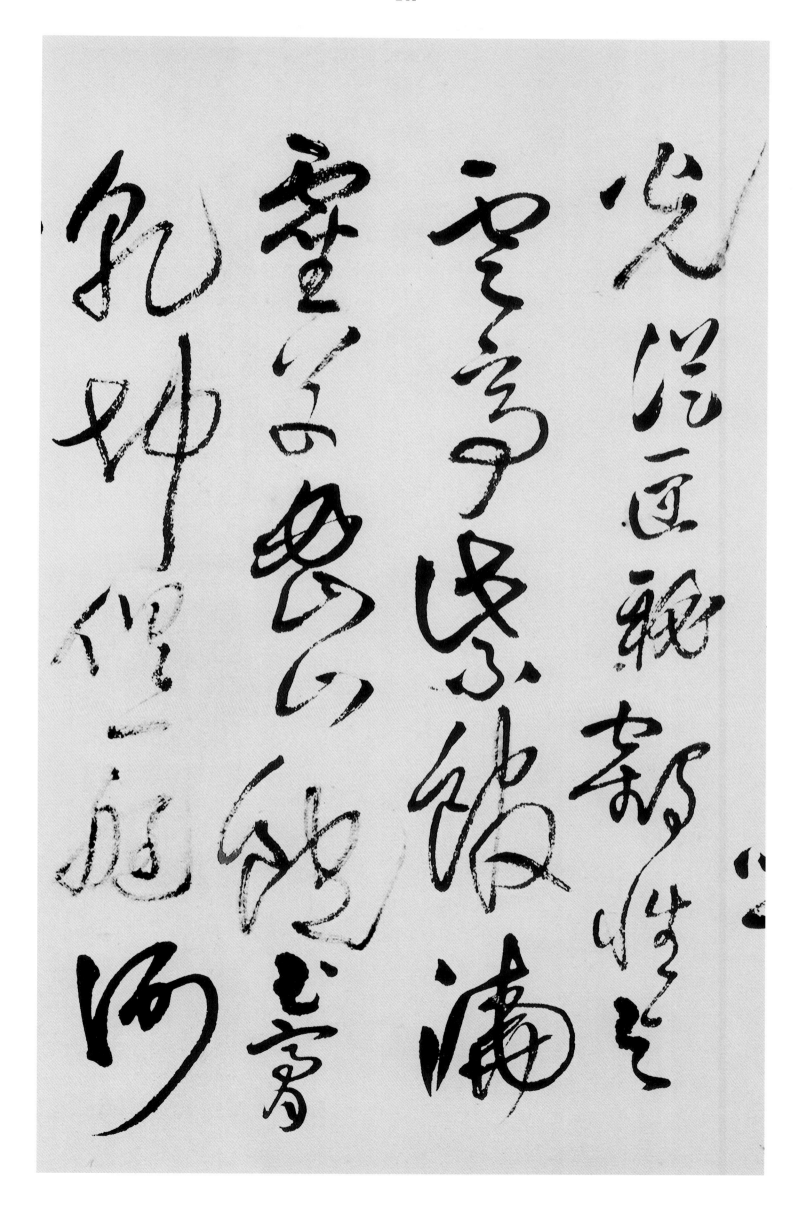

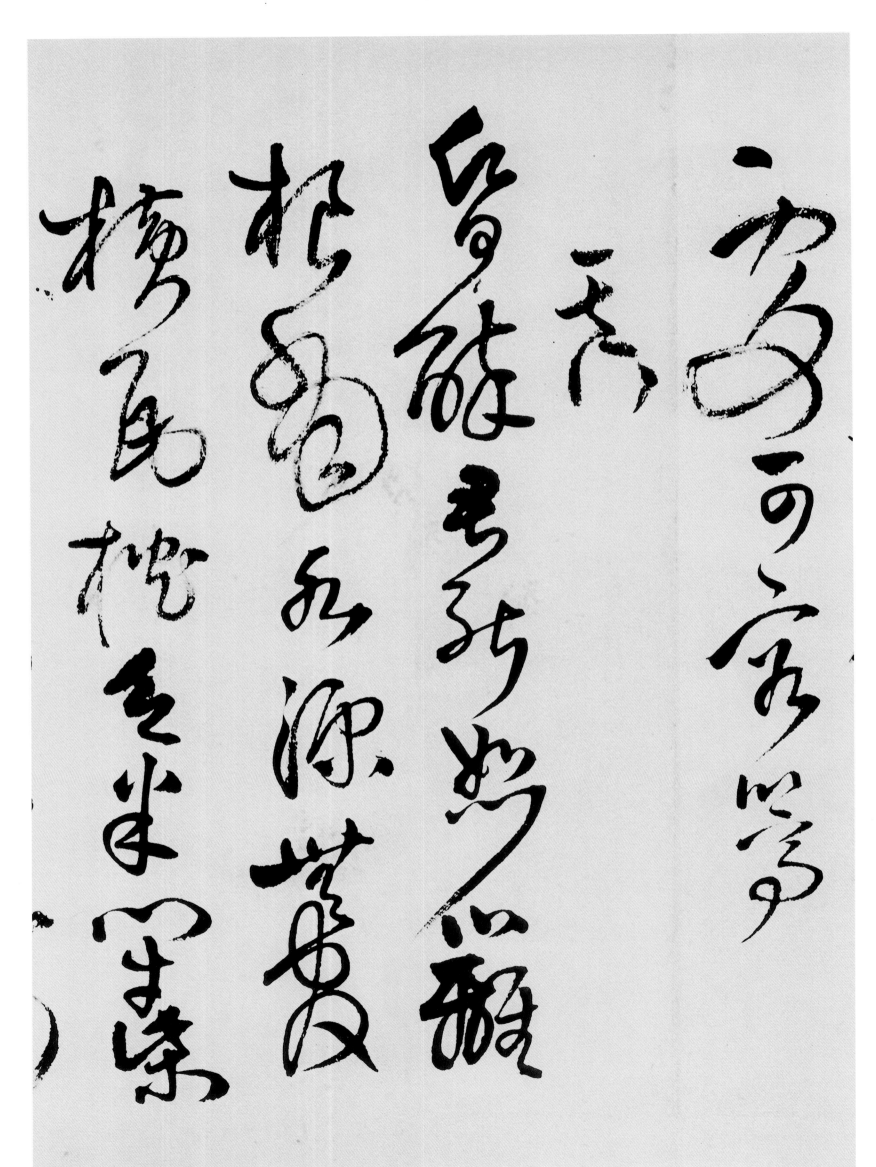

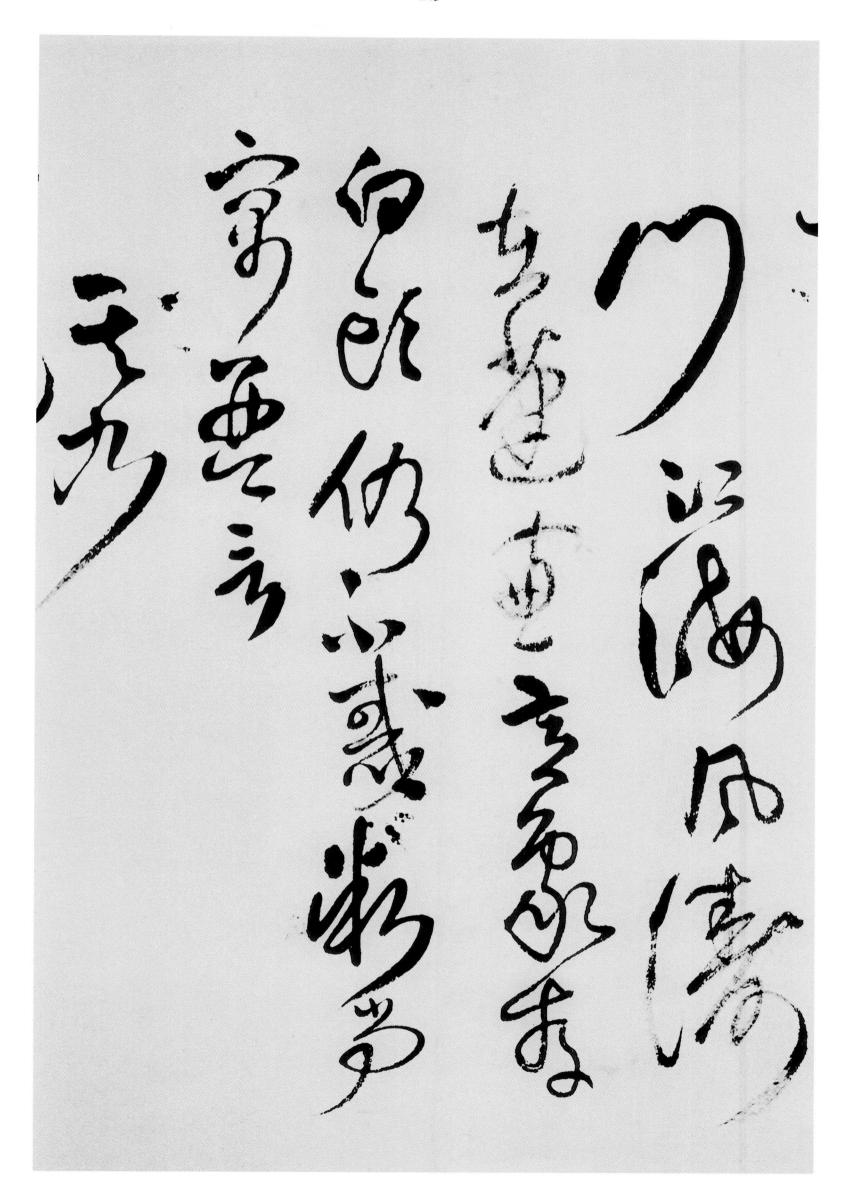

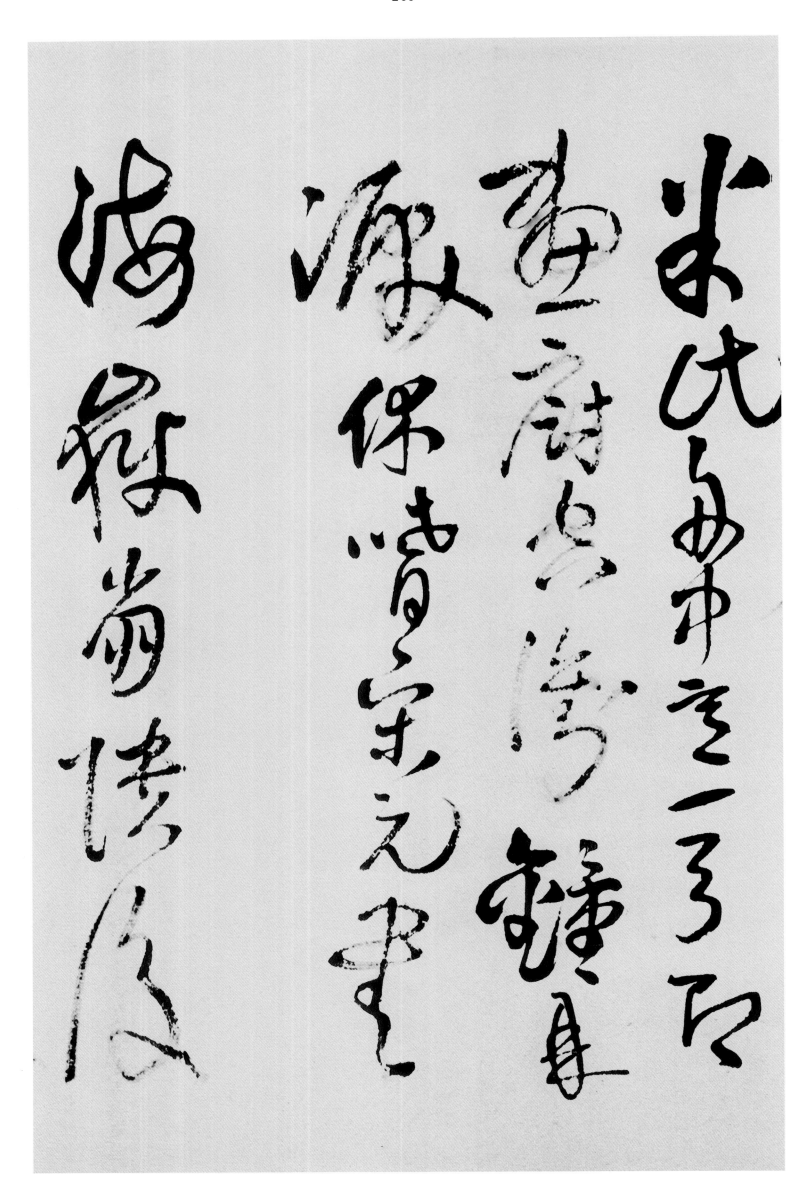

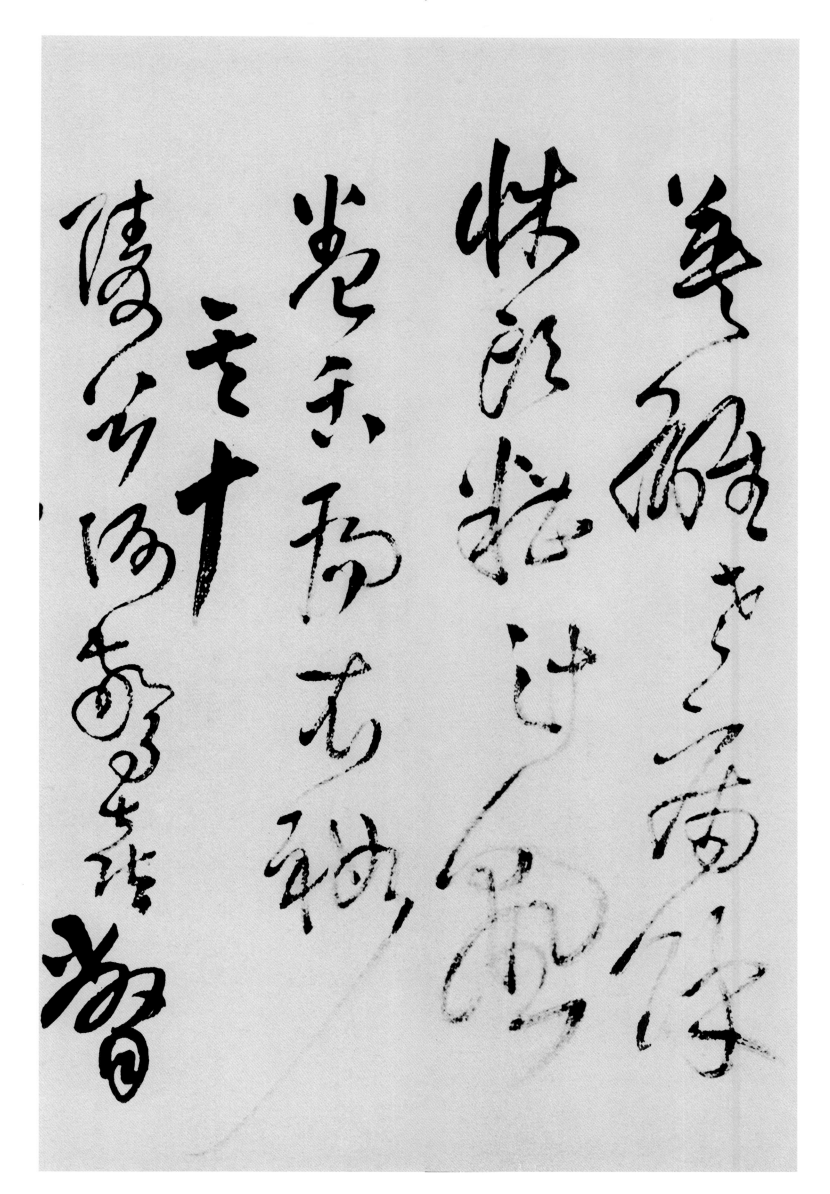

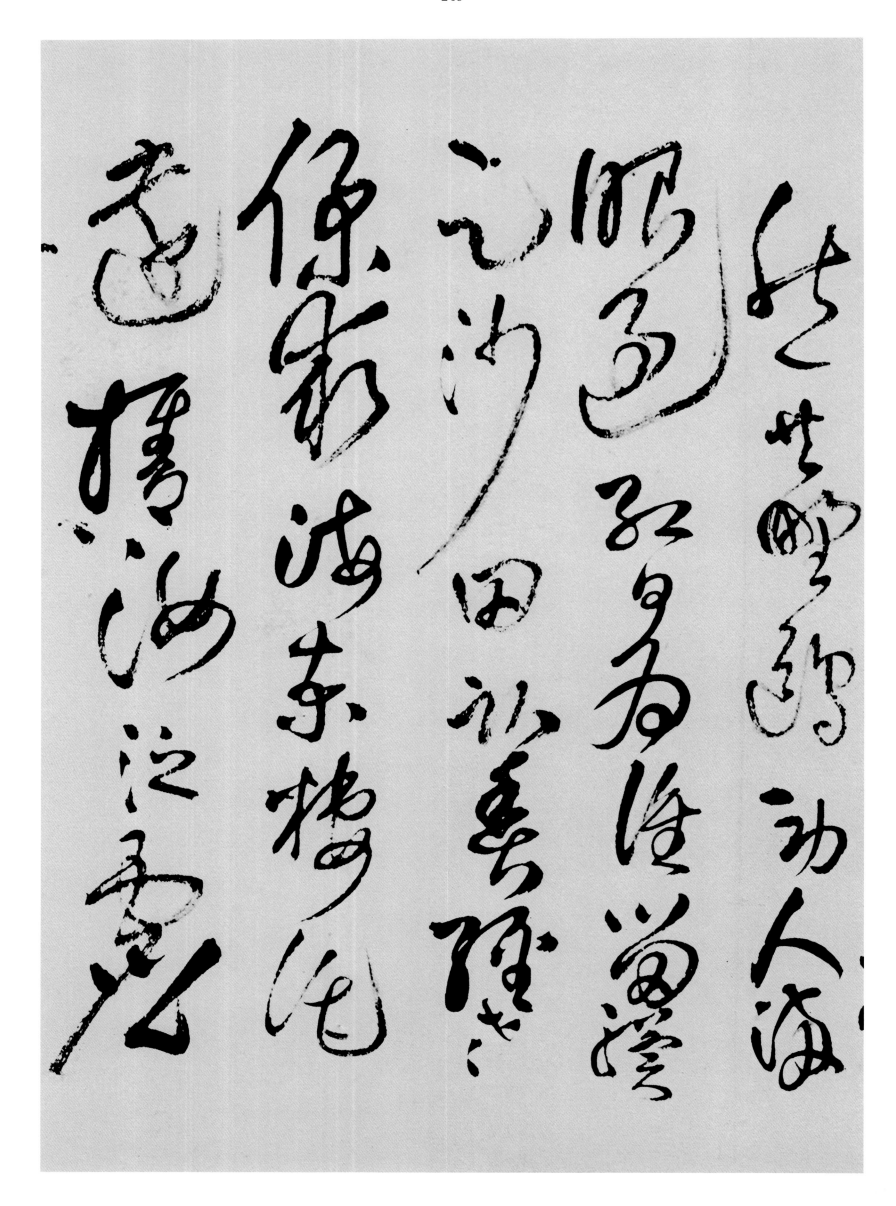

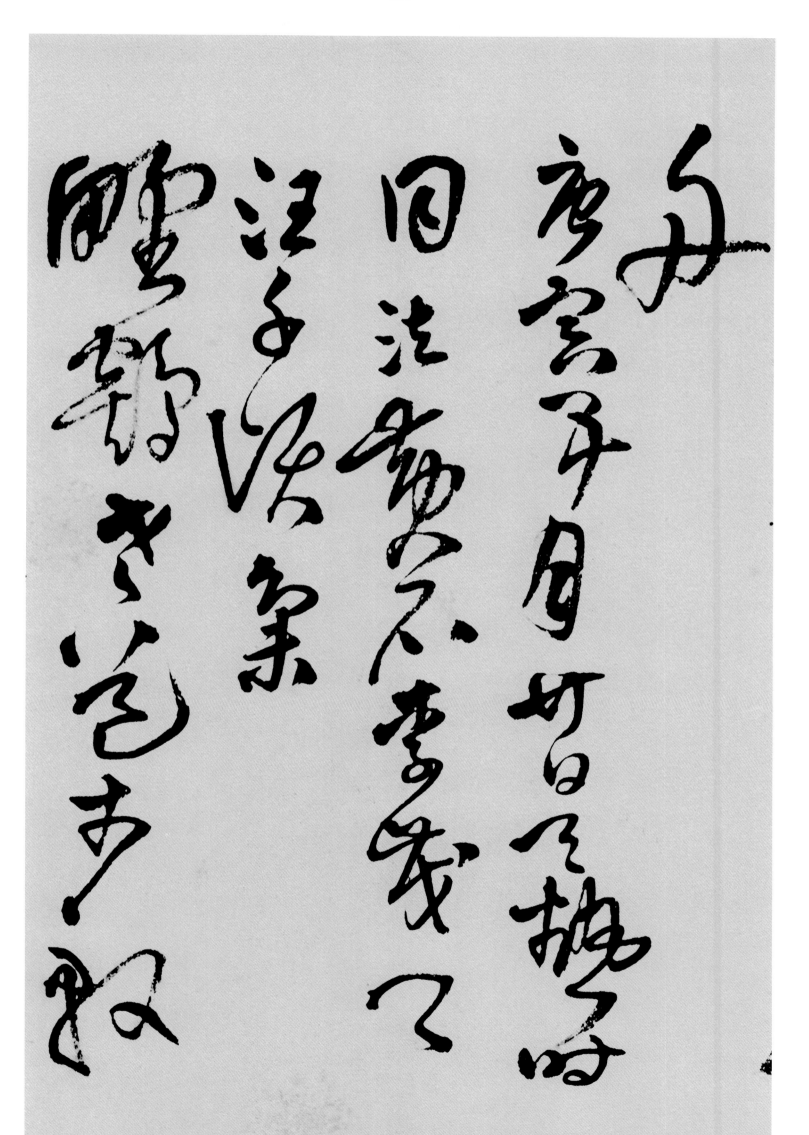

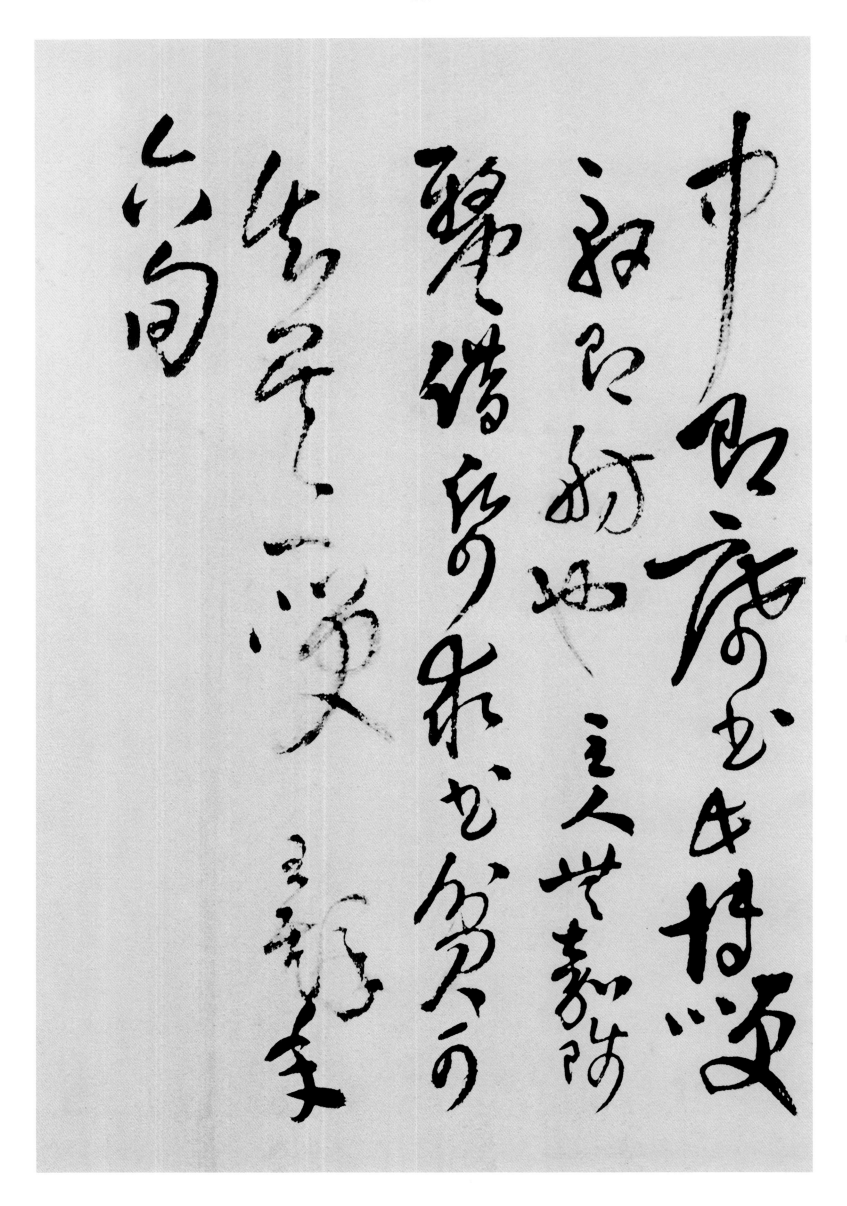

中昌庵書以持此
知已初此主人世畫陂
碧塘烏來也賀人
此不二曖乾隆
白旬

圖書在版編目（CIP）數據

王鐸名筆／上海辭書出版社藝術中心編．—上海：上海辭書出版社，2021
（名筆）
ISBN 978-7-5326-5717-9

I.①王… II.①上… III.①漢字—法帖—中國—清代 IV.①J292.26

中國版本圖書館CIP數據核字（2021）第122942號

名筆叢書

# 王鐸名筆

上海辭書出版社藝術中心 編

責任編輯　柴　敏　錢瑩科
裝幀設計　林　南
版式設計　祝大安

出版發行　上海世紀出版集團
　　　　　上海辭書出版社（www.cishu.com.cn）
地　　址　上海市陝西北路457號（郵編 200040）
印　　刷　上海界龍藝術印刷有限公司
開　　本　787×1092毫米　8開
印　　張　32.5
版　　次　2021年8月第1版
　　　　　2021年8月第1次印刷
書　　號　ISBN 978-7-5326-5717-9/J·857
定　　價　420.00元